음악, 삶의 역사와 만나다

필자소개

송지원 서울대학교 규장각 한국학연구원 HK연구교수
이소영 한국학중앙연구원 연구교수
이용식 전남대학교 교수
전지영 서울대학교 강사
조경아 한국예술종합학교 한국예술연구소 연구교수

(가나다 순)

한국문화사 34
음악, 삶의 역사와 만나다

2011년 9월 1일 초판 인쇄 2011년 9월 10일 초판 발행

편저 국사편찬위원회 위원장 이태진
필자 송지원 · 이소영 · 이용식 · 전지영 · 조경아
기획책임 고성훈 기획담당 장득진 · 이희만
주소 경기도 과천시 중앙동 2-6

편집 · 제작 · 판매 경인문화사(대표 한정희)
등록번호 제10-18호(1973년 11월 8일)
주 소 서울시 마포구 마포동 324-3 경인빌딩
대표전화 02-718-4831~2 팩스 02-703-9711
홈페이지 http://www.kyunginp.co.kr
이 메 일 kyunginp@chol.com

ISBN 978-89-499-0799-4 03600
값 29,000원

음악, 삶의 역사와 만나다

국사편찬위원회

한국 문화사 간행사

국사학계에서는 일찍부터 우리의 문화사 편찬에 대한 논의가 있었습니다. 특히, 2002년에 국사편찬위원회가 『신편 한국사』(53권)를 완간하면서 『한국문화사』의 편찬에 대한 관심이 높아지게 되었습니다. 이는 '문화로 보는 역사'에 대한 새로운 인식과 수요가 확대되었기 때문입니다.

『신편 한국사』에도 문화에 대한 내용이 일부 포함되어 있지만, 그것은 우리 역사 전체를 아우르는 총서였기 때문에 문화 분야에 할당된 지면이 적었고, 심도 있는 서술도 미흡하였습니다. 이러한 연유로 우리 위원회는 학계의 요청에 부응하고 일반 독자들도 쉽게 이해할 수 있는 『한국문화사』를 기획하여 주제별로 간행하게 되었습니다. 그 첫 사업으로 2005년부터 2009년까지 총 30권을 편찬·간행하였고, 이제 다시 3개년 사업으로 10책을 더 간행하고자 합니다.

국사편찬위원회는 『한국문화사』를 편찬하면서 아래와 같은 방침을 세웠습니다.

첫째, 현대의 분류사적 시각을 적용하여 역사 전개의 시간을 날줄로 하고 문화현상을 씨줄로 하여 하나의 문화사를 편찬한다. 둘째, 새로운 연구 성과와 이론들을 충분히 수용하여 서술한다. 셋째, 우리 문화의 전체 현상에 대한 구조적 인식이 가능하도록 체계화한

다. 넷째, 비교사적 방법을 원용하여 역사 일반의 흐름이나 문화 현상들 상호 간의 관계와 작용에 유의한다는 것이었습니다. 또한 편찬 과정에서 그 동안 축적된 연구를 활용하고 학제간 공동연구와 토론을 통하여 가능한 한 객관적으로 서술하고자 하였습니다.

우리 위원회는 새롭고 종합적인 한국문화사의 체계를 확립하여 우리 역사의 영역을 확대하고자 합니다. 찬란한 민족 문화의 창조와 그 역량에 대한 이해는 국민들의 자긍심과 학습 욕구를 충족시키게 될 것입니다. 우리 문화사의 종합 정리는 21세기 지식 기반 산업을 뒷받침할 문화콘텐츠 개발과 문화 정보 인프라 구축에도 기여할 것으로 생각합니다.

인문학의 중요성이 강조되는 오늘날 『한국문화사』는 국민들의 인성을 순화하고 창의력을 계발하는데 도움이 될 것입니다. 이 책이 찬란하고 자랑스러운 우리 문화를 잘 이해하고 활용하는데 이바지 할 것으로 생각합니다.

2011. 8.
국사편찬위원회 위원장
이 태 진

차 례

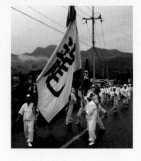

인간 정신의 소산인 음악, 두껍게 읽기

고대 사회로 거슬러 올라갈수록 음악은 노래와 춤, 기악이 결합된 종합예술 형태를 이루고 있었다. 음악을 담당했던 계층도 신분이 높은 집단이었다. 음악을 담당한 관리의 업무 가운데 중요한 것이 곧 자라나는 2세들, 귀족의 자제들을 잘 가르치는 일이었다. 그들이 자라서 나라를 잘 다스리려면 음악을 잘 배워 덕德을 갖춘 인물이 되어야 했기 때문이다. 시간이 흐를수록 음악을 가르치는 사람과 음악을 업業으로 하는 사람의 신분적 위상은 점차 낮아졌다. 음악하는 행위와 음악하는 사람에 대한 인식의 분열도 일어나게 되었다. 이러한 상황은 우리로 하여금 '음악'이란 무엇이며 무엇이어야 하는가를 성찰하도록 요구한다.

음악이란 인간 정신의 소산이다. 이는 음악의 기원을 살피기 위해 시기를 거슬러 위로 올라갈수록 자명해진다. 음악의 존재 양상과 존속 형태를 살피고자 할 때 음악이 인간 정신의 소산이라는 점을 잊지 않고 접근한다면 우리에게 더 많은 정보가 포착된다. 음악을 문화사적으로 연구해야 하는 이유가 여기에 있다. 책의 제목은 '음악, 삶의 역사와 만나다'라고 한 것도 그와 같은 이유에서이다.

신을 찬양하고 감사를 드리기 위해, 정서를 함양하기 위해, 인격을 고양하기 위해, 작열하는 태양 아래 힘겨운 일을 할 때, 하루의 일과를 마치고 휴식을 취할 때 사람들은 각각 다른 목적으로 노래하고 음악을 연

주한다. 울어대는 갓난아기는 엄마의 자장가를 듣고 잠이 들며, 몸이 고단한 농부는 노래를 부르며 잠시 노고를 잊는다. 나라를 잃은 사람들은 서러운 마음을 노래에 실어 시름을 달래며, 부당하게 해고된 노동자들은 노동운동을 하며 노래를 부른다. 이처럼 음악은 우리의 정신 활동에 의해 만들어졌다. 인간 정신의 소산인 음악은 우리 곁에서 늘 우리를 지켜보았다. 이제 우리가 음악을 지켜볼 때이다.

우리는 이 책의 본문을 크게 다섯 부분으로 구성하였다. 음악의 근원, 음악과 일상생활, 조선 사람들의 춤, 전환기의 삶과 음악, 음악공연과 생활이 그것이다.

제1장에서는 음악의 근원을 이루는 것이 무엇일까 생각해 보았다. 이를 위해 예禮와 악樂의 기원, 음악과 이념의 문제, 의례와 상징, 음악과 경제의 관점에서 이 문제에 대해 접근해 보았다. 고대 사회에서 음악과 제의는 밀접한 관련성을 지니고 있었다. 음악의 기원을 논할 때 특별히 종교기원설에 많은 학자들의 논의가 모아지는 것에서도 이를 알 수 있다.

인간이란 우주 대자연의 무한한 변화 안에서 그 변화를 바라보며 지극히 미약한 존재로 살아 왔다. 인간이 절대적 존재자에 대해 그를 경배하고, 숭배하며 존경하는 행위가 의례로 드러나고 그 의례에 반드시 수반되는 것이 음악임을 전제한다면 음악의 기원에 대하여 어쩌면 분분한 논의가 쉽게 수렴될 지도 모르겠다. 예禮와 춤[舞]의 상형象形을 보면 그 또한 제사 행위와 직접적인 연관이 있음을 알 수 있다. 옛 사회에서 행했던 제사의례에서 예와 악, 그리고 춤과 기악이 함께 했던 의미를 이해할 수 있다.

조선시대는 유학적 이념으로 건국되어 예와 악을 균형적으로 추구하는 정치를 펼치고자 하였다. 오례五禮로 규정된 조선시대의 의례에서도 기악과 노래, 춤을 아우르는 형태의 종합예술이 구현되었다. 제사를 지낼 때나 연향이 있을 때에도 악·가·무가 연행되었다. 엘리트 교육에서

반드시 음악을 가르쳤던 것은 음악 교육의 궁극적 목적이 기예의 차원을 넘어 '덕德'을 갖춘 훌륭한 인재를 양성하기 위한 데에 있었기 때문이다.

조선왕실에서 오례의 하나로 행했던 의례는 '정형성'과 '반복성'을 통해 획득한 정형화된 행동을 통해 당대 사람들의 의례행위와 그들이 소속되어 있는 사회를 이해하기 위한 예법적 틀을 이해할 수 있도록 인도한다. 의례란 각 시대마다 일정 맥락을 지니고 제정되었으므로 그 시대의 사회적, 역사적 변화를 충실하게 담지하고 있다. 따라서 일종의 '지표'와도 같은 특성을 띠게 된다. 이것이 의례를 통해 그 시대의 예가 어떻게 상징화되고 드러나는지 알 수 있는 이유이다. 특정한 의례가 어떠한 상징 체계를 지니며 어떠한 방식으로 양식화되고 형식화되는지 살펴보면 의례의 상징화 과정과 내용이 드러난다.

한편, 조선후기 경제력의 향상과 함께 예술의 향유층이 두터워져 가는 시기에 음악 연주행위에 대한 보상이 어떠한 형태로 이루어졌는지 살펴보는 것은 음악을 경제의 관점에서 바라볼 수 있도록 한다. 음악인들에 대한 보상형태에 대해 파악하는 일은 전통시대의 예술인들이 어떠한 물적 토대에서 예술 활동을 펼쳤는지 알아보는 일과 같다. 조선시대에 특별하게 고정된 예술 후원제도는 없었으나 예술인들은 각각 다른 후원 형태에 노출되어 있었고, 그러한 후원 형태를 통해 조선시대 예술 활동을 가능하게 했던 사회·경제적 토대를 진단해 볼 수 있다. 이는 나아가 조선시대 음악사회의 구조를 진단해 보는 일과 맞닿아 있다.

제2장에서는 음악과 일상 생활에 대하여 살펴보았다. 우리 민족에게 음악은 생활과 동떨어진 것이 아니었다. 생활이 곧 음악이었다. 아이가 품에 안겨 잠을 잘 때에 엄마는 자장가를 부르며 아이를 재웠다. 농부가 농삿일을 할 때에도, 일을 하다 힘에 겨울 때면 노래로 시름을 달랬고, 여러 사람이 공동 작업을 할 때에도 노동의 효과를 높이기 위해 노래를 불렀다. 흥겨운 놀이를 할 때에도 노래가 곁에 있었으며 잔치가 있을 때

면 반드시 음악과 춤이 함께 하였다. 사람이 죽어 저승길을 갈 때에도 만가輓歌가 곁에 있었다. 이처럼 우리 민족의 삶에서 음악은 생활과 분리된 것이 아니었다.

아이들이 부르는 노래는 우리 민족의 가장 기층적인 노래이다. 특히, 놀이하며 부르는 노래는 가장 단순하면서도 우리 음악의 심층적 특성을 알려준다. 아기를 위해 부르는 자장가의 노랫말에는 우리 민족의 세계관이 담겨 있으며, 그 선율과 리듬은 아이를 편안한 세계로 이끌었다. 아이를 달래거나 어를 때에도 노래를 불렀다. 아이들은 그 노래를 들으며 정서적으로 안정감을 느끼게 된다. 아이가 자라 어른이 되면 그들이 역시 자신의 아이들을 위한 노래를 불렀다. 이들이 일터로 나가면 모를 심으며, 밭을 갈며, 고기를 잡으며 노래했다. 이런 노래들은 지역마다 각각 특성을 달리 하며 일을 위한 노래로 전승되었다.

종교적 성격을 띠는 노래도 있다. 조선의 역대 왕과 왕비를 제사할 때는 종묘제례악을 연주했다. 공자와 유학자들을 제사하는 문묘제례 때에도 노래와 춤, 악기가 함께 어우러지는 음악을 연주하였다. 불교 의례인 범패를 연행할 때에도 노래를 불렀고, 무용에 해당하는 작법作法이 추어졌으며 기악 반주가 어우러졌다. 무당이 굿을 할 때에도 노래와 춤, 반주 음악이 수반되어 종교의례는 의례이기도 했고 신명이 함께 하는 현장이 되기도 했다. 굿 음악은 그 역사가 긴 만큼 우리나라 전역에 분포되어 각 지역의 특성을 달리하며 전승되었고 여타 전통음악의 모태가 되기도 하였다. 대풍류, 시나위, 판소리, 사물놀이, 살풀이춤, 태평무 등이 굿음악과 밀접한 관련이 있는 음악이다. 무당은 사제이자 음악가이자, 연극인, 춤꾼으로 최고의 예술성을 자랑했다. 이들의 음악을 반주하는 삼현육각도 각 지역별 특성을 지니며 발달했다.

세시 풍속에서도 음악은 빠질 수 없었다. 설날, 정월 대보름, 오월 단오, 한가위, 동짓날 등 일 년을 펼쳐 놓으면 중요한 시기마다 각종 의식과 함께 음악을 들을 수 있었다. 정월 대보름이면 액厄을 막는 의례가 행

해졌다. 풍물패를 앞세워 집집마다 돌면서 마당밟기를 하며 액운을 막아 내기를 했다. 풍물패는 신명을 다하여 소리로써 액을 막았다. 그런가 하면 사회 풍자를 위한 음악도 있었다. 전국 각지에 산재하는 탈놀이가 그 것이다. 탈놀이는 각각의 지역별 특성을 보유하며 발달하였다. 탈놀이를 할 때에는 춤과 음악이 함께 어우러져 때론 잡귀를 쫓았고, 때론 사회를 날카롭게 비판하고 풍자하기도 했다. 이처럼 우리 민족에게 음악은 삶 그 자체였다. 태어나서 생을 마감할 때까지 음악은 늘 우리 곁에 가까이 있었다. 음악과 생활이 밀접한 거리를 유지하며 발달하여 우리 민족의 결집된 힘의 원천으로 작용하였음을 알 수 있다.

제3장에서는 조선 사람들의 춤에 대하여 살펴 보았다. 왕의 춤, 선비의 춤, 백성의 춤, 기녀와 무동의 춤 등, 춤추는 사람의 신분이 다르고 춤의 목적과 지향이 각각 달랐지만 저마다의 방식으로 춤을 연행하였다. 예로부터 우리나라 사람들은 흥이 많았다. 『삼국지』 「위서동이전」에서도 "사흘 밤 사흘 낮을 춤추며 놀았다"라고 기록하지 않았던가. 그것이 특정 의례를 위한 춤이라 하더라도 그 기저에는 신명의 발산, 흥의 발산이라는 측면에서 연행되는 춤의 모습을 발견하게 된다. 성리학적 이념으로 운영된 조선시대 사람들도 흥이 나면 역시 춤을 추었다. 왕의 춤, 선비의 춤, 백성의 춤, 기녀와 무동이 각각 다양한 장소에서 다양한 목적으로 춤을 추었다.

역대 왕들중 춤을 추었다는 기록이 처음으로 보이는 왕은 곧 조선 두 번째 왕 정종이다. 부친 태조에게 헌수(獻壽)하기 위해 춤을 추었고, 공식 연향이 끝난 후 세자와 어울리며 춤을 추기도 했다. 태종은 역대 임금 중에서 춤추기를 가장 좋아했다. 세종 역시 부친 태종과 함께 춤추기를 좋아했다. 효성과 관련이 있는 춤일 것이다. 세조는 세자나 종친, 재신들에게 춤추라고 명하기를 좋아했다. 성종은 양로연을 베푸는 자리에서 일반 백성인 노인들과 어울려 함께 춤을 추었다. 반면 연산군은 파행적인 춤추기를 좋아하였고, 연산군 이후 왕이 춤추는 일은 기록에서 잘 드러나

지 않는다.

조선의 선비들은 왕 앞에서 신하의 신분으로 춤을 추기도 했다. 또 어버이 앞에서 어버이를 위해 추기도 했다. 간혹은 연로한 어버이가 아들을 위해 춤을 추기도 했다. 그런가 하면 과거에 합격하여 왕에게 사은謝恩하는 자리에서 왕의 권유로 추기도 했으며 신참이 고참 앞에서 추기도 했다. 이와 같은 춤은 멋스럽고 품위가 있었을 것이다. 그러나 춤을 추는 행위에 대해서는 부정적으로 인식되는 경우가 많았다. 잔치에 참석하여 춤을 추었다는 이유로 비웃음을 당하고 심지어는 관직에 추천을 받을 수 없게 된 경우도 있었다. 춤이란 즐거운 것임에 분명하지만 춤추는 행위에 대해 신중하지 않을 수 없었던 조선 사람들의 고민이 전달되기도 한다.

백성들은 즐거운 일이 있을 때 춤을 추었다. 궁중에서 초대하여 양로연에 참석한 연로한 노인들은 지팡이를 어깨에 메고 춤을 추기도 했다. 왕이 베풀어준 잔치 자리이고 자신이 수명 장수하여 잔치에 참석할 수 있었으니 지팡이가 더 이상 필요 없었을 터이다. 기녀와 무동들의 춤은 전문가의 춤이라 할 수 있다. 궁중의 정재呈才를 담당한 기녀들은 일정 기간 훈련을 거쳐 궁중 정재를 연행하였다. 여성 무용인들이 참석할 수 없는 자리에는 소년 무용수인 무동舞童이 나아가 춤을 추었다. 이들은 왕실에서 열리는 온갖 공식 의례에 참석하여 춤을 추었다.

이처럼 조선시대에는 왕과 선비를 비롯한 일반 백성, 기녀와 무동들이 각각 다른 장소에서 다른 목적으로 춤을 추었다. 춤의 목적은 각각 달랐지만 그것의 지향은 곧 화합에 있었다. 화합해야 하는 대상 앞에서 춤을 추는 것을 긍정적으로 바라본 이유가 그것이다. 춤이란 즐거움이 가장 극대화된 표현이다. 이들이 각각 춘 춤의 내용이 무엇인지 그 일부만을 알 수 있지만 우리는 조선시대인들이 춤을 추었던 정황을 통해 춤추는 의미와 그 맥락은 파악할 수 있었다.

제4장에서는 전환기의 삶과 음악에 대해 살펴보았다. 19세기 말과 20

세기 초반, 안팎의 격변하는 사회상에 노출된 우리 민족은 사회, 문화, 정치, 경제 등 총체적인 면에서 전환기의 삶에 놓였다. 전환기적 삶은 우리로 하여금 격변하는 삶의 노정에서 걸어야 할 길이 무엇이었는지 고민하도록 했고 이러한 상황은 음악사회에도 그대로 적용되었다. 서양 음악의 유입 문제, 일본 근대음악의 수용의 문제, 혼란기 속에서 전통음악의 대응 문제 등은 기존 음악사회와는 다른 새로운 질서를 창출해야 하는 외부적 강제 요인으로 작용했다. 근대적 대중매체의 성장과 함께 레코드 음악이 발달하면서 일본 음반산업의 일부로 편입되어 펼쳐진 대중가요를 비롯한 대중문화가 '식민지 근대'라는 공간 안에서 어떻게 펼쳐졌는지 살펴보는 것 또한 전환기적 삶과 음악을 이해하기 위한 주요 축이 된다.

19세기 말에서 20세기로 넘어오면서 우리의 음악 향유 양상은 과거와 다른 모습으로 전개되기 시작했다. 근대식 극장이 탄생하고 유성기 등의 대중매체를 통해 전통음악은 조선시대와 다른 새로운 공간으로 진입하여 이전과는 다른 향유방식을 지니게 되었다. 개신교를 통해 들어온 서양 음악은 찬송가, 창가의 형태로 유통되었고, 서양식 군대는 군악대를 통해 서양 음악을 연행하였다.

식민지 시기 유성기 음반을 통해 들을 수 있었던 음악과 음악인들의 인기는 요즘의 대중 스타 못지않았다. 1920년대 후반으로 넘어가면서 축음기와 음반은 보다 대중화되어 일상적인 기호품처럼 자리를 잡았다. 이러한 현상에 대해 지식인들의 비판이 제기되었던 것은 축음기로 표상되는 문화와 의식에 대한 반감 때문이었다. 1930년대 유성기 음반이 식민지 근대인의 일그러진 표상으로서의 소위 '모던걸, 모던보이'들의 소비문화를 주도하는 매체로 떠올랐던 것이 그러한 의식을 보여준다. 유성기와 유성기를 통해 소비되는 유행가, 댄스, 재즈 등은 가난한 식민지 조선의 전근대적, 봉건적 구태와 식민지 근대가 결합한 착종된 모순이었고, 그 모순적 현실을 잊을 수 있었던 심리적 문화적 도피처로 작용하는

이중적 얼굴을 하고 있었다.

1920년대 중반 이후 30년대 이르는 기간 동안 식민지 조선의 대중가요는 일본의 엔까 양식에 사용된 요나누끼 단음계와 만나 만들어진 〈황성옛터〉, 〈타향살이〉, 〈목포의 눈물〉과 같은 음악의 히트가 주목된다. 이들 음악의 선율은 그렇다 치더라도 그 노랫말이 지닌 정서는 망국의 슬픔(〈황성옛터〉), 이향민의 향수, 조국에 대한 그리움(〈타향살이〉), '임'으로 포장된 잃어버린 조국에 대한 향수(〈목포의 눈물〉)를 담고 있어 조선 정조라는 이미지를 애상적이고 비극적이며 신파적 정서로 고착화시키는데 결정적 역할을 했다. 이들 음악의 인기는 오늘날의 트로트로 이어지게 되었다.

1930년대에 만들어진 소위 신속요, 혹은 신민요의 유행은 전래민요의 혼종화(hybridization) 현상으로 설명된다. 서양 음악적인 화성과 악기를 도입하여 새롭게 편곡함으로써 인기있는 음악이 되었기 때문이다. 이들 대부분은 유행가와 민요를 교묘하게 섞은 형태를 띠며 향락적이거나 희망적인 정서를 노래하여 앞서 언급한 유행가의 비극적 정서와 차이를 두고 있다. 또 '향토성'과 '조선적인 것'을 생각하게 하는 특징도 보인다. 이러한 특성에 대한 당시 대중들의 뜨거운 반응은 어떠한 시선으로 바라보아야 할까 하는 고민을 우리에게 던진다.

20세기 전후의 우리 삶 속에서 향유된 음악은 여러 얼굴을 하고 있어 그 이해 방식 또한 단선적이지 않다. 따라서 내적, 외적 격변기의 전환기적 삶 속에서 배태된 우리 음악에 대하여는 개인적 취향과 신화화 된 이념을 넘어서는 역사 인식을 가지고 이해되어야 하며 그에 대한 평가는 식민지 근대의 토대 위에 세워진 대중가요의 아이러니와 모순을 직시하지 않으면 제대로 이루어질 수 없을 것이다.

제5장은 전통음악 공연에 대한 역사적 엿보기로서 전통시대부터 현대에 이르는 시기 동안 이루어진 '공연'에 대해 집중 조명하였다. 전통시대에 '공연'을 가능하게 하는 조건들은 무엇이며, 그들은 무엇을 어떻게

보았는지, 또 조선시대의 공연과 일제강점기 이후 현대의 공연은 어떠한 모습이며 어떠한 방식으로 이루어졌을까. 그리고 현대 국악 공연의 쟁점과 경향은 무엇일지 살펴보았다.

전통음악의 연행을 가능하게 해 주는 가장 중요한 조건은 '신분'과 '경제력'이었다. 물론 이 양자가 갖는 무게는 시대적 차이가 있어서 17세기 이전의 전통음악 공연에는 '신분'이 가장 중요한 조건이었고, 18세기 이후로는 경제적 요인이 중요한 조건으로 작용하였다. 조선사회 음악 공연의 변화는 사회변동 양상과 무관한 것이 아니다. 농촌사회의 변동과 농민층 분화, 상업발달과 상품화폐경제 발달, 신분제 이완 등의 사회현실은 서로 긴밀하게 연관되어 있고, 그러한 현실 또한 음악공연과 관련이 있었다.

상업 발달로 인한 자본의 축적, 그로 인한 도시의 발달은 예술의 소통이 원활하게 이루어질 수 있도록 하였다. 이때 경제력은 예술 수요의 주요 요소로 부상하였다. 신분제 이완과 밀접한 관련이 있는 상업 발달은 사회구조의 변화를 야기하였고, 그러한 사회변동은 새로운 경제적 헤게모니의 등장을 가져왔다. 음악의 연행도 경제력에 구속되는 모습을 보이기 시작했다. 예술이 정치, 법률, 종교, 철학 등과 함께 사회의 상부구조를 이루지만 그 물적 토대와 조응하면서 규정받게 되었다. 조선후기 전통음악 공연 변모양상의 특징 중 하나는 음악이 서서히 상품화되면서 교환가치에 의해 재단되는 것으로 변모하는 점에 있는데, 이는 이전 시기와 다른 특성이다.

그러나 조선후기의 이러한 상황은 일제강점기를 거치면서 왜곡된 길을 걷는다. 일본의 식민지로 편입되는 과정에서 음악 또한 수탈구조 속에 놓이게 되었다. 유성기의 등장으로 빅타, 오케이, 시에론, 폴리도르 등 일본 음악자본이 한국 시장으로 진출하면서 자본주의 상품화와 식민지 지배구조 속에서 음악이 어떻게 생존하는지 그 구조를 적나라하게 드러낸다. 일본 음반자본의 이윤에 의해 음악이 좌지우지되는 단계가

되었다. 일본 음악자본은 조선이라는 시장을 상대로 상품을 팔아 이윤을 얻었고 그 이윤은 일본자본을 살찌우는 거름이 되었다. 조선의 음악은 원료생산과 상품시장을 통해 초과이윤을 수탈하려는 전형적 식민지 경영구조 속에 놓이게 되었다. 그 논리에 의해 소위 잘 팔리는 음악과 그렇지 않은 음악의 이분화가 발생하였고 이는 음악전승의 왜곡을 초래하였다.

이러한 현실은 20세기 후반으로 들어와서는 시장경제와 상품성의 논리에 의해 작동되는 방식으로 자리잡게 되었다. 음악시장에 살아남기 위해 전통음악을 연주하는 사람들은 이 시대 시장이 작동시키는 '필터'라는 권력 아래 놓이게 되었다. 연주자나 작곡가들은 강요된 시장의 논리로 인해 오히려 더 왜곡된 음악을 만들어내기도 한다. 전통음악의 경우 오히려 일제강점기나 20세기 중반 무렵보다 더 위기에 처하게 되었다. 이는 시장의 논리로만 작동하는 예술계의 현실에 대한 경고이기도 하다. 우리 음악의 미래는 이러한 시장의 논리에 대응하는 건강한 '길'을 개척하느냐 그렇지 못하느냐에 달려 있는 상황에 놓여 있다.

예로부터 음악은 우리 민족의 삶에 가까운 거리에 있었다. 때론 삶 그 자체이기도 했다. 사흘 밤과 사흘 낮을 음악과 함께 할 수 있었던 그 흥과 신명, 그리고 예술성의 원천은 어디에서, 누구로부터 부여받은 것일까. 드러내려 하지 않아도 이내 드러나고 마는 그 천부의 예술성을 우리는 충분히 발휘하며 살았던가. 역사 속에서 우리는 수차례 전란을 겪으며 핍진한 삶에 노출되었고, 식민지의 삶도 살아 냈으며 분단의 아픔을 몸으로 아파하고 있다. 그러한 과정에서 우리의 신명과 흥과 예술성은 잠시 사라진 듯했지만 지금 이 시기, 우리의 흥과 신명은 다시 되살아 나고 있다. 문화의 도도한 흐름은 우리들 내부에서 움찔거리는, 분출하려 하는 잠재된 예술성의 노출을 허락하였다. 음악과 춤, 영화, 연극, 드라마의 영역에 이르기까지 예술의 전 분야는 이제 용틀임을 하고 있다. 세계가 주목하고 있다. 그러한 원천이 무엇이었는지, 문화사적 시각

으로 우리의 음악을 두껍게 읽어 본다면 일부 해답이 제시될 것으로 기대한다.

2011년 6월
저자들의 마음을 모아 송지원 쓰다

1

음악의 근원

01.

예악禮樂의 기원

고대 사회에서 연행되었던 '악樂'은 노래와 춤, 기악이 분화되지 않은, 하나로 결합된 형태였다. 동서를 막론하고, 시간을 거슬러 올라갈수록 이와 같은 종합예술의 형태는 일반적이다. 노래, 춤, 기악이 별도로 독립된 길을 걷기 시작한 것은 근세의 일이다. 우리가 현재 사용하고 있는 '음악音樂'이라는 용어는 '뮤직(music; musik)'의 번역어로 만들어진 말로서 '음音'과 '악樂'이 결합된 용어이다. 따라서 우리는 보다 원론적인 의미로서, 보다 포괄적인 의미로 사용되었던 '악樂'이라는 용어의 의미에 대해 탐색할 필요가 있다.

넓은 의미의 '악'이란 기악과 노래, 춤의 삼자를 모두 포괄한다. 분과학의 관점에서 보자면 음악과 문학, 무용의 측면을 아우르는 개념이다. 종합예술로서의 악은 비교적 이른 시기부터 종교 의례와 함께 연행되었음을 알 수 있다. 따라서 음악예술의 연행방식을 총체적으로 이해하기 위해서는 '악'의 기원 및 이념, 상징, 그리고 그것이 예禮, 의례와 만나는 방식과 상징화 과정 등에 대해 보다 근원적인 탐색이 필요하다. 나아가 그것이 사회에서 소통하는 방식에 대한 관심도 요구된다. 따라서 이에 대하여는 '음악과 경제'라는 차

음악, 삶의 역사와 만나다

원에서 음악의 소통 양상을 파악해 보고자 한다.

음악과 제사

동서를 막론하고 고대 사회에서 음악과 제의祭儀는 밀접한 관련
성을 지니고 있다. 음악의 기원을 논할 때 종교기원설에 특별히 힘
이 실리는 것에서도 알 수 있듯이 이 둘은 밀접한 관련성이 있을
뿐더러 상호 보완해 주는 관계이기도 하다. '악'이라는 글자의 상형
象形도 제사와 밀접한 관계가 있는 것으로 해석된다. 후한 시대에
편찬한 중국의 자전인 『설문해자說文解字』에는 '악'이라는 글자에
대해 "오성五聲과 팔음八音을 총괄하는 명칭"이라 설명하면서 그
자형字形에 대하여는 "고비鼓鞞, 즉 북의 모양을 본뜬 것"이라 하였
다. 또 악 자의 아랫부분에 있는 나무 목木 자에 대해서는 "거虡, 즉
악기를 위한 틀"이라 설명하였다.[1] 이러한 설명을 보면 풍류 악 자
는 틀 위에 올려놓은, 혹은 걸어놓은 악기의 상형이 된다. 고대에
북 종류의 악기를 비롯하여 종鐘이나 경磬과 같은 악기들은 모두
나무로 된 틀에 올려놓거나 걸어서 연주하도록 되어 있다. 이러한
악기들은 모두 제사를 위해 사용되었다.

음악의 여러 기원설 가운데 하나가 종교기원설이다. 인간이란 우
주 대자연의 무한한 변화 안에서, 그 변화를 바라보며 지극히 미약
한 존재로 살아 왔다. 자연에 대항할 힘을 갖추지 못한 채 그 앞에
서 한계를 인정하지 않을 수 없는 인간은 그 대상이 자연이든, 신
이든 혹은 조상이든 어떤 초월적이고 절대적인 존재자를 상정해 놓
고 그를 경배하고 숭배하는, 혹은 존경을 표하는 행위를 해 왔다.
인간의 삶을 영위할 수 있도록 물과 음식을 내려준 것도 자연, 혹은
조상, 신, 절대자였다. 그 대상에 대한 경배, 두려움, 존경의 의미

樂과 상형문자 🜨

를 표하는 방식, 바로 그것이 예禮와 악樂의 기원을 이루게 되었다고 많은 학자들이 주장한다. 그러한 행위가 시간이 흐름에 따라 일정한 틀을 갖추게 되고 일정한 틀로 정형화된 것이 '의식' 혹은 '의례'로 규범화되어 예와 악을 형성하게 되었다고 설명한다.

음악의 기원에 관한 설은 언어 기원설만큼이나 분분하고 다양한 내용이 알려져 있다. 종교 기원설 외에 민족음악학자들이 주장하는 음악 기원론은 대체로 다음의 몇 가지 관점에서 설명되고 있다. 19세기의 학자 영국의 다윈(Charles Robert Darwin, 1809~1882)은 진화론進化論적 관점에서 음악의 기원을 설명한다. 다윈은 이성異性을 구하고 유혹하기 위해 내는 동물의 울음소리를 모방하려는 시도에서 음악이 시작된 것이라 하였다. 그러나 이러한 설은 인류의 초기 노래 중에 구애求愛의 요소를 지닌 노래의 역할은 미미한 것이기 때문에 설득력이 없는 것으로 간주되고 있다. 유사한 계열의 기원론으로 감정 표현 차원에서 나오는 분노, 공포, 기쁨, 고뇌 등의 목소리가 음악으로 발전했을 것이라는 관점의 논의도 있다.

또 다른 기원설로는 칼 뷔허(Karl Bücher, 1847~1930)의 주장에 근거한 노동기원설이다. 사람이 공동으로 작업을 할 때 노동을 보다 쉽게 하기 위해 특정한 리듬이나 음향을 만들게 되고, 그것이 창조로 이어져 음악이 발생한 것이라는 설이다. 그러나 이 역시 초기 인류에게 리듬을 붙여 행하는 공동 노동은 이루어졌다고 보기 힘들기 때문에 타당한 설로 볼 수 없다는 것이다.

다음은 언어기원설인데 프랑스의 장 자크 루소(Jean Jacques Rousseau, 1712~1778)와 영국의 허버트 스펜서(Herbert Spencer, 1820~1903)와 같은 학자들에 의해 제기되었다. 음악이란 곧 회화체의 언어, 즉 일상 회화에서 자연스럽게 발생하는 음높이에서 만들어졌으므로 '강조된 언어'가 곧 음악이 되었다는 설이다. 후에 독일의 작곡가인 바그너(Richard Wagner, 1813~1883)와 같은 음악가들도

이 설에 동조하였다. 강조된 언어라고 한다면 일종의 '외침 소리'와 같은 것인데, 외침 소리가 음정의 간격을 두게 되고 그것이 일정 선율로 유도되었을 가능성은 있지만 말하는 것과 같은 선율은 일정한 음높이를 지니고 있는 선율과는 다르므로 이 또한 타당하지 않다는 비판이 있다.

그 외에도 정보 전달을 위해 일정한 간격을 두고 타악기로 치는, 혹은 관악기로 부는 소리, 즉 신호를 주고받기 위한 목적으로 특정한 리듬을 부여하여 음악을 연주했고, 그 음향들이 음악을 창조하는 데 사용되었을 것이라 보는 관점도 있다. 또 사람에게 있는 유희 본능에서 음악이 발생하였다는 설을 주장하는 학자들도 있다. 이러한 모든 설 가운데에서도 역시 인간이 미약한 존재이므로 절대자에 향해 기원하고, 공경하는 마음을 전하기 위해 제사하는 행위에서 음악이 발생했다고 주장하는 설이 가장 설득력을 얻고 있다.

그러나 일군의 학자들은 이러한 기원설 모두가 그릇된 전제에서 시작되었으므로 타당치 못하다고 설명하기도 한다. 음악과 같이 복잡한 것을 단일 근원에서 발생한 것으로 생각하는 일은 옳지 않다는 것이다. 음악이란 사람들의 신체적 동작 충동, 혹은 마음의 무의식적인 이미지와 결부되며 또 여러 형태, 여러 방식으로 사람들의 정서와 결부되는 것이기 때문에 그것을 간단한 공식으로 표현하는 것 자체가 무리라는 것이다.

이처럼 음악의 기원에 대한 여러 설이 제기되고 있는 상황에서 한 가지만으로 단일한 기원을 주장하는 것은 무리인 듯 보이지만 초기 음악의 특징에 대하여는 추정이 가능하다. 민족 음악학자인 쿠르트 작스(Curt Sachs, 1881~1959)는 초기 음악은 단순한 음고와 리듬을 가지고 있을 것이라 추정하면서 "초기 음악은 간단한 노래였을 것"이라고 이야기한다. 인류 최초의 악기는 곧 인공적인 것이 아닌, '사람의 몸' 자체이기 때문이다. 그리고 그것은 특별한 것이

아니라 인류 초창기 사람들의 생활 그 자제에서 나오는 것으로 휴식을 취할 때, 한가롭게 일할 때, 시름을 잊기 위해서, 병을 고치기 위한 마술, 혹은 특정한 목적의 주문행위로, 인간을 위협하는 짐승들을 쫓을 때, 특정한 의례를 행하기 위해 만들어지는 것으로 일정한 선율 패턴이 되고 그것이 곧 노래가 된다는 것이다. 쿠르트 작스는 초기 인류의 노래 형태를 당시 현존하는 종족이 의식 행위의 하나로 부르는 노래의 선율형태에서 찾은 바 있다. 초기 인류의 노래로서 특정 의례를 위해 행하는 선율은 시간이 흘러도 크게 변하지 않았을 것이라고 하면서 아주 간단한 선율형을 채보하여 그 특성을 제시하기도 했다.[2]

쿠르트 작스가 제시한 선율은 매우 간단하고 동일한 패턴이 반복하는 형태로 이루어져 있다. 이때 부르는 노래의 가사는 발달된 형태의 시詩 형식을 갖추었다기보다는 간단한 구음이거나 혹은 간단한 내용의 후렴구에 가까운 것으로 보인다. 특정한 시에 얹어서 부르는 노래가 제사에 사용되는 전통은 제사 음악이 보다 발달한 단계에 나아갔을 때에 비로소 가능했을 것으로 보인다. 이때가 되면 시와 음악과의 관계를 보다 구체적으로 고려하는 양상으로 제사를 위한 노래가 만들어지고 불려지는 단계로 나아가게 된다.

예와 제사

동양의 삼대 예서禮書의 하나인 『예기禮記』 「예운禮運」 편에서는 예의 시초가 음식飮食, 즉 마시고 먹는 일에서 비롯되었다고 설명한다. 마시고 먹는 일은 인간의 생명을 영위하기 위한 필수적 행위이다. 절대 존재자, 혹은 조상을 향해 무언가를 기원하고 존경하는 마음을 전하고자 할 때에 음식을 올리는 것도 그것이 곧 인간의 생명

과 직결되기 때문이다. 인간의 생명을 유지하기 위해 필수적인 음식은 곧 신을 제사하기 위해 주어진 것으로 간주되는 이유가 그것이다. 제사할 때 마실 것과 먹을 것을 장만하여 음악과 함께 신에게 바치는 행위가 '예'로 드러나는 수순은 자연스러운 것이다.

따라서 예禮의 형성은 악樂의 경우와 유사하게 제사 행위와 밀접한 관련을 가지고 있음을 알 수 있다. 『예기』「예운」편의 기록을 보자.

대저 예의 시초는 음식에서 비롯되었다. 기장을 돌 위에 얹어 굽고, 돼지의 고기를 찢어서 구워 먹고, 땅에 구덩이를 파서 물을 담아 손으로 움켜 마시고, 흙으로 만든 몽둥이로 북채를 만들고 흙을 뭉쳐 북을 만들어 두드렸지만 오히려 이로써 그 공경하는 마음을 귀신에게 바칠 수 있었다.[3]

『예기』「예운」편의 기록은 인류의 발달사에서 인간이 농경행위를 시작하여 곡식을 먹는 단계에 진입한 시기의 이야기로 받아들여진다. 이처럼 거친 음식이나마 신에게 올리고 공경하는 마음을 표하는 행위가 곧 '예'로써 발현되고 있음을 알려주는 내용인 것이다. 곧 예의 행위 또한 절대자, 혹은 신에게 제사하기 위한 목적으로 이루어지고 있다는 사실을 읽을 수 있다.

허신의 『설문해자說文解字』에서는 '예'라는 글자의 뜻에 대해 "예는 리履이다. 귀신을 섬겨 그것으로 복을 얻으려는 것이다."[4]라고 설명하였다. '예'의 자형을 보면 보일 '시示' 변에 '풍豊'자가 결합되어 있다. 보일 '시'자는 하늘에서 '상象'을 내려준다는 의미로 길흉을 보여서 사람들에게 무언가를 제시하려는 의미로 쓰이는 것이다. 보일 '시' 자의 자형을 보면, 세 줄이 아래로 내려져 있는데, 이는 해와

예의 자형(좌)
상형문자 '示'(우)

상형문자 '豊'

달, 그리고 별을 의미한다. 해와 달, 별은 천문을 관찰하고 시간의 변화를 살펴서 신이 하는 일을 보여주는 것이다.[5] 또 '시' 자와 함께 결합한 '풍豊' 자의 자형은 나무로 만든 제기祭器인 '두豆' 위에 음식을 담아 놓은 모양을 하고 있는데, 두豆 중에서도 음식을 풍성하게 담은 것을 풍豊이라 한다. '예'라는 글자에 담겨진 의미는 곧 음식을 풍성하게 준비하여 제사행위를 하는 것과 밀접한 관련이 있음을 알 수 있다.

이처럼 상고시대에 행해지던 의례 중 신을 섬기고 복을 얻고자 하는 의미로 행하는 제사는 여타 의례보다 가장 앞서 시행되었던 정황이 보인다. 예와 악의 기원을 종교적 의례에서 찾는 기원론자들이 가장 많은 점도 곧 그러한 사실을 인지시켜 준다. 또한 의례를 행하고 음악을 연주하는 행위의 깊은 의미는 단지 박자에 맞추어 노래하고 연주하는 일 그 자체에 있는 것이라기보다는 공경하는 마음을 바쳐 그 뜻이 신에게 이르도록 하는 것에 있음을 알 수 있다.[6] 이때 제사의례에 수반되는 음악은 제사를 올리는 전일한 마음을 가장 온전하게 드리기 위해 동원되는 최상의 표현 형태의 하나로 존재한다.

무舞의 의미

갑골문甲骨文에 의하면 춤출 '무舞'자는 원래 '무巫'와 통용하여 썼다. 갑골문에서 이 두 글자는 모두 ''나 ''로 표기하여 유사한 의미로 사용했다. 갑골문의 ''는 사람이 장식이 있는 소매를 달고 춤추는 모양을 형상화한 것으로 '춤'의 뜻을 나타냈으나 후에 이것이 없다[無]는 뜻으로 가차假借되어 갔으므로 좌우의 다리를 상형하는 '천舛'자를 덧붙여 구분하게 되어 '무舞'로 표기하게 되었다. 또 ''는 신을 제사지내기 위한 장막 속에서 사람이 양손으로

음악, 삶의 역사와 만나다

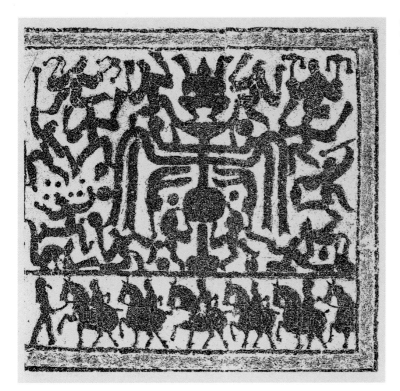

제구를 받드는 모양을 형상화한 것으로 신을 부르는 자, 곧 무당을 형상화한 것으로 설명하고 있다. 『설문해자』에서는 '무巫'의 의미에 대하여 "무란 비는 것이다. 능히 무형無形의 것을 섬겨 춤으로써 신을 내리게[降神] 하는 것으로, 비가 오도록 사람이 모여 춤추는 형상을 본뜬 것"[7]이라 설명하였다. 사람이 모여 비가 오도록 춤추는 행위 자체는 '춤'의 연행이지만 그 목적은 비를 기원하는 데에 있다.

비[雨]는 사람을 비롯한 생물체가 영위하는 데 없어서는 안 된다. 그러므로 초기 인류로부터 이미 비를 기원하는 의례가 발달하는 것은 자연스러운 일이다. 비를 기원하는 행위 자체는 의례에 속하는 일이지만 그 의례를 위해 춤을 연행하는 것을 보면 춤의 용도가 제사행위와 밀접한 관련을 가지고 있음을 알 수 있다. 더 나아가서는 춤추는 행위가 제사에서 무언가를 기구하는 행위와 관련이 있음이

확인된다. 모여서 춤추는 행위 자체만으로 본다면 인류가 일정 정도 집단 활동을 하는 단계로 나아간 이후의 상황을 알려주는 것이지만 이 역시 춤이란 무언가 '기원'하기 위해 행하는 제사 행위와의 관련이 있음을 알려주는 증거로 삼을 수 있다.

중국에서 가장 오래된 자서字書로서 13경의 하나로 전해지는 『이아爾雅』에서 '무舞'는 '큰 소리로 울면서 한탄한다'는 의미를 지닌 호號자와 함께 '우雩', 즉 기우제祈雨祭를 의미한다고 기록하고 있다.[8] 이는 고대 사회에서 기우제를 지낼 때 춤추는 사람이 소리를 지르면서 비를 구하는 전통과 관련이 있다. 춤과 소리를 어우러지게 하여 하늘에 이르도록 하고자 하는 의미가 전해진다. 한대漢代의 학자 정현鄭玄도 '우'의 의미를 '소리를 지르며 비를 구하는 제사'라고 해석한 바 있다. 이처럼 춤추는 행위는 소리를 지르는 행위와 결합하여 비를 구하는 제사의례에서 이루어졌음을 알 수 있다.

악·가·무 일체를 연행하는 제사

우리 상고시대의 문화를 기록하고 있는 『후한서』나 『삼국지』의 「동이전」을 보면 부여, 고구려, 예, 마한 등과 같은 고대 국가에서 하늘에 제사하는 제천祭天의례를 행할 때 수 일 동안 밤낮을 가리지 않고 노래하고 춤추고 술을 마셨다고 하는, 음주가무飲酒歌舞의 전통이 확인된다.[9] 이러한 의식들은 모두 의례 행위로서 제사 의례의 하나로 이루어졌다.

역사를 거슬러 올라갈수록 제사 의례로서 행해지는 악·가·무 일체의 전통은 밀접한 관련이 있음을 알 수 있다. 또 춤과 노래, 기악이 종합적으로 어울려 행해지는 방식은 고대 사회의 의례에서는 일반적이었음을 알 수 있다.

음악, 삶의 역사와 만나다

부여와 고구려, 예에서 이루어진 제사의례를 보자.

○부여에서는 정월 하늘에 제사를 지내는 국중대회國中大會에서 며칠 동안 술을 마시고 노래를 부르고 춤을 추었는데, 그런 의식을 영고迎鼓라고 한다.

○고구려의 백성들은 가무를 즐겼으므로, 나라의 고을과 마을에서 밤에 남녀가 서로 어울려 유희遊戱를 하였다. … 10월에 하늘에 제사지내는 국중대회를 동맹東盟이라고 한다.

○예濊에서는 늘 10월마다 하늘에 제사를 지내고는 낮과 밤에 술을 마시고 노래와 춤을 추었는데, 그런 의식을 무천舞天이라고 한다.[10]

이러한 의례들은 모두 제사행위로서 농사나 목축 등의 생업이 잘 되기를 기원하는 의미로 행해졌음을 알 수 있다.

인류 초기의 예술 작품으로 간주되는 벽화의 그림들이 발굴되는 곳이 곧 의식을 거행하는 장소로 간주되는 것도[11] 인류 초기에 이루어진 의례행위가 제사와 밀접한 관련이 있음을 알려준다. 현존하는 여러 암각화에서 보이듯 이들의 의례행위에서는 몸동작, 즉 춤의 흔적이 보이고 음악 연주의 흔적도 찾아볼 수 있다. 음악과 춤을 통해 무언가 표현하였다는 사실을 보여준다. 그 표현이란 때론 기원일 수도, 기복祈福일 수도, 혹은 주술적 의미일 수도 있지만 의례행위에 춤과 노래, 음악이 함께 하고 있음을 알 수 있다. 그리고 더 나아가 그것이 하나의 예술행위로 발전할 수 있으리라는 자연스런 추측이 가능해진다.

우리나라의 남쪽지역에 전하는 암각화, 즉 바위에 새겨진 그림[12]에서도 춤과 음악이 연주되었음을 알려주는 그림들이 발견되었다. 이는 상고시대보다 훨씬 앞선 시대의 사람들도 춤을 추고 음악을 연주했다는 증거 자료가 된다. 경상남도 울산 대곡리의 반구대 바

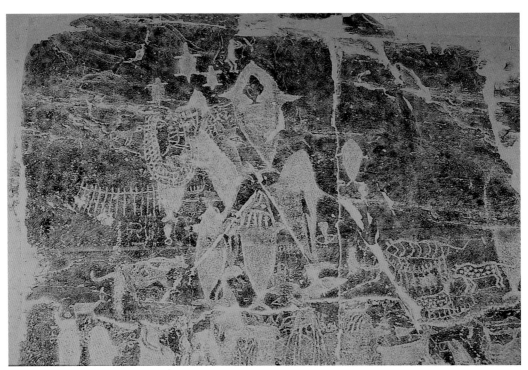

반구대 암각화 탁본
여기에는 동물의 그림, 사냥하는 그림,
음악과 춤을 추는 장면들이 새겨져 있다.
울산

위그림을 비롯하여 우리나라 남쪽지방에 산재하는 바위그림들이 그것이다. 앞서 언급한 여러 문헌의 기록보다 훨씬 이른 시기의 제사 행위에서 이미 춤과 음악이 결합하여 연행되고 있음을 알려준다. 여기에 연극, 그림, 신화, 주문 등이 얽혀 있는 것이 곧 상고시대의 예술형태였음을 알 수 있다.

음악, 삶의 역사와 만나다

.02

음악과 이념

유학과 예악

유학은 고구려 소수림왕 2년(372) 이전 우리나라에 유입되었다. 적어도 삼국시대부터 예禮와 악樂을 통한 교화를 중시한 유학적 이념이 구현되기 시작했음을 알 수 있다. 이때에는 우리나라 대학의 효시를 이루는 태학太學이 설립되어 유교 경전 중심의 유학교육이 이루어졌다. 유학은 고려시대를 지나 조선시대가 되어 유가적 이상 국가로 나아가기 위한 예악정치를 표방하면서 국가이념으로 채택되어 구체적으로 펼쳐진다. 조선은 치도治道의 실현으로서 예와 악을 구현하고자 했다.

조선시대에 오례 가운데 하나로 연행되었던 각종 국가의례와 음악은 유학의 영향이 지대하다. 오례를 기록한 각종 오례서와 악서樂書의 사상적 기반 또한 유학이다. 유학자들이 그들의 정신 수양을 위해 펼친 음악 활동 또한 수기치인修己治人의 방식 가운데 하나로 펼쳐진 것이므로 이들이 연주한 개개의 악곡 또한 유학 음악사상이 반영되어 있다.

　예와 악이란 추상적 구호 이상의 의미를 갖는 것으로서 질서와 화합을 위해 반드시 필요한, 현실적이고 구체적인 실상이다. 예가 질서를 위한 것이라면 악은 조화를 위한 것으로서 예악은 형정刑政에 대한 근본을 이루며 왕도를 갖추기 위한 필수요건이다.[13] 유가의 통치이념으로 강조되는 예·악·형·정의 4가지는 그 각각의 고유한 기능을 지니는데, "예로써 그 뜻을 인도하고, 악으로써 그 소리를 조화롭게 하며 정政으로써 그 행실을 한결같이 하고, 형刑으로써 그 간사함을 막아 민심을 화합하게 하여 치도를 내는 것"이라[14] 설명된다. 조선의 역대 제왕들은 이러한 통치원리를 바탕으로 치도를 갖추고자 노력을 기울였다.

　이처럼 조선시대 유학의 예악사상은 『예기』「악기」에서 강조하는 사상을 근간으로 하여 형성되고 발전하였다. "악은 같게 하는 것이고 예는 다르게 하는 것이라서, 같으면 서로 친하고 다르면 서로 공경하는 방식으로 작동된다."[15] 악은 통합하여 같게 하고 예는 분별하여 다르게 한다는[16] 각각의 서로 보완적인 역할은 이념적으로 강조되기만 하는 것이 아니라 실제 현실 생활에서 응용되고 적용되었다. 그 구체적인 현현 가운데 대표적인 것이 곧 조선시대 왕실에서 행했던, 예와 악을 갖추어 연행하는 국가 전례 곧 오례五禮이다.

예와 악의 나라, 조선

조선을 건국한 태조는 예치禮治, 곧 예와 악을 균형적으로 추구하는 정치를 펼치고자 하였다. 이를 위해 건국 초기부터 고려의 유습인 연등회와 팔관회를 폐지하였고 문묘 석전제를 지냈으며, 각종 의례 시행에 대한 타당성을 검토하여 새롭게 제정해야 할 의례를 보완, 오례를 정비하여 국가 예제禮制를 갖추고자 하였다.

조선의 개국공신이면서 태조의 즉위 교서를 작성한 정도전鄭道傳(1342~1398)은 조선 법전의 효시를 이룬『조선경국전朝鮮經國典』에서 "인仁으로 나라를 다스리고, 자리를 인으로 지키는 것이 마땅하다"고 하였다. 이는 조선이 인을 최고 이념으로 삼는 '유교'를 통치이념으로 건국했음을 강조한 것으로, 조선을 건국한 때가 곧 "예악을 흥기시키는 적기"라고 하였다. 이러한 조선의 통치 이념은 건국 초기부터 조선 국가 전례國家典禮의 틀을 갖추기 위한 다양한 노력으로 이어졌다.

정동방곡
태조의 위화도 회군의 공적을 노래하는 내용의 악장이다. 조선의 개국공신 정도전이 조선 건국을 찬양하는 의미로 지었다.

국가 전례에서 연주될 악을 갖추기 위해 여러 음악 기관을 마련한 것도 그러한 움직임의 하나였다. 아악서雅樂署를 두어 종묘에 제사지낼 때 연주할 음악을 담당하도록 하였고, 전악서典樂署를 두어 조회와 연향宴享에 쓰일 당악과 향악을 담당하도록 하였다. 또 왕의 문덕文德과 무공武功을 칭송하기 위한 여러 악장樂章을 지어 조선 건국의 정당성을 노래하였다. 태조의 무공을 서술한 「납씨가納氏歌」, 태조가 왜구를 물리친 공을 노래한 「궁수분곡窮獸奔曲」, 태조의 위화도 회군의 공적을 노래한 「정동방곡靖東方曲」 등이 모두 개국공신 정도전이 조선 건국을 칭송하는 의미로 지은 악장들이다. 이로써 "공이 이루어지면 악이 지어진다"는 의미를 드러냈다.

정도전은 이러한 악장을 지으면서 동시에 "정치하는 요체가 곧 예악에 있다"고 강조하는 전문箋文을 지어 태조에게 올렸다. "예악을 정하여 법칙을 정함으로써 질서 정연하게 차례가 있고, 화락하게 되었으며, 예악을 정함으로써 공이 이루어지고 정치가 안정되는 것"이라는 내용이 그 핵심이다. 이에 대해 태조는 정도전에게 채색 비단을 내려 주었고, 악공樂工에게는 정도전이 지은 악장을 연습하도록 하였다.

이처럼 조선은 건국 초기부터 예와 악의 정치를 강조하였고 오례의 틀을 바탕으로 의례를 행하게 되었다. 오례는 예와 악의 질서를 외부적으로 구현한 것으로, 예와 악이 서로 보완하는 관계를 이루는 형태로 제정된 각각의 궁중의례에서 이를 시각적으로 혹은 공간적으로 확인할 수 있다. 유학적 이념에 기반하여 만들어진 여러 의례와 음악은 각각의 의례에서 용도에 맞게 쓰였고, 이러한 오례는 각종 오례서에 그 외형적 틀이 정리되기에 이르렀다.

주지하듯이 유가 악론에서 예는 질서를 위한 것으로 '구분짓기 위한' 기능을 가지며, 악이란 화합을 위한 것으로 '같게 하기 위한' 기능을 가져 서로 상보적 관계를 이루는 것으로 설명한다. 예는 행

음악, 삶의 역사와 만나다

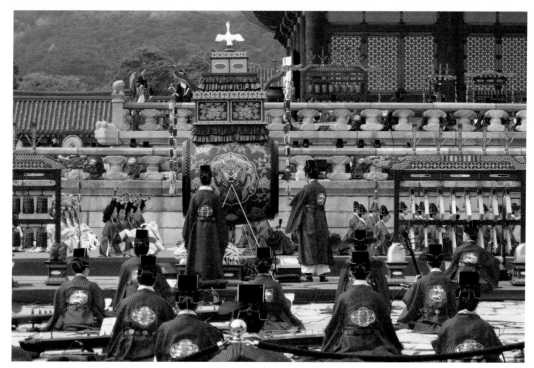

세종 하늘의 소리를 열다(세종조 회례연)
국립국악원이 재현한 새종조 회례연. 회
례연은 매해 정월 초하루나 동짓날에 베
풀어졌다. 군신 상하간의 화합을 위한 의
례이다. 이 공연은 『세종실록』, 『국조오
례의』, 『악학궤범』 등의 예서, 악서 등에
기록된 세종조 회례연을 토대로 당시 모
습을 복원하였고, 300여명의 악사(150
여 명)와 무용수(150여 명)가 출연해 당
시의 모습을 복원하며 60여 분간 15세기
의 품격높은 궁중예술을 선보였다.

실을 절도 있게 하고, 악은 마음을 온화하게 하며, 절도는 행동을
절제하고, 온화함은 덕을 기르는 것이며, 악이 지나치면 방종에 흐
르고, 예가 지나치면 인심이 떠난다는 『예기』 「악기」의 논리는 조
선 예악정치의 기반을 이루었다. 예악정치는 예와 악 두 가지가 서
로 균형을 이루어 실행될 때 진정한 가치를 발하게 된다. 조선조에
시행된 각종 국가 전례에 음악이 수반되는 것에는 곧 이러한 이념
적 기반이 있다.

　　조선시대 궁중의 각종 의례는 오례, 즉 길례吉禮·가례嘉禮·빈례
賓禮·군례軍禮·흉례凶禮의 하나로 행해졌다. 제사, 혼례, 조회, 책봉
례, 존호尊號의례, 외국 사신 접대 관련 의례, 활쏘기, 사냥, 죽음과
관련한 의례 등이 여기에 속하는데, 이러한 의례는 각 시기마다 일
정한 목적과 의미를 가지고 행해졌다. 매해 정해진 날에 행하는 의
례가 있는가 하면, 특정한 날을 지정해서 행하는 의례가 있으며 국

상國喪처럼 갑작스럽게 행하게 되는 의례도 있다.

　이러한 궁중의 의례는 예악사상에 기반을 두고 제정된 각종 의례의 의주儀註에 그 시행절차가 상세하게 기록되어 있다. 오례 중의 길례는 천·지·인에 대한 각종 제사의례가 중심이 되며, 가례는 혼례·조회·조하朝賀·책봉례·양로연 등의 의례, 빈례는 중국과 이웃 나라의 사신맞이와 관련한 의례, 군례는 활쏘기, 강무 등의 군사 관련 의례, 흉례는 왕실의 상장례와 관련된 의례를 포함한다. 이들 의례를 포괄적인 의미에서 국가 전례라 한다.

　국가 전례란 국가의 공식적인 의례로서 한 국가가 추구하는 이념적 지형과 도덕적 가치가 일정한 의례의 틀로 가시화되고 구체화된 것이다. 따라서 조선시대에 행한 국가 전례를 통해 예악정치를 표방한 조선이 유교적 예치국가로서의 면모를 갖추는 과정에서 추구한 국가 예제의 전형적 틀을 찾아볼 수 있다. 이들 의례의 대부분에는 악이 수반되었는데, 여기에서 말하는 '악'이란 유가 악론에서 말하는 총체적 의미의 악으로서 악·가·무, 즉 기악·노래·춤을 모두 포괄하는 의미이다.

　조선조에 시행된 여러 국가 전례는 각종 오례서와 악서樂書 그리고 법전에 그 틀과 내용이 기록되어 있다. 『세종실록오례世宗實錄五禮』, 『세종실록악보世宗實錄樂譜』를 필두로 세조대의 『세조실록악보世祖實錄樂譜』, 성종대의 『국조오례의國朝五禮儀』와 『악학궤범樂學軌範』, 『경국대전經國大典』은 조선전기의 의례와 음악, 예법을 기록하였다. 오례서의 편찬을 통해 국가 전례를 정비하고, 악서 편찬을 통해 음악을 정비하며, 법전 편찬을 통해 예법 질서를 구축하는 것은 예악정치를 성실히 구현하기 위해 역대 제왕이 해야 할 가장 핵심적인 일이었기 때문이다. 이러한 작업은 조선후기에도 이어져 영조대의 『국조속오례의』, 『국조악장』, 『동국문헌비고』의 「악고」, 『속대전』 등이, 정조대의 『국조오례통편』, 『춘관통고』, 『시악화성』,

『국조시악』, 『대전통편』과 같은 예서와 악서, 법전의 기록이 남게
되었다.

조선 예악과 제사

조선의 궁중에서 행하는 제사는 오례 중의 길례로서 행해졌다.
『국조오례의』에 따르면 조선시대의 제사는 지내는 대상에 따라 용
어를 네 가지로 구분하여 사용하였다. 즉 천신天神에 지내는 것은
'사祀, 지기地祇에 지내는 것은 '제祭', 인귀人鬼에 지내는 것은 '향
享' 그리고 문선왕 즉 공자에게 지내는 것은 석전釋奠이라 하였다.
또 제사의 등급을 대사大祀·중사中祀·소사小祀·기고祈告·속제俗
祭·주현州縣으로 구분하였다.

대사에는 사직·종묘제향 등이, 중사에는 선농先農·선잠先蠶, 그
리고 문묘 제례 등이, 소사에는 명산대천, 둑제纛祭 등이 포함된다.
기고는 기도와 고유의 목적으로 올리는 것으로, 홍수나 가뭄, 전염
병, 병충해, 전쟁 등이 있을 때 기도하였고, 책봉, 관례, 혼례 등 왕

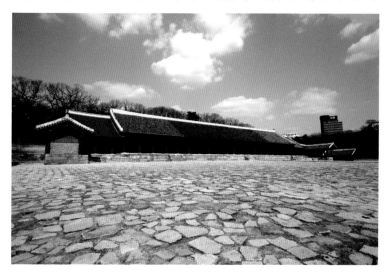

종묘 정전

실의 중요한 일이 있을 때 고유告由하여 각각 해당하는 대상에 제사를 올렸다. 속제는 왕실의 조상을 속례俗禮에 따라 제사하는 것이며, 주현은 지방 단위에서 지방관이 주재자가 되어 사직과 문선왕, 여제厲祭 등의 제사를 올리는 것을 말한다. 이 가운데 대사와 중사소사가 궁중에서 행하는 주요 제사에 속한다.

대·중·소의 등급은 실제 제사에서 헌관獻官의 수나 위격, 재계齋戒하는 일 수, 음악의 사용 유무, 제기의 종류와 숫자 등의 면에서 구분된다. 이들 제사에는 몇몇 경우를 제외하고 대부분 음악이 사용되었다. 이때의 음악은 넓은 의미의 악에 해당하는 악·가·무를 모두 포함한 형태로 연행된다.

길례 가운데 가장 중요하게 여긴 것은 역대 왕과 왕비의 신위를 모신 종묘에 올리는 종묘 제향과, 국토의 신과 곡식의 신에 제사하는 사직제로 이 둘은 대사에 속한다. 또 공자와 그의 제자, 중국의 역대 거유巨儒, 조선의 역대 유학자를 모신 문묘에 제사하는 문묘제와 농사신에게 제사하는 선농제先農祭와 양잠신에게 제사하는 선잠제先蠶祭를 비롯하여 산천제, 기우제 등의 제사도 중요하다. 이러한 모든 제사 행위는 하늘과 땅, 그리고 인귀에 대해 사람으로서 갖출 수 있는 최대한의 예와, 천·지·인 삼재사상을 음악적으로 드러내는 악을 구비하여 행해졌다.

종묘제례악은 세종대에 만들어진 회례악무를 세조대에 제례악무로 만든 것이다. 당상堂上에서 연주하는 등가登歌와 당하堂下에서 연주하는 헌가軒架 그리고 묘정廟廷에서 열을 지어 추는 춤인 일무佾舞가 의례와 함께 특정 절차에서 연행된다. 여기에서 등가는 하늘[天]을 상징하고, 헌가는 땅[地]을 상징하며, 일무는 사람[人]을 상징하여 천·지·인 삼재 사상을 악을 통해 드러내고자 하였다. 일무에서 춤을 추는 열의 수는 제사의 대상에 따라 차등화되는데, 천자天子는 팔일무八佾舞, 제후는 육일무六佾舞, 대부는 사일무四佾舞, 사

음악, 삶의 역사와 만나다

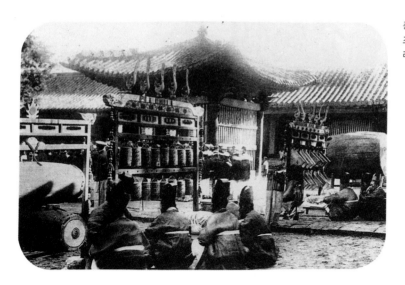

는 이일무二佾舞이다. 조선왕조는 제후국의 위상을 따라 육일무를 채택하였고, 고종이 황제로 등극한 대한제국시기부터 현재까지는 64인이 열을 지어 추는 팔일무를 연행해 오고 있다.

종묘제례악의 악무는 왕의 공덕을 칭송하는 내용으로 이루어진다. 왕의 문덕을 칭송하는 내용은 보태평保太平, 무공을 칭송하는 내용은 정대업定大業이다. 보태평은 문무文舞를 추고 정대업은 무무武舞를 춘다. 신을 맞이하는 영신례迎神禮, 폐백을 올리는 전폐례奠幣禮, 첫 번째 술잔을 올리는 초헌례初獻禮 때 보태평의 악무를 연행하며, 두 번째 술잔을 올리는 아헌례亞獻禮와 마지막 술잔인 세 번째 술잔을 올리는 종헌례終獻禮 때 정대업의 악무를 연행한다. 육일무를 기준으로 보면, 문무를 출 때는 왼손에 약籥을, 오른손에 적翟을 들고 추며, 무무武舞를 출 때는 앞의 2줄 12명은 검劍, 중간 2줄 12명은 창槍, 뒤의 2줄 12명은 궁시弓矢를 들고 춘다. 그러나 성종대 이후 궁시는 쓰지 않고 앞의 3줄은 검, 뒤의 3줄은 창을 들고 추었다. 현재는 64명의 팔일무를 추는데, 앞의 4줄은 목검木劍, 뒤의 4줄은 목창木槍을 들고 춤을 춘다.

사직제례를 행하는 사직단은 동쪽의 사단社壇과 서쪽의 직단稷壇

사직단
서울 종로

두 개의 단으로 되어 있는데, 사단에는 국토의 신인 국사國社의 신주를, 직단에는 오곡의 신인 국직國稷의 신주를 모셔 놓는다. 종묘나 문묘, 선농, 선잠의 신위는 북쪽에서 남향하여 두는 데 비해 국사, 국직의 신은 남쪽에서 북향하여 둔다. 북쪽이 음이고 남쪽은 양이기 때문이다. 대한제국을 수립하고 조선이 황제국임을 선언하면서 국사와 국직은 태사太社와 태직太稷으로 개칭되었다.

조선시대의 사직제례악은 1430년(세종 12) 아악을 정비할 당시에 『주례周禮』를 근거로 정비되었다. 지기地祇에 제사할 때는 당하의 헌가에서 태주궁太簇宮의 선율을 연주하고, 당상의 등가에서 응종궁應鍾宮의 선율을 노래하는 음양 합성의 원칙을 따랐다. 즉 헌가에서 양율인 태주궁을 연주하고, 등가에서 음려인 응종궁의 선율을 연주함으로써 음과 양을 조화롭게 하는 연주를 실현한 것이다.

사직제례에서 음악이 연주되는 순서는 영신, 전폐, 진찬進饌, 초헌, 아헌, 종헌, 철변두徹籩豆, 송신의 순이다. 사직제례악의 악대는 세종대 초기만 하더라도 고제古制를 따라 등가에 현악기와 노래를 편성하고, 헌가에 관악기를 편성하였다. 그러나 1430년 이후 등가에도 관악기를 설치하면서 고제와 어긋나게 되었으며, 이러한 전통이 조선후기까지 계속되었다. 사직제례의 일무는 조선조에는 육일무, 대한제국시기에는 팔일무를 추었다. 문무를 출 때는 왼손에 약, 오른손에 적을 들었고, 무무를 출 때는 왼손에 간干, 오른손에 척戚

음악, 삶의 역사와 만나다

을 들었다. 간은 방패 모양으로 생명을 아낀다는 뜻을 지니며, 척은
도끼 모양으로 업신여김을 방어한다는 뜻을 지닌다.

조선 예악과 연향

왕실의 연향은 오례 중의 가례나 빈례에 속하여 행해졌다. 가례
에는 왕실의 혼례를 비롯하여 책봉례, 존호, 조하, 조참朝參, 상참常
參, 관례冠禮, 문무과전시文武科殿試, 왕세자입학의王世子入學儀, 양로
연, 음복연飮福宴 등이 있다. 이들 의례는 각각 다양한 내용과 목적
으로 연행되었다. 이 가운데 연향의 성격을 지닌 의례에서는 음악
과 춤이 주요 절차로 연행되었다.

왕이 일정한 나이가 되어 기로소耆老所에 들어갔을 때, 왕·왕
비·대비 등의 생신, 회갑 또는 칠순을 맞이했을 때, 왕의 즉위를 기
념하는 날과 같은 경사가 있을 때면 진연進宴, 진찬進饌, 진작進爵
등의 이름으로 연향이 크게 베풀어졌
고, 해마다 음력 3월이면 관리들 중 80
세 이상이 된 사람을 위해 양로연을 열
었다. 종묘나 사직제사를 왕이 친히 행
하거나 큰 경사나 상서 등이 있을 때,
군대가 출정하여 승리하였을 때는 이
를 축하하는 의미로 하의賀儀를 행하
였고, 주요 제사를 행한 뒤에는 특별히
음복연을 베풀어 제사 지낸 술인 복주
福酒와 음식을 함께 나누었다. 제사를
잘 치른 후에 내리는 복을 고르게 나눈
다는 의미를 지닌다. 이때는 다양한 음

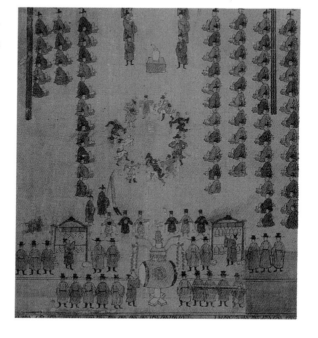

영조41년기로연도 제4폭 부분
화면 중앙에 처용무를 추는 모습이 보
인다.
작자 미상, 1765년, 서울역사박물관

악과 궁중 정재呈才를 연행하였다.

1744년(영조 20) 영조가 기로소에 들어갔을 때는 연향 가운데 가장 큰 규모의 연향을 열어 전체 9잔의 술잔을 왕에게 올렸고, 술을 올릴 때는 음악과 궁중 정재를 연행하였다. 정재의 반주는 국가 음악기관인 장악원掌樂院에 소속된 악공이, 춤은 소년 무용수, 무동이 담당하였다. 첫 번째 술잔과 두 번째 술잔을 올릴 때는 여민락만與民樂慢이 춤 없이 음악으로만 연주되었고, 세 번째 술잔을 올릴 때는 오운개서조五雲開瑞朝의 반주에 맞추어 초무初舞를 추었으며, 네 번째 술잔을 올릴 때는 정읍만기井邑慢機의 반주에 맞추어 아박무牙拍舞를, 다섯 번째 술잔을 올릴 때는 보허자령步虛子令의 반주에 맞추어 향발무響鈸舞를 추었다. 또 여섯 번째 술잔을 올릴 때는 여민락만의 반주에 맞추어 무고舞鼓 정재를 추었고, 일곱 번째 술잔을 올릴 때는 보허자령의 반주에 맞추어 광수무廣袖舞를, 여덟 번째 술잔을 올릴 때는 여민락령與民樂令의 반주에 맞추어 향발무를, 마지막 잔인 아홉 번째 술잔을 올릴 때는 보허자령의 반주에 맞추어 광수무를 추었다. 잔치를 마무리하는 부분에서는 여민락과 향당교주鄕唐交奏를 연주하는 가운데 처용무處容舞를 추었다. 처용무는 파연악무, 즉 잔치를 마칠 때 추는 춤의 위상을 지녔기 때문이다.

종묘제나 사직제, 문소전 제향, 회맹제會盟祭, 부묘의祔廟儀 같은 의례를 행한 후에는 음복연을 행하였다. 음복연은 "신의 은혜를 멈추지 않는다不留神惠"는 의미로 행해졌으며, 복을 받는 일이 중요한 일이라 여겨 베풀어졌다. 이때는 주요 절차마다 즉, 술을 올릴 때, 상을 올릴 때, 꽃을 올릴 때, 특정 음식을 올릴 때, 왕세자가 절할 때, 정재를 연행할 때 의례의 진행과 함께 음악을 연주하였다. 조선시대 궁중의 가례에서 연행하는 악무의 종류는, 특정 의례에서 어떠한 악무를 연행할 것인지에 대한 정보를 대개 선행의례를 참고하여 예조가 왕에게 품稟하면 왕이 이에 대해 지旨, 즉 결재하는 형태

음악, 삶의 역사와 만나다

로 결정되었다.

음복연은 일반 연례宴禮에 준하여 행하였기 때문에 외연外宴으로 베풀 때는 초무, 아박무, 향발무, 무고, 광수무, 처용무 등 소년 예술가인 무동이 출 수 있는 정재를 연행하였다. 외연이기 때문에 여성 무용수인 여령女伶이 아닌, 무동이 추는 종목으로 구성된 것이다. 여성이 주인공인 연향인 내연內宴으로 베풀어지는 음복연도 있는데, 이때는 외연과는 다소 다른 공연 종목을 갖추게 된다.

빈례는 외국 사신을 위해 베푸는 연향 의례가 주를 이룬다. 특정한 목적을 가지고 우리나라에 찾아온 중국의 사신을 위해 왕이나 왕세자, 종친 등이 베풀어 주는 잔치와, 일본이나 유구국琉球國의 서폐書幣를 받은 후 베푼 잔치의 의례가 빈례에 포함되었다. 연조정사의宴朝廷使儀, 왕세자연조정사의王世子宴朝廷使儀, 종친연조정사의宗親宴朝廷使儀, 수린국서폐의受隣國書幣儀, 연린국사의宴隣國使儀 등의 의례가 빈례에 속한다.

중국 사신이 서울로 들어오는 경로는 조선의 최북단인 압록강을 건너자마자 바로 마주치는 의주에서 시작된다. 압록강 물가에 있는 의순관義順館에 여장을 풀고 머문 이후 사신들은 정주, 안주, 평양, 황주, 개성부 등지를 거쳐 고양의 벽제관碧蹄館에서 1박을 한 후 입

제천정 별연도
농암 이현보가 영천 군수로 내려갈 때 한강의 제천정에서 친구들과 전별하는 모습을 그린 것이다.
『애일당구경첩』 농암 종택, 1508년

경한다. 사신들은 입경 이후 통상 열흘 이상을 서울에 머무는데, 하마연下馬宴·익일연翌日宴·회례연回禮宴·상마연上馬宴·별연別宴·전연餞宴 등의 공식 연향에 참가한다. 또한 서울의 절경인 한강의 유관遊觀도 방문 일정 가운데 반드시 포함되었다. 사신이 입경한 후 베푸는 연향에서는 보허자·정읍井邑·여민락 등의 반주에 맞추어 광수무·아박무·향발무·고무 등의 궁중 정재를 추었다.

한강 유람은 사신들의 관광 코스이자 문화 교류의 현장이다. 보통 하루나 이틀 동안의 일정으로 유람하였는데, 한강에서도 명승지로 이름난 제천정濟川亭·압구정鴨鷗亭·잠두봉蠶頭峰·희우정喜雨亭 등이 자주 들르는 장소였다. 특히, 제천정은 중국 사신들이 즐겨 시를 짓고 놀며 구경하다 돌아가는 곳으로도 유명하였다. 아울러 이들은 조선의 학자 관료들과 함께 시를 주고받으며 진지하게 서로의 문화를 교류하기도 하였다. 사신의 한강 유람 때는 음악과 춤이 수반되는데, 『악학궤범』에 따르면 이때 동원되는 연주인은 일반적으로 악사 1명, 여기女妓 20명, 악공 10명 등이었다.

이와 같이 왕실의 연향은 오례 중의 가례나 빈례의 하나로 행해졌다. 이들 연향은 각기 다른 목적으로 행해졌는데 그 규모와 내용

음악, 삶의 역사와 만나다

은 연향 주인공의 위상에 따라 차등화되었다. 또 연향의 시행 목적에 따라 성격을 달리하기도 하였다.

조선의 예악정치, 그 이념

예악정치는 조선의 역대 제왕이 한결 같이 추구하고자 한 노선이었다. 문물 정비의 일환으로 예와 악을 정리하고 새로운 음악을 창제한 세종의 업적과 성종·숙종·영조대를 거쳐 정조대에 이루어진 예악의 재정비를 위한 여러 정책은 모두 예악정치를 이상적으로 구현하기 위한 방안을 모색한 결과물이었다. 그러나 예악정치의 실현이라는 측면에서 본다면 '예'에 비해 '악'에 소홀해지는 것이 일반적이었다. 예는 잘 갖추어졌어도 악은 미비하게 되어 예와 악이 균형을 잃는 경우가 많았다.

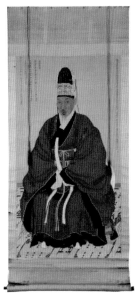

번암 채제공 초상화
조선후기의 문신으로 예와 악이 균형을
이루며 발전해야 한다는 주장을 했다.
선경도서관

정조대의 명신 채제공蔡濟恭(1720~1799)은 "예와 악은 어느 하나도 폐할 수 없는데, 오로지 예학만이 극성하고 악학을 익히지 않아 폐단이 있다"라는 말을 남긴 바 있다. 이처럼 조선시대에 예와 악의 불균형을 지적하는 논의는 매우 많았고, 악이 미비하다는 이야기가 대세였다.

악이 미비하게 된 데에는 이유는 여러 가지가 있었다. 이는 예와 악의 본질적 특성에 기인하는 것이기도 하며, 예와 악이 사회적으로 소통되는 양상에 서로 차이가 있는 데도 원인이 있었다. 또 한편으로는 지극히 현실적인 이유 때문이기도 했다. 예컨대 전란을 치른 후 악기가 훼손되고, 음악을 연주할 악생이나 악공이 다시 궁으로 돌아오지 않아 음악을 연주하기 어려운 경우도 있었다. 음악을 연주한다고 하더라도 연습이 제대로 되지 않아 음악이 조화를 이루지 못하는 적도 있었다. '악樂'과 '악을 하는 사람'에 대한 이분화된

시각도 예와 악이 균형을 잃게 하는 요인으로 작용하였다. 악의 중요성은 인정하지만 궁중에서 악을 담당하는 사람과 그 기예에 대하여는 낮게 평가했기 때문이다.

이렇게 악이 소통되는 특성은 한편 예와 악이 불균형하게 되는 요인으로 작용하기도 했지만, 예와 악을 통한 예악정치의 지향만은 조선조 내내 변함이 없었다. 성음이 치도治道와 관계된 것으로 파악했던 조선조 역대 제왕들이 예와 악의 균형적 소통을 중시했던 까닭이다. 『예기』「악기」에서 강조하는 '음악은 정치의 반영'이라는 화두가 현실 정치에 그대로 드러나는 것으로 파악했던 조선의 왕들은 조화로운 음악을 추구하고자 했다. 이러한 음악은 예와 함께 어우러져 조선조 궁중의례에 충실히 반영됨으로써 외부로 드러나게 되었다.

음악과 교육, 정치이념

고대 사회에서는 음악을 관장하는 관리의 권한이 컸다. 중국 주나라의 각종 관직의 종류와 역할에 대해 설명하고 있는 『주례周禮』「춘관春官·종백宗伯」에는 음악을 관장하는 직책을 맡고 있는 대사악大司樂의 역할에 대하여 다음과 같이 구체적으로 적어 놓았다.

대사악은 성균成均의 법을 관장함으로써 나라를 세울 수 있는 학문과 정치를 다스려 나라의 자제들을 합치시킨다. 덕德이 있는 자와 도道가 있는 자에게 가르치도록 하고, 그가 죽으면 음악의 조상[樂祖]으로 삼아 고종瞽宗에게 제사지내게 한다. 악덕樂德으로 나라의 자제들을 가르치니 충성스럽고 온화하며 공경하고 떳떳하며 부모에게 효도하고 형제와 우애하도록 한다. 악어樂語로서 자제들을 가르치니 좋은 일을 일으키고, 옛 일로

써 지금을 간절하게 하며, 글을 외우고 큰 소리로 창하며, 질문하고 답한 것을 기술하도록 한다. 악무樂舞로서 자제들을 가르치니 운문雲門, 대권大卷, 대함大咸, 대소大韶, 대하大夏, 대호大濩, 대무大武 등을 춤추게 한다. 육률六律, 육동六同[17]과 오성, 팔음, 육무[18]로 악을 크게 합치시키고, 천신과 인귀, 지기가 이르도록 하며, 여러 나라를 화락하게 하고, 만민을 어울리게 하며 빈객을 편안하게 하고, 먼 데 사람들을 달래며, 모든 동물을 부렸다.[19]

위의 기록을 보아 대사악의 역할 가운데 가장 중요한 것이 곧 나라의 자제들을 가르치는 교육에 있음을 알 수 있다. 특히, 귀족 맏아들 교육은 가장 중요한 것으로 여겨 강조되는데, 이들이 언젠가는 나라를 다스리는 인물로 성장하기 때문이다. 그런 이유에서 대사악이라는 관직을 담당할 사람의 자격 요건은 매우 까다로웠다. 예와 악은 물론 덕을 갖추어야 하고 말하기, 글쓰기, 춤 등의 내용에 이르기까지 그들을 가르쳐야 했다. 귀족의 자제들을 잘 가르쳐야 하는 것은 곧 덕을 갖추어 정치를 잘 할 수 있는 사람으로 키우기 위한 것이었다.

이미 고대로부터 음악을 가르치고 배우는 일이 강조되고 있는 것은 음악교육의 궁극적 목적이 곧 덕을 갖춘 사람으로 키우는 데 있기 때문이다. 유가 악론의 정수를 기록하고 있는 『예기』「악기」의 핵심 내용도 곧 '예악을 통한 교화'에 있다. 『예기』「악기」에서 "예와 악을 모두 터득한 것을 일러 덕이 있다고 하니, 덕이란 터득했다는 것이다."[20]라고 강조한 사실에서도 예와 악을 배우고 닦아 궁극적으로 도달하고자 한 것이 곧 덕을 갖춘 인격의 완성에 있었다는 것을 알 수 있다. 유학적 이념으로 건국했고, 예악정치를 추구했던 조선 사회가 건국 초기부터 예와 악을 강조했던 맥락의 한 단서를 이를 통해 확인할 수 있다.

"성음聲音의 도는 정치와 통한다"는 『예기』「악기」의 명제는 유교를 국시로 하는 국가의 통치자나 지식인들에게 '음악은 정치의 반영'이라는 방식으로 이해되었다. 이들은 "치세治世의 음은 편안하고 즐거우며, 망국의 음은 슬프고 시름겨우니 백성들이 곤궁하기 때문이다"[21]라는 「악기」의 내용을 빌려 이상적 전형이 될 만한 음악의 특징을 제시하기도 했고, "성음이 촉박해지는 것을 근심했는데 얼마 안 있어 임진왜란이 일어났다"[22]는 역사적 예를 거론하면서 음악이 세태의 반영이라는 논리를 현실적으로 입증하기도 했다. 또 실제 연주되고 있는 음악의 상태를 조절하기 위한 방안들이 마련되기도 했다.

음악사의 현장에서 드러나는 이러한 현상들은 음악을 '즐기기 위한 것'으로 받아들이는 태도와 상반되는 것으로 음악과 사회의 관계를 고려하고, 음악이 인간의 정서에 미치는 영향 및 음악을 통한 교화의 가능성 등에 대해 진지하게 받아들인 결과이기도 하다. 조선 사회에서 음악이 갖는 의미와 기능을 진단해 본다면, 그 맥락이 이해된다.

유가의 악론樂論이 조선왕조의 음악 정책에 어떠한 방식으로 반영되고 펼쳐지는지 살펴보자. 주지하듯이 유가 악론의 이념적 기반을 이루는 것은 공자의 예악사상이고, 이후 『예기』「악기」에 이르러 그 사상이 집대성된다. 따라서 「악기」의 이해는 조선조 음악사상의 근간을 파악하기 위한 중요한 방법이 된다.

「악기」에서 말하는 음音과 악樂의 원론적 의미가 무엇인지 생각해 보자.

대체로 음이 일어나는 것은 인심으로 말미암아 생겨나는 것이며, 인심이 움직이는 것은 외물外物이 그렇게 만든 것이다. 인심이 외물에 감응하면 움직여 성聲으로 나타나고, 소리가 서로 응하여 변화가 생겨난다. 변화

하여 일정한 질서를 이룬 것을 음音이라 하고, 음을 배열해 연주하여 간척우모干戚羽旄[23]에 이르는 것을 악樂이라 한다.[24]

　성·음·악의 3단계 구도는 「악기」의 악론을 이해하기 위한 기본적 개념이다. 「악기」에서는 이 세 가지 개념을 각각 구분하여 사용하는데, 사람의 마음이 외물에 감응하여 비로소 움직여 나타난 것이 '성'이고, 소리가 서로 감응하여 변화가 생겨 문장을 이룬 것이 '음'이며, 음을 배열하여 악기로 연주하면서 춤까지 곁들인 악·가·무, 즉 기악·성악·무용을 모두 갖춘 종합예술이 '악'이라 하였다. 이처럼 성·음·악의 의미는 엄밀히 구분된 것이었다.
　다음의 내용은 이를 더 구체적으로 표현하고 있다.

　대체로 음은 인심에서 생겨나는 것이고 악은 윤리와 통하는 것이다. 그러므로 성은 알지만 음을 알지 못하는 자는 금수이고, 음은 알지만 악을 알지 못하는 자는 뭇사람들이다. 오직 군자만이 능히 악을 안다. 그러므로 성을 살펴서 음을 알고, 음을 살펴서 악을 알며, 악을 살펴 정치를 알아서 치도를 갖추는 것이다. 이런 까닭에 성을 알지 못하는 자와는 더불어 음을 말할 수 없고, 음을 알지 못하는 자와는 더불어 악을 말할 수 없다. 악을 알면 예에 가까워진다. 예와 악을 모두 터득한 것을 일러 덕이 있다고 하니, 덕이란 터득했다는 것이다.[25]

　곧 성聲만 아는 자는 금수禽獸이고, 음音만 아는 자는 뭇사람들이며, 군자라야 비로소 악을 알 수 있다고 하였다. 나아가 악을 알면 예에 가까워지며, 예악을 모두 얻은 것을 덕이 있다고 하였으니, 예악이란 덕을 갖추기 위한 필수 사항인 것이다. 따라서 이러한 예와 악을 아울러 갖추어야 한다는 논리는 예악정치를 표방하는 조선조 사회에서 실질적으로 강조되기에 이르렀다.

무릇 음이란 인심에서 생겨나는 것이다. 정情이 마음 속에서 움직이는 까닭에 성聲으로 나타나니, 성이 일정한 질서를 이룬 것을 음이라 한다. 그러므로 치세의 음은 편안하고 즐거우니 그 정치가 화평하기 때문이고, 난세의 음은 원망에 차있고 노기를 띠고 있으니 그 정치가 어긋나 있기 때문이며, 망국의 음은 슬프고 시름겨우니 백성들이 곤궁하기 때문이다. 성음의 도는 정치와 통하는 것이다.[26]

"치세治世의 음은 편안하면서 즐거우니 그 정치가 화평하기 때문이다"라고 하는 「악기」의 설명은 음악이 정치의 반영이라는 맥락을 극대화한 표현이다. 곧 그 시대에 연행되는 음악의 상태는 곧 위정자의 통치상태를 적나라하게 드러낸 것이라는 내용이다.

『시경』의 채시설采詩說을 상기해 보면 음악이 정치의 상황을 그대로 반영한다는 논리는 매우 구체적이다. 천자가 제후국의 정치상황을 살피기 위해 60세 이상의 노인에게 시를 채집하도록 하여 모은 풍시風詩는 실제 천자가 매우 유용한 통치수단으로 활용한 방법이기도 하다. 이때의 시란 노랫말이 있고 선율이 있는 '노래'를 말한다. 시를 채집하도록 한 것은 시악詩樂, 즉 노래를 통해 정치의 득실을 모두 파악할 수 있다는 전제 아래 진행된 것으로 음악은 정치의 반영이라는 명제를 뒷받침해 준다. 성음의 도는 정치와 통한다는 「악기」의 논의가 실제 통치자들에 의해 받아들여지는 맥락이 드러난다.

「악기」의 가장 앞부분에서도 강조했듯이 "음이나 악이 인심으로 말미암아 생겨난 것이므로, 사람이 만드는 음악에는 반드시 마음의 상태가 반영된다는 원리가 유가 악론의 출발이다. 여기에서 '음악은 성정을 순화시킨다'는 음악의 효용성이 제기되고, 아울러 정치교화적인 측면에서 필요한, 또는 적어도 인간의 성정을 순화시키는 데 유용한 음악의 상이 제기될 수 있다.

다음의 논의를 보자.

악이란 음으로 말미암아 생겨나는 것이니 그 근본은 인심이 외물에 감
응하는 데에 있다. 그런 까닭에 슬픈 마음을 느끼는 자는 그 소리가 윤기
가 없으면서 쇄미하며, 즐거운 마음을 느끼는 자는 그 소리가 밝으면서 완
만하며, 기쁜 마음을 느끼는 자는 그 소리가 막힘이 없으며 잘 뻗어나고,
성난 마음을 느끼는 자는 그 소리가 거칠면서 사납고, 공경하는 마음을 느
끼는 자는 그 소리가 곧으면서 청렴하고, 사랑하는 마음을 느끼는 자는 그
소리가 온화하면서 부드럽다. 이 6가지는 본성이 아니라 외물에 감응한 뒤
에 움직인 것이다.[27]

음악이 만들어지는 것의 맥락을 이야기하고 있다. 외물外物에 감
응되지 않은 마음은 '성性'에 해당하지만, 일정한 음의 배열에 의해
만들어진 작품은 마음이 외물에 감응되어 나타난 결과이므로 정情
의 영역으로 넘어간다. 바로 이 지점이 유가악론에서 음악의 중요
성을 강조하는 부분이기도 하다. 마음이 외물에 감응하면 움직여서
정으로 드러나는 것이며, 드러난 바의 결과가 하나의 작품으로 만
들어지는 것이기 때문이다. 이는 다시 말하면 외물에 감응하는 조
건의 조성 여하에 따라 악의 상태가 규정된다는 논리이다.

음악이 생겨나는 것은 인심이 외물에 감응하는 바의 결과로 드
러난다고 강조하는 유가악론의 맥락은 음악을 일종의 사회현상으
로 관찰한 결과이다. 이는 유가악론의 특징 가운데 하나이기도 한
데, 음악 또는 음악 작품을 사회와 무관하게 단순한 개인의 활동이
나 정서상태의 결과물로 간주하지 않음을 알 수 있다. 다시 말하면
어떤 '음악'으로 드러난 정서는 특정한 사회성을 구비하였으므로,
그 가운데에서 한 사회의 정치와 윤리, 도덕정신의 상태를 엿볼 수
있다고 본다. '음악을 살펴 그 정치를 알 수 있는 것,'[28]이나 '성음의

도는 정치와 통한다'[29]는 「악기」의 논리도 그러한 맥락에서이다. 한 개인이 아닌 한 집단, 또는 사회의 정치·윤리·도덕의 상태를 가늠하는 척도가 음악이므로 예악정치를 지향하는 조선에서 음악의 중요성을 강조하는 맥락은 매우 자연스런 일일 것이다.

따라서 유가의 악론에서는 이러한 맥락으로 인하여 인재를 교육하는 데 음악의 역할을 강조한다. 주자의 『서전書傳』「순전舜典」 집주集註에서는 음악이 인재를 교육하는 데 일으키는 작용에 대해 강조하면서, 학생이 원래부터 가지고 있는 마음과 우주정신의 본체와 작용이 서로 일치하는 중화지덕中和之德을 배양하는 것과 외물의 영향을 받아 비로소 생겨난 편향성을 바로잡는 것에 대해 이야기하였다.

주자는 「순전」에서, 유우씨有虞氏가 기夔를 전악典樂에 임명하면서 "너에게 전악을 명하노니, 귀족의 맏아들을 가르쳐라[命汝典樂, 敎胄子]"라고 말한 대목에 대해 "고대 성인이 음악을 만든 목적이 정성情性을 기르고 인재를 키우며 신명을 섬기고 위와 아래를 화합시키는 데 있다"[30]고 하였다. 음악 교육의 궁극적 목적은 기예의 차원을 넘어 '덕'을 갖춘 훌륭한 인재를 만들기 위한 데에 있었다.

음악, 삶의 역사와 만나다

.03

의례와 상징

의례의 특성

의례란 '정형성'과 '반복성', 혹은 고정성(fixity)과 주기성(periodicity)을 그 특징으로 하는 정형화된 행동(stylized action)체계이다.[31] 의례의 정형성과 반복성은 곧 의례행위의 전범, 혹은 표준화된 틀을 유도하게 되며, 일정한 시간이 흐름에 따라 역사적이고 집단적인 특징을 갖추게 된다. 정형성과 반복성을 지니는 의례의 '정형화된 행동'은 시간과 공간의 축에 의해 의례 규범의 가시화된 틀로 형성된다. 그 가시화된 틀에는 하나의 집단이 추구하는 문화가치와 상징을 담게 된다. 조선시대 왕실에서 행해졌던 '정형화된 행동체계'로서의 의례에서 조선왕실의 문화와 상징을 찾을 수 있는 것도 이와 같은 이유에서이다.

조선왕실에서 길례·가례·빈례·군례·흉례의 오례로 규정되어 행해지던 의례의 시행 절차인 '오례의주五禮儀註'는 『경국대전』의 여타 법 규정과 마찬가지의 효력을 갖는 법적 위상을 부여받았다. 조선시대에 시행된 오례의 개별 의례들이 『경국대전』에 규정된 '육전

六典'체제의 법 규정과 유사한 효력을 갖는다는 개념은 낯설 수 있다.[32] 『국조오례의』가 법전인 『경국대전』과 다른 의례의 시행세칙만을 기록한 단순한 '의례서 일 뿐'이라고 인식한다면 더욱 그러하다. 그러나 『경국대전』 「예전」에서 규정한 바와 같이 조선시대 왕실에서 거행한 개별 의례들이 법전에 준하는 의미로서의 '오례의 주'라는 점을 인식하고 오례서의 기록과 의례를 바라본다면 그간 학계에서 왕실의 의례를 바라보는 시각과는 다른 틀로 오례에 대해 접근해야 한다는 당위성을 확보할 수 있다.

조선시대 왕실에서 '오례'라는 틀로 행해진 여러 의례들의 시행과 관련하여 논의되는 내용에 대해 『조선왕조실록』이나 『승정원일기』와 같은 편년서의 기록을 통해 읽어 보면, 그 논의 하나하나에 '법' 해석을 하듯 치밀한 시각으로 분석하지 않으면 안되는 거대담론 혹은 미세담론이 담겨 있다는 사실을 알 수 있다. 그러한 담론에는 그 시대, 그 사회가 지향하는 방향성과 당시 국정운영의 추이가 담겨 있음도 자명하다.

실제 편년서에서 많은 비중을 차지하고 있는 '예' 관련 기록은 당시 시행되는 예법, 의례에 관해 논의한 내용이 많은 부분을 차지한다. 당시 시행되고 있는 의례들이 법전이나 오례서 등에 규정되어 있는 내용과 같은지 다른지, 다르다면 왜 다른지, 변화가 생겨 달라졌다면 그 변화된 내용들을 어떠한 방식으로 수렴하여 기록으로 드러내야 하는지에 관한 논의들이 주를 이루고 있음을 알 수 있다. 이러한 논의들은 당대인들이 '예법'·'예와 법'의 준거틀과 '시용時用', 즉 당시 준행하고 있는 예서, 법전의 내용이 당시의 현실과 맞지 않아 기록의 간극이 생겼을 때, 그 거리를 어떻게 조율할지 고민하는 과정임을 드러내고 있는 치밀한 '진술'의 일부임을 알려준다.

예컨대 흉례에서 복식을 어떻게 갖추어야 하는 지에 관한 복제服

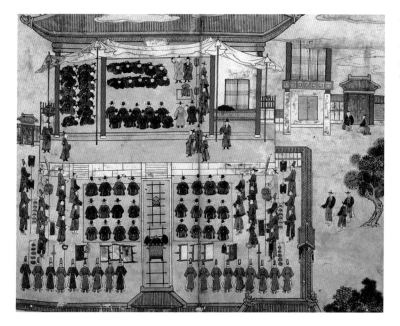

制의 문제, 혹은 길례에서 제사에 참여하는 관원의 위격 규정, 혹은
왕이나 왕비, 왕세자를 위한 의장의 규모나 악대의 용도, 규모의 차
별화, 제사에 참여할 때 제사의 규모에 따라 차등화하는 재계齋戒하
는 날 수, 제사를 지낼 때 단壇 규격의 규정, 제사지내는 대상의 위
격에 따른 제기의 종류와 숫자의 차등화, 기타 의례에서 사용하는
제반 용어 등이 모두 위격, 신분 등과 밀접하게 관련하여 규정되고,
그러한 위격, 신분 등이 지니는 함의는 한 의례의 전체 구성을 각각
차별화한다. 그러한 이유에서 조선 왕실에서는 의례와 관련된 수
많은 논의들이 치밀하게 이루어지지 않으면 안 되었다. 이렇게 볼
때 하나의 사건에 대해 '법전'에서 그 준거를 찾는 것과 마찬가지
로, 당시 시행되는 의례에 대해 '오례서五禮書'에서 준거를 찾는 모
습은 매우 자연스러운 일이다.

　조선시대 왕실에서 행해지던 각종 의례에 대한 연구는 '정형성'
과 '반복성'을 통해 획득한 정형화된 행동을 통해 당대 사람들의 의
례행위와 그들이 소속되어 있는 사회를 이해하기 위한 예법적 틀을

이해할 수 있도록 인도한다. 더구나 각 시대마다 일정 맥락을 지니고 제정된 특정 의례들은 그 시대의 사회적, 역사적 변화와 무관하게 이루어진 것이 아니라 그 변화를 충실히 담지하고 있는, 일종의 '지표'와 같은 특성을 지니기 때문에 특정 사회의 변화와 변화의 의미를 알 수 있게 한다.[33]

이처럼 의례란 한 사회에서 행해지는 가치체계의 정형성을 담고 있는 상징이다. 따라서 특정한 의례가 어떠한 상징 체계를 지니며 어떠한 방식으로 양식화되고 형식화되는 지 본다면 의례 제정의 과정 및 상징화하는 방식을 파악할 수 있다. 이에 사람이 드나드는 문을 통해서 문의 상징과 의례가 어떠한 의미를 지니고 어떠한 방식을 만나는지 살펴보기로 한다.

문의 상징과 의례

'문門'이라는 글자와 의미를 살펴보자. 그 글자는 좌우 두 개의 문짝을 형상화한 것이다(門). 사람이 드나들기 위한 것, 반드시 통과하지 않으면 다른 단계로 진입할 수 없는 것이 곧 '문'이다. 이쪽과 저쪽을 소통하게 하는 것이 문이다. 국경이나 요새와 같이 꼭 지나가야 할 길목에 만들어 놓은 문을 관문關門이라 했다. 어떤 일을 하기 위해 반드시 거쳐야 하는 대목을 관문이라 한 것도 의미 심장하다.

저 세상으로 갈 때 죽음의 문턱을 넘어간다고 표현한다. 문이란 본래 사람이 드나들기 위한 목적으로 만들었지만 그 상징적 의미는 다양하다. 이처럼 문이 지니는 다양한 의미와 상징으로 인해 조선 시대의 왕실에서 행한 의례 중에는 반드시 '문'에서 거행하도록 만들어진 것이 있다. 그 가운데 대표적인 것으로 '즉위의례'가 있다.

음악, 삶의 역사와 만나다

오랜 비가 내려 비가 그치도록 기원하는 의례도 문에서 행하였다. 적군을 진압한 후 전승 사실을 알린 포고문을 선포하는 의례도 문에서 행하였다.

문에서 행하는 즉위의례

선왕이 승하했을 때, 반정反正을 통해 정권을 잡았을 때, 왕이 자리를 물려줄 때, 왕에서 황제로 오를 때 즉위의례를 행한다. 선왕의 사망으로 왕위를 이어받는 경우에는 '사위嗣位'라 하여 오례 중의 흉례에 속한 의례를 행했다. 이때에는 선왕의 죽음을 애통해하며, 차마 그 자리에 나아가지 못하는 마음으로 의례에 임했다. 또 정종, 태종, 세종의 경우와 같이 선왕이 살아 있으면서 자리를 물려주는 선위禪位의 경우 흉례의식과는 다른 의미의 즉위의례가 문이 아닌 전殿에서 행해졌다. 세조, 중종, 인조와 같은 경우 반정으로 왕위에 올라 즉위의례를 행했으나 이는 예외적인 형태이다.

선왕이 승하하여 그 자리를 이어받는 사위의례를 행할 때 사람들은 잠시 상복을 벗는다. 문무관은 조복朝服으로 왕이나 왕세자는 면복冕服으로 갈아입는다. 사위의례를 행할 때만큼은 최대의 예복인 면복을 차려 입음으로써 새로운 출발에 대해 경건한 마음으로 임한다. 장악원은 악대를 전정殿庭의 남쪽에 벌여 놓는다. 물론 연주는 하지 않는다. 선왕의 죽음에 대해 애도하는 마음을 다해야 하는 상중이기 때문이다.

노부와 의장, 군사들도 벌여 놓아 왕의 위엄을 과시한다. 사위의례의 핵심인 선왕의 유교遺敎와 대보大寶를 받은 후 왕이 근정문(후에는 인정문) 한가운데에 남향으로 설치해 놓은 어좌에 오르면 종친과 문무백관은 물론 악공, 군교들도 "천세, 천세, 천천세!"라고 산

창덕궁 인정문 서울 종로
왕의 즉위의례가 '문'에서 행해지는 것
은 선왕을 잃은 슬픔을 안고 있어 정전에
서 대대적으로 행하는 것을 꺼렸기 때문
이다.

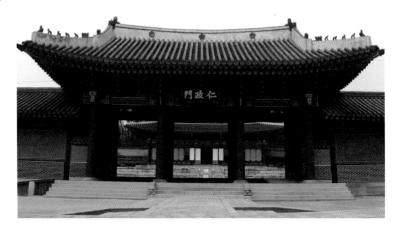

호山呼와 재산호再山呼를 외친다. 참여한 사람들이 모두 네 번 절한 후 의례를 마친다. 의례가 끝나면 참여자 모두가 다시 상복으로 갈아입고, 같은 장소에서 행해지는 교서 반포의례에 임한다. 새로운 왕은 (근정)문에 설치해 놓은 어좌 앞에서 교서를 반포하여 온 천하에 즉위를 알린다.

왕위계승의 방식 가운데 가장 정상적인 형태는 선왕이 승하하여 그 뒤를 이어 즉위하는 사위였다. 사위의 의례에서 유교와 대보를 받은 후에는 반드시 근정문 혹은 인정문의 한가운데에 어좌를 설치해 놓고 거기에 오르도록 하였다. 새로운 왕이 탄생하는 즉위의례이지만 선왕을 잃은 슬픔을 뒤로 하고 즉위해야 하므로 정전에서 대대적으로 행하는 것을 꺼린 까닭이다. 문에서 의례를 행함으로써 선왕이 잘 닦아 놓은 위업을 조심스러운 마음으로 겸허하게 이어받은 후 새로운 단계로 나아간다는 상징적 의미도 부여하였다. 문이란 사람이 드나들기 위한 것이기도 하지만 왕의 즉위의례에서는 이와 같은 함축된 의미를 수반한다. 문에서 즉위의례를 행하는 맥락이 전해진다.

사대문에서 행하는 기청제祈晴祭

　기청제란 큰 비로 인한 피해를 막기 위해 도성의 사대문인 숭례문, 흥인문, 돈의문, 숙정문에서 각 방위의 산천신山川神에게 재해를 중지하도록 기원하는 의례이다. 고대부터 영제禜祭로 불려왔는데, 재앙을 막는다는 의미를 지닌 제사이기 때문이다. 재앙이란 수재만이 아닌 한재, 역질 등도 포함하므로 후에는 한재를 막는 것을 우제雩祭, 수재를 막는 것을 영제禜祭로 구분하여 썼다.

　영제는 도성의 사대문에 당하 3품관을 보내 3일 동안 행하였다. 그런데도 비가 그치지 않으면 다시 세 차례에 걸쳐 거듭 시행하도록 했고 나아가 지방의 산천과 악해독嶽海瀆에서 기원하도록 했다. 조선 후기에 이르러서는 도성 내 4개 국문에서 거행하는 것으로 굳어졌다.

　이처럼 큰 비로 인한 피해를 막기 위해 기청제 혹은 영제를 행하기도 했지만, 왕실의 중요한 행사가 있을 때, 예컨대 왕이 친히 사직제를 행할 때, 왕의 시신을 모신 대여大舁가 나가는 발인의發引儀

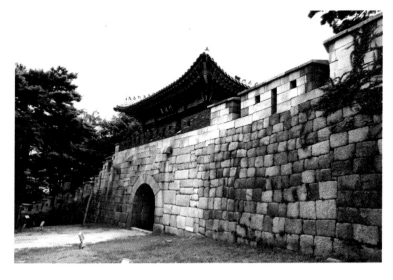

숙정문 서울 종로
날이 맑기를 기원하는 기청제는 사대문에서 행했다. 큰 비를 내려 사람이 하는 일을 막게 했으니 '소통'을 상징하는 문에서 재해를 중단하도록 빌었다.

를 행할 때, 신주를 종묘에 모시기 위한 부묘의祔廟儀를 거행하기 위해, 혹은 군례軍禮의 하나로 행해진 강무의講武儀와 같은 의례를 앞두고 청명한 날씨를 빌기 위한 기청제도 행해졌다. 왕실의 중요한 행사가 다가오는데 큰 비가 내려 의례가 중단되는 일을 가볍게 보아넘길 수 없었기 때문이다.

긴 비가 내려 일 년 동안 정성들여 심고 가꾼 곡식을 모두 잃는 일은 있어서는 안 되었다. 오랜 비가 내려 수마가 휩쓸고 지나간 국토의 황폐함을 그대로 바라볼 수 없기 때문이다. 비가 내리지 않아 비 내리기를 기원하는 기우제도 중요했지만 날이 개기를 비는 일도 그만큼 중요했다. 이때 사대문의 문루에서는 영제를 거행하여 각 해당 방위의 산천신에게 비를 그치도록 기원했다. 희생은 돼지 한 마리를 쓰는 소사小祀의 규모로 행했다. "장맛비가 그치지 않으면 곡식이 상할 것이니 바라건대 도와주시어 때에 맞추어 날이 개기를 빕니다."라는 내용으로 제사를 올렸다.

비를 그치도록 기원하는 제사이고 산천신에게 비는 제사인데 북교北郊가 아닌 사대문에서 거행한 이유는 무엇일까. 『주례정의』에서는 '재해'란 사람의 일을 통하지 않도록 막는 것이고, '문'이란 사람이 출입, 왕래하여 서로 통하게 하는 것이기 때문이라 해석하였다. 그렇다. '문'이 지니는 가장 소중한 화두 가운데 하나는 '소통'이다. 이쪽과 저쪽을 서로 통하게 하는 기능이다. 큰 비를 내려 사람이 행하는 모든 일이 막히게 했으니, '소통'을 상징하는 '문'에서 재해를 중단하도록 비는 것은 미약한 인간이 행할 수 있는 최선의 선택이었을 것이다.

음악, 삶의 역사와 만나다

숭례문에서 행한 선로포의宣露布儀

문은 이처럼 '소통'의 상징도 있지만 '포고'하는 장소의 의미도 있다. 역적을 토벌하거나 전쟁에 이긴 후 승리한 사실을 알리는 장소도 문이었다. 1728년(영조 4) 3월 15일, 경종의 원수를 갚는다는 명목으로 난을 일으킨 이인좌는 청주성을 함락시킨 후 서울로 오르는 길이었다. 그러나 3월 24일 안성과 죽산에서 관군에 의해 격파되었고 청주, 영남, 호남 등에 남아 있던 무리들도 모두 무너졌다. 난을 진압하는 데에는 당시 병조판서 오명항吳命恒의 공이 컸다.

서울로 올라온 진압군은 적을 물리치고 승리한 사실을 노포露布에 적는다. 왕은 노포를 펴서 열람

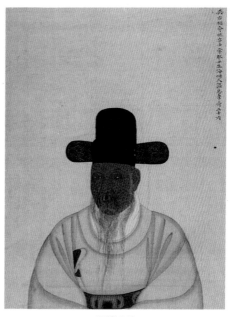

오명항 초상
일본 천리대학교 도서관

한 후 그 내용을 만방에 선포하도록 한다. 선포한 뒤에는 적의 수급을 바치는 헌괵獻馘 절차가 이어진다. 이러한 의례를 '선로포의'라 하는데, 『국조오례의』에 그 절차가 상세히 나와 있다. 노포란 글을 봉함하지 않고 여러 사람이 보고 들어 알도록 하기 위해 만든 것이다. 후위後魏가 전승 사실을 명주 천에 적어 높은 장대에 매달아 천하에 알린 후에 '노포'라 불리웠다. 이후 선로포의를 행할 때에는 긴 명주 천에 승전 사실을 적어 4척 길이의 장대에 매어 그 내용을 게시하는 것이 전통이 되었다. 노포의 위아래에는 붉은 실로 판축版軸을 묶어 사용하였다.

선로포의는 숭례문에서 행해진다. 누각의 정중앙에 왕의 어좌를 남향하여 설치해 놓는다. 병조는 헌괵, 즉 적의 머리를 바치기 위한 헌괵계獻馘階를 문 밖에 설치하고, 괵을 매다는 장대인 헌괵간獻馘

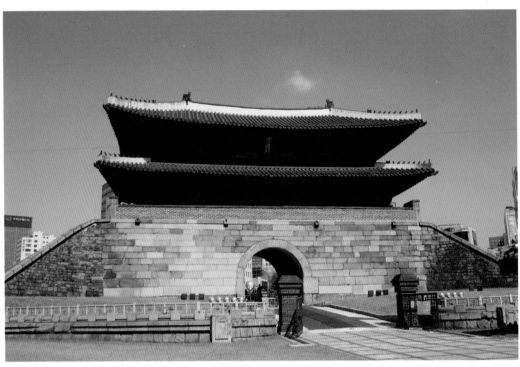

숭례문(남대문) 서울 중구
불에 타 현재 복원 중에 있다.

竿을 연지蓮池 주변에 마련해 놓는다. 의례를 집행하기 위한 관원으로는 노포를 받는 사람, 노포를 펴는 사람, 노포를 선포하는 사람, 의금부 당상 그리고 적의 머리를 받고 전하기 위한 수괵관受馘官과 헌부장교獻俘將校가 필요하다.

　이 모든 준비를 마치면 문무백관, 유생 등이 각자의 위치에 도열하고, 의장을 갖춘 왕의 거가車駕가 남대문의 누각에 도착한다. 왕은 말에서 내려 여輿에 오른다. 누각의 동쪽 문 밖에 이르면 왕은 여에서 내려 누각 위로 올라 중앙에 마련해 놓은 어좌에 오른다. 승지와 사관, 종친, 문무백관, 유생 등은 미리 준비해 놓은 자리로 나아간다.

　군악이 승전곡을 연주하는 가운데 의식이 시작된다. 승전곡의 정확한 곡명은 나와 있지 않지만 고취鼓吹계열의 음악일 것이다. 도순무사가 전한 노포를 근시近侍가 받아 무릎을 꿇고 왕에게 올린다.

음악, 삶의 역사와 만나다

왕은 이를 열람한 후 노포를 펴서 선포하도록 한다. 병조는 그 내용을 팔방八方에 알린다. 선포를 마친 후에는 적의 머리를 받는 헌괵절차가 이어진다. 헌괵장교가 괵을 가진 군인을 이끌고 헌괵계 앞에 선다. 헌괵장교는 적의 머리를 담은 괵함을 수괵관에게 준다. 수괵관은 이를 헌괵계에 올려놓고 살핀다. 살피기를 마치면 어좌 앞에 나아가 수급首級이 실제의 것임을 왕에게 아뢴 후 이를 헌괵간에 매달도록 한다. 이러한 절차를 모두 마치면 각자의 자리에 서서 왕에게 4번 절한 후 의식을 마친다. 왕의 거가는 다시 궁으로 돌아간다.

『국조오례서례』의 노포

즉위의례를 문 앞에서 행하는 일은 큰 상징을 지닌다. 겸허한 마음으로 선왕의 자리를 이어받아야 하는 왕이 정전의 너른 공간에서 즉위의례를 행한다는 것은 관문을 아무런 댓가 없이 통과하는 것과 같은 것으로 인식했던 듯하다. 오래도록 비가 내려 사람의 일을 모두 막아 버리는 수마水魔를 물리치도록 기원하는 일도 문에서 행했다. 수마란 소통을 막아 버리기 때문이었다.

그 밖에 왕의 거가가 궁으로 돌아올 때 백관이 왕을 맞이하는 곳도 사대문이다. 왕의 환궁을 환영하는 장소로서의 사대문의 모습도 있다. 이처럼 문은 드나드는 곳만이 아니다. 겸허함의 문, 소통하는 문, 선포하는 문, 환영하는 문 등, 문의 상징은 문의 의미만큼 다양하다. 이처럼 문이 지니는 상징적 의미로 인해 조선시대의 주요 의례들이 문에서 행해졌다. 의례와 상징은 이와 같은 방식으로 만났다.

04.

음악과 경제

음악과 보상

음악의 소통 현장은 노동 현장이기도 하다. 노동 현장은 경제 행위가[34] 이루어지는 곳이다. 일정한 외부적 수요에 따른 연주, 즉 수요에 대한 공급의 측면에서 이루어지는 연주 행위와 그에 대하여 일정한 보상이 이루어진다면 이는 노동의 한 형태가 되며 이에 대해 이루어지는 보상은 노동의 정당한 대가이다. 노동에 대한 정당한 대가라는 측면에서 본다면 연주행위에 대한 보상 형태는 보편적인 위상을 지닐 수도 있지만 음악의 '소통'이 이루어지는 현장과, 음악 수요의 양상이 다양하므로 음악 연주에 대한 보상 형태는 일정하지 않다.

개별 음악인들의 연주기량이 다르고 음악의 수요 형태가 다르며, 음악 연주의 목적 등이 각각 다르기 때문이다. 그 음악이 연주되는 자리를 마련한 주최측의 사회적, 경제적, 지적, 문화적 특수성이 있고 악무樂舞를 연행하는 사람들의 기량에 따른 차별적 대우 등, 여러 복합적 변수가 있으므로 연주 행위에 대한 보상체계와 그 행위

를 후원하는 틀은 다양한 형태를 지니는 것이 일반적이다.

한편, 연주행위에 대한 보상, 연주자들에 대한 후원은 연주자들을 직·간접적으로 자극하는 요인으로 작용하기도 한다. 단순한 취미 이상의, 전문 음악인으로서 예술적 자질을 바탕으로 한 고도의 연주 능력은 연주자로서의 최고 대우를 보장 받는 일이고 보다 안정된 후원제도에 편입될 수 있기 때문이다. 따라서 이들은 자신의 연주에 고도의 전문성을 지니기 위해, 최고의 예술적 경지를 얻기 위해 끊임 없이 노력한다. 그러한 노력에 대한 보상은 때로는 자족에 그치기도 하고 거액의 포상 형태로 이루어지기도 하며, 한편으로는 명예직을 수여하는 등의 정신적 보상 형태로 이루어지기도 한다. 이러한 보상은 연주자의 생활기반이 되는가 하면 새로운 예술 창조의 물적, 정신적 토대로 작용하기도 한다.

특히, 조선후기는 경제력의 향상과 함께 그 어느 시기에 비해 예술의 향유층이 두터워진다. 예술 전반의 향유층이 두터워진다는 것은 음악을 비롯한 예술 전반의 수요가 이전 사회에 비하여 점차 확산되어 간다는 의미이다. 음악 수요의 확산은 음악을 연주할 사람들에 대한 수요를 전제한다. 조선후기 서울의 경제적 성장은 서울 지역을 음악 수요가 가장 왕성한 곳으로 만들었다. 그 결과 서울 중심의 새로운 음악 문화가 창출되기도 한다. 음악이 소통되는 다양한 현장에서, 다시 말하면 수요와 공급이 이루어지는 현장에서 연주행위에 대한 보상이 어떠한 형태로 이루어졌는지 추적해 볼 필요가 있다.

이러한 보상 형태에 대해 파악하는 일은 전통시대의 예술인들, 다시 말하면 그 신분이 사회적으로 능동적 주체가 될 수 없었던 시대에 활동했던 예술인들이 특정한 예술 후원제도가 존재하지 않았던 조선시대 사회에서 어떠한 물적 토대에서 예술활동을 전개해 나갔는지를 알아보는 일과도 같다. 물론 조선시대에 특별하게 규정된

예술 후원제도는 존재하지 않았다고 하더라도 각 분야에서 활동하던 예술인들은 다양한 후원 형태에 노출되어 있었다. 그 후원이 정기적이고 지속적이며 일정 계약 관계를 유지하는 안정된 형태는 아니었다 하더라도 후원자, 후원 집단, 후원 기관의 직·간접적인 후원은 조선시대 예술인들이 존립할 수 있었던 일정 역할을 담당하였던 것이 분명하다. 이러한 후원에 의한 예술인들의 활동양상과 그 보상에 따른 역학 관계를 가늠해 보는 일은 조선시대 예술인들을 활동하게 했던 사회·경제적 토대를 진단해 보는 일이며 나아가서는 조선시대 음악사회의 구조를 알아 볼 수 있는 좋은 기회가 되기도 한다.

사실 조선시대 음악인들의 연주행위에 대한 보상 형태, 후원제도에 대해 연구하는 일은 관련 자료의 부족으로 인하여 연구에 적지 않은 어려움이 있다. 18세기 서양의 음악가들의 경우 후원자 사이에 이루어진 계약서가 일부 남아 있기 때문에 후원자와 음악가가 어떠한 조건으로 합의하고 연주활동을 벌였는 지를 알 수 있다. 그러나 한국 음악 사회에서는 이러한 성격의 계약규정이나 계약서를 찾아볼 수 없다. 한국 음악계에서 음악가와 후원자와의 관계는 성문법으로 가시화된 규정에 의해 움직이기보다는 관습적으로 전해지는 암묵적 합의에 의해 움직였다. 또 획일화되었던 규정을 일률적으로 보이기보다는 상황에 따라 매우 다른 양상을 확보하고 있으므로 음악가와 후원자의 관계와 후원 양상은 한 마디로 다양하다.[35]

조선시대 음악가들의 연주행위에 대한 물적 보상이 이루어진 현장을 살펴보자. 조선후기 판소리 명창 송흥록宋興祿(1801~1863)의 경우 그 명성만큼이나 출연료도 상당하여 양반들의 부름에 응하여 소리를 하게 되면 그 행하行下, 즉 출연료가 '천냥금'에 달한다고 하였다. 그는 상경한 지 2년만에 수 만금을 벌었다고 전해진다.[36] 물론 '수 만금'이란 액수에 대하여 정확한 환산은 불가능하지만 상

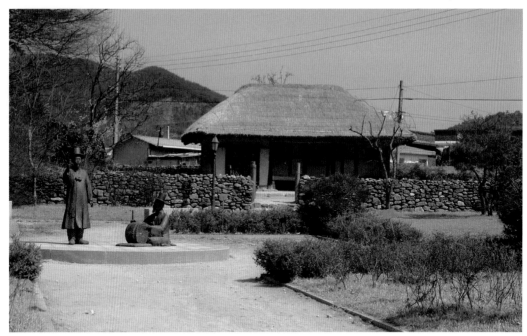

당한 액수라는 사실을 짐작할 수 있다.

역시 19세기에 활동했던 권삼득과 같은 인물은 한 곡을 불러 1천 필의 비단을 받았다고 하였다.[37] 판소리 명창들의 예우를 물질적 보상의 측면에서 보면 상당한 대우이다. 단기간에 수 만냥, 수 만금의 사례도 적지 않다. 물론 이는 명성을 얻은 명창의 경우이다. 다만 출연료의 액수를 표기하는 관행에 있어서는 다소 과장이 있을 수 있고, 정확한 액수가 아니라는 점은 감안해야 할 부분이다. 그럼에도 불구하고 유사한 시기 음악인들의 연주행위에 대한 보상에 관하여 산발적으로 보이는 기록들을 통해 최고의 기량을 지닌 음악인들의 출연료는 당대 부자들의 재산규모와 비교해 볼 때 상당한 액수에 달하였음을 알 수 있다.

이처럼 19세기 최고의 명성을 구가하는 몇몇 판소리 명창들의 물적 보상 형태를 보면 일급의 대우를 받은 것으로 나타난다. 판소리의 경우 19세기는 이미 수 많은 명창이 배출되었다. 거기에는 귀

명창들의 역할도 무시할 수 없었다. 두터운 애호가 층이 판소리의 진가를 인정하고 명창의 가치를 알아볼 수 있었기에 그에 따른 장르의 발전이 아우른 것이다.

예술후원자들

조선후기 예술 발달에 긍정적인 역할을 한 집단으로 예술후원자들이 있었다. 서양에서는 이들을 '패트런(patron)'이라는 용어로 규정하고 있다. 패트런의 사전적 정의는 '보호자의 역할을 하는 사람, 예술가나 사회사업·학술 단체 따위를 재정적으로 원조하는 사람'이라 되어 있는데,[38] 이는 '후원자', '보호자', '장려자', '은인' 등의 개념으로서 '스폰서(sponser)'와 유사한 의미로 쓰이고 있다. 조선시대의 문헌 기록에는 패트런의 역할을 담당한 것으로 보이는 인물의 유형이 다양하게 나타나지만 이들을 '예술후원자'라는 용어로 규정해 놓지는 않았다. 따라서 예술후원자로 상정할 만한 활동 양상을 보이는 이러한 인물군人物群, 다시 말하면 예술가에 대한 스폰서 역할을 담당한 개인, 집단, 기관 등을 범칭 '예술후원자'로 규정하여 사용하고자 한다. 이들의 후원이 예술 전반에 걸쳐 이루어졌고, 그러한 후원이 예술을, 예술작품을 가동시키는 큰 힘의 하나가 되었음은 부인할 수 없기 때문이다.

직업으로서의 음악 활동으로는 안정된 생활을 유지할 수 없던 음악인들에게 물적 토대를 제공하는 무리의 존재는 중요하다. 아무런 후원 없이 홀로 서야 하는 음악인들의 경제적 위축이 자칫 예술의 위축으로 이어질 수 있는 상황에서 재력있는 후원자의 물질적 후원은 재능있는 예술가들에게 큰 힘이 되었음에 분명하다. 물질적 후원에서 더 나아가 후원자들과의 교류를 통한 지적, 정신적 후원이

음악, 삶의 역사와 만나다

예술가들에 미친 영향 또한 간과할 수 없다는 점에서 후원자들을 살펴보아야 한다.

예술, 그 중에서도 음악의 유통은 일정한 시간과 공간, 그리고 그 것을 연주할 예술가와 그것을 감상할 청중이 있는 상태에서 이루어 진다. 그러한 시·공간을 작동시키는 동력 가운데 주요 역할을 담당 하는 존재가 곧 후원자이다. 후원자의 요구에 의해 연행되는 음악 은 곧 특정 집단이 추구하는 예술양식, 혹은 예술 취향을 반영하므 로 그 음악에 시대성, 혹은 계층성을 담게 된다. 조선 왕실의 후원 을 받는 장악원 소속의 음악인들이 왕실에서 유통되는 아악과 당악 향악에 속하는 궁중 음악을 연주하고, 민간의 후원자로부터 후원을 받는 음악인이 여타 민간 음악을 소화해 내는 현실은 바로 이러한 이유에서이다.

이처럼 예술후원자의 층위는 넓은 편이다. 국가, 왕실, 기관, 한 개인, 집단 모두가 후원자가 될 수 있었고, 이들 가운데 어떠한 존 재에게 어떠한 목적으로 후원을 받았는지 여부에 따라 수혜자가 주 로 연주할 혹은 생산할 음악의 종류, 양식을 좌우하기도 한다. 후원 자의 성향에 따라서는 수혜자에게 큰 요구 없이 음악 활동에 전념 할 수 있는 환경만을 조성해 주고, 특정 장르의 음악에 집중적으로 지원하는 경우도 있다.[39] 후원자들의 이러한 역할이 음악 각 분야의 개체적 발달에 일정한 공헌을 하였다.

보상의 주체와 객체 : 예술후원자와 수혜자

조선후기 활발한 음악 수요는 음악이라는 예술의 발달을 유도하 였다. 이는 조선후기 서울의 도시적 성장과 맞물린 현상으로 당시 음악의 향유·수용층의 변화와 확산은 결과적으로 음악문화를 풍성

하게 하였고 음악에 대한 새로운 관심을 불러일으키는 계기가 되었다. 음악 수요의 확산으로 음악에 종사하는 인구가 증가하였고, 이들의 활발한 음악 활동으로 인하여 음악 애호가 층이 두터워졌다. 또 음악인들에 대한 시각도 이전과 달라졌으며 음악인 자체도 자신의 음악세계를 넓히지 않을 수 없게 되었다.

이러한 변화의 한 축에는 예술후원자들의 기여도 한 몫을 차지한다. 개인 혹은 집단에 의해 이루어지는 다양한 형태의 후원을 통해 음악가들은 안정된 연주활동을 할 수 있었고, 후원자들의 음악 주문은 더욱 전문적인 음악을 구사할 수 있는 힘으로 작동하기도 했다. 그러나 이들의 후원이 때로는 역기능을 수행하기도 한다. 음악인들이 귀족의 연회나 시정 부유층들의 모임에서 연주하며 받은 사례나 상금으로 생활을 유지해 나가는 것은 이들을 예속된 기능인으로 전락하게 하는 위험성을 내포하고 있기 때문이다. 다시 말하면 음악인들로 하여금 '개별 주체로서의 음악가'라는 독립적 위상을 확보하는데 역기능을 일으킬 수 있는 것이다. 그러나 이러한 역기능에도 불구하고 예술후원자들이 다양하게 드러나기 시작하여 음악가들은 조선후기 음악문화의 풍성함을 앞당기는데 긍정적으로 기여하였다.

예술후원자의 후원이 물질적 측면 외에 정신적 측면에서도 이루어졌지만 예술 발달의 하부구조에서 중요한 역할을 하는 '물적 토대의 견고함'이라는 측면은 예술사의 발달을 논의할 때 매우 중요하다. 물적 보상의 주체와 객체라는 측면에서 음악 후원자와 그 수혜자의 입장을 생각해 본다면 어떠한 방식으로 음악 장르의 개체적 발달이 이루어지는지 파악된다.

보상의 주체인 음악 후원자가 자신이 원하는 음악, 예컨대 잔치를 위한 음악이나 의례를 행하기 위한 음악, 혹은 감상용 음악 등의 연주를 주문하면 보상의 객체인 연주자는 그들의 수요에 맞는 음

악을 공급한다. 음악 후원자와 수혜자의 수요와 공급의 양상에 따라 음악의 성격과 내용이 달라지기도 하므로 이들은 음악적 수요와 수요에 따른 공급관계, 즉 음악의 생산과 소비에 직접적이고 구체적인 영향을 미치게 된다. 예술후원자와 수혜자 사이에 이루어지는 이와 같은 주문 방식은 수요 공급의 원칙에서 이루어지며 연주와 감상, 즉 음악이 소통되는 방식을 보여준다.

음악 보상 : 후원의 역학 관계

연주자들에게 치러지는 여러 형태의 보상은 예술적 성취도와 일정 정도 역학 관계를 지닌다. 악공樂工이나 악생樂生의 신분으로 장악원에 소속되어 연주하는 음악인들의 경우, 업무의 과다와 중요도, 혹은 연주 수준의 고하와 관계 없이 연주에 대한 보상은 일률적으로 매우 낮다. 이러한 현실은 그들의 직업적 자존감과 비례한다. 물론 여기에는 단순히 '보상'의 문제만이 아닌 악공이나 악생의 '출신 성분'이라는 면에서 조선시대 신분·사회적 정황도 작용한다. 그러나 보상의 수준이 결과적으로 조선 왕실의 여러 의례에서 연주되는 음악의 수준과 분리되지 않는다는 점에서 간과할 수 없다.

왕실의 의례에서 음악 연주를 담당한 이들이 곧 장악원의 악공과 악생들이고, 그들이 연주하는 음악이 늘 완성도 높은 상태가 되지 않기 때문이다. 여러 문헌에서 드러나는 '악공과 악생들의 연주에 대한 우려'와 관련한 기록이 그러한 현실을 대변한다. 장악원 음악인들의 의무연습 일수와 출석 일수 등을 『경국대전』,『대전회통』이나 『육전조례』와 같은 법전에 규정해 놓은 것도 한편으로는 연주 수준에 대한 우려에서 나온 법적 장치로 해석해도 무방하다. 연주를 소홀히 한 악인들에 대한 체벌 규정과 같은 것도 유사한 장치에

해당한다. 특정한 후원 없이 열악한 현실에 처해 있는 음악인들에게서 최상의 음악을 기대하는 것은 무리일런지 모른다.

그에 반하여 '준비된 연주자'로서 높은 연주 수준을 갖춘 민간의 음악인들은 각종 음악 수요에 부응하여 일정 후원을 받으면서 연주에 응하여 장악원 소속의 음악인들과는 비교할 수 없는 월등하게 높은 보상을 받았다. 이러한 음악가들 가운데에는 서울 전 지역은 물론 지방까지 이름이 난 연주자들이 있었고 이들이 받는 출연료는 상당한 액수에 달하기도 했다.

예술적 성공이 세속적 성공과 반드시 일치하는 것은 아니지만 예술적 성취도와 사회적 보상의 관계는 비례하는 측면이 있음을 부정할 수 없다. 세속의 이름을 얻기 위한 음악인들의 노력은 한편으로는 예술적 성취를 위한 움직임으로 볼 수 있지만, 다른 한편으로는 자신이 연마한 음악에 대한 평가를 받기 위한 방편이며, 또 사회적 보상을 높게 하기 위한 방법으로도 해석된다. 19세기에 활동한 판소리 광대들에게서 보이는 여러 노력은 그러한 정황을 보여준다.

송만재의 『관우희觀優戱』(1843)에는 판소리 광대들이 연주할 무대를 찾아 나서는 장면이 보인다.[40] 서울에서 치르는 과거시험이 있을 때면 판소리 광대들도 그들을 따라 이동하였다. 이들은 과거시험을 보는 계절이 되면 그 일정에 따라 함께 이동하였다. 과거시험을 치른 후 베푸는 잔치판에는 으레 판소리 광대들의 무대가 펼쳐졌고, 일종의 데뷔 무대로 활용되기도 했다. 이러한 무대에서 좋은 반응을 얻은 판소리 광대는 중앙으로 진출할 기회를 얻기도 했다.

이처럼 과거시험 이후에 여러 곳에서 열리는 무대는 과거시험과 연결된 것이므로, 과거시험이 치러질 때면 많은 판소리 광대들도 마치 과거를 치르는 듯한 각오로 준비를 하였다.[41] 또 그러한 무대에서 인정받는 것은 판소리 광대들에게는 최고의 영예였고 나아가

어전명창御前名唱[42]으로 발탁될 수 있는 기회가 되기도 하였으며 이들의 연주에 대한 보상은 보통의 광대보다 훨씬 높았다.

이러한 상황은 연주행위에 대한 보상의 역학 관계를 알려준다. 양반 집단의 수요가 연주자 집단에게 동기유발을 했으며 결과적으로 개별 장르 발전으로 이어진다는 점에서 그러하다. 양반과 판소리 광대 양쪽 집단이 필요에 의해 연계되어 장르의 독자적 발전으로까지 이어지게 하였기 때문이다. 또 그들의 무대는 판소리 광대들 간의 기예 겨루기 현장이 되기도 하여 판소리라는 개체의 질적 향상을 위한 장이 되었다.

1864년 시작된 '전주 통인청 대사습'의 경우도 위와 같은 맥락에서 이해된다. 대사습에서 기량을 떨치면 명성과 수입이 보장되어 사람들은 서로 다투어 소리를 공부했고 그를 통해 많은 명창이 배출되어 판소리 최고의 융성기를 구가하여 고종시대 43년 동안 전국의 남녀 명창이 200명을 헤아리는, 판소리 사상 일대 장관을 이루었다.[43]

이상 살펴본 과거시험 후의 유가에서 기량을 발휘하는 판소리 광대, 대사습에 데뷔하기 위한 가객들의 노력은 판소리라는 장르 발전에 큰 힘이 되었다. 이는 곧 음악 활동에 대한 보상과 그에 따르는 개체적 장르 발전의 긍정적 역학 관계를 잘 보여주는 것이다.

조선시대에는 후기로 갈수록 음악에 대한 수요가 커졌다. 이에 따라 음악인들의 경제적 위상도 조금씩 나아져 나라에 얽매이지 않고 사사로이 음악 활동을 하면서도 생활이 영위되는 시대가 열렸다. 나라에 소속되어 있는 음악인이라 하더라도 자유로운 시간을 이용하여 민간에서의 음악 수요에 응할 수도 있었다. 명성을 얻은 음악인들은 연주행위를 통해 막대한 부를 거머쥐기도 하였다. 이러한 현상은 조선후기 음악의 융성한 발전양상을 설명해 낼 수 있는 하나의 단서가 되었다.

민간에서의 음악수요의 주체로서 조선후기 음악 발달에 중요한 역할을 했던 음악 후원자들의 존재는 주목할 필요가 있다. 음악인과 그 후원자들의 역학 관계는 수요와 공급이라는 논리로 설명이 가능하다. 수요 주체인 음악 후원자들이 원하는 음악을 공급 주체인 음악인들이 제공하고, 음악인들은 후원자들로부터 일정 형태의 보상을 받는다. 연주 행위에 대한 물적 보상과 예술적 성취도가 반드시 일치하는 것은 아니라 하더라도 연주자들에 대한 물적 보상과 명예직 수여 등의 정신적 보상은 그들의 음악 활동에 상당한 영향을 끼쳤다. 나아가 음악인들의 개별 음악 장르의 발전에도 많은 부분 기여한 것으로 해석된다.

　　예술 활동에 있어서 물적 토대의 문제는 매우 중요하다. 이는 동서양의 음악사를 두루 살펴볼 때, 경제적으로 풍부한 지역에서 새로운 예술에 대한 실험이 활발하게 일어나고 다양한 예술 장르들이 실험, 개척, 발달된 사실과 당시 사회의 지적, 정신적 흐름을 주도해나간 그룹들에 의해 새로운 문화가 시도된 사실 등에서도 확인되기 때문이다.

　　예술인들의 위상이 상대적으로 폄하되었던 시절 예술인들의 경제적, 지적 위상 또한 높을 수 없었다. 그런 가운데 조선후기서울의 도시적 성장은 예술의 수요를 확대하였고 예술인들의 수요 또한 증가하도록 하였다. 연주 기량이 높은 예술인들은 연주 대가로 넉넉한 보상을 받게 되고 아울러 예술인들의 위상도 조금씩 높아지게 되었으며, 예술인으로서 갖는 자의식 즉, '전문인으로서의 예술인'이란 의식도 점점 깊어지게 된다.

　　조선후기라는 변화의 시대에 들어서면서 예술에 대한 수요가 증가하고 예술가들의 활동반경이 보다 넓어지면서 그들의 전문가로서의 직업의식은 점차 깊어지게 되었다. 여기에는 예술원자들이 기여한 부분을 빼놓을 수 없을 것이다. 결국 예술후원자들의 정신적·

음악, 삶의 역사와 만나다

물질적 후원을 통한 음악 활동이 당대 음악 문화를 풍성하게 하는
데 한 몫을 했기 때문이다.

〈송지원〉

2

음악과 일상 생활

01

아이들의 노래

　　우리 민족에게 음악은 삶의 일부였다. 아이가 태어나면 엄마가 아이를 어르고 재울 때도, 고된 일을 할 때도, 흥겨운 놀이를 할 때도, 인간이 죽어 초상을 치를 때도, 음악은 늘 우리의 일상에 함께 하는 생활의 일부였다. 엄마는 토닥토닥 자장가를 부르면서 아이를 재웠고, 농민은 농사를 지으면서 집단적으로 노동의 리듬을 맞추기 위해 일노래를 불렀고, 잔칫집에서는 삼현육각 장단에 맞추어 흥겨운 노래를 불렀으며, 상여집에서는 망자의 넋을 극락왕생으로 인도하는 상여꾼의 상여소리가 울렸다. 이렇듯이 우리 민족의 일상생활에서 음악은 떼려야 뗄 수 없는 일부였다.

　　우리는 엄마의 뱃속에서 엄마가 불러주는 노래를 들으면서 태교를 한다. 요즘 엄마들은 태교를 위해 '고상한' 서양 클래식 음악을 듣지만, 예전에는 엄마들이 어려서부터 배운 노래를 뱃속의 아이에게 들려주었다. 아이가 태어나면 엄마가 토닥이면서 부르는 자장가를 들으면서 향토음악적 감수성이 자라나기 시작한다. 아이가 크게 되면 친구들과 어울려 놀면서 노래를 부르면서 음악을 '연행'하기 시작한다.

음악, 삶의 역사와 만나다

어른이 되면 온갖 고된 일을 하면서 노래를 불러 신명을 돋우고, 잔치판에서 음악을 들으면서 흥을 냈고, 굿판에서 무당의 노래를 들으면서 신神과의 교감을 이루고, 온갖 세시풍속에 얽힌 음악을 경험하면서 생활한다. 죽으면 망자의 넋을 달래는 상여꾼의 노래를 들으면서 일생을 마감한다. 이렇게 '요람에서 무덤까지' 늘 음악과 함께 하던 것이 우리의 삶이었다.

민요는 우리의 전통음악 중에서 가장 밑바닥을 이루는 음악이다. 왜냐하면 민요는 기층 민중이 생활 속에서 부르던 것으로 우리 민족의 정서를 담고 있기 때문이다. 민요는 일상생활에서 불렸으므로 한민족의 언어와 불가분의 관계를 갖는다. 특히, 아이들이 놀면서 부르는 노래는 우리 민족의 가장 기층적인 노래라고 할 수 있다. 왜냐하면 아이들의 노래는 가락적으로 가장 향토성이 진한 노래이고 단순한 리듬으로 부르는 것이기 때문이다. 그렇기 때문에 아이들의 노래는 우리 음악의 심층적인 특징을 알 수 있는 매개체가 된다.

우리는 민요를 전통적으로 '소리' 또는 '노래'라고 불렀다. '소리'는 인간의 일상에서 말로 의사를 전달하는 목소리처럼 민요는 생활의 일부였다는 것을 의미한다. '노래'는 '놀이'에서 비롯된 것이다. 민요가 그저 놀면서 자연스럽게 행하는 것으로서 민요가 우리 민족의 놀이문화의 일부였다는 것을 의미한다. 이렇듯이 민요를 '소리' 또는 '노래'라고 부르는 것은 이것이 우리네 삶과 직접적인 관련이 있기 때문이다.[1]

아이를 재우는 노래 – 자장가

아이들은 태어나면서부터 어머니나 할머니의 자장가를 들으면서 자란다. 자장가는 아이들에게 들려주는 어른의 노래이다. 그렇기 때문에 자장가는 아이들의 노래인 동요로 분류하기도 하고 어른의

노래인 육아 노동요로 분류하기도 한다. 실제로 아이를 키우는 것은 엄마의 육아 노동이었기 때문에 자장가는 육아 노동요로 분류되어야 할 것이다.

자장가의 노랫말에는 우리 민족의 세계관이 그대로 담겨 있다. 자장가를 부르는 엄마는 아이가 잘 자라기를 소망하는 간절한 마음을 노랫말로 부른다.

자장 자장 우리 아기 / 우리 아기 잘도 잔다
금자동아 옥자동아 / 수명장수 부귀동아
금을 주면 너를 사냐 / 옥을 주면 너를 사냐
부모에게 효자동이 / 일가친척 화목동이
형제간에 우애동이 / 동네방네 유신동이(믿음직스런 아이)
태산같이 굳게 커라[2]

전국의 민요를 수 년 동안 채집한 문화방송(MBC) 최상일 PD가 1990년에 전라남도 장성군 동화면 월산리에서 채집한 자장가이다. 부모에게 아이는 금이나 옥처럼 귀중한 존재이다. 이런 아이가 큰 병치레 없이 오래도록 잘 살기를 기원하는 엄마의 애절한 마음이 아이를 재우는 자장가에 표현되었다. 부모에게는 효자가 되고, 일가친척에게는 두루두루 화목한 아이가 되고, 형제간에는 우애를 지키는 아이가 되고, 온 동네에 믿음직스런 아이가 되라는 부모의 소망이 자장가에 담겨있다.

자장가를 통해 아이들은 유아적부터 음악적 감수성을 키워나간다. 자장가를 부르면서 토닥이는 엄마의 두드림을 통해 아이는 태아적에 듣던 엄마의 심장 박동을 들으면서 잠에 빠진다. 자장가의 가락은 단순한 가락과 리듬이 지속적으로 반복되는 것이기 때문에 아이가 잠에 빠지는 최면 효과를 일으키는 것이기도 하다.

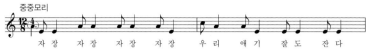

위의 악보는 전라남도 장흥읍에서 채록된 자장가인데, 이 노래의 노랫말은 아이의 이목구비를 모두 들먹이며 칭찬하는 내용이다.

자장 자장 자장 자장 / 우리 애기 잘도 잔다

눈이 커서 잊어분 것은 / 잘 찾겠다 자장 자장

귀가 커서 말소리는 / 잘 듣겠다 자장 자장

코가 커서 냄새는 / 잘 맡겠다 자장 자장

입이 커서 상추쌈은 / 잘 하겠다 자장 자장

위의 자장가 가락은 우리나라에서 가장 보편적으로 부르는 자장가 가락이다. 미-라-도의 세 음으로 구성된 단순한 가락이 지속적으로 반복된다. 3소박으로 구성된 리듬은 '따단 - (♪ ♩)'의 원초적이고 단순한 리듬의 지속적인 반복이다. 3소박은 우리 민요에서 가장 보편적인 리듬이다. 3소박 리듬은 우리 음악 중에서도 중중모리, 자진모리, 굿거리 등의 장단에서 나타나는 것으로서 우리 음악에서 가장 쉽게 들을 수 있는 리듬이다. 3소박을 '따단 - (♪ ♩)'으로 나누는 리듬형은 그 중에서도 가장 단순한 리듬형이다. 이렇게 단순한 가락과 리듬이 지속적으로 반복되면서 아이들은 엄마의 노래를 들으면서 깊은 잠에 빠지게 되는 것이다.

그러나 자장가가 이렇게 단순한 노래인 것만은 아니다. 자장가는 특별한 음악교육을 받지 않고 어머니가 부르던 것을 배운 것이다. 그렇기 때문에 자장가는 모차르트나 슈베르트의 자장가처럼 특정한 가락이 있는 것이 아니다. 부르는 어머니에 따라서, 마을에 따라서, 지방에 따라서 매우 다양한 종류의 자장가가 존재한다. 전국에

분포된 자장가의 음악적 분석을 시도한 연구에 따르면 자장가의 리듬은 3소박형뿐만 아니라 2소박형이나 혼소박형도 존재 한다.[4]

혼소박형이란 3소박과 2소박이 3+2+3+2 또는 2+3+2+3으로 혼합하여 이루어진 10/8박자 장단이나 3+2+3으로 혼합하여 이루어진 8/8박자 장단으로 된 음악을 의미한다. 이렇게 복잡한 리듬으로 되어 있기 때문에 매우 어려운 노래처럼 느껴질 수도 있지만 이런 리듬은 예전에는 매우 흔하던 것이다. 예를 들어 판소리나 산조의 엇모리장단은 3소박과 2소박이 2+3+2+3 또는 3+2+3+2로 혼합하여 이루어진 10/8박 장단이다. 이런 혼소박 리듬은 고형古形의 음악에서는 흔한 것으로 우리 민족의 뛰어난 리듬적 감각을 보여준다.

자장가는 인간이 아이를 낳고 키우는 과정에서 부르는 노래이기 때문에 민요 중에서도 가장 오래된 음악으로 여겨진다. 그렇기 때문에 자장가는 우리나라 민요의 가장 밑바닥을 이루는 음악적 특징을 간직한다. 아기를 재우는 자장가의 리듬이 복잡한 이유는 우리 음악이 오래전부터 복잡한 리듬을 갖는 음악이라는 것을 증명하는 것이다. 우리의 전통음악에서 가락보다는 장단을 중요하게 여기는 것도 바로 이 때문이다.

아이 어르는 소리

어른이 아이들에게 부르던 노래에 자장가만 있는 것이 아니다. 어른들이 어린 아이들을 돌보면서 부르는 노래도 있다. 엄마나 할머니는 아이를 안아서 위아래로 추어주면서 노래를 부르기도 하고 등에 업고 어르면서 노래를 부르기도 한다. 이런 노래를 아이 어르는 소리라고 한다. 어른이 아이를 키우면서 부르는 육아 노동요이기도 하지만 아이들과 함께 놀면서 부르는 노래이기 때문에 육아 유희요라고도 한다.

음악, 삶의 역사와 만나다

아이 어르는 소리는 특별한 제목이 있는 것이 아니다. 노랫말에 따라 '금자동아 옥자동아', '둥게둥게' '둥둥둥 내사랑' '달강달강' '풀무풀무' 등으로 분류하기도 하는데,[5] 어른들은 '손주사랑가' '아들타령' '딸타령' '둥가타령'이라고도 한다.[6]

금자동아 옥자동아 / 어화둥둥 내 사랑아
어디서라 떨어졌노 / 어디서라 니가 왔노
정구지(부추)밭에 갔다왔나 / 너털너털 잘 생겼다
숙기(수수)밭에 갔다왔나 / 키 크게도 잘 생겼다
담배밭에 갔다왔나 / 인물 좋게 잘 생겼다
가지밭에 갔다왔나 / 껌투두리(시커멓게) 잘 생겼다
호박밭에 갔다왔나 / 둥글둥글 잘 생겼다
어화둥둥 내 사랑 / 금자동아 옥자동아
어찌 그리 잘 생겼노[7]

경상북도 청송군 현서면의 한 할머니가 부른 아이 어르는 소리의 한 대목이다. 할머니 눈에는 아이가 눈에 넣어도 안 아플 정도로 잘 생겼나보다. 요즘은 "사과 같은 내 얼굴, 예쁘기도 하지요"라는 노래를 아이들이 하지만, 예전에는 수수처럼 키가 크고 담배처럼 인물 좋고 호박처럼 둥글둥글한 아이들의 잘 생긴 모습을 할머니가 노래했다.

다음의 악보는 경기도 양평군 청운면에서 채록한 아이 어르는 소리인 〈불아 불아〉이다. 이 노래의 가락은 실제로는 앞의 장흥 채록의 자장가의 거의 같은 것이다.

우리나라의 노래에는 이처럼 같은 가락에 다른 노랫말을 붙여서 다른 기능으로 부르면서 다른 노래처럼 인식하는 경우가 많다. 예를 들어 내가 어렸을 적에 즐겨 부르던 "고추먹고 맴맴 달래먹고

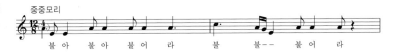

맴맴" 하던 〈고추먹고 맴맴〉의 가락은 요즘 "금 나와라 뚝딱 은 나
와라 뚝딱" 하는 〈도깨비 방망이〉라는 노래로 부른다. 이렇게 같은
가락에 다른 노랫말을 붙여 다른 노래로 인식하는 동곡이명同曲異名
의 노래가 우리나라에는 무척 많다.[8] 이런 동곡이명의 노래는 우리
전통사회에서는 가장 기본적인 음악만들기(music making) 방법인
것이다.

아이들의 노래 – 동요

이제 아이들이 부르는 노래를 살펴보자. 아이들은 어려서부터 놀
면서 매우 많은 노래를 부른다. 요즘 아이들은 컴퓨터 게임을 하거
나 텔레비전이나 만화책을 보면서 논다. 그러나 몇 십년 전만하여
도 아이들은 밖에서 땅따먹기, 비석치기, 사방치기, 구슬치기, 딱지
치기 등을 했고, 여자 아이들은 줄넘기도 했는데, 요즘 아이들이 밖
에서 노는 걸 보기가 쉽지 않다. 축구나 야구도 축구교실이나 야구
교실에서 배우는 시대이니 요즘 아이들은 밖에서는 놀지 않고 방에
서만 노는 것 같다. 그러다보니 아이들이 놀면서 배우고 부르는 노
래가 없어졌다.

우리에게 널리 알려진 〈푸른 하늘 은하수〉 같은 동요도 일제강점
기 이후에 새롭게 작곡된 창작 동요이다. 우리의 전통적인 동요는
'전래동요'라는 명칭으로 최근에야 뜻있는 이들에 의해 재조명되는
실정이다.

전통사회에서는 아이들이 밖에서 함께 어울려 놀면서 부르는 노
래가 많았다. 숨바꼭질을 하면서 '꼭꼭 숨어라 머리카락 보인다'라
는 노래를 부르는 건 누구에게나 추억으로 남아 있을 것이다. 모래

집을 지으면서 '두껍아 두껍아 헌집 줄게 새집 다오'하면서 부르던 노래도 매우 흔한 노래이다. 예전에는 두꺼비뿐만 아니라 황새나 까치나 제비를 불러 집을 짓게 했다.

황새야 물 여라 / 두껍아 집 지라
황새야 집 지라 / 굼벵아 물 너라

까치집을 지까 / 소리개집을 지까
독사집을 지까 / 꼭꼭 눌리라[9]

이렇게 사람들 가까이에 살면서 집을 잘 짓는 새인 황새, 까치, 제비를 부르기도 하고, 땅속으로 파고 들어 가는 능력이 뛰어난 두꺼비나 굼벵이를 불러서 집을 짓는다. "이런 것도 '노래'야?"라고 생각할 수도 있다. 그러나 인간의 '언어적 행위(verbal behavior)' 중에서 일정한 리듬에 얹어 부르고 일정한 가락을 갖는 것이 노래라는 학술적 정의를 생각하면 '이런 것'도 훌륭한 노래이다.

어린이들이 지금도 부르는 〈구구단〉을 생각해보라. "이일은 이,

조선시대 서당 공부
서당은 어린 아이들이 글자를 깨우치기
위해 다니는 교육기관이다. 이곳에서는
『소학』『천자문』을 배우며 운율적인 소
리를 내어 반복으로 읽게 하여 외우게 하
였다.

이이는 사, 이삼은 육, 이사 팔, 이오 십…" 〈구구단〉은 일정한 리
듬과 가락을 갖는 훌륭한 노래이다. 우리 선조들은 예전에 〈천자
문〉을 '읽지' 않고 "하늘 천, 따 지, 검을 현, 누루 황"하면서 노래
에 얹어 '낭송'했다. 이렇게 책을 읽지 않고 낭송했기 때문에 예전
에는 '송서誦書(책을 낭송함)', '독서성讀書聲(책을 소리내어 읽음)', 또는
'시창詩唱(시를 노래함)'이라고 했고, 이런 식의 글을 읽는 방법은 최
근에는 '노래'의 한 갈래로 분류하곤 한다.

이렇게 글을 노래에 얹어 부르면 학습효과가 배가된다는 점은 교
육학계에서는 널리 알려진 사실이다. 이렇게 글을 '노래하는' 학습
효과에 대해서는 이미 우리 선조들도 잘 알고 있었다.

퇴계 이황李滉(1501~1573)은 책을 읽는 방법에 대해 다음과 같이
말했다.

단정히 앉아서 마음을 수습한 다음 소리를 내어 읽고 외우되, 읽는 회수
를 많이 쌓으면 난숙해진 나머지 의리가 저절로 남김 없이 해석되는 지경

독서성, 대학장구서(大學章句序)[10]
독서성은 책을 '노래'하는 소리이다.

에 이르게 된다. 때때로 성독을 그치고 정신을 집중하여 뜻을 깊이 완색하여야 되니, 이것이 사색하는 일이다.[11]

이렇게 아이들이 놀면서 부르던 노래는 매우 오래된 것이다. 19세기 말 조선을 방문했던 미국인 역사학자이자 선교사였던 호머 헐버트(Homer Hulbert)가 1896년에 채보한 동요가 있는데, 이는 우리에게 매우 익숙한 "고추 먹고 맴맴 담배 먹고 맴맴"하는 노랫말을 가진 것이다. 물론 가락은 우리가 알고 있는 노래와 약간 다르지만, 120년 전의 어린이들이 부르던 노랫말이 지금의 노랫말과 같다는 것을 생각하면 동요가 얼마나 오래 된 것인지를 알 수 있다.

그러나 우리의 전통적인 동요는 일제강점기 이후 점차 사라지고 일본음악의 영향을 받은 새로운 동요가 만들어지면서 동요는 우리 전

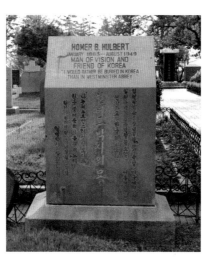

헐버트 묘, 양화진 외국인 선교사 묘원(좌)와 호머 헐버트(우)
호머 헐버트는 19세기 말에 불려지던 우리의 노래를 악보로 남겼다.

VII.

Ko cho mekko, maim, maim.
Tampai mekko, maim, maim.[6]

Eat red peppers, hot, hot.
Smoke tobacco, hot, hot.

1896년 채보 동요[12]

통음악 어법을 잃은 채, 일본식 동요가 마치 우리의 동요인 양 받아들여졌다. 일제는 20세기 초에 우리에게 일본을 통해 여과된 서양음악을 학교 현장에서 교육시키기 시작했다. 이런 음악 중에서 가장 대표적인 것이 창가唱歌와 동요이다.

창가는 일본에서 서양음악을 교육시키기 위해 만든 노래인데, 우리나라에는 1908년 최남선의 〈경부철도가〉가 소개되면서 본격적으로 유입되었다. 창가는 7·5조의 노랫말을 갖고 도-레-미-솔-라의 5음음계로 된 일본의 요나누키음계로 되어 있는 특징을 갖는다. 창가는 20세기 초 우리나라의 음악 문화에 가장 큰 영향을 끼친 외래음악이다.[13]

창가가 일본에서 들어오면서 창가풍의 동요가 1920년대부터 많은 작곡가에 의해 작곡되기 시작한다. 대표적인 동요가 우리에게 널리 알려진 윤극영의 〈반달〉이나 박태준의 〈오빠생각〉과 같은 동요인데, 이들은 7·5조 혹은 그 변형인 8·5조의 노랫말을 갖고 창가의 운율과 리듬으로 만들어진 노래이다.[14] 이런 창작 동요 외에 우리가 어려서부터 놀면서 부르는 노래들 상당수가 일본에서 들어온 것이다. 예를 들어 '셋셋세'로 시작하는 손뼉치기 노래인 〈아침바람〉, 술래잡기 노래인 〈여우야 여우야〉, 줄넘기 노래인 〈꼬마야 꼬마야〉, 꽃찾기 놀이인 〈우리 집에 왜 왔니〉 등이 모두 일본에서 들어온 것이다.

이런 노래와 놀이를 우리 것이라고 알고 있었지만, 실제로는 일본 어린이들의 놀이와 노래가 일제강점기에 이 땅에 들어온 것이다.[15] 재일교포 음악학자인 홍양자는 우리나라 초등학교에서 어린

음악, 삶의 역사와 만나다

이들이 부르는 노래를 듣고는 이것이 일본인지 우리나라인지 당혹스러워했다는 사실을 털어 놓았다.

1995년 9월 학교에서 운동회 준비가 한창일 때 제주 시내의 초등학교를 방문하면서 나는 놀이를 수반하는 전래동요를 수집하기 시작하였다. (중략) 전래동요로 꾸민 놀이를 하고 있었는데, 거기서 사용된 전래동요는 〈우리 집에 왜 왔니〉, 〈여우야 여우야〉에 이어서 줄넘기 노래인 〈똑똑똑 누구십니까〉와 〈꼬마야 꼬마야〉, 손뼉치기놀이의 〈아침바람〉 그리고 대문놀이의 〈문지기 문지기〉 등이었다. 이러한 노래들은 교육용 레코드로 각 학교에 보급되어 있었다. 그 중 〈문지기 문지기〉는 〈강강술래〉의 삽입곡으로 대문놀이를 할 때 부르는 노래이며, 이 노래를 제외한 다섯 곡은 이상하게도 일본의 전래동요와 상통하는 점이 많았다. 우리 말로 된 노래만 없었다면 일본에서 운동회 연습을 하고 있는 것처럼 느껴질 정도였다.

실제로 어느 학교에서 운동회를 하고 있는 것을 구경한 적이 있는데, 그 때 흘러나온 운동회용 레코드 음악은 비록 가사가 없었지만 곡만 들어도 지금 무슨 경기를 하고 있는지 알 수 있을 정도로 일본에서 하는 운동회와 같은 것이었다.[16]

이렇듯이 우리가 '우리 것'이라고 알고 있었던 아이들의 놀이와 노래의 대부분이 실제로는 일본의 '전래동요'이고 이것이 일제 강점기에 우리 문화에 유입되어 스며든 것이다. 우리의 전통적인 동요는 〈강강술래〉 정도에서 그 흔적을 찾을 수 있을 뿐이다. 최근에야 우리의 '전래동요'를 다시 찾으려는 시도가 있고, 이를 음악교과서에 실으면서 우리의 전통을 찾기 위한 노력이 일고 있다. 참으로 다행스러운 일이다.

02.

일과 노래 : 들노래 [農謠]

우리 민족은 일을 하면서 늘 노래를 불렀다. 이는 우리 민족의 일이 대부분 여럿이 함께 하는 공동작업이었기 때문이다. 일을 하면서 노래를 부르는 것은 여럿이 하는 일의 리듬을 맞추기 위한 것이었고 고된 일의 수고를 덜기 위한 효율성을 위한 것이기도 했다. 노래를 부르면서 공동체의 신명을 느꼈고 공동체의 정신을 재확인하곤 했던 것이다.

우리 민족의 주업이 농사이기에 농사일을 하면서 부르는 들노래 [農謠]가 일찍부터 발달했다. 조선후기에 이앙법이 보편화되면서 여럿이 모여 함께 일을 하는 '두레'가 성행했고, 두레를 짜서 일을 할 때는 늘 노래와 음악이 함께 했다.

다음의 19세기 풍속화에는 농사일을 하면서 노래를 부르고 풍물패가 함께 했던 장면이 그려져 있다. 이 그림을 보면 여러 명의 농부가 논매기를 하고 있고, 논두렁에서는 악사들이 악기를 연주하는 모습을 볼 수 있다. 악사들이 연주하는 악기는 왼편으로부터 징, 꽹과리, 장구, 소고, 새납(태평소)[17]인데, 이는 오늘날의 농악 편성과 거의 일치하는 것이다. 이런 악기들로 농사일의 흥을 돋우기 위한 농

악패를 '두레패'라고 한다.

　농사 과정에서 부르는 들노래는 종류도 많다. 겨울을 지내고 봄에 밭이나 논에서 소를 몰아 쟁기질을 하면서 부르는 〈밭가는 소리〉나 〈논가는 소리〉로 시작해서 모판에 자란 모를 묶는 〈모찌기 소리〉, 논에 모를 심는 〈모심기 소리〉, 벼가 자라면 잡초를 뽑으면서 부르는 〈논매기 소리〉, 타작을 하면서 부르는 〈타작 소리〉까지 일의 모든 과정에 노래가 함께 한다.

　겨울을 지내고 봄에 밭이나 논에서 소를 몰아 쟁기질을 하면서 부르는 〈밭가는 소리〉를 부르면서 농사의 첫 과정에서부터 노래로 한 해를 시작한다. 보통 두 마리의 소를 몰아서 밭을

이한철, 세시풍속도 제5폭 부분 두레 풍물
농사일을 하면서 부르는 들노래는 농악패의 음악이 함께 한다.
동아대학교 박물관

가는데, 밭갈애비(밭 가는 이)가 보아서 오른쪽에 일이 서툰 마라소, 왼쪽에 경험이 많은 안소를 세워서 밭을 간다. 밭갈애비는 "이러", "어후", "와와" 등의 고함을 지르면서 소를 모는데, 신기하게도 소가 주인의 말을 다 알아 듣는 것 같다. 논을 가는 과정은 '논을 삶는다'고 하는데, 이 과정에도 노래가 함께 한다.

　우리나라는 논농사가 발달했고 논농사에서는 여럿이 일하는 두레가 성했기 때문에 논농사의 모든 절차에 농부는 노래를 부른다. 논농사에서도 가장 손이 많이 가는 모찌기, 모심기, 논매기 등의 일에는 특히 노래가 많이 불려진다.

　우리는 볍씨를 논에 바로 뿌리지 않고 모판에 모를 키워서 모가 어느 정도 자라면 모를 뽑아 논에 심는다. 이 때 한 뼘 쯤 자란 모를 뽑아 한 춤씩 묶는 것을 '모를 찐다'고 한다. 〈모찌기 소리〉는 전국 각지에 두루 전승되었다.

　전라남도 남부에 널리 퍼진 〈모찌기 소리〉로 〈먼데소리〉를 들

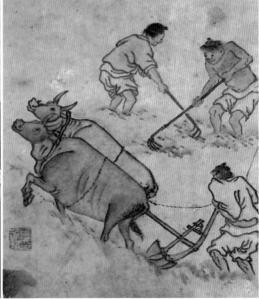

두레패(좌)
두레패는 농사일의 가장 핵심적인 조직
이다. 그리고 이 조직은 음악패이기도
했다.
전라남도 곡성군

김홍도, 경답(우)
국립중앙박물관

소모는 소리(하)
『교육용 국악 표준악보』

이랴　　　어서가자점심참이늦어간다

어디 이 - - - 여 - 자 - -

한 숨-뒤 고- - - 두 숨-쉬 고　세 숨-쉬 면-점 심-참이다 엇

차 - 어 - - -

수 있다.

아하하아하라 에헤에먼디요

첩첩산중 허허 늙은 범이 살찐 암캐를 물어다 놓고

이는 빠져 허허 먹지를 못하고 이르덩 끌그덩 넘노난데

내 청춘아 허허 어디를 갔느냐 아무리 찾을라고나 못찾겠네

어떤 새는 허허 밤에로 울고 또 어떤 새는 낮으로 운다

음악, 삶의 역사와 만나다

무정한 무정허노라 이종상사를 건너가자

이상사가 하하 누상사냐 김서방네 상사로다

백발이야 허허 억울하구나 이내 백발이 억울하세[18]

전라남도 진도군 지산면에서 부르는 〈먼데소리〉이다. 모찌는 고
된 일을 하면서 한 해 한 해 나이가 먹어 일 하기가 어려워지는 슬
픈 심정이 절절이 묻어난다. 〈먼데소리〉는 노래의 템포가 빨라지면
서 〈자진먼데소리〉로 이어지기도 한다.

우리나라 민요의 형식적 특징 중의 하나가 느린 템포의 긴소리로
시작하여 빠른 템포의 자진소리로 진행되는 경우가 많다는 것이다.
우리 음악에서 노래의 템포는 '느린-빠른'이라는 말보다는 '긴-자
진'이라는 말을 쓰는데, 이는 노래에서 템포는 한 배의 '길이'와 연
관된 것이기 때문이다. 한 배는 여러 의미를 갖는데, 대개 인간의
숨과 관련된 것이다. 서양 음악에서 템포의 개념은 맥박과 관련된
것인데 비하여 우리 음악에서 템포의 개념은 숨과 관련된 것이다.
숨, 즉 한 배가 길면 느린 것이고 한 배가 짧으면 빠른 것이다. 긴소
리에서 자진소리로 넘어가는 것은 농사일을 하면서 처음부터 빠르
게 작업을 하는 것이 아니고 처음에는 약간 느린 속도로 작업을 하
다가 새참을 먹고 어느 정도 시간이 경과하면 빠른 속도로 작업을
마무리하기 위함이다. 운동을 하면서도 처음부터 격렬하게 하면 무
리가 있듯이 일을 하면서도 처음에는 약간 느리게 하다가 어느 정
도 몸이 일에 적응되면 강도를 높이는 선조의 지혜가 깃든 것이다.[19]

농부들은 모를 찧고 난 후에 논에서 모를 심는다. 〈모심기 소리〉
는 우리나라에서 가장 많이 부르는 일노래 중의 하나이다. 〈모심기
소리〉는 전국적으로 널리 분포하는데, 호남지방에서는 〈상사소리〉,
영남지방에서는 〈정자소리〉, 충청도에서는 〈산유화가〉, 강원도에
서는 〈자진아라리〉 등이 대표적이다.

호남지방의 〈상사소리〉는 〈농부가〉라고도 하는데, 판소리 〈춘향
가〉 중에 이도령이 암행어사가 되어 남원으로 내려가는 길에 농부
들이 부르는 〈농부가〉로도 유명하다.

우리퉁퉁퉁퉁 두리퉁퉁퉁퉁 어럴럴럴럴 상사뒤여

여흐여 여흐어여여루으 상사뒤여 어럴럴 럴럴 상사디여

여보시오 농부님네 이 내 말씀 들어보소

여보 농부님 말 들어요

인정전 달 밝은디 순임금의 놀음이요

학창의 푸른 솔은 산신님의 놀음이요

오뉴월 당도허면 우리 농부 시절이로구나

패랭이 꼭지다 장화薔花를 꽂고서 마구잽이 춤이나 추어보세

20세기 우리나라 최고의 여류 명창으로 손꼽히던 김소희(1917~
1995)가 부르는 〈춘향가〉 중의 〈농부가〉 대목이다. 판소리로 부르
는 〈농부가〉는 음악적으로 매우 세련되었지만, 실제로 전라도에서
들어볼 수 있는 〈상사소리〉도 판소리 뺨치게 세련된 것을 보면 전
라도 사람들이 얼마나 노래를 잘 부르는지 알 수 있다.

김소희
한국 판소리의 명창으로 미모와 맑은 음
색으로 인기가 높았다.

〈상사소리〉를 비롯한 들노래는 일의 템포를 맞추기 위해 부르는
데, 대개 한 사람의 선소리꾼이 선소리(앞소리)를 메기고 여러 명의
농민이 뒷소리를 받는 형식의 메기고 받는 형식先後唱의 노래가 많
다. 뒷소리는 대개 별 의미가 없는 노랫말을 갖고 일정한 노랫말과
가락이 반복되는데, 이는 뒷소리를 받는 일꾼들이 노래에 전념하지
않고 일을 하면서 노래를 부르기 위함이다. 만약 다른 노랫말과 가
락이 계속된다면 농민들이 노래에 신경을 쓰느라 일을 할 수 없기
때문이다. 그렇지 않을 경우에는 선소리꾼의 노래를 그대로 받아
부르기도 한다.

음악, 삶의 역사와 만나다

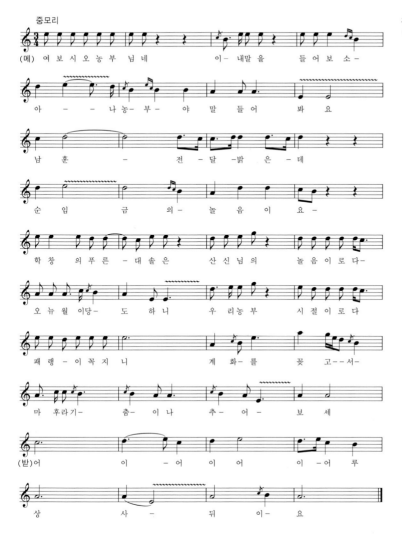

(메) 여 보 시 오 농 부 님 네 이 - 내 말 을 들 어 보 소 -

아 - - 나 농 - 부 - 야 말 들 어 봐 요

남 훈 - 전 - 달 - 밝 은 - 데

순 임 금 의 놀 음 이 요 -

학 창 의 푸 른 - 대 솔 은 산 신 님 의 놀 음 이 로 다 -

오 뉴 월 이 당 - 도 하 니 우 리 농 부 시 절 이 로 다

패 랭 - 이 꼭 지 니 계 화 - 를 꽃 고 - - 서 -

마 후 라 기 - 춤 - 이 나 추 - 어 - 보 세

(받) 어 이 - 어 이 어 이 - 어 루

상 사 - 뒤 이 - 요

　　이와 달리 선소리꾼은 계속 다른 노랫말과 가락을 갖는 노래를 부른다. 선소리꾼은 실제로 일은 하지 않고 일꾼들의 신명을 불어 넣어야 하기 때문에 일꾼들이 재미를 느낄 수 있는 노래를 불러야 한다. 그래서 선소리꾼은 보통 마을에서 노래도 잘 하고 입심이 세서 재미있는 노랫말을 많이 아는 사람이 하기 마련이다. 집단으로 일을 하면서 노래를 부르는 경우 대개 선소리를 메길 때는 일꾼들이 허리를 숙이고 일을 하고 뒷소리를 받을 때는 허리를 펴고 노래

를 부르는데, 이것은 계속 허리를 숙이고 일을 하다가 일어나서 스
트레칭을 하는 실용적 효과도 갖는 것이다. 일의 효율성을 높이기
위한 우리 조상의 지혜가 녹아 있는 것이 민요인 것이다.[20]

이렇게 메기고 받는 형식으로 된 농요를 서양식 오선 악보에 채
보한 가장 오래된 악보가 호머 헐버트(Homer Hulbert)의 저서인
『The Passing of Korea(『대한제국 멸망사』, 1906)』에 실려 있다. 헐
버트는 "선소리꾼은 대개 고정된 공식어구(set formula)를 부르지만,
가끔씩 가장 즐거운 방식으로 즉흥(improvise)적으로 부르기도 해
서 뒷소리꾼에게 커다란 즐거움을 준다. 노래는 모두 재미있는 것
이고, 일꾼들의 일을 놀이처럼 만드는 것이다"(Hulbert 1906: 320, 필
자 번역)라고 기술한다. 이를 통해 우리는 한 명의 선소리꾼의 메기
는 소리와 여러 명의 뒷소리꾼의 받는 소리가 한 장단씩 교대로 부
르는 형식의 농요가 19세기 말에 이미 성행했음을 알 수 있다.

경상도의 〈모심기 소리〉인 〈정자소리〉는 〈등지소리〉라고도 하는
데, 모찌기나 모내기에서도 부른다. 〈정자소리〉는 〈상사소리〉처럼

심어 주게 심어 주게 심 어 주 - 게 -

오 종 종 줄 모를 심 어 주 게

아 리랑 아 라 리 - 아 라 리 - 야 -

아 · 라 리 - 얼 씨 구 - 넘 어 간 다

메기고 받는 형식으로 된 것이 아니라 후렴구가 없이 두 패가 노랫말을 주고 받는 교환창 형식이다. 이런 형식은 노래의 가락은 같고 노랫말을 달리 하여 부르는데, 앞구를 '안짝'이라 하고 뒷구를 '밧짝'이라 한다. 이렇게 '안팎'이 한 짝을 이루어서 교환하는 노래 형식은 경상도 들노래에서 주로 보여지는 특징적인 것이다.

강원도에서는 모심기에 〈자진아라리〉를 부른다. 강원도 〈자진아라리〉는 특별한 장단에 얹어 부른다. 〈자진아라리〉는 3소박과 2소박이 혼합된 엇모리장단으로 부른다. 우리나라 노래의 대부분이 3소박 장단으로 되어 있는데, 이는 1·2·3, 1·2·3, 1·2·3, 1·2·3 하는 식이다. 자진모리나 중중모리, 굿거리 등의 많은 장단이 이렇게 3소박이 넷이 모인 3소박 4박 장단으로 되어 있고, 이를 서양 음악식으로 표기하면 12/8박자가 되는 것이다.

그러나 위의 악보처럼 〈자진아라리〉는 1·2·3, 1·2, 1·2·3, 1·2 하는 식으로 3소박과 2소박이 혼합된 장단(10/8박자)으로 부른다. 이렇게 '엇' 모는 장단이기 때문에 이 장단을 엇모리장단이라고 한다. 엇모리장단은 매우 어려운 장단이지만 오래 된 전래동요나 굿음악에 이런 장단이 많이 나타난다. 또한 〈영산회상〉 등의 오래된 음악에 이런 혼합박자 장단이 많은 것으로 보면 이 장단이 매우 오래된 형태의 장단인 것을 알 수 있다.

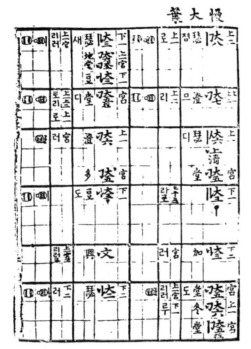

『금합자보』(1572)[22]의 가곡 악보
금합자보에는 가곡의 고형이 수록되어
있는데 이는 3박과 2박이 혼합된 16박이
한 장단을 이룬다.

우리 음악에서는 8박 장단도 1·2·3·4, 1·2·3·4 하는 식으로 된 것이 아니고 1·2·3, 1·2, 1·2·3 하는 식으로 3소박과 2소박이 혼합된 장단이다. 예를 들어 전통 가곡歌曲은 16박 한 장단으로 부르는데, 이는 3+3+2+3+3+2로 3박과 2박이 혼합된 장단이다. 이렇게 가곡이 혼합박의 16박 장단으로 부르는 것은 1572년에 편찬된 악보인 『금합자보』에서 보인다. 가곡에서 16박 한 장단을 변형한 10박의 편編장단도 3+2+3+2로 3박과 2박이 혼합된 장단이다. 17세기 이후 발전된 음악인 〈영산회상〉도 상령산·중령산처럼 6+4+6+4의 20박 장단이나 세령산·가락더리처럼 3+2+3+2의 10박 장단이 주를 이룬다. 즉 가곡이나 〈영산회상〉의 혼합박 장단은 매우 오래된 것임을 알 수 있다. 이렇게 '길고[長] 짧은[短]' 리듬이 혼합되었기 때문에 우리의 리듬을 '장단長短'이라고 하는 것이다. 그리고 이런 혼합박자가 전통음악에 많은 것은 우리 민족의 뛰어난 음악성을 반영하는 것이다.

〈모심기 소리〉만큼이나 많이 부르는 것이 〈논매기 소리〉이다. 논에 모를 심으면 벼와 함께 자라는 것이 잡초이다. 그렇기에 농부들은 여름에 잡초를 뽑느라 많은 일을 하는데, 이를 '논을 맨다'고 한다. 논매기는 보통 세 번을 한다. 처음 논 매는 것을 "아시 맨다", "아이 맨다", 또는 "초벌 맨다"고 하고, 두 번째 매는 것을 "이듬 맨다" 또는 "두벌 맨다"고 하고, 마지막으로 매는 것을 '만벌', '만두레', '만드리' 또는 "세벌 맨다"고 한다. 초벌 매기는 땅이 굳어 있을 때 하기 때문에 호미로 매고, 두벌과 세벌은 손으로 맨다. 이렇게 여름 내내 고된 일을 해야 하기 때문에 일의 효율을 높이고

음악, 삶의 역사와 만나다

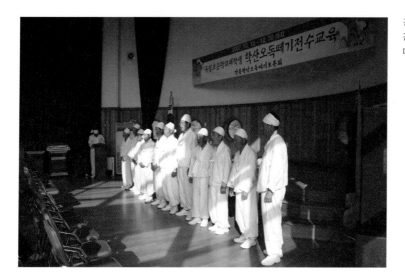

강릉 학산 오독떼기
강릉 학산 오독떼기 전수관에서 논을 맬 때 부르는 동요를 부르고 있다.

고된 작업의 피로를 덜기 위한 〈논매기 소리〉는 전국적으로 많이 불려진다.

　〈논매기 소리〉로 유명한 것은 강원도 강릉의 〈오독떼기〉, 강원도 영동지방의 〈미나리〉, 경기도 북부의 〈메나리〉, 전라북도의 〈만두레소리〉, 전라남도의 〈풍장소리〉 등을 들 수 있다. 강릉의 〈오독떼기〉는 '다섯 번을 꺾어 부른다'는 의미를 갖는다고도 하는데, 노랫말 한 자 한 자를 길게 늘이면서 몇 번씩 꺾어 부르는 독특한 창법으로 부른다. 강릉 학산마을의 〈오독떼기〉는 특유의 창법과 세련된 노래로 인해 강원도 무형문화재 제5호로 지정되었다. 강원도의 〈미나리〉와 경기도의 〈메나리〉는 같은 계통의 노래이다. 〈메나리〉는 '메[山]의 나리[花]'라는 뜻으로 〈산유화山有花〉와 일맥상통하는 것이다. 〈메나리〉는 또한 '뫼놀이[山遊]'라고 해석하기도 한다. 〈메나리〉는 〈아리랑〉만큼이나 많이 부르던 노래이다. 그렇기 때문에 홍사용은 '조선은 메나리나라'(1928)라고 할 정도였다. 강원도·경상도에 걸친 동부지방의 민요의 음악적 특징을 흔히 '메나리조調' 또는 '메나리토리'라고 하는 것도 동부지방 민요의 특색이 〈메나리〉에 녹아 있기 때문이다.

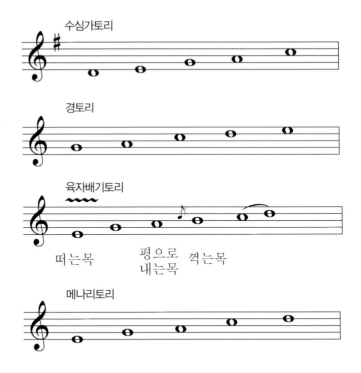

우리나라 민요는 지방마다 독특한 음악적 특징을 갖는다. 언어가 지방마다 다르고 이를 '사투리[方言]'라고 하듯이 민요도 지방마다 다르고 이를 '토리'라고 한다. '토리'라는 말은 한자로 '조調' 또는 '제制'라고도 한다. 각 지방의 민요는 그 지방의 대표적 민요에 그 음악적 특징이 잘 드러나기 때문에 그 민요의 제목에 '토리'라는 말을 붙인다. 우리나라 민요는 지방에 따라 서도민요(평안도·황해도의 '수심가토리'), 경기민요(서울·경기도의 '경京토리' 또는 '창부타령토리'), 남도민요(충청도·전라도의 '육자배기토리'), 동부민요(동부지방의 '메나리토리'), 제주민요(제주도의 '서우제소리토리')로 크게 구분한다.

농사의 마무리는 추수이다. 가을걷이를 하는 농사의 수확기에 부르는 노래로는 벼를 벨 때 부르는 벼베기 소리, 볏단을 묶으면서 부르는 소리, 볏단을 나르면서 부르는 소리, 벼를 떨면서 부르는 소리 등이 있다. 타작을 하면서 부르는 〈보리타작소리〉는 〈옹헤야〉라는

음악, 삶의 역사와 만나다

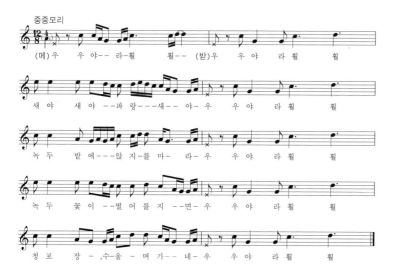

제목으로 널리 알려져 있다.

　또한 벼를 베기 전 참새 떼를 쫓으면서 부르는 새쫓는 소리도 재미있다. "우여- 우여-"하면서 부르는 새쫓는 소리는 노래가 아닌 것 같은 노래이다. 새를 쫓을 때는 소리도 하지만, 물건을 이용하기도 한다. 예전에는 박통에 씨앗을 넣어 소리를 내는 두름박, 나무토막 두 개를 마주쳐 소리를 내는 딱딱이, 끈을 엮어 만든 채찍인 파대 등을 이용하기도 한다. 이런 물건은 비록 '악기(musical instrument)'는 아니지만 훌륭한 '소리를 내는 기구(sound-producing instrument)'이다.

03.

세시풍속과 음악
: 정월 대보름굿

우리나라에서는 음악이 일상생활에서 늘 연행되는 것이기 때문에 세시풍속에서도 음악은 빠질 수 없는 것이다. 우리나라의 세시풍속은 현재는 설날과 추석만 공휴일로 지정되어있지만, 정월 대보름이나 5월 단오를 비롯해 매달 세시풍속이 있었고, 이런 세시 풍속에 연행되는 음악이 있기 마련이다. 이런 우리의 전통적인 세시 풍속과 이와 관련된 음식이 있었고, 행사와 놀이가 진행되었다.

정월 대보름굿

정월 대보름은 1년의 액厄을 막는 민간신앙의례가 광범위하게 벌어지는 날이다. 정월 대보름은 음기가 가장 왕성한 날이기 때문에 이날은 지신地神을 밟고 대보름 달에 1년의 액운을 날려 보내는 행사가 전국적으로 행해진다. 이런 행사로 어린이들은 쥐불놀이를 하고 어른들은 달집을 만들어 태운다. 이를 위해 낮에는 풍물패를 앞세워 집집마다 돌면서 '마당밟기' 또는 '뜰밟기'를 하면서 1년의 액운을 막아낸다.

음악, 삶의 역사와 만나다

달	날	음식및술	행사및놀이
정월	설날 (1일)	떡국, 귀밝이술	세배, 윷놀이, 연 날리기, 널뛰기, 소발(燒髮; 머리를 빗을 때 빠지는 머리털을 모아두었다가 태우는 것), 야광귀(夜光鬼) 쫓기
	14일	묵은 나물	모기 퇴송, 제웅(허수아비) 버리기, 도액(度厄; 팥을 밭에서 연령수 대로 묻는 것), 화간(禾竿) 세우기
	대보름 (상원, 15일)	부럼, 귀밝이술, 약식, 오곡밥, 진채식(陳菜食), 복쌈(밥을 김이나 취에 싸서 먹는 것)	대보름 굿과 고사, 부럼 깨물기, 더위 팔기, 달집 태우기, 쥐불놀이, 지신(地神)밟기, 다리밟기(踏橋), 줄다리기, 차전놀이, 고싸움, 돌싸움, 원님놀이, 기 세우기, 사자놀이, 새 쫓기, 모의농경(模擬農耕)놀이
2월	머슴날 (1일)	머슴 송편	콩볶이(콩을 볶으면서 새와 쥐가 곡식을 축내는 것을 막는 의식)
	입춘	오신반(伍辛盤; 움파, 산갓, 당귀싹, 미나리싹, 무의 다섯 가지 햇나물을 생채로 만든 음식)	입춘문('입춘대길') 붙이기
	경칩	개구리 알	
3월	삼짇날 (3일)	화전(花煎), 두견화주, 두견화채, 꽃국수(화면), 탕평채, 쑥떡	화전(花煎)놀이
	한식	쑥탕, 쑥떡	성묘
4월	초파일 (8일)	소찬(素饌)	연등달기
5월	단오 (5일)	창포주, 수리치떡	단오제, 창포에 머리 감기, 그네 뛰기, 씨름
6월	유두 (15일)	유두 국수	
7월	백중 (15일)		백중놀이, 장원놀이, 호미씻이, 밭고랑 기기
8월	한가위 (15일)	햇곡, 토란국	차례, 강강술래, 소놀이, 거북놀이, 줄다리기, 돌싸움
9월	중양절 (9일)	국화주	
10월	오일(吾日)	고사떡	안택굿, 성주굿, 터주단지에 신곡 갈기
11월	동지	팥죽	
12월	그믐 (말일)	비빔밥	수세(잡귀의 출입을 막기 위해 집안 구석구석에 불을 밝히는 것)

일반적으로 정월 대보름에 농악을 연행하는 경우에는 대개 다음
과 같은 절차를 따른다.

정월 대보름 달집 태우기
달집 태우기는 정월 대보름날 밤에 한 해
의 액운을 막기 위해 달집을 태우는 행사
이다.
전라북도 진안군 진안면

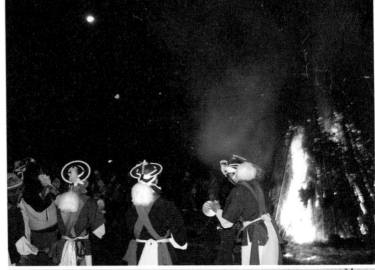

길굿
농악패가 장소를 이동하면서 길에서 치
는 굿을 길굿 또는 질굿이라 한다.
전라북도 고창군 공음면 선산마을

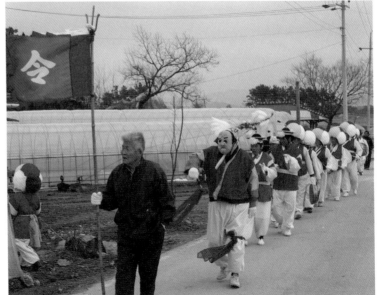

1 기旗굿: 마을 사람들이 당산에 올라가 당산신에게 제사를 올리
기 전에 농악패의 기를 중심으로 모이기 위해 농악패가 기굿을
친다.

2 길(질)굿: 마을 사람들이 당산에 올라갈 때와 내려올 때 농악패
가 선두에 서서 길(질)굿을 친다. 이는 '길에서 굿을 친다'는 의

음악, 삶의 역사와 만나다

당산굿
마을 입구에 있는 당산나무에서 마을의
당산신을 위한 당산굿을 친다.
전라북도 임실군 필봉마을

미로서 마을에 따라 길군악 또는 질꼬냉이라고도 한다. 영기를 든 기수를 선두로 농악패가 선두에 서며, 마을 사람들이 뒤를 따른다.

3 당산堂山굿: 마을의 수호신을 모시는 당에서 제사를 올리기 전에, 그리고 제사를 올리고 나서 농악패가 당산굿 또는 당굿을 친다. 이 때 당은 마을의 수호신을 모시는 사당인 경우도 있고, 마을 어귀의 당산나무인 경우도 있다. 당산굿은 유교식 제사로 올리는 경우가 많다.

4 샘굿: 용왕龍王굿 혹은 용신龍神굿이라고도 한다. 예전에는 마을의 공동우물이 마을에서 가장 중요한 재산이었기 때문에 이곳에서 물을 관장하는 용왕(혹은 용신)에게 제사를 올리면서 농악패가 샘굿을 친다.

5 걸립乞粒굿: 집집마다 돌아다니면서 가정의 액운을 막고 평안을 기원하기 위해 걸립굿을 행한다. 걸립굿을 하면 각 가정에서는 쌀 등의 곡물을 농악패에게 걸립해서 이후의 마을 공공사업을 위한 자금을 마련한다. 각 가정을 방문하는 농악패는 집안의 곳곳을 돌아다니면서 각 장소를 관장하는 신을 축원한다. 이는 대개 다음과 같은 절차로 진행된다.

① 문굿: 집을 들어가기 전에 대문 앞에서 대문을 수호하는 신을 위한 굿이다.

② 마당굿: 마당에 들어가서 마당을 관장하는 신을 위한 굿이다. 좁은 의미로 마당밟이 혹은 뜰밟이는 이 경우를 의미한다.

③ 성주成造굿: 대청에서 집안을 수호하는 성주신을 위한 굿이다. 성주신은 대개 대청의 대들보에 거주하는 것으로 여겨지는데, 안방 문 위에 마른 굴비를 올려놓는 것은 바로 성주신을 위한 제물이다. 성주굿을 하는 경우 농악패의 우두머리인 상쇠가 집안의 액운을 물리고 평안을 기원하는 〈덕담德談〉 또는 〈성

철륭굿
전라남도 구례군 신촌[잔수]마을

주풀이〉를 노래한다. 〈성주풀이〉는 성주신의 내력을 노래로
풀이하는 것이다. 성주신이 기거하는 본향本鄕은 경상북도 안
동으로 여겨지는데, 이는 무교 등의 민간신앙에서 두루 나타
나는 보편적인 현상이다.

④ 조왕竈王굿: 부엌에서 부뚜막을 관장하는 조왕신을 위한 굿이
 다. 조왕신을 위하여 집안에서는 매일 깨끗한 정화수를 바치
 기도 한다.

⑤ 철륭굿: 장독대를 관장하는 철륭신을 위한 굿이다.

⑥ 외양간굿: 외양간을 관장하는 신을 위한 굿이다.

⑦ 측간굿: 측간 즉 변소를 관장하는 신을 위한 굿이다.

6 판굿: 집집마다 걸립굿을 마친 농악패가 밤이 되면 마을의 공
 터 등에 모여서 마을 사람들을 위해 각종 기예를 보여주면서
 놀이판을 펼치는데, 이를 판굿이라 한다. 걸립굿이 종교적 의

미를 갖는 것인 반면에 판굿은 오락적 성격을 갖는다. 이 때에는 쇠잽이의 부포놀이, 장구잽이의 설장구, 소고잽이의 소고춤 또는 상모놀이, 북잽이의 북춤 등이 이어진다.

농악패의 편성

농악패의 구성원을 '잽이' 혹은 'ㅋ'라고 한다. '잽이'란 용어는 악기를 '잡는다'라는 말에서 비롯된 것이고, '치배'란 용어는 악기를 '치는 패牌'에서 비롯된 것일 수도 있고 불가佛家에서 범패승을 일컫는 용어인 '차비' 혹은 '채비'의 와음일 수도 있다. 농악패의 구성은 악기를 연주하는 잽이(앞치배)와 여러 종류의 분장을 하고 춤을 추면서 흥을 돋우는 잡색(뒷치배), 그리고 각종 깃발을 드는 기수로 구성된다.

앞치배는 쇠(꽹과리, 깽매기, 꾕쇠), 징, 장구, 북, 소고의 순서로 편성된다. 마을에 따라 소고보다 크기가 약간 큰 법고(벅구)를 편성하

음악, 삶의 역사와 만나다

는 곳도 있는데, 최근에는 소고를 법고라고 부르는 마을도 많다. 또한 태평소(호적, 날라리, 새납)나 나발, 혹은 나무로 만든 영각令角을 편성하는 곳도 많다. 이들 중에서 쇠를 치면서 농악패를 주도하는 이가 상쇠인데, 상쇠는 농악패의 음악과 행렬을 주도하는 역할 외에도 굿을 하면서 집안의 가신家神을 위한 고사소리나 덕담도 할 줄 알아야 한다. 상쇠는 두 종류로 구분하는데, 평소에는 농사를 짓다가 마을굿을 거행할 때 상쇠를 하는 비전문음악가를 '두렁쇠'라 하고, 걸립굿을 다니는 전문적인 예능인을 '뜬쇠'라고 한다.

잡색(뒷치배)은 대포수(포수), 양반, 무동, 농구, 각시, 호미중(조리중) 등이 편성되는데, 마을에 따라 잡색의 수는 다양하다. 대포수는 잡색을 주도하는 역할을 하는데, 경우에 따라서는 상쇠 대신에 고사소리나 덕담도 해야 하는 중요한 인물이다. 농악패의 깃발은 '농자천하지대본農者天下之大本'이라는 글자가 적힌 긴 농기農旗와 '령令'이라는 글자가 적힌 작은 영기令旗가 기본이고, 마을에 따라 용龍을 그린 용기龍旗가 있는 곳도 있다.

농악의 지역별 특징

농악은 전승과정에서 지역에 따라 의식구성, 편성, 복색, 음악, 춤사위 등이 각 지역의 문화에 맞게 발전했다. 현재 농악을 지역별로는 호남좌도농악, 호남우도농악, 영남농악, 경기농악(웃다리농악), 영동농악 등으로 구분한다. 그리고 각 지역을 대표하는 임실 필봉농악(제11-마호), 이리농악(제11-다호), 진주·삼천포농악(제11-가호), 평택농악(제11-나호), 강릉농악(제11-라호), 구례 잔수농악(제11-바호) 등이 각각 중요무형문화재로 지정되어 전승되고 있다.

경기농악은 주로 평택·안성을 중심으로 발달했다. 경기농악은 어느 지역 농악보다 전문 연희집단인 걸립패 혹은 사당패의 영향이 큰 농악이다. 이들 전문 연희패는 여러 지역을 돌아다니면서 고

평택농악
남산 한옥마을

도로 숙련된 기예를 연행하던 유랑 예인집단이다. 주로 마을을 돌아다니면서 농악을 치고 집안의 액운을 막는 고사소리 등을 연행하는 촌걸립패 혹은 난걸립패, 불교 사찰과 관계를 갖는 절걸립패, 줄타기나 꼭두각시놀음, 살판, 버나 돌리기, 무동 태우기 등의 기예를 함께 연행하는 사당패 등으로 구분하기도 한다. 따라서 경기농악은 한 마을에서 전통적으로 내려오는 마을농악이라기보다는 그 마을에 거주하는 명인을 중심으로 하는 개인적인 단체('행중'이라고 함)의 성격이 강하다.

경기농악의 가락은 길군악 칠채(혼소박 14박자; 3+2/3+2/3/3/3+2/3+2/2+3+2+3, 징 7점에 의해 나뉨), 마당일채(혼소박 4박자; 2+3+3+2), 쩍쩍이(자진삼채, 조금 빠른 3소박 4박자), 자진가락(이채 혹은 따따부따, 빠른 2소박 4박자), 더드래기(빠른 2소박 4박자), 삼채(덩덕궁이,

음악, 삶의 역사와 만나다

3소박 4박자), 좌우치기(3소박 4박자), 양산 더
드래기(3소박 4박자, 후반부에는 3+3+2+2+2로
바뀜), 연풍대(3소박 4박자), 인사굿(3소박 4박
자) 등이 있다.

남사당 무동타기

호남좌도농악은 전라도 동북부 지역인 임
실, 진안, 남원, 곡성, 구례 등을 중심으로
전승되는 농악이다. 이 지역은 주로 지리산
을 중심으로 한 산악지역이다. 산간지역의
음악은 힘차고 맺음이 확실한 가락을 갖는
다. 또한 산간지역에서는 좁은 공간에서 연행해야 하기 때문에 앞
치배들이 상모를 돌리면서 노는 '윗놀음'이 발달하였다. 따라서 대
부분의 호남좌도농악은 앞치배들이 상모(전립)를 쓰는 경우가 많다.
또한 호남좌도농악은 호남우도농악과 영남농악의 중간지역에 위치
해서 두 농악의 중간적 성격을 갖는다.

호남좌도농악의 가락은 어름굿(단순가락), 갠지갠(3소박 4박자), 된
삼채(3소박 4박자), 질굿(3소박 4박자), 오채질굿(혼소박 혼합박자), 일채
(3소박 6박자), 두마치(3소박 4박자), 이채(2소박 4박자), 삼채(조금 빠른
3소박 4박자), 사채(3소박 4박자), 육채(3소박 4박자), 칠채(3소박 4박자)
휘모리(빠른 3소박 4박자), 호허굿(혼소박 4박자), 자진호허굿(3소박 4박
자), 풍류굿(3소박 4박자), 영산굿(3소박 4박자), 열두마치(3소박 4박자),
돌굿(3소박 4박자), 등지기가락(3소박 4박자) 등이 있다. 3소박 4박자
가락 중에는 3소박 둘을 2소박으로 2+2+2로 치는 가락이 많은 것
이 특징이다.

호남우도농악은 전라도의 서남부 지역인 익산(이리), 정읍, 부안,
고창, 영광, 광주 등지에서 전승되는 농악이다. 이 지역은 김제·만
경평야로부터 나주평야에 이르는 광활한 곡창지역이다. 평야 지역
의 농악은 가락이 화려하고 섬세한 것이 특징이다. 또한 넓은 공간

에서 농악을 연행하기 때문에 전립을 쓰는 쇠잽이를 제외한 치배들이 머리에 고깔을 쓰고 여러 가지 진놀음을 하는 '아랫놀음'이 발달했다.

호남우도농악의 가락은 인사굿(3소박 4박자), 우질굿(혹은 오채질굿, 혼소박 4박자), 좌질굿(혼소박 4박자), 외마치질굿(3소박 4박자), 일채(빠른 2소박 4박자), 이채(빠른 3소박 4박자), 양산도(조금 빠른 3소박 3박자), 진삼채(혹은 느진삼채, 3소박 3박자), 된삼채(혹은 자진삼채, 조금 빠른 3소박 4박자), 정적궁이(혹은 덩덕궁이, 3소박 4박자), 풍류굿(3소박 4박자), 매도지(3소박 4박자), 오방진(조금 빠른 2소박 4박자), 진오방진(2소박 4박자), 낸드래미(3소박 3박자), 호허굿(혼소박 4박자), 달어치기(3소박 4박자) 등이 있다. 이처럼 호남우도농악은 가락의 종류도 많고 잽이들이 변주가락을 화려하며 섬세하게 연주하는 것이 특징이다.

영남농악은 경상도 일대에 전승되는 농악이다. 영남농악은 다른 지역에 비해 북의 활용이 두드러진다. 이는 영남농악이 힘찬 가락을 선호하기 때문에 많은 수로 편성된 북이 힘찬 가락을 연주하기 때문이다. 또한 농악패의 북도 다른 지역의 북에 비해 그 크기도 크고 북을 들고 춤을 추는 북놀이가 발달했다.

영남농악의 가락은 다른 지방의 농악 가락에 비해 매우 빠르게 몰아치는 것이 특징이다. 그렇기 때문에 느린 음악에서만 연주할 수 있는 혼합박자로 된 가락이 드물다. 가락의 종류로는 얼림굿(일채, 모듬굿, 단순박자), 인사굿(빠른 3소박 4박자), 오방진(진풀이, 빠른 3소박 4박자), 덧배기(빠른 3소박 4박자), 길군악(3소박 4박자), 3차 길군악(3소박 2박자와 3박자의 혼합박자), 반길군악(빠른 3소박 4박자), 외연풍대(빠른 3소박 4박자), 영산다드래기(자부랑깽, 매우 빠른 3소박 4박자), 우물놀이(매우 빠른 3소박 4박자), 다드래기(빠른 2소박 4박자, 홑다드래기, 겹다드래기, 잔다드래기, 먹다드래기, 삼차다드래기 등이 있음), 먹벅구놀이(3소박 4박자), 등맞이굿(3소박 4박자), 호호굿(빠른 3소박 4박자), 굿거

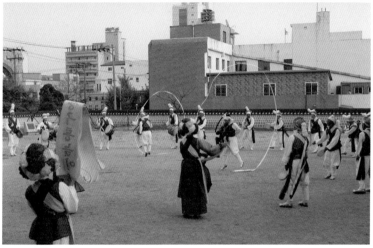

리(3소박 4박자) 등이 있다.

영동농악은 다른 어느 지방의 농악에 비해 향토성이 깊이 배어 있다. 특히, 중요무형문화재 제11-라호로 지정된 강릉농악은 마을 공동체의 대동단결을 위한 전형적인 마을농악의 전통을 간직하고 있다. 이 농악은 정초의 지신밟기나 정월 대보름의 다리밟기, 2월의 좀상놀이,[23] 3월의 화전花煎놀이 등의 명절의식과 관련되어 전통이 이어지고 있다. 강릉농악은 농악패의 복색도 다른 지역에 비해 독특하며, 가락이 빠르고 힘찬 특징이 있다.

영동농악의 가락은 일채(한마치, 매우 빠른 3소박 4박자), 이채(빠른 2소박 4박자), 삼채(3소박 4박자), 사채(빠른 3소박 4박자), 길놀이(신식 행진가락, 2소박 4박자), 굿거리(3소박 4박자), 구식 길놀이(12채, 3소박 4박자), 구식 행진가락(천부당만부당, 3소박 4박자), 칠채(멍석말이, 빠른 3소박 4박자) 등이 있다. 영동농악의 가락은 대부분이 3소박 4박자로서, 다른 지방에 비해 복잡한 가락이 쓰이지 않아서 단출한 것이다.

우리나라 세시명절 중에서 가장 민속의례와 놀이가 거행되는 날은 정월 대보름이다. 이 날은 특히 농악패가 풍물소리를 울리면서 일년의 액운을 막고 좋은 일만 있기를 기원하는 대보름굿이 전국적으로 거행된다. 농악은 농민의 음악이기에 지역에 따라 다양한 모습으로 전승된다.

.04

종교와 노래 : 굿음악

우리나라의 종교의례는 가歌·무舞·악樂이 한데 어우러지는 종합 공연예술적 성격을 갖는다. 궁중의 종교의례인 종묘제례(조선의 역대 왕과 왕비에게 드리는 제사)나 문묘제례(공자와 그의 제자들에게 드리는 제사)에도 악장樂章이라는 노래, 일무佾舞(줄을 지어 추는 춤)라는 무용, 등가登歌(댓뜰 위의 악대)와 헌가軒架(댓뜰 아래의 악대)라는 음악이 한 데 어우러진다. 불교의식인 재齋를 드릴 때도 범패梵唄라는 노래, 작법作法이라는 무용, 삼현육각三絃六角과 대취타大吹打의 음악이 함께 한다. 무당의 굿에는 무당의 노래와 춤과 반주음악이 따르기 마련이다. 이렇게 종교의례가 엄숙하고 신성한 의식이 아니라 가무악이 어우러지는 신명神明의 잔치가 되는 것이다.

우리나라 종교 중에서 가장 오래되고 향토성을 갖는 것이 무당굿이다. 무당굿은 청동기시대에 시베리아로부터 우리 민족의 이동과 함께 들어온 북방 샤머니즘(shamanism)의 할 갈래로 여겨진다. 무당은 굿을 하면서 갖가지 노래를 부른다. 신을 굿판에 청하기 위한 노래를 부르고, 굿판에 강림한 신을 찬양하고 놀리기 위한 노래를 부르고, 굿판의 신을 보내는 노래를 부른다. 또한 무당은 신을 위

무당굿
무당굿은 무당의 노래와 춤, 그리고 이를
반주하는 음악이 어루러지는 종합공연
예술이다.
강릉, 서울대박물관

한 갖가지 춤을 추기도 한다. 이런 무당의 노래와 춤을 반주하는 음악은 보통 삼현육각(피리, 젓대, 해금, 장구, 북의 편성)이나 타악기가 위주가 된다. 굿판의 악사는 보통 무당 집안의 남성인 경우가 많은데, 이들은 우리나라에서 가장 뛰어난 예술적 소양을 갖는 전문음악가이기도 하다.

굿이 이렇게 오래된 전문음악가의 음악이기 때문에 굿음악은 전통음악의 모태가 되기도 한다. 서울·경기 지방에서 굿음악으로 연주하는 〈대[竹]풍류〉는 궁중음악의 〈관악영산회상〉과 같은 계통의 음악으로서 서로 음악적 영향을 주고받은 것이다. 전라도 무당의 노래는 판소리 창법의 원전이다. 전라도 굿판의 반주음악인 시나위는 무대공연화한 즉흥 음악으로 연주되고, 시나위에서 독주 기악음악인 산조(散調)가 발생하기도 했다. 동해안의 굿음악 장단은 사물놀이 장단보다도 훨씬 종류도 많고 복잡한 리듬음악의 최고의 경지를 보여준다. 무당의 춤에서 살풀이, 태평무 등의 민속무용이 발전하기도 했다.

중요무형문화재로 지정된 굿의 현황

연번	종목	지정일시	지역[*는 보존회 소재지]
제9호	은산 별신제	1966.2.15	충청남도 부여군 은산면 은산리
제13호	강릉 단오제	1967.1.16	강원도 강릉시
제70호	양주 소놀음굿	1980.11.17	경기도 양주군 백석읍 방성리
제71호	제주 칠머리당굿	1980.11.17	제주도 제주시 건입동
제72호	진도 씻김굿	1980.11.17	전라남도 진도군 진도읍
제82-가호	동해안 별신굿	1985.2.1	부산시 해운대구 반야1동*
제82-나호	서해안 배연신굿 및 대동굿	1985.2.1	인천시 남구 주안3동*
제82-다호	위도 띠뱃놀이	1985.2.1	전라북도 위도 대리
제82-라호	남해안 별신굿	1987.7.1	경상남도 통영시 북신동*
제90호	황해도 평산 소놀음굿	1988.8.1	인천시 남구 숭의4동*
제98호	경기도 도당굿	1990.10.10	경기도 수원시
제104호	서울 새남굿	1996.5.1	서울시 강남구 삼성동*

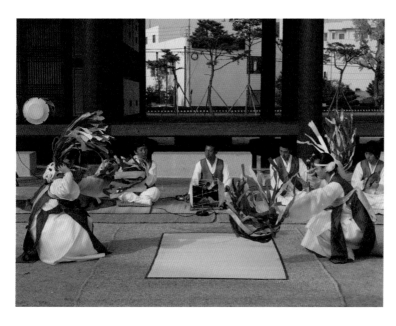

강릉 단오굿
강릉 단오굿은 우리나라에서 가장 큰 규모의 단오 의례이다. 유네스코가 인류무형유산으로 지정하기도 했다.

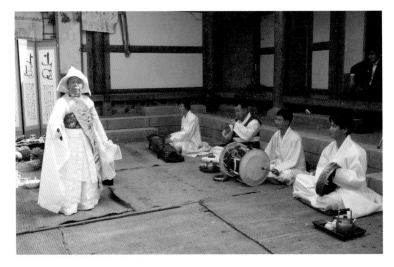
무당과 악사(전라도)
전라도 굿은 판소리, 시나위, 산조 등의
음악이 만들어진 모태가 된다.

이처럼 무당굿은 예술성이 매우 뛰어나기 때문에 정부에서는 중
요한 굿을 중요무형문화재로 지정하여 보존·전승하고 있다. 1966
년 충청남도 부여군 은산의 마을굿인 별신제가 중요무형문화재 제
9호로 지정된 이후 현재까지 12개 지역의 굿이 뛰어난 예술성으로
인하여 중요무형문화재로 지정되었다.

무당과 악사

우리나라의 무당은 크게 신의 경험을 하는 '강신降神무당'과 무
업巫業을 집안 대대로 이어 가는 '세습世襲무당'으로 구분한다. 강신
무당과 세습무당은 한반도에서 지역적인 분포를 달리 한다. 한강을
기준으로 한강 이북의 서울·경기도 북부부터 황해도·평안도에 이
르는 한반도 북부에는 강신무당이 분포하고 한강 이남의 경기도 남
부를 포함한 한반도 남부에는 세습무당이 분포한다.

강신무당과 세습무당은 예술적 능력을 얻는 과정이 다르다. 강신
무당은 신병神病을 앓고 내림굿을 받아서 무당이 된다. 그들은 무당
으로 태어나는 것이 아니라 신의 체험을 통해 무당이 되고, 무당이
되면 굿에 필요한 노래와 춤을 스승에게서 전수받는다. 그렇기 때

음악, 삶의 역사와 만나다

문에 강신무당은 예술적 능력을 후천적으로 획득한(achieved) 예술가이다.

이에 비해 세습무당은 집안 대대로 무업을 잇기 때문에 선천적으로 타고난 생득된(ascribed) 예술가이다. 세습무당은 어머니의 뱃속에서 태아적부터 어머니인 무당이 굿판에서 부르는 노래와 아버지인 악사가 반주하는 음악으로 태교를 한다. 그들은 태어나면 무당과 악사인 부모를 따라 굿판을 다니며 음악과 춤을 몸으로 익힌다. 이들에게는 장구채를 쥐어주기만 하면 언제든지 장단을 칠 능력이 이미 유아기에 형성된다. 그렇기 때문에 세습무당의 굿은 강신무당의 굿에 비해 예술적인 면이 강조된다.[24]

무당굿은 지방에 따라 다른 모습으로 전승된다. 또한 무당을 부르는 호칭도 지역마다 다양하다. 한강 이북의 강신무당은 '만萬 가지 신을 모시는 이'라는 의미로 '만신萬神'이라고 부른다. 세습무당은 아버지 가계를 중심축으로 시어머니로부터 며느리에게로 사제권이 전승되는 부가계내 고부계승父家系內 姑婦繼承이 원칙이다. 세습무당은 지역에 따라 다양한 명칭으로 부른다. 보통 여성이 무당이 되는 경우가 많기 때문에 '지무(地母神에서 비롯된 것일 수도 있고 小巫일 수도 있다)' 혹은 이의 와음인 '지모', '지미', '미지' 등으로 부르는 경우가 많다.

이러한 명칭은 경기도와 동해안 일대에서 나타난다. 남해안에서는 일반적으로 무당을 '승방(심방의 와음)'이라 하는데, 특히, 큰 무당을 '대모大巫'라 하고 작은 무당을 '소무小巫'라 한다. 전라도에서는 '당골'이라고 하는데, 이는 '당堂에 매인 이'라는 의미이다. 제주도 무당은 특이한 살례이다. 제주도에서는 남성이 무당이 되는 경우도 많은데, 무당 집안에서 특별히 신기神氣가 있는 이가 무업을 세습한다. 제주도에서는 무당을 '심방心方(또는 神房)'이라고 하고, 남해안의 '승방'은 '심방'의 와음이다.

무당의 명칭이 다양하듯이 굿판의 남성 악사를 일컫는 명칭도 다양하다. 보통 세습무당권의 남성 악사를 '산이(사니)'라고 부르고, 경험이 많은 악사는 '대사산이'라고도 부른다. '산山이'라는 명칭은 '산 속에 사는 중이나 도사'라는 불가佛家의 용어에서 비롯된 것으로서 산방山房의 우두머리인 산주山主를 의미하던 것이 굿판의 남성 악사를 가리키는 용어로 된 것이다. 이 외에도 악사를 '고인工人', '화랭花郞이' 혹은 '양중兩中'이라고도 한다. '고인'은 예전에 악사를 부르던 용어로서, 궁중의 악사를 가리키기도 하고 민간의 삼현육각 악사를 가리키기도 한다. 이를 '북을 치는 이'라는 의미로 '고인鼓人'이라고 표기하는 경우도 있지만, 이는 예전에 궁중의 악사를 가리키던 '공인工人'에서 비롯된 것이다. '화랭이'는 신라의 '화랑'에서 기원한 용어로서, 화랑이 무예를 닦기 위해 종교적 신비 체험을 했던 것으로 미루어 화랑은 일종의 종교 집단이었고 이것이 현재의 굿판에 흔적으로 남아 있는 것이다.

한편, '양중'은 예전에 궁중의 악사를 '낭중郞中'이라고 부르던 것에서 비롯된 것이다. 서울에서는 악사를 '전악典樂'이라고도 하는데, 이 용어도 궁중의 악사를 일컫던 것이다. 경기도에서는 악사를 '선어정꾼', '선증애꾼', '선굿꾼', '선소리꾼' 등으로도 부르는데, 이는 악사가 '선 자세立唱'로 노래를 부른다는 의미를 갖는다. '어정'은 굿판을 의미하는 은어이고, 이를 '어중'이라고도 한다. 이는 아마도 '임금 앞에서 풍류를 하고 논다'는 의미인 '어전御前풍류'의 '어전'에서 비롯된 용어인 듯하다. '증애'는 '어정'을 거꾸로 쓰는 말인데, 굿판에서는 이렇게 용어를 거꾸로 쓰는 은어가 많다. 예를 들어 '미지'는 '지모'를 거꾸로 쓴 것이다. 이렇게 남성 악사를 일컫는 용어가 궁중 악사를 일컫는 용어와 관련이 있는 것은 굿판과 궁중의 음악이 서로 영향을 주고 받았다는 증거이다.

무가 巫歌

굿판에서 무당이 부르는 무가의 종류와 양은 매우 많다. 무가는 그 기능에 따라 신을 모시는 청배請陪무가, 신을 축원하는 축원祝願무가, 신을 놀리는 오신娛神무가, 신을 보내는 송신送神무가 등으로 나눌 수 있다. 이들 무가는 지역에 따라 다양한 형태로 나타나며 경우에 따라서는 하나의 노래가 두 가지 이상의 기능을 하는 경우도 많다.

무당의 무가 중에서도 매우 중요한 것이 신의 내력을 이야기 하는 장편의 무가인 서사무가이다. 서사무가는 신의 '근본을 푼다'는 의미로 보통 '본本풀이'라고 부른다. 또한 신이 기거하는 본향本鄕에서부터 굿하는 장소까지 오는 노정을 노래하는 무가는 '노정기路程記'라고도 한다. 대개 서사무가를 부르는 경우에는 장구 반주만으로 노래를 부르는 경우가 많은데, 지역에 따라서는 무당이 직접 장구를 치면서 부르기도 한다. 예를 들어 서울 굿에서 〈바리공주〉 무가를 부르는 경우 무당은 장구를 비스듬히 세로로 세워놓고 장구의 한 쪽 면만을 외장구로 치면서 다른 한 손에는 방울을 들고 흔든다.

전라도 굿에서 〈당금애기〉를 부르는 경우 무당이 장구를 들고 외장구를 치면서 노래를 부르는 경우가 많다. 제주도 굿에서는 무당이 장구를 앞에 놓고 직접 연주하면서 노래를 부른다. 이렇게 무당이 직접 장구를 치면서 노래를 부르기 때문에 서사무가는 서정무가에 비

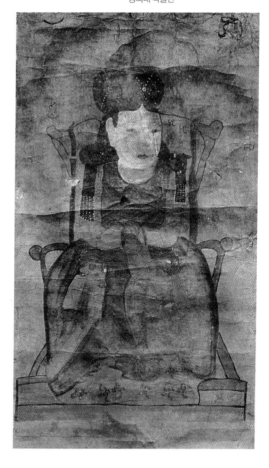

바리공주
바리공주는 우리나라 무당들이 조상신으로 여기는 중요한 신이다.
경희대 박물관

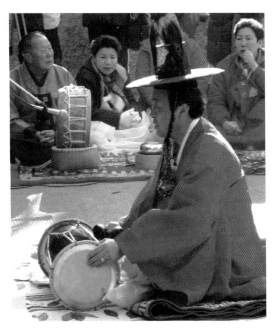

본풀이를 구송하는 제주도 무당
제주도에는 신이 많고 신의 근본을 푸는
본풀이 무가가 많다.

해 장단이 일정하지 않고 낭송조로 읊조리면서 연행하는 경우가 대부분이다. 동해안 굿에서는 무당이 악사가 반주하는 제마수 장단에 얹어 서사무가를 부르는데, 다른 무가는 대개 여러 대의 악기로 반주하지만 제마수 장단으로 부르는 서사무가는 장구만으로 반주한다. 이렇게 어느 지역의 굿에서나 서사무가를 부르면서 반주악기를 최소화하는 것은 서사무가가 여느 무가에 비해 신성한 것이기 때문에 악기 소리를 최대한 자제하면서 노래의 신성성을 높이기 위한 것이다.

제주도에는 특히 서사무가인 본풀이가 많다. 제주도에는 흔히 '18,000명의 신이 있다'고 하는데, 이렇게 많은 신의 내력을 노래하는 본풀이가 특히 많은 것이다. 제주도 굿의 〈본풀이〉 무가는 종류나 내용이 매우 다양하다. 무당의 조상신을 맞을 때 부르는 〈초공 본풀이〉, 서천 꽃밭의 꽃을 관장하는 이공신을 노래한 〈이공 본풀이〉, 전상(평상시와는 달리 해괴한 짓을 하는 행위, 또는 그렇게 만드는 신을 일컫는 말)을 관장하는 신을 노래한 〈삼공 본풀이〉, 세상이 만들어지는 천지개벽부터 굿하는 장소까지를 노래하는 〈천지왕 본풀이〉, 아이를 낳고 기르는 역할을 하는 삼승할망(삼신할멈)을 노래한 〈삼승할망 본풀이〉, 인간의 사후세계를 관장하는 지장신을 노래하는 〈지장 본풀이〉, 문﨟의 신인 '문전'을 노래하는 〈문전 본풀이〉, 죽은 이의 영혼을 극락으로 인도하는 강림차사를 노래하는 〈차사 본풀이〉, 인간의 수명을 관장하는 칠성신을 노래하는 〈칠성본풀이〉, 삼천년을 살았다는 소사만이를 노래하는 〈맹감 본풀이〉, 농축農畜을 관장하는 신인 세경신의 신화를 노래하는 〈세경 본풀이〉 등

이 있다. 〈세경 본풀이〉 중에 등장하는 자청비는 김진국 대감과 조정국 부인 사이에 태어난 딸인데, 이 인물이 요즘 시중에 판매되는 술인 '자청비'의 모델이다.

　서사무가로 유명한 것이 〈바리공주〉 무가이다. 〈바리공주〉는 일명 〈바리데기〉라고도 하고, 지역에 따라서는 〈오구풀이〉, 〈칠공주〉 등으로도 부른다. 〈바리공주〉는 무당의 조상신, 즉 무조신巫祖神이 된 바리공주의 일생을 다룬 장편의 서사무가이다. 바리공주는 오구대왕의 일곱 번째 딸인데, 왕비가 여섯 명의 딸을 낳고 일곱 번째도 딸을 낳아서 화가 나서 버렸기 때문에 '버린 공주'라는 의미로 바리공주라고 부른다.

바리공주 무가를 구송하는 무당 (1930년대 엽서)
서사무가인 〈바리공주〉는 무당이 외장구를 치면서 노래한다.

　부모에게 버림을 받은 바리공주는 석가세존의 지시로 바리공덕 할아비와 할미에게 구해져 자란다. 바리공주가 15세가 되었을 때 아버지가 죽을병에 걸려 서천국의 약수를 구해야만 한다. 아무도 서천국에 갈 엄두를 내지 못하는데, 바리공주가 약수를 구하기 위해 긴 여행을 떠난다. 저승세계를 지나 신선세계에 이른 바리공주는 무장신선을 만나 약수를 받기 위해 나무 하기 3년, 물 긷기 3년, 불 때기 3년, 모두 9년 동안 일을 해주고 무장신선과 혼인을 해서 아들 일곱을 낳은 뒤 약수를 가지고 돌아온다.

　바리공주가 도착했을 때 이미 아버지는 승하해서 장례를 치르려 하고, 바리공주는 상여를 멈추게 하고 약수로 아버지를 살려낸다. 살아난 아버지는 바리공주의 소원을 묻는데, 바리공주는 무당의 왕이 되고자 한다. 바리공주의 일곱 아들은 저승의 십대왕十大王이 된다. 이런 바리공주의 이야기는 무당의 조상신에 대한 이야기이고, 무당은 사람이 죽어서 하는 오귀굿에서 바리공주의 이야기를 노래하면서 죽은 이의 영혼을 극락으로 인도하는 것이다. 〈바리공주〉 이야기는 많은 소설이나 연극, 뮤지컬 등의 소재로 쓰여 졌다.

삼현육각三絃六角

무당의 노래와 춤을 반주하는 음악은 삼현육각三絃六角 반주와 타악기 반주로 구분할 수 있다. 타악기만으로 연주하는 동해안과 제주도를 제외하면, 우리나라 굿판의 음악은 기본적으로 삼현육각 반주로 하기 마련이다. 삼현육각은 6개의 악기(목피리·곁피리,[25] 젓대,[26] 해금, 장구, 북)로 삼현풍류三絃風流를 연주한다는 의미이다. 삼현풍류는 흔히 대풍류竹風流라고도 하는 음악으로서 관악기 편성의 합주를 의미한다. 여기서 한 가지 주목할 점은 전통음악에서 현악기인 해금은 관악기 취급을 받는다는 것이다. 해금은 명주실을 꼬아 만든 두 줄을 말총으로 만든 활을 문질러 연주하는 찰현악기이지만 주로 피리·젓대와 더불어 편성되면서 관악기의 선율을 연주하기 때문에 관악기 취급을 받는다. 이렇게 피리, 젓대, 해금의 악기 편성은 궁중 등의 행차에서 행차 본진의 뒤편에 편성되는데, 이를 세악수細樂手라 한다.

무동 김홍도
삼현육각 편성의 음악은 무용뿐만 아니라 탈판, 굿판, 불교의식, 놀이, 잔치 등에서 두루 연주되었다.
국립중앙박물관

삼현육각 편성은 김홍도金弘道(1745~ ?)나 신윤복申潤福(1758~ ?)의 그림에 자주 나타난다. 조선 영·정조 이후 궁중이나 민간의 무용에 흔히 쓰이는 악기 편성이나 현재 쌍피리(목피리와 곁피리가 함께 편성되는 경우)와 북이 편성되는 삼현육각으로 굿을 반주하는 경우는 굿의 규모가 큰 경우이고, 그렇지 않으면 피리, 젓대, 해금이 각각 하나씩으로 이루어진 삼三잽이 편성에 장구를 더하는 것을 보통 삼현육각이라고 한다. 굿의 규모가 이보다 작을 경우는 피리와 해금의 양兩잽이 편성으로 연주하고, 그 규모가 이보다 작을 경우는 피리 혼자, 즉 외[單]잽이로 무악을 연주하는 경우도 허다하다.

피리 2, 젓대, 해금의 선율악기가 장구, 북과 함께 어우러지는 악기 편성은 조선 후기, 특히 17세기 후반 이후의 역사자료에 두드러지게 나타나기 시작한다. 앞서 언급했듯이 이런 악기 편성은 '삼현육각'이라는 이름보다는 '세악'이라는 이름으로 명기되었다. 17세기 말엽의 『어영청초등록御營廳抄謄錄』(숙종 23년, 1697)에 '세악수'란 말이 문헌에 처음 나온다.[27]

〈사료1〉 세악수는 재년으로 인하여 궐원이 있어도 보충하지 말 것.[28]

이후 18세기 전반부터 세악수는 어영청, 훈련도감, 오영문 등의 군영 악사로 널리 편성되었다.[29] 이들 세악수는 열무閱武의식 등 각종 군영의 의식에서 음악을 연주했다. 이들은 또한 군영 의식 외에도 민간의 의식이나 잔치에서도 음악을 연주했다.

『숙종실록』에 "총융사 이우항이 개인적인 잔치에 군영의 세악수를 거느렸다"는 기록을 보면,[30] 세악수가 민간에서도 음악을 연주했다는 것을 알 수 있다.

〈사료2〉 사헌부에서 아뢰기를, … "총융사 이우항이 자기 소속 군대의 세악수를 친히 거느리고 과거에 오른 연인가連姻家에 가서 종일토록 잔치를 벌렸습니다. 자신이 재상의 반열에 있으면서 이런 놀랄 만한 일이 있었으니, 청컨대 총융사 이우항을 종중추고從重推考하소서.[31]

세악수가 17세기 말에 처음 언급되었고 18세기 후반의 각종 역사기록이나 도상자료에 나타난다는 사실은 매우 주목할 만하다.

18세기에 제작된 〈정조대왕 화성행차 반차도正祖大王華城行次班次圖〉, 〈통신사행렬도通信使行列圖〉나 정선鄭敾(1676~1759)의 〈동래부

사접왜사도東萊府使接倭使圖〉, 김홍도의 〈안릉신영도安陵新迎圖(1786), 〈수원행행 반차도水原幸行班次圖(1794)〉 등 궁중이나 군영의 행진을 기록한 그림이나 김홍도의 〈무동도舞童圖〉, 신윤복의 〈검무도劍舞圖〉 등의 각종 민간 행사를 기록한 그림에 두루 세악수(삼현육각) 편성의 악대가 등장한다. 이런 도상 자료에 세악수(삼현육각) 편성이 갑자기 두드러지게 그려진 것은 이 악기 편성이 18세기 무렵에 크게 성행했고, 이를 도상 자료로 남겨야 했기 때문이다.

삼현육각 편성으로 굿을 반주하는 지역은 동해안과 제주도를 제외한 우리나라 전역에 해당한다고 할 수 있다. 서울·경기 무악권은 현재까지도 삼현육각으로 반주를 한다. 전국적으로 가장 규모가 크고 근대에까지 존재했던 수원의 재인청才人廳이 장용영이 있었던 경기 남부였다는 것을 감안하면, 서울·경기 무악권의 세습무가 현재까지 전승되는 것임을 알 수 있다. 황해도와 평안도에서는 요즘은 규모가 큰 굿일 경우 피리·호적(태평소)을 연주하는 악사가 따르기는 하지만 대부분의 경우 타악기 반주만 따른다. 그러나 황해도에서도 "감영에 소속된 노비 중에서 음악을 아는 자府奴之解樂者"가 세악世樂을 담당했다는 기록[32]을 보면, 황해도에도 감영에 소속된

음악, 삶의 역사와 만나다

세악수가 있었다는 것을 알 수 있다. 더욱이 황해도의 세악수를 '부
노府奴'라고 표기한 것을 보면 이들도 다른 지역의 세악수와 마찬가
지로 무당 집안의 남성 악사였을 가능성이 크다.

황해도의 삼현육각 악사는 은율탈춤, 강령탈춤, 봉산탈춤 등 황
해도 탈판에서도 반주음악을 맡았고, 이들은 탈판에서부터 굿판에
이르는 광범위한 민속음악판과 감영의 잔치판을 넘나드는 악사였
다. 황해도 해주 삼현육각은 긴짜, 중영산, 염불, 자진염불, 도드리,
타령, 자진타령, 시나위 등의 음악을 연주했는데,[33] 이는 경기도 삼
현육각 음악과 같은 것이다. 또한 평양에서는 신임 수령의 도임연

탈춤의 삼현육각 악사(양주별산대)
탈놀이 음악은 피리, 젓대, 해금, 장구, 북
의 삼현육각 편성으로 연주한다.

회에 삼현육각 악사의 반주로 대규모 잔치를 벌였다는 자료를 보면, 평안도에서도 삼현육각 악사의 존재를 확인할 수 있다. 즉, 예전에는 평안도·황해도에서도 삼현육각 악사가 굿판을 비롯한 민속음악판에서 음악을 담당하는 주역이었을 것이다.

한강 이남 세습무권의 삼현육각은 매우 광범위하게 분포한다. 통영을 중심으로 하는 남해안 굿까지 삼현육각 편성으로 연주한다. 경상좌도 수군통제영이 위치하던 통영에서는 현재까지도 삼현육각으로 굿뿐만 아니라 승전무·검무 등의 민속무용, 제승당 제향이나 둑제 등의 의식에서까지 폭넓게 삼현육각으로 연주되고 있다.[34] 통영 삼현육각은 염불, 타령, 자진타령, 굿거리 등을 연주한다.

전라도에서는 현재 삼현육각 악기가 아닌 아쟁·가야금이 편성되어 경기 남부 지방과는 다른 모습을 보인다. 그러나 아쟁·가야금으로 편성된 것은 주로 진도 등 특정 지역에 한정된다. 더구나 진도를 포함한 전라도에서도 예전에는 피리·젓대·해금으로 연주했었다는 기록을 보면,[35] 진도를 포함한 전라도도 본래는 삼현육각권이었다는 것을 알 수 있다. 전라도에 아쟁·가야금이 편성된 것은 최근의

음악, 삶의 역사와 만나다

일이다. 아쟁의 경우는 1970년대에 진도의 명인이었던 강한수가 아쟁을 연주하기 시작하면서 이 악기가 씻김굿의 슬픈 정서를 표현하기에 적합해서 아쟁이 급속하게 많이 쓰이기 시작했다.[36] 이렇게 진도에서 아쟁이 쓰이기 시작하면서 전라도 타 지역에서도 최근에는 아쟁이 편성되는 경우가 많다.

05.

풍자와 음악
: 탈놀이 음악

요즘은 **탈놀이**가 무대 공연화되어 연행되지만, 본래 탈놀이는 각종 세시 명절날 벽사진경辟邪進慶(귀신을 쫓아내고 경사로운 일을 맞이함)과 민중의 놀이문화로 탈을 쓰고 노는 놀이를 일컫는다. 즉, 탈놀이는 민간신앙적 성격과 놀이적 성격이 합쳐진 것이었는데, 최근에는 민간신앙적 성격이 퇴색하고 무대공연화한 것이다. 탈놀이는 연희자의 춤과 노래, 그리고 재담으로 구성되며, 이를 위한 반주 음악이 따르기 마련이다. 즉, 탈놀이는 악가무희樂歌舞戱가 함께 하는 종합 공연예술이다.

탈놀이는 탈이라는 도구를 이용하는 놀이인데, 탈은 다용도로 사용되는 물질적 도구이자 신성한 영력을 지닌 영적 상징물이기도 하다. 인간은 탈을 매개로 하는 신앙적·주술적인 의식과 현실적인 행위, 그리고 상상적·예능적인 표현을 고대로부터 현재까지 지속시켜 왔다. 우리 역사에서 탈과 탈꾼을 괴뢰傀儡·귀두鬼頭·귀뢰鬼儡·면구面具·가두假頭·대면代面·가수假首 등으로 부른 것은 탈이 지니는 허구적 인격성, 얼굴에 쓰는 도구, 귀신이나 병환을 퇴치하는 종교성, 그리고 탈을 쓰고 노는 연희자 등을 포함하는 의미이다. 그렇

음악, 삶의 역사와 만나다

기 때문에 탈놀이는 벽사진경의 민간신
앙적 의미와 놀이로서의 유희적 의미를
동시에 갖는 것이다.[37]

또한 민중의 놀이인 탈놀이는 양반이
나 승려와 같은 지배층을 풍자하는 내
용이 가득하다. 탈꾼은 지배층의 이중적
성격을 비난하면서 관객의 카타르시스
를 유발한다. 그렇기 때문에 탈놀이는 민
중의 놀이로서 현재까지도 전승되는 것
이다.

봉산탈춤 노장 과장
탈놀이는 세시 명절날 액운을 쫓고 복을
받기 위한 놀이로 시작되었다.

탈놀이의 종류

탈놀이는 벽사진경의 민간신앙적 의미와 놀이로서의 유희적 의미
를 동시에 갖는 이중적인 성격때문에 명절에 연행되는 경우가 대부
분이다. 탈놀이는 연행시기에 따라 크게 4가지로 분류할 수 있다.

① 상원형(음력 1월 15일): 북청사자놀이, 하회별신굿탈놀이, 고성
　　오광대, 통영오광대, 수영야류, 동래야류
② 초파일형(음력 4월 8일): 개성탈춤
③ 단오형(음력 5월 5일): 강령탈춤, 봉산탈춤, 은율탈춤, 양주별산
　　대놀이, 강릉관노가면극
④ 백중형(음력 7월 15일): 송파산대놀이

이렇게 세시풍속과 맞물려 연행되는 탈놀이는 남녀노소가 즐기
는 대표적인 전승연희로 정착할 수 있었던 것이다.

탈놀이는 또한 지역적으로도 그 연희 방법이나 음악이 구분되기
도 하는데, 이는 다음과 같다.

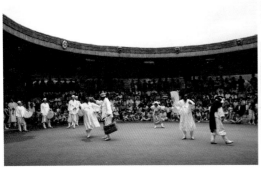 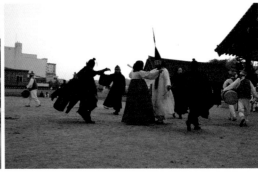

하회별신굿 탈놀이(좌)
우리나라 전국 각지에 다양한 종류의 탈
놀이가 전승되고 있다.
강릉관노가면극(우)

① 해서지방의 탈춤: 봉산탈춤, 강령탈춤, 은율탈춤 등
② 경기지방의 산대놀이: 서울본산대놀이, 양주별산대놀이, 송파
산대놀이
③ 경상도 북부지방의 별신굿탈놀이: 하회별신굿탈놀이
④ 경상도 남부지방의 야류野流와 오광대五廣大: 수영야류, 동래
야류, 고성오광대, 통영오광대, 가산오광대
⑤ 관북지방의 사자놀이: 북청사자놀이

중요무형문화재로 지정된 탈놀이

연번	종목	지정일시	지역
제2호	양주별산대놀이	1964	경기도 양주군 주내면 유양리
제6호	통영오광대	1964	경상남도 통영시
제7호	고성오광대	1964	경상남도 고성군
제15호	북청사자놀이	1967	함경남도 북청군
제17호	봉산탈춤	1967	황해도 봉산군
제34호	강령탈춤	1970	황해도 강령군
제61호	은율탈춤	1970	황해도 은율군
제43호	송파산대놀이	1973	서울시 송파구
제43호	수영야류	1971	부산시 수영구
제69호	하회별신굿 탈놀이	1980	경상북도 안동시 하회마을
제73호	가산오광대	1980	경상남도 가산

음악, 삶의 역사와 만나다

탈놀이는 오래전부터 민중의 놀이로서 각광받았고, 그 뛰어난 예술성으로 인해 많은 종목이 중요무형문화재로 지정되어 있다. 최근에는 서울의 애오개(아현동)본산대놀이나 경상남도의 마산오광대·진주오광대 등도 발굴되어 전승에 박차를 가하고 있다. 이외에도 강릉의 관노가면극과 각 지방의 굿에서 연행되는 굿놀이가 있는데, 황해도 평산소놀음굿이나 경기도 양주소놀이굿, 그리고 동해안에서 연행되는 범굿이나 남해안의 탈굿 등이 이에 속한다.

탈놀이 음악의 지역적 특징

황해도를 중심으로 전승되는 해서지방의 탈놀이는 탈춤이라고 한다. 해서 탈춤은 학자에 따라 두 가지 유형 혹은 세 가지 유형으로 나눈다. 두 가지 유형으로 나누는 경우에는 봉산(사리원), 재령, 신천, 은율, 송화, 장연, 서흥 등지의 북쪽에서 전해지는 봉산탈춤형과 해주, 강령, 옹진, 배천, 연안 등지의 남쪽에서 전해지는 해주 탈춤형으로 구분한다.[38] 세 가지 유형으로 나누는 경우에는 서쪽 평야지대인 봉산, 황주 등지에서 전해지는 탈춤, 동남쪽 평야지대인 안악, 재령, 신천, 장연, 송화, 은율 등지에서 전해지는 탈춤, 그리고 해안지대인 해주, 강령, 옹진, 송림, 추화, 금산, 연백 등지에서 전해지는 탈춤으로 크게 구분할 수 있다.[39] 이 중 서쪽 평야지대의 봉산탈춤, 동남쪽 평야지대의 은율탈춤, 그리고 해안지대인 강령탈춤이 각각 중요무형문화재로 지정되어 전승되고 있다.

해서지방 탈춤의 음악은 황해도에서 전승되던 것으로서 탈춤의 반주음악을 '황해도 피리가락'이라고 한다. 그러나 황해도 피리가락은 피리만으로 연주하는 음악이 아니라 삼현육각으로 연주되던 가락을 일컫는 것이고, 이를 '해주 삼현육각'이라고도 한다. 황해도 피리가락은 중요무형문화재 제34호 강령탈춤 예능보유자였던 박동신朴東信(1909~1991)에 의해 주로 전승되었으며, 현재는 해서 탈

춤과 해주 검무 및 평양 검무의 반주음악으로도 연주된다. 해주 삼현육각은 긴짜(상령산), 중령산, 긴염불, 자진염불, 도드리, 자진도드리, 타령시나위, 늦타령, 자진타령, 굿거리, 길군악 등으로 되어 있다. 이들 중에서 박동신의 가락으로 봉산탈춤과 강령탈춤의 반주음악으로 도드리, 늦타령, 자진타령, 굿거리 등이 전한다.

해서 탈춤은 쌍피리(피리 두 대), 젓대, 해금, 장구, 북의 삼현육각으로 반주하는데, 황해도에서는 이를 '새면(삼현의 와음)'이라고 부르며 악사는 '잽이'라고 부른다. 그러나 실제 공연에서는 악사가 부족하면 쌍피리, 장구, 북 등의 4잽이로도 편성되었다. 이 외에도 여러 과장에서 법고와 꽹과리를 치면서 춤을 추기도 한다.

경기도의 탈놀이는 산대놀이라고 한다. 산대山臺는 궁중 등에서 대규모 의식이나 놀이를 위해 만든 산山 모양의 임시 무대를 일컫는다. 산대놀이는 고려시대 이후 행해졌다는 각종 기록이 있기 때문에 산대놀이는 현재 전승되는 탈놀이 가운데 그 기원이 가장 오래 된 것으로 여겨진다. 산대놀이는 본래 서울을 중심으로 행해지던 것이다. 주로 사직골, 구파발, 애오개(아현동) 등에서 행해지다가 이것이 경기도 일대에 퍼지면서 서울의 산대놀이는 본산대놀이라 하고, 본산대를 모방하여 별도로 만든 것은 별산대라고 하게 된다.

중요무형문화재 제2호로 지정된 양주별산대놀이의 탈꾼은 다른 탈놀이의 경우와 같이 대부분 반농반예半農半藝의 비직업적인 탈꾼들로 구성되어 왔으며, 이속吏屬과 무부巫夫가 많았다. 일반인들은 탈을 쓰면 조상의 넋이 겁을 내어 제사를 못 지낸다고 하여 꺼려왔기 때문이기도 하다. 양주별산대놀이는 예전에는 악사를 위한 삼현청이 있었던 것에서 알 수 있듯이 원래는 피리, 젓대, 해금, 장구, 북의 삼현육각으로 반주한다. 그러나 최근에는 해금 대신에 아쟁이 편성되기도 한다. 1964년에 양주별산대놀이가 중요무형문화재로 지정될 당시에는 석거억石巨億(1911~198?)이 피리 악사 기능보유자

로 지정받았다. 이 외에 탈놀이패가 길놀이를 하면서 꽹과리, 징, 태평소가 추가되어 풍물을 치기도 한다.

양주별산대놀이에서 대부분의 춤은 보통 빠르기의 타령장단(3소박 4박자)과 조금 느린 염불장단(2소박 6박자)에 맞춰 추는데, 양주 별산대놀이에서 가장 많이 추는 깨끼춤[40]은 타령장단에, 거드럼춤[41]은 염불장단에 맞춰 춘다. 이 외에 허튼춤은 굿거리장단(3소박 4박자)에 맞춰 춘다. 또한 제5과장 팔목중춤에서 제2경 침놀이에서 제3경 애사당 북놀이로 바뀔 때는 빠른 당악장단(3소박 4박자)에 맞춰 춤을 추고, 제7과장 샌님춤에서 제2경 포도부장놀이에서 샌님이 까치걸음춤을 출 때는 세마치장단(3소박 3박자)에 맞춰 춤을 추기도 한다. 이들 장단명은 각 곡의 악곡명이 되기도 하는데, 삼현육각에 연주되는 기악선율은 놀이의 중간에 분위기를 고조시키는 기능을 한다.

경상남도 동남부지방의 탈놀이는 야류野流 또는 들놀음이라고 한다. 이는 주로 동래와 수영과 같이 예전에 큰 상업권을 이루었던 지역에서 전승된다. 중요무형문화재 제43호로 지정된 수영야류는 부산시 수영구 일대에서 전승되는 탈놀이이다. 수영水營이라는 지명은 원래 좌수영의 준말로서 조선 선조 때 현재의 수영동에 경상좌

도 수군절도사영慶尙左道水軍節度使營이 자리잡고 있었기 때문에 붙여진 것이다. 즉, 수영은 예로부터 부산 지역의 정치적·경제적·사회적 중심지 역할을 했기 때문에 야류를 비롯한 좌수영 어방놀이 등의 공연예술이 발달했다.

수영야류는 주로 정월 대보름날 연행한다. 정월 대보름날 오전에 수首양반이 주축이 된 탈놀음패가 산정머리 송씨할매당과 최영장군당, 그리고 북문 밖 조씨할배당 등 수영 마을의 동제당을 돌고 고사를 올린다. 해질녘에는 길놀이패가 매구를 치며 시장 근처의 공터에 마련된 놀이마당에 도착하면서 본격적인 탈놀음이 시작된다.

수영야류의 춤을 반주하는 풍물패는 타악기와 호적으로 구성된다. 보통 꽹과리 1~2명, 징 1명, 북 1~2명, 장구 4~5명, 소고 10여 명 등 20여 명으로 구성된다. 풍물패의 복색은 흰 바지·저고리에 하늘색 쾌자를 입고, 머리에는 붉은 색 또는 노란 색의 조화가 달린 고깔을 쓰며, 설쇠·설장구·설북은 3송이 꽃을 고깔 위에 달아 쓴다. 풍물패는 길놀이를 인도하는 역할부터 놀이마당에서 군무를 반주하고 여러 과장에서 놀이의 반주음악을 담당하여 흥을 돋우고 분위기를 이끌어간다. 풍물패의 우두머리는 설쇠라고 한다.

수영야류의 음악은 기본적으로 보통 빠르기의 굿거리장단(3소박 4박자)이 많이 쓰인다. 또한 상황이 급박하거나 고조된 분위기를 묘사할 때는 조금 빠른 자진모리장단(3소박 4박자)을 치며, 그 밖에 양반과장의 〈갈까부다타령〉에서는 세마치장단(3소박 3박자), 할미·영감 과장의 봉사 독경소리와 사자무 과장의 사자가 잡아먹는 대목에서는 빠른 휘모리장단(3소박 4박자)을 친다.

경상남도 서남부 지역에는 오광대라는 탈놀이가 전승되고 있다. 오광대는 다섯 광대, 즉 다섯 명의 탈을 쓴 연희자의 놀이라는 뜻에서 나왔다는 설과 다섯 과장으로 구성되었기 때문에 오광대라고 부른다는 설이 있다. 이 중 어느 것이 맞는지는 알 수 없지만, 현재는

경상남도 남부, 특히 낙동강 서부 지역인 고성, 통영, 가산, 진주 등지에서 연행되는 탈놀이의 일반 명칭으로 불린다.

중요무형문화재 제6호로 지정된 통영오광대는 통영 지방에서 전승되는 탈놀이로서 1964년에 지정되었다. 통영은 예로부터 해로교통이 발달하여 부산에서 여수를 잇는 항로의 중심지였고, 1604년에 삼도수군통제영이 들어서면서 남해안 해양문화의 중심지 역할을 했다. 그렇기 때문에 통영에서는 무신武神인 뚝신纛神을 모시는 뚝사纛司에서 뚝제纛祭[42]를 지내기도 했고, 오광대가 발전하기도 했다.

통영오광대의 반주음악은 꽹과리·장구·북·징의 사물에 호적이 더해진다. 문둥탈춤에서는 소고를 무구로 쓴다. 통영오광대에서는 악사를 '새면(삼현의 와음)'이라고 하는데, 이는 삼현육각에서 온 말이다. 현재 통영오광대에서 삼현육각을 연주하지는 않지만 악사를 새면이라고 부르는 것은 통영이 조선시대 삼도수군통제사가 있었던 경상남도 남부 지역 문화의 중심지로서 삼현육각이 성행했기 때문이다. 실제로 1980년대까지도 통영오광대는 삼현육각으로 반주했다. 통영오광대의 춤은 대개 굿거리장단(3소박 4박자)에 춘다.

함경남도 북청을 비롯한 함경도에서는 예전부터 사자놀이가 성행했는데, 이는 북청 전 지역에서 마을마다 세시풍속의 하나로 행해지던 민속놀이이다. 북청사자놀이는 1967년 중요무형문화재 제15호로 지정되어 현재 북청 출신 월남민들에 의해 전승되고 있다.

우리나라에는 비록 사자가 없었지만, 삼국시대에 이미 사자놀이가 연행되었었다는 것은 신라에서 우륵이 만든 12곡 중의 사자놀이인 〈사자기師子伎〉나 최치원崔致遠(857~ ?)이 쓴 〈향악잡영오수鄕

통영오광대 가면[탈]
탈놀이 쓰는 탈은 종류가 매우 다양하다 그리고 해학적이고 인간적인 모양의 탈이 많다.
부산박물관

북청사자놀이
우리나라 탈놀이에는 사자가 많이 등장하는데 이는 사자라는 상상의 동물을 통해 벽사진경을 기원하기 위한 것이다.

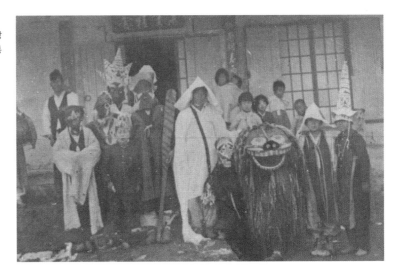

樂歌舊永五首)의 사자놀이인 〈산예狻猊〉에서 확인된다. 그만큼 사자놀이의 역사는 매우 오래된 것이고, 사자탈은 우리나라 거의 모든 탈놀이에 등장할 만큼 중요하다. 이런 사자놀이를 놀이의 한 과장으로 추는 것이 아니라 놀이의 전면에 내세운 것이 함경도의 사자놀이이다.

함경남도 북청에서는 대개 정월 대보름에 사자놀이를 하는데, 마을 청년들이 횃불싸움을 한 후 도청 앞마당에서 사자놀이를 했다고 한다. 본래 북청에서는 사자가 한 마리만 등장했었지만, 현재 연행되는 북청사자놀이는 두 마리의 사자가 등장한다. 즉, 민속놀이가 현장에서 유리되면서 변화한 것이다. 사자놀이를 마치면 마을 사람들은 사자를 앞세우고 가가호호를 방문하면서 지신밟기와 유사한 의식을 거행한다. 사자의 머리에는 큰 방울을 다는데, 이는 방울소리를 통해 잡귀를 쫓으려는 축귀의 성격을 갖는 것이다.

북청사자놀이의 음악은 세 가지 특징이 있다. 첫째, 북청사자놀이에서는 장구, 북, 징의 타악기 외에 퉁소가 반주악기로 쓰인다. 퉁소는 보통 두 명 이상이 연주하는데, 북청사자놀이는 현재 전통음악 장르 중에서는 유일하게 퉁소가 연주된다. 북청사자놀이에서

음악, 삶의 역사와 만나다

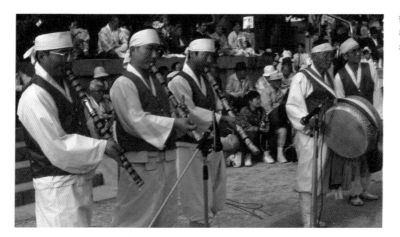

는 장구가 장단을 연주하는 것이 아니라 북이 주된 장단을 연주하
는 것도 특이하다. 예전에는 꽹과리를 치는 마을도 있었다고 하지
만, 현재는 꽹과리를 편성하면 퉁소 소리가 죽는다고 하여 꽹과리
는 편성하지 않는다.

　둘째, 북청사자놀이에서 주된 연행마당을 이루는 사자춤은 초
장·중장·종장의 세틀三機형식으로 되어 있다. 세틀三機형식은 전통
음악에서는 흔히 찾아볼 수 있는 음악형식이다. 대개 느린 템포, 중
간 템포, 빠른 템포로 구성되는 세틀형식은 고려가요에서부터 보
이기 시작해서 조선시대의 궁중음악이나 정악에서도 많이 찾아볼
수 있다. 세틀형식은 전통음악에서는 흔한 형식이지만 탈놀이에서
는 북청사자놀이에서만 보이는 것이다. 사자춤의 세틀형식은 3소

함경도 북청사자놀이 퉁소 가락

박 4박자(12/8박자) 장단이 약간 느린 장단 (초장) - 중간 속도의 장단 (중장) - 빠른 장단 (종장)이 한 틀을 이룬다. 이 외에 북청사자놀이에서 연주하는 장단은 대부분이 3소박 4박자 장단이다. 마당놀이 (연풍대), 애원성춤, 사당·거사춤, 무동춤의 장단은 모두 같다. 넋두리춤과 퇴장곡(파연곡)의 장단은 사자춤 중장과 같다.

셋째, 북청사자놀이의 사자춤을 반주하는 사자곡의 통소 가락에서는 반음이 출현한다. 사자곡은 도-레-파-솔-라♭의 5음계로 되어있는데, 솔-라♭의 반음이 출현하는 것이다. 이렇게 반음이 있는 유반음(hemitonic) 5음음계는 우리 전통음악에서는 거의 유일하다.

탈놀이는 오늘날에는 단순히 '놀이'로 여겨지지만 본래는 '탈'이라는 도구를 통해 나쁜 액운을 물리고 좋은 일만 있기를 바라는 민속신앙의 일부로 연행되던 것이었다. 그렇기 때문에 탈놀이도 주로 세시 명절에 많이 연행되었다. 탈놀이는 삼현육각 악사의 음악에 맞춰 춤을 추는 예술적인 놀이로 발돋움하면서 우리의 소중한 문화유산이 되었다.

우리 민족에게 음악은 '예술'이 아니라 '삶'이었다. 엄마의 뱃속에서부터 엄마의 노래를 들으면서 자라고, 죽으면 상여꾼들의 노래를 들으면서 일생을 마감한다. 친구들과 어울려 놀 때도, 고된 농사일을 할 때도, 세시풍속을 맞아 마을 사람들과 어울려 놀 때도, 잔치집에서 이웃들과 어울려 놀 때도, 늘 음악은 함께 하는 것이다. 이렇게 음악이 늘 함께 하는 것은 음악을 통해 공동체의 화합을 도모하고 개인의 존재를 확인하기 위함이다.

우리 민족에게 가족공동체와 마을공동체는 가장 기초적인 사회집단을 이루는 단위이다. 가족 안에서 개인이 존재하고, 가족이 어우러져 마을을 이루는 것이다. 이런 공동체의 모든 행위에는 노래와 음악이 함께 하는데, 이는 음악이 공동체 구성원의 화합을 도모하는 수단이 되기 때문이다. 아이들이 놀면서 부르는 노래를 통해

음악, 삶의 역사와 만나다

놀이공동체의 존재를 확인하고, 일을 하면서 부르는 노래를 통해 공동체 작업의 노동적 효율성을 높이는 것이다. 세시풍속에서 연행하는 농악이나 탈놀이를 통해 마을공동체의 단합을 도모하고, 무당이 부르는 노래를 통해 가족공동체와 마을공동체의 가치를 재확인하는 것이다.

결국 음악은 우리 민족에게는 공동체적 존재와 가치를 확인하고 전승하는 수단이다. 음악적 신명을 통한 공동체의 화합을 도모하기 위해 우리 민족은 삶의 일부로 음악을 전승했다. 이런 음악의 건강한 전승력은 개인화·산업화로 인해 피폐해지는 현대인의 삶을 정화시킬 수 있는 힘이다. 공동체의 화합을 위한 음악이 울려 퍼지는 날, 우리는 다시금 건강하고 긍정적인 삶을 펼쳐나갈 수 있을 것이다.

〈이용식〉

3

조선시대
사람들의 춤

01.

왕의 춤[1]

『예기禮記』「악기」에 "기쁘기 때문에 말하고, 말하는 것만으로는 부족하므로 노래 부르고, 노래 부르는 것만으로는 부족하므로 감탄하며, 감탄하는 것만으로는 부족하므로 자신도 모르게 손으로 춤을 추고, 발로 춤을 춘다."[2]라고 했다. 말과 노래로는 다할 수 없는 기쁨의 감정을 몸으로 표현하는 것이 춤이다. 즐거움이 가장 극대화되었을 때 춤은 절로 나온다.

조선시대 사람들도 흥이 나면 절로 춤을 추었을까. 흔히 우리나라 사람들을 일러 음주가무에 능하다고 한다. 음주가무에 능했던 전통은 성리학이 지배했던 조선에도 해당되었을까. 이러한 궁금증을 해결하기 위해 조선시대 사람들을 편의상 왕·선비·백성·기녀와 무동으로 나누어 이들이 추었던 춤을 살펴보기로 한다. 왕·선비·백성은 춤과 노래에 비전문인이며, 기녀와 무동만이 전문인이다.

제라르 코르비유 감독의 영화 〈왕의 춤(King of Dancing)〉에서 프랑스의 루이 14세는 태양왕(Roi Soleil)이 되어 춤을 춘다. 프랑스의 궁정발레는 루이 14세 치하에서 절정에 달했는데, 그는 종종 태양

왕으로 출현하여 프랑스의 탁월성과 영광을 구현한 자를 상징적으로 표현했다. 또한 명예, 우아, 사랑, 용맹, 승리, 친절, 명성, 그리고 평화라는 이름으로 자기에게 충성을 맹세하러 몰려드는 마지막의 그랜드 발레를 선도하였다.[3] 왕 스스로를 세계의 중심에 놓는 정치적 해석이 프랑스의 궁정발레에 담겼던 것이다.

그렇다면 하늘의 명으로 왕이 되어, 하늘의 뜻을 따라 세상을 다스린다고 생각한 조선시대에 왕 또한 춤을 추었을까. 음주가무를 즐기는 우리의 특징은 과연 조선의 왕에게도 해당될까. 왕에 관한 기록의 보고인 『조선왕조실록』을 검토해 보니, 성리학적 질서가 엄격했던 조선시대에도 왕이 춤을 추고, 춤추기를 명하는 내용이 담긴 기록이 적지 않다. 그러나 프랑스의 경우와 달리, 조선시대의 왕은 본격적인 공연자로 출연하여 춤추지 않았고 비교적 공식성이 덜한 친교의 술자리에서 춤을 추는 모습을 보였다. 조선 전기에는 술자리에서 왕이 춤추는 모습이 자주 등장하는데, 중종 이후로는 왕이 춤을 추는 기록을 살펴볼 수 없다.

정종, 조선 최초로 춤을 춘 왕

조선왕조를 건국한 태조는 재위 7년 만에 일어난 왕자들의 권력투쟁에 실망하여 왕위에서 물러났다. 이후 태조의 둘째 아들로서 왕위에 오른 정종定宗(1357~1419)이 2년간(1398~1400) 재위하였다.[4] 『조선왕조실록』의 기록으로 볼 때, 정종은 재위 기간에 조선왕조 최초로 춤을 춘 왕이었다. 정종의 춤을 세 가지 유형으로 나눌 수 있다.

첫번째 유형은 임금 정종과 상왕인 태조가 함께 춤을 춘 경우이다. 태조가 왕위에 있을 때는 춤을 춘 기록이 보이지 않으나, 왕

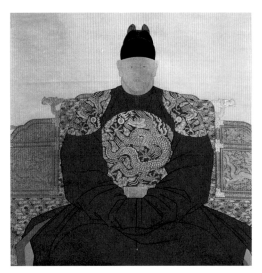

조선 태조 어진
왕위를 물려주고 난 뒤에는 정종, 태종과
어울려 자주 춤을 추었다.
국립전주박물관

위를 물려주고 상왕으로 물러난 이후에는 춤을 추었다는 기록이 자주 보인다. 1399년에 정종이 백관을 거느리고 아버지 태조에게 나아가서 헌수獻壽했을 때이다. 성석린成石璘(1338~1423)은 당나라의 고사를 예로 들면서, 태종이 고조高祖에게 헌수獻壽하고 일어나 춤을 추니 고조도 일어나 춤추었다며, 정종에게 일어나 춤추기를 청했다. 정종은 결국 일어나서 춤을 추었고, 태조도 일어나서 함께 춤을 추었다. 임금과 전 임금의 관계이자, 아버지와 아들 관계인 두 사람이 즐거이 어우러져 춤을 춘 것이다.[5] 4개월 뒤 다시 임금이 백관을 거느리고 태조에게 갔을 때도 정종은 상왕과 함께 춤을 추었다.[6] 이처럼 정종과 태조가 함께 춤을 춘 경우는 빈번하였다.

두 번째 유형은 임금과 세자 이방원이 더불어 춤을 춤 경우이다. 1400년에 공식적인 연향이 끝나고, 사석의 성격이 강한 술자리에서 임금과 세자와 신료 몇 명이 참가했고, 세자와 임금이 더불어 춤을 추었다. 내관은 임금인 정종이 아버지인 상왕과 춤을 춘다면 예에 어긋나지 않지만, 세자와 춤을 춘 것은 예에 어긋나는 일이라고 지적했다. 정종은 취해서 알지 못한다며 비난을 피해가려 했다.[7] 그러나 이후에도 임금과 세자가 함께 어울려 춤을 추는 기록이 계속 등장하는 것을 보면, 내관의 지적에도 불구하고 임금 자신은 세자와 춤을 추는 일을 별로 대수롭지 않게 생각한 듯하며, 당시 사회 분위기가 그 정도는 용인했던 듯싶다.

세번째 유형은 임금과 신하가 더불어 춤을 춘 경우이다. 1400년 7월, 정종의 탄신일에 모두들 술에 취하여 종친, 재상, 임금, 세자가 어울려 춤을 추었다.[8] 탄일의 공식적인 하례를 마치고, 편전에서 일

을 의논한 뒤에 헌수하는 자리에서 춤판이 벌어진 것이다. 1400년 9월, 후원後苑 양청凉廳에서 이거이李居易·이저李佇·이무李茂·조영무趙英茂 등을 위로하기 위해 술자리를 베풀었을 때, 정종은 참석했던 사관을 내보내고 술이 취하자 일어나 춤을 추기도 했다.[9]

정종 시대는 즐거워서 춤이 나오는 편안한 시기가 아니었다. 오히려 정치적으로 불안정한 시기였다. 대부분의 정사가 이방원의 뜻에 의해 이루어졌고, 정종은 힘없는 왕이었다. 수도를 다시 개경으로 옮기는 등 민심을 수습하려는 방책을 썼으나 정치적으로 동생의 대리인에 불과한 입장이었다. 정종은 나랏일을 돌보기보다는 격구擊毬나 사냥 등 놀이에 골몰하며 유유자적했다. 이는 두 차례의 왕자의 난을 겪으면서 터득한 정종의 처세 방식이었다.[10] 정종은 1400년 왕위를 양위하고 상왕의 자리로 물러나서 짬짬이 취미인 격구와 매사냥, 온천욕 등을 하는 것 외에는 외출도 마음대로 하지 못하는 사실상 유폐된 생활로 하루하루를 보냈다.[11] 그런 중에도 동생 태종과 함께한 술자리에서 즐겨 춤추기도 하였다. 정치적으로 불운했던 정종이 즐겨 춤을 추었다는 사실을 어떻게 해석해야 할까? 정종은 개인적으로 격구나 사냥을 즐기는 등 호방한 기질을 갖고 있었음을 볼 때, 타고난 천성에 의해 춤추기를 좋아했던 것 같다. 또한 술자리에서나마 훨훨 날갯짓을 하여 몸의 자유를 누리고자 춤추지 않았을까 싶다.

태종, 춤추기 좋아하다

정종이 2년 만에 물러나자, 왕위는 태조의 다섯째 아들인 방원芳遠에게 돌아갔다. 태종太宗(1367~1422)은 왕위에 오른 뒤 태상왕인 이성계와 심한 갈등을 일으켰으며 왕권을 안정시키기 위해 권세 있

헌릉(獻陵)
태종과 비 원경왕후 민씨의 능
태종은 조선시대 왕들 가운데 춤추기를
가장 좋아했다. 아버지인 태조를 비롯하
여 형, 장인을 위한 각각의 잔치에서 춤
을 추었으며 왕위를 세종에게 물려준 후
세종과 함께 춤을 추기도 했다.
서울 서초.

는 신하는 공신이든 처남이든 가리지 않고 처단하였다. 또한 6조를
왕이 직접 장악하여 의정부 재상 중심의 정책 운영을 국왕 중심 체
제로 바꾸는 데 성공하였다. 또 언론기관인 사간원司諫院을 설치하
고 사원의 토지를 몰수하여 전제 개혁을 마무리 짓고, 개인이 소유
하고 있던 사병私兵마저 혁파했다. 이어 억울하게 공노비가 된 자를
조사하여 해방시키고, 지방의 호족을 억압하여 군역을 지도록 만들
었다.[12]

　태종은 조선시대 역대 임금 중에서 춤추기를 가장 좋아한 왕이었
다. 왕위(1400~1418)에 있을 때는 물론이고, 세종에게 왕위를 물려
주고 자신은 상왕의 지위에 있을 때도 즐겨 춤을 추었다. 태종은 정
종과 함께한 잔치 자리에서 춤을 추고, 신하들에게 춤을 추도록 명
하였다. 태종이 19년 동안 재위하면서 직접 춤을 춘 경우는 실록에
의하면 14건에 이른다. 아버지인 태상왕이 춤을 추자, 일어나서 같
이 춤을 추기도 하고,[13] 형이자 상왕인 정종과 더불어 춤을 추기도
했다.[14] 장인인 여흥부원군 민제閔霽(1339~1408)의 집에 거둥하여
잔치를 베풀었을 때도, 태종은 매우 즐거워하며 일어나 춤을 추었
다.[15] 이렇듯 태종이 춤을 춘 경우는 자신보다 윗사람인 아버지, 형,

장인 앞에서이다. 신하들 앞에서는 주로 아랫사람들에게 춤을 추라고 명하였다. 왕위를 세종에게 물려주고 난 뒤에는 세종과 더불어 춤을 추기도 했다.

대개 즐거운 자리에서 춤을 추는데, 그렇지 않은 자리에서 춤을 춘 경우도 있다. 다음은 태종 3년(1403) 8월 태종이 병중에 있는 형 익안대군 이방의李芳毅(?~1404)의 집에 문병을 가서 함께 춤을 춘 내용이다.

모정茅亭에 올라 잔치를 베푸니, 의안 대군義安大君 이화李和·완산군完山君 천우天祐·찬성사贊成事 이저李佇 등이 모시고 잔치를 하였다. 이방의 가 초췌하여 힘이 없으므로 앉고 서는 것을 자유로이 하지 못하였다. 사람을 시켜서 부축하여 일어나서 침석枕席에 기대앉으니, 임금이 탄식하여 말하기를, "형의 병이 너무 심하여 초췌하기가 이와 같으니, 내가 일찍이 와서 뵙지 못한 것을 깊이 후회합니다." 하고, 또 울었다. 이방의에게 묻기를, "형이 오래 앉아 계시면 수고로움이 심할까 염려되오니 돌아가려고 합니다." 하였다. 이방의가 말하기를, "전하의 거둥이 쉽지 못하고, 신도 또한 병이 심하여 대궐에 나갈 수 없습니다. 오늘 병을 무릅쓰고 앉았으니, 원컨대 신이 취하여 눕는 것을 보신 뒤에 돌아가소서." 하였다. 임금이 이에 그대로 머물러 있었다. 해질 무렵에 이방의가 부축을 받고 서서 춤을 추니, 임금도 또한 일어나서 춤을 추었다.[16]

태종은 깊은 병이 든 이방의에게 문병을 가서 병수발을 드는 사람들에게 물건을 내려주고 잔치를 베풀어 주었다. 병으로 앉고 서는 것도 자유롭지 못한 이방의가 태종 앞에서 남의 부축을 받으면서까지 춤을 추는 모습은 처절하게까지 느껴진다. 춤을 춘 공간은 모정茅亭으로, 여름철에 마을 주민이 휴식하기 위해 마루로만 구성된 작은 규모의 초가지붕 건물이다. 이런 작고 소박한 공간에서 왕

이 잔치를 열어 왕과 왕의 형이 함께 춤을 추었던 것이다.

이방의는 이성계의 왕자 가운데에서 가장 야심이 적어 아우 방간과 방원의 왕위 계승 싸움에 중립을 지키고, 평소에 시사時事를 말하지 않았던[17] 인물이다. 그런 이방의가 깊이 병 든 몸으로 동생 태종과의 만남에서 춤을 추었다는 것은 의미심장하게 보인다. 서 있기조차 힘든 몸이기 때문에 대화만 나눌 수도 있는데 왜 이방의는 굳이 춤을 추려고 했을까? 춤은 보편적으로 즐거움의 감정이 흘러넘쳐서 저절로 나오는 것이지만, 스스로 즐거움을 느끼려 하거나 또 즐거움의 감정을 애써 보이려고 할 때도 나오는 듯하다.

당시의 역사적인 배경을 살펴보는 것이 춤의 분위기를 이해하는 데 도움이 되리라 생각한다. 태종은 태조의 다섯째 아들로서 이성계의 신임을 얻지 못하여 왕위 계승에서 탈락했다. 이에 위기를 느껴 이복동생으로 세자가 된 방석芳碩과 세자를 보호하고 있던 정도전 일파를 무력으로 처단하고, 이어 친형인 방간芳幹의 도전을 물리친 후 정종을 압박하여 왕위를 물려받았다. 이성계는 첫째 부인 한씨[신의왕후] 사이에 방우, 방과(정종), 방의, 방간, 방원(태종), 방연의 여섯 왕자를 두었고, 둘째 부인 강씨[신덕왕후] 사이에 방번, 방석 등 두 왕자를 얻었다. 이 중 방간은 방원과 다투다가 유배되었고, 방번과 방석은 살해되었다.[18] 결국 왕위 계승의 권력 투쟁에서 형제들은 죽음과 유배의 과정을 겪은 것이다. 태종이 즉위한 지 3년이 되어 일련의 과정들을 되돌아볼 때, 형제에게는 회한이 밀려들었을 것이다. 이처럼 1403년에 이방의는 태종을 만나 춤을 추고, 그 이듬해 생을 마감했다.

음악, 삶의 역사와 만나다

세종, 아버지와 즐겨 춤추다

태종 대에 활발했던 왕이 춤을 추는 문화는 세종 대에도 지속된다. 태종은 왕위를 셋째 왕자인 충령대군인 세종世宗(1397~1450)에게 물려주었다. 태종은 물러나서도 상왕으로 군권을 계속 장악하고 세종을 후원했다. 태종의 개혁 결과 세종은 32년(1418~1450) 동안 안정된 왕권과 경제력을 기반으로 유교적 문화통치의 꽃을 활짝 피웠다.[19] 또한 세종은 유교적 문화 통치를 위해 악제樂制 정비에도 힘을 기울였다.

세종은 어떤 자리에서 춤을 추었을까? 상왕인 태종이 주연을 마련했을 때, 세종은 아버지와 함께 춤을 추었다. 상왕 태종이 저자도楮子島에 행차하여 배를 띄우고 주연을 베풀 때, 상왕이 임금에게 "일어나 춤추라."고 명하자 세종은 춤을 추었다.[20] 대비나 태종의 생신 잔치에서도 여러 신하들과 더불어, 세종은 태종과 함께 춤을 추었다. 태종과 세종이 유정현柳廷顯(1355~1426) 등을 인견하고 주연을 베풀었을 때, "정현 등이 일어나 치사하고 각각 차례로 나아가 춤추고 연귀聯句를 지어 바치니, 두 임금도 역시 일어나서 춤추었다." 고 한다. 그리고 태종은 농부 열 명을 불러서 누樓 앞에서 농가農歌를 부르게 하고 술을 하사하였다.[21] 이처럼 세종은 아버지인 상왕 태종과 함께 춤을 춘 경우가 대부분 이다.

세종이 아버지 태종과 함께 있는 자리에서 주로 춤을 춘 것은 세종의 효성과 관련이 깊을 것으로 생각한다. 늙어서도 색동옷을 입고 어버이 앞에서 춤을 춘 노래자老萊子의

세종대왕 동상
지극한 효자인 세종은 아버지 태종 앞에서 즐겨 춤을 추었다.
서울 광화문

고사를 세종은 몸소 실천했다. 세종의 효심은 아버지 태종의 빈소 앞마당에 무릎을 꿇고 자리를 지키다가 갑자기 쏟아진 장대비에도 꼼짝하지 않았던 일화[22]에서도 잘 나타난다. 지극한 효자인 세종은 아버지 태종이 있는 자리에서 즐겨 춤을 추었다.

춤을 추는 공간에서는 임금과 신하 사이에 허물이 없었다. 세종 즉위년(1418) 11월 큰 눈이 내린 날, 인정전에서 상왕에게 성덕 신공 상왕聖德神功上王이란 존호와 대비에게 후덕 왕대비厚德王大妃란 존호를 올릴 때였다. 이 때 진책관의 임무를 맡았던 남재南在(1351~1419)가 먼저 일어나서 춤을 추었는데, 세종은 남재의 풍도風度가 볼 만하다고 하며 '남로南老'라고 일컬었다. 태종과 세종이 모두 일어나서 춤을 추니, 남재가 꿇어 앉아 세종의 허리를 안았다.[23] 임금의 허리를 껴안는 행동을 감히 할 수 있었을까 싶으나, 남재는 개국공신이며 영의정까지 지낸 68세의 원로였고, 이듬해 사망했을 때 세종이 친히 조문했을 정도로 각별한 사이였다. 또한 남재는 성품이 활달하고 도량이 넓었으며, 마음가짐을 지극히 삼가면서도 바깥 형식에 거리낌이 없었다고 평가 받는 인물이었다.[24] 형식에 얽매이지 않는 품성 때문에 몸의 표현이 보다 적극적일 수 있었다.

춤을 추고서 신하가 세종의 몸을 껴안는 행동은 그 다음 달에도 보인다. 12월 의정부와 육조에서 상왕인 태종에게 헌수하고 세종이 종친과 함께 연회를 즐겼을 때, 유정현 등이 일어나 춤을 추니, 두 임금이 또한 일어나서 춤을 추며 지극히 즐겼다. "박은朴블(1370~1422)이 두 임금의 허리를 안기를 청하니, 두 임금이 이를 허락하였다. 박은이 무릎으로 걸어가서 먼저 상왕의 허리를 안고, 그 다음에 세종의 다리를 안았다"[25]고 한다. 박은은 태조 3년(1394) 지영주사知榮州事로 있을 때부터 태조의 다섯째 아들 방원芳遠에게 충성할 것을 약속하였고, 제1차, 2차 왕자의 난에서도 그를 도왔다. 그렇기 때문에 태종도 박은이 안는 것을 허락했을 것이다. 이처럼

조선 전기에는 술자리에서 함께 춤을 추며 신하가 임금을 안는 것
을 허락할 정도로 권위를 내세우지 않는 문화가 존재했다.

세종 4년(1422) 5월 10일에 상왕 태종이 훙서薨逝한 이후로는 세
종이 춤을 춘 기록은 드물게 보인다. 세종은 형인 효령대군孝寧大君
(1396~1486)의 병을 위로하기 위하여 내린 잔치에서 춤을 추었다.[26]
즉위 초반에는 어버이를 위한 잔치 자리에서 상왕 태종과 함께 춤
을 추었는데, 아버지 태종의 훙서 이후에는 병든 형을 위로해 주기
위한 춤을 춘 기록이 한 번 더 나올 뿐이다. 이때의 춤은 우애의 춤,
위로의 춤이라 할 수 있겠다. 세종이 직접 춤을 춘 것은 대부분 즉
위 초반이며, 후반기에는 음악과 춤의 제도[27]를 논의하는 내용이 대
부분이다.

세조, 춤추라고 명하기를 좋아하다

세조世祖(1417~1468) 재위 13년(1455~1468) 동안 임금과 신하

세조
공신들과 함께 어울려 춤을 추기도 했으나, 대체로 남들에게 춤추기를 권하기 좋아했다.

간의 술자리가 자주 벌어지며, 술에 취해 춤추는 신하들의 기사가 꽤 많이 등장한다. 대부분은 세조가 세자·종친·재신들에게 춤추기를 명하는 기사였고, 세조 자신이 직접 춤을 춘 기사는 단 한 차례에 불과하다. 세조가 직접 춤을 춘 것은 1455년 8월 16일에 창덕궁에 거둥하여 노산군魯山君(단종)을 알현하고 인정전에서 개국開國·정사定社·좌명佐命·정난靖難의 4공신에게 잔치를 베풀었을 때이다. 음악이 연주되고 춤꾼과 북치는 사람이 들어오자, 양녕대군 이제李禔(1394~1462)가 비파를 잡고, 권공權恭이 징을 잡았다. 여러 공신이 차례로 일어나서 춤을 추었고, 연주가 끝나려고 할 때 세조도 일어나 춤을 추었다.[28]

세조가 1455년 6월에 단종으로부터 왕위를 찬탈하고 두 달 뒤인 8월에 연 잔치이기 때문에, 왕으로서 자신의 정치적 입지를 과시하려는 성격이 강했다. 이 자리에서 공신들은 동맹同盟을 맺은 사람들의 명단이 적힌 족자인 맹족盟族을 노산군(단종)과 세조에게 올렸다. 세조로서는 바라던 왕위를 얻고 공신들의 충성까지도 약속받는 더할 수 없이 기쁜 자리였다. 그래서 공신들이 차례로 춤을 추자, 세조도 흥에 겨워 마지막에 일어서서 춤을 추었다. 양녕대군과 권공의 음악 연주까지 곁들였으니 흥은 최고조에 이르렀을 듯하다.

성종, 백성과 함께 춤을 추다

성종成宗(1457~1494) 재위 25년(1469~1494) 동안 직접 춤을 춘 기록을 살펴보기로 한다. 성종 6년(1475) 9월 인정전에서 하동부원군 정인지鄭麟趾(1396~1478) 등에게 양로연을 열어 줄 때의 일이다.

음악, 삶의 역사와 만나다

정인지가 성종에게 재위 기간 동안에 잘못한 일이 하나도 없다고 말하자 성종은 정승 등의 보익輔翼 덕택이라고 하였다. 이어서 술을 돌리고, 종재宗宰와 노인에게 춤추게 하여 즐거움을 다하였다. 또한 성종은 "경 등이 매우 즐거워하는 것을 보니, 내 춤추고자 하노라." 고 하면서 춤을 추었고, 그 춤을 바라보던 뭇 노인들은 눈물을 떨구기까지 하였다.[29] 연로한 신하인 정인지 등을 보면서 성종은 지난 일들을 생각했을 것이고, 자신을 힘껏 보필해 주고 이제 노인이 된 그들에 대한 감사의 마음을 담아 춤추었을 것이다. 성종의 춤을 바라보던 노인들이 눈물을 흘릴 정도로, 성종의 마음이 춤으로 잘 전달된 듯하다.

이듬해인 1476년에 인정전에서 양로연을 베풀었을 때에도 성종은 참석자들과 어울려 춤을 추었다. 종친인 월산대군 이정李婷 (1454~1488)과 영의정 정창손鄭昌孫 등이 입시入侍하였고, 참석한 노인들이 모두 122명에 이르렀다. 이때 성종은 신하와 노인 들에게 모두 일어나서 춤을 추도록 명하였고, 자신도 일어나서 춤을 추었다.[30] 대개 양로연에 서민들까지 초대되는 관례를 생각하면, 성종은 서민층의 노인들과도 어울려 대동大同의 춤을 춘 것이다.

1476년 1월에 인정전에서 음복연飮福宴을 베풀었을 때도 성종의

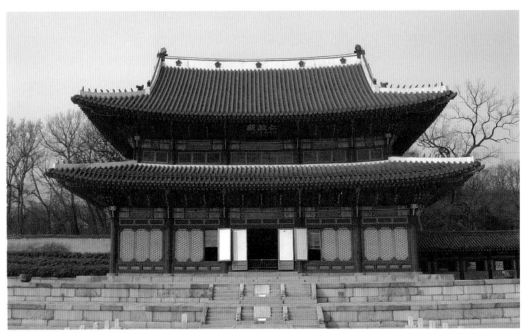

창덕궁 인정전
1476년 인정전에서 양로연을 베풀었을
때에 성종은 신하와 참석한 노인 122명
과 함께 춤을 추었다.
서울 종로

형인 월산대군 이정 등이 차례대로 술잔을 올리자, 임금은 종친 및 인척과 신하들에게 명하여 일어나서 춤을 추도록 하였다. 조금 후에 또 명하여 일어나서 춤추게 하고, 임금 또한 일어나서 춤을 추었다.[31]

그러나 성종 즉위 후반기에 들어서서 춤에 대한 인식이 미묘하게 변했다. 성종은 기본적으로 춤을 통해 정을 나눌 수 있으며, 화기和氣를 도모할 수 있다고 생각했다. 1485년에 종친들과 함께 활을 쏘고 잔치를 베풀었을 때, 성종은 "대저 음악은 다만 혈기를 화창하게 하려는 것이고 내가 즐거워하는 것은 아니다. 다만 가까운 친척이므로 한껏 즐기게 하는 것이다. 종친들은 내게 일어나 춤추도록 청하는 것이 어떤가?"라고 하며, 자신에게 춤추기를 청하라고 대신들을 종용했다. 영의정 윤필상尹弼商이 "이미 종친을 가인家人의 예로 대접하셨으니, 일어나 춤을 추신들 무엇이 해롭겠습니까?"[32]라고 춤을 청하는 말을 했다.

그러나 곧 이처럼 춤을 권하는 것이 잘못되었음을 논핵하려는 움

음악, 삶의 역사와 만나다

직임이 일어났다. 성종은 "일어나 춤을 춘 것은 음악 소리를 즐긴 것이 아니라 다만 친족의 정을 보인 것"이라고 무마하려고 했다. 사관은 "친족을 가까이하는 도리는 엄하게 할 수 없으나 일어나 춤을 추어야만 가까이하는 것이 되겠는가?"라고 반문하며, 종친들은 임금이 일어나 춤추기를 요구하였으니, 이는 신하가 임금을 공경하는 예가 아니라고 비판하였다.[33]

임금이 춤을 추는 것에 부정적인 인식이 성종 대에 드러나기 시작한 것은 성리학으로 무장된 대간(사헌부와 사간원)의 역할이 커지는 것과 맥락을 같이 한다. 대간은 성종의 적극적인 후원에 힘입어 정국 운영의 필수적인 기관으로 자리를 굳혔지만, 탄핵과 간쟁이라는 그 본원적 기능상 국왕이나 대신과 대립적인 관계를 형성할 가능성이 컸다. 이러한 가능성은 성종 중반 이후 점차 현실화되었다.[34] 국왕과 대간의 대립적인 관계는 국왕의 춤을 바라보는 시각에서도 그대로 나타났다.

연산군, 파행적인 춤

연산군(1476~1506)은 시재詩才와 감성이 뛰어났으나, 생모가 윤필상 등 신하들의 충동으로 죽게 된 것을 알고 훈신과 사림을 모두 눌러 왕권을 강화하려 했다. 특히 연산군은 분방한 언론 활동으로 왕권을 견제하는 사림을 싫어했다. 연산군 4년(1498)에 사림이 지은 사초史草를 문제 삼아 일으킨 무오사화戊午士禍로 영남사림을 몰락시켰다. 또한 연산군 10년에 생모 폐비윤씨사사廢妃尹氏賜死에 관여한 훈신들과 남은 사림들을 처벌한 갑자사화甲子士禍로 비판 세력을 거의 숙청했다. 사치와 방탕해서 호화로운 잔치와 사냥을 즐겼으며, 이를 위해 과도한 공물을 거둬 백성들은 도탄에 빠졌다.[35]

연산군일기
서울대 규장각한국학연구원

연산군에 이르러서 춤은 음탕한 짓의 대명사가 된다. 연산군의
재위(1494~1506) 기간 동안 『연산군일기』에 기록된 춤은 55건인
데 연산군이 직접 춤을 추기도 했다. 연산군이 처음부터 파행적인
춤을 보인 것은 아니다. 집권 초기에는 "무릇 연향宴享의 정재呈才
때에, 처용무處容舞를 재차 추게 함이 어떠한지 정승들에게 문의하
라."고 승정원에 전교[36]를 내릴 정도로 독단적이지 않았다. 지중추
부사 김감金勘(1466~1509) 등을 불러 술을 하사하는 자리에서 춤을
추는[37] 등 신하들과 함께 한 술자리에서 왕이 춤추는 일은 크게 문
제가 되지 않았다. 그러나 집권 후기에 들어서 연산군은 신하들의
시선을 아랑곳하지 않고 일탈에 가까운 춤을 거리낌 없이 추었다.
연산군은 "불시로 나인들을 뒷뜰에 모아서 미친듯이 노래를 부르고
난잡하게 춤을 추는 것을 날마다 즐거움으로 삼으면서 바깥 사람들
이 이를 알까 염려하는"[38]지경에까지 이르렀다.

연산군은 대비나 세조의 후궁 앞에서 수치심이나 두려움을 안겨
주는 춤을 추기도 했다. 연산군은 특히 처용무를 좋아해서 대비 앞
에서 처용 가면을 쓰고 희롱하고 춤도 추었다.[39] 연산군은 처용가면
을 쓰고 춤을 추며, 괜한 트집을 잡아 대비가 두려워하도록 분위기
를 조성했다. 더 나아가서 처용의 옷차림으로 칼을 휘두르고 처용
무를 추면서 소혜왕후昭惠王后(1437~1504) 앞으로 나갔는데, 소혜
왕후는 이 일로 크게 놀라 병을 얻기까지 했다.[40] 세조의 후궁 근빈
謹嬪 박씨는 나이 80세로 춤추기 어려웠는데, 연산군은 자신이 춤
추면서 박씨에게도 춤추라고 명했고, 박씨는 학대가 두려워 춤을
추었다고[41] 한다.

연산군의 춤은 정도를 넘어섰다. 즉위 8~9년 정도부터 연산군
의 정신적인 병증이 심해졌다. 광질狂疾을 얻어 때로 한밤에 부르짖
으며 일어나 후원後苑을 달렸다. 또 무당굿을 좋아하여, 스스로 무
당이 되어 악기를 연주하고 노래하고 춤추어 폐비 와 붙은 형상

음악, 삶의 역사와 만나다

을 하였으며,[42] 왕이 경복궁에서 대비에게 진연할 때, 술에 취하여
희롱하며 춤추는 것이 배우 같았다고[43] 한다.

　연산군이 자신의 파행적 춤 행태에 관해 전혀 자의식이 없었던
것은 아니다. 『전등신화剪燈新話』를 내리면서 "서문에 '정대하지 못
한 임금은 오직 성색聲色이나 가무만 좋아하여 위아래가 서로 속이
므로 정사가 해이해지고, 국세國勢가 떨치지 못한다.' 하였는데, 어

찌 성색이나 가무로 인하여 나라가 꼭 망하겠는가."[44]라고 반문했다. 군이 성색과 가무를 언급하면서 나라의 흥망성세와 관련이 없다는 점을 지적한 것은 신하들의 시선을 의식했기 때문이며, 자의식이 있었던 것으로 보인다. 그러나 이러한 자의식이 자신의 잘못을 뉘우치는 쪽으로 작용하기보다는 변명을 찾는 것에 급급했기 때문에 결국 폐비 윤씨의 기일忌日에도 종일 나인들을 희롱하고 놀며 노래하고 춤추기까지 했다.[45]

연산군은 신하들과의 관계를 무시한 채 극단적 형태의 전제적 왕권을 행사하려 했다. 그러나 그가 반정反正이라는 극단적 방법으로 폐위되었다는 사실은 '군신공치君臣共治'의 이념에 입각한 유교정치를 지향한 조선 왕정의 특징이 이제는 폭력적 시도로도 바꿀 수 없을 만큼 확고해졌다는 중요한 증거이다.[46] 이러한 정치적인 특징은 춤과 어느 정도 연관이 있다고 보인다. 연산군은 극단적 형태의 왕권을 행사하려 한 것만큼이나, 극단적 형태로 춤을 출 권리를 행사하려 했다. 그러나 이런 파행적인 춤의 권리는 유교정치를 지향하던 조선시대에 통하지 않는다.

결국 성리학이 정치이념으로 공고화되고, 왕권과 신권이 공존하는 중종 시대부터는 왕이 마음대로 춤을 출 수 없는 시대로 진입했다. 연산군의 춤을 끝으로 조선시대에 왕이 춤을 추었다는 기록은 더 이상 나타나지 않는다. 어쩌면 왕이 춤을 추었어도 실록에 기록하지 않았을지도 모르겠다. 연산군이 춘 광란의 춤사위를 끝으로 왕은 춤을 추지 않는 시대로 접어든 것이다.

.02

선비의 춤

조선시대 선비를 떠올리면 단아하게 앉아 책을 읽는 모습이 제일 먼저 연상된다. 자신의 몸을 먼저 단속하고, 홀로 있을 때도 삼가려고 했던 성리학자가 바로 조선의 선비이다. 자신의 몸가짐에 엄격해 보이는 이들과 춤은 어울리지 않다는 생각도 든다.

그러나 예상과 달리 『조선왕조실록』의 기사를 찾아보면, 선비들이 춤을 춘 사례가 꽤 등장한다. 선비가 임금이나 어버이 앞에서 춤추는 것은 용인되었으나, 그 밖의 공간에서 춤을 춘 경우는 대개 부정적으로 평가되었다. 조선 전기에는 왕과 어울려 춤추는 모습도 자주 등장했으나, 조선 후기에는 그런 모습이 사라졌다.

왕 앞에서 춤추는 신하

1. 개국공신의 충심을 담은 춤, 정도전

"임금과 신하는 엄숙하고 공경함을 주로 삼으나, 한결같이 엄숙하고 공경하기만 하면 자연히 서로 멀어지고 정이 통하지 않게 된

정도전
태조는 정도전이 지은 〈문덕곡〉을 들으며 정도전에게 일어나서 춤을 추라고 요청했다. 정도전은 즉시 일어나 춤을 추었고, 태조는 상의를 벗고 춤을 추라고 했다.

다. 그런 까닭에 연향을 만들어 음식을 풍부히 차리고 부드럽고 성실하게 하고 깨우침을 희망"하였다.[47] 조선 전기는 이러한 인식 아래 군신의 정이 통하는 술자리에서 임금이 신하에게 춤을 권하는 경향이 두드러졌다.

왕의 권유로 신하가 춤을 춘 사례로 정도전의 춤을 살펴보기로 한다. 태조 4년(1395) 초겨울 밤에 태조가 정도전 등 여러 훈신들을 불러 술자리를 베풀 때였다. 한창 술자리가 무르익자 태조는 정도전에게 "내가 왕위에 오르게 된 것은 경 등의 힘이니, 서로 공경하고 삼가서 자손만대에까지 이르기를 기약함이 옳을 것이다."라고 말하였다. 정도전은 제齊나라 환공桓公이 나라를 다스리는 방책을 포숙鮑叔에게 묻자, 포숙이 가장 어려운 시절을 잊지 말라는 충언을 했다는 중국의 고사를 인용하였다.

이성계가 1392년 명나라에서 돌아오는 세자를 마중 나갔다가 사냥 중 말에서 떨어져 황주黃州에 머물렀을 때가 있었다. 정도전은 고려를 수호하려는 정몽주 일파에게 정치적으로 제거 당할 위기에 처했던 그 시절을 잊지 마시라고 당부했다. 또한 정도전 자신도 고려를 수호하려는 세력에게 탄핵을 받고 감옥에 투옥되었던 시절을 잊지 않을 것이며 이를 통해 조선의 무궁함을 기약할 수 있을 것이라는 충언을 올렸다.

어려운 옛 시절을 상기시키는 정도전의 말을 듣고 태조는 옳다고 여기면서 정도전이 지은 〈문덕곡文德曲〉을 사람을 시켜서 노래하게 했다. 〈문덕곡〉은 태조가 언로言路를 열고, 공신을 대우해 주고, 경계를 바로잡고, 예악禮樂을 제정한 것을 칭송하는 내용이었다. 그중 예악 제정과 관련된 부분은 다음과 같다.

爲政之要在禮樂	정치하는 요령은 예악에 있다 하니
近自閨門達邦國	안방에서 비롯하여 온 나라에 달하도다

음악, 삶의 역사와 만나다

我后定之垂典則	우리 임금 법칙을 제정하여 남기시니
秩然以序和以懌	질서가 바로잡혀 평화롭고 즐겁구려
定禮樂臣所見	예악을 제정했네, 신의 소견으로는
功成治定配無極	공 이루고 다스려져 무극과 짝하리라[48]

태조는 자신의 공을 칭송하는 〈문덕곡〉을 들으며 정도전에게 눈 짓을 하고, "이 곡은 경이 지어 올린 것이니 일어나서 춤을 추라." 라고 명하였다. 태조의 요청에 정도전은 즉시 일어나 노래에 맞추 어 춤을 추었다. 정도전은 어떤 춤사위를 선보였을까. 아마도 넓은 도포자락을 느릿하게 너울너울 휘날리는 춤이 아닐까 상상해 본다. 정도전의 춤을 보던 태조는 다시 상의를 벗고 춤을 추라고 주문하 였다. 거추장스러운 옷 때문에 춤을 추기가 불편하게 보였던 것인 지는 알 수 없으나, 태조는 정도전에게 거북 갖옷을 하사하고 밤새 도록 즐기다가 파하였다.[49]

조선 왕조의 설계자로서 큰 역할을 했던 정도전이 '상의를 벗고 춤을 출' 정도로 격의 없는 춤 문화가 있었다는 사실이 놀랍다. 이 처럼 개국 초기 조선의 왕과 신하가 어우러져 춤추는 모습은 우리 가 상상하는 조선시대의 모습보다 훨씬 자유롭다. 정도전은 개국 공신으로서 태조와 함께 나라를 세운 동료이기도 했다. 조선 건국 초 태조대의 국정 운영은 군신공치君臣共治로 이루어졌고, 정치권력 도 국왕과 공신·재상 세력이 나누어 가졌다.[50] 따라서 태조와 정도 전은 군신이라는 수직적 관계뿐만 아니라, 정치권력을 나누어 가진 수평적 관계였기에 비교적 유연한 분위기가 마련되었던 듯하다.

조선 건국의 주역이며, 정치계의 대표격인 정도전은 춤을 포괄한 악樂에 대해 어떻게 인식하고 있었기에 그렇게 자유롭게 춤을 추었 을까? 정도전은 "조정의 악樂은 군신 간의 장엄하고 존경함을 지극 하게 하기 위한 것"이라며, "산 사람 사이에서 악을 사용하면 군신

이 화합"한다고 했다.[51] 앞에서 말한 것이 신분에 따라 차별적으로 적용된 서열의 측면을 강조한 내용이라면, 뒤에서 말한 것은 악의 본원적인 기능인 화합[和]을 강조한 내용이라 할 수 있다. 정도전은 악이 가지고 있는 화합의 기능을 적극적으로 인식했을 뿐만 아니라, 왕 앞에서 춤으로 추어 이를 실현하기도 했다.

2. 우스꽝스러운 춤, 어효첨

왕의 권유로 춤을 춘 신하의 모습은 세조 대에 가장 많이 나타난다. 세조가 신하들에게 춤추라고 명할 때 특이한 춤을 추는 신하도 있었다. 세조가 양녕대군에게 술자리를 베풀었을 때이다. 그 자리가 흥겨웠는지 세조는 여러 재신들에게 춤을 추라고 명하였다. 한성부윤 어효첨魚孝瞻(1405~1475)은 얼굴에 취기를 띠고 춤을 추었는데, 한쪽 어깨를 높이 들고 춤추는 '희무戲舞'였다. 그러자 세조는 웃으면서 어부라고 부르고, 사슴가죽 1장을 내려 주었다. 세조가 어효첨을 어부라고 부른 까닭은 이인로李仁老(1152~1220)의 시에, "배에 기댄 어부의 한쪽 어깨가 높다."[倚船漁父一肩高]라는 구절이 있기 때문이었다.[52]

어효첨은 우스꽝스러운 춤으로 분위기를 띄울 줄 아는 사람이었다. 그가 춘 춤을 보고 세조가 웃었다고 하니, 세조 이외에 그 자리에 있었던 사람들도 함께 즐거워했음을 짐작할 수 있다. 그가 춘 '희무'는 특정 춤을 지칭한 것이 아니라 우스꽝스럽게 추는 춤을 일반적으로 칭한 것으로 보인다. 어효첨은 흥이 나서 몸을 적당히 흔드는 수준이 아니었고, 보는 사람을 의식해서 의도적으로 몸을 일그러뜨려 웃음을 자아냈다. 의도되고 과장된 몸짓의 춤은 좀더 진보된 형태의 춤이며, 취기가 발동했기 때문에 이러한 춤을 추기가 쉬웠을 것이다.

어효첨은 내연內宴에서 술을 지나치게 마시고 인사불성이 되어

음악, 삶의 역사와 만나다

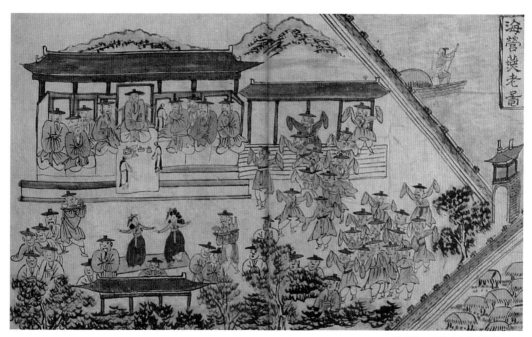

해영연로도, 풍산김씨 세전서화첩
허백당 김양진이 황해도 감영에 있을 때
양로연을 베풀어 민심을 위로했다.
두 기녀가 중앙에서 춤을 추고 있으며,
초대받은 노인들도 두 팔을 높이 들어 흥
겹게 춤을 추는 모습이다.
개인

기녀를 마주하여 춤을 추기도 했다. 어효첨은 기생을 희롱하고 춤
을 추어서 스스로 체모를 잃고 예의에 벗어났다고 세조에게 글을
올려 죄가 크고 부끄러우니 집에서 대죄하기를 바란다고 하였다. 그
러나 세조는 오히려 "나는 오히려 즐거워 웃었는데 무슨 죄가 있겠
는가? 모름지기 다시 나오도록 하라."[53]라는 내용의 어찰을 내리는
포용력을 보이기도 했다. 술자리에서 벌어진 춤판에 대해 관대했던
세조의 면모를 알 수 있다.

어효첨은 성리학 특히 예학禮學에 조예가 깊어 세종 말년에는
『예기』에 관한 여러 학자들의 중요 학설을 발췌해 주석을 단 『예
기일초禮記日抄』를 지어 세자를 가르치기도 했다.[54] 성리학자이면서
예학의 대가였던 그가 임금이 계신 술자리에서 기녀와 함께 춤을
추었다는 사실을 보면, 조선전기의 성리학자가 춤을 대하는 태도는
생각보다 유연했던 듯하다.

3. 비난 받았던 왕 앞에서 추는 춤, 정현조와 한익모

한익모
영조의 명으로 기로연에서 아들과 함께 춤을 추었으나, 정승의 지위로 악공들 사이에서 춤을 추었다는 이유로 사관에게 비난을 받았다.
국립중앙박물관

심성진
기로연에서 영조는 심성진 등의 원로에게 마주 서서 춤추도록 명하였다.
국립중앙박물관

왕이 권유하지 않는 데도 춤을 추어 때로는 비난 받는 신하도 있었다. 이러한 비난은 성종 대 이후부터 차츰 생겨나다가 중종 이후 왕이 춤추지 않는 시기에 이르러 비난의 강도는 더욱 드세졌다. 성종 23년(1492)에 사헌부 장령 양희지楊熙止는 양로연에 정현조鄭顯祖가 일어나서 춤을 춘 것을 가지고 중죄인으로 심문하기를 청했다. 소규모의 잔치인 곡연曲宴에서도 춤을 추는 것이 옳지 못한데, 예를 갖추어 베푼 잔치인 예연禮宴에서 춤을 춘 것은 잘못이라고 지적했다.[55] 성종은 양희지의 청을 들어주지 않지만, 사헌부의 입장에서는 춤을 추는 것이 옳지 못하다는 의식이 뚜렷이 드러났다.

정현조는 세조의 딸인 의숙공주懿淑公主와 혼인하여 부마가 되었고, 성종의 즉위를 도운 공으로 공신의 반열에 오른 인물이다. 생몰년이 불분명하여 당시 나이를 정확히 알 수는 없지만 성종의 측근이었다. 대개 양로연에 초대된 노인들이 왕의 권유 또는 자발적으로 춤을 추는 경우가 적지 않게 있었는데도, 그에게 죄를 물어야 한다고 청한 사헌부의 입장이 매우 강경하게 느껴진다. 왜냐하면 1476년 인정전에서 베푼 양로연에서는 참석한 종친, 재상을 비롯하여 노인 122명 모두가 일어나서 춤을 추게 했고, 성종도 일어나서 춤을 춘 사례가 있었기 때문이다.[56] 이렇듯 성종 후반에 들어서 신하의 춤에 관해 부정적으로 생각하는 경향이 나타났다.

중종 이후 임금 앞에서 신하가 춤을 춘 사례는 극히 드물다. 영조는 조선 후기에 춤을 권했던 드문 임금이었다. 연로한 신하들을 위해 기로소에서 잔치를 베풀었을 때, 영조는 이익정李益炡·이정철李廷喆·안윤행安允行·심성진沈星鎭 등의 원로에게 각각 마주 서서 춤을 추도록 명하였다. 영조는 당시 영의정이었던 한익모韓翼謨(1703~?)에게 아들과 마주 서서 춤추기를 명했고, 또 판서 조영진趙

음악, 삶의 역사와 만나다

榮進 부자와 조창규趙昌逵 그리고 김사목金思穆에게도 마주 서서 춤 추기를 명하였다.[57] 왕이 있는 자리에서 신료들이 춤을 춘 기록은 실로 오랜만에 등장하는데, 잔치의 성격이 연로한 대신들을 위한 기로연이기 때문에 가능한 일이었는지도 모른다.

영조가 신하에게 춤추기를 권하여 춤판이 벌어진 것이지만, 당시의 사론은 임금의 명으로 춤을 추었다 하더라도 매우 비판적이었다. 사관은 한익모가 정승의 지위에 있으면서도 소매를 추켜들고 악공들의 사이에서 춤을 추었으며, 또한 부자 간에는 짝을 할 수가 없는 것인데도 경솔하게 일어나서 춤을 추었으니, 사람들이 모두 놀라며 비웃는다고 논평했다.

이러한 비판은 조선 초기에는 통할 수 없는 상황이었다. 당시는 왕도 춤을 추었고, 사관의 비판은 없었으나 영조 대에 이르러서는 영의정의 신분으로 춤을 춘 것이 비판 받을 만한 일이라고 하였으니 이를 통해 조선시대 춤에 관한 인식의 변화를 파악할 수 있다. 앞에서 살펴보았듯이 조선 초기에는 임금과 세자, 임금과 상왕 등의 부자가 함께 춤을 추는 경우가 많았다. 그러나 영조 대에 이르러 사관은 부자간에 춤을 춘 사실을 비판했으니, 조선 초기와는 달라진 분위기였다. 이후 왕이 술자리에서 신하들에게 춤추기를 명하거나, 신하가 스스로 일어나서 춤을 춘 기록은 더 이상 실록에 등장하지 않는다.

어버이를 위한 춤

초나라에는 노래자老萊子라는 사람이 살았는데, 나이 70세에 어린아이처럼 색동옷을 입고 재롱을 부려 부모님을 기쁘게 했다는 고사가 있다. 이런 고사가 조선에도 널리 알려져 노래자는 흔히 효자

를 지칭하는 관용어가 되었다. 노래자가 색동옷을 입고 재롱을 부렸다고 하니 이때에도 춤과 노래가 포함되었을 가능성이 높다. 이처럼 조선시대에 춤과 노래로 어버이를 기쁘게 한 사례를 찾아보기로 한다.

성종 대에 청주에 사는 진사 곽승의郭承義라는 사람이 있었는데, 출세를 구하지 않고 어버이의 봉양에만 최선을 다했다. 그의 아버지는 곽음郭廕으로, 살고 있던 집의 현판을 인지仁智라고 하였다. 곽승의가 〈인지당곡仁智堂曲〉이라는 노래를 스스로 지어 어버이를 봉양할 때마다 노래하고 춤추어서 어버이를 기쁘게 하였다. 곽승의는 처음으로 나온 물건을 얻게 되면 반드시 먼저 어버이에게 바쳤고, 어버이가 죽은 뒤에도 그와 같이 하였다. 어버이의 3년상을 마치자 또 흰 옷을 입고 다시 3년 동안 무덤 근처에서 여막을 짓고 살면서 무덤을 지키는 일을 했다. 해마다 누렇고 흰 버섯이 산소 앞에 저절로 나자 이를 따다가 제사에 받들었으므로, 사람들이 그 효성에 감동하였다고 한다. 그의 효성을 충청도 관찰사가 예조에 알리자, 성종은 그 효행이 가상하다고 하여 『경국대전』의 조목에 따라 벼슬자리에 등용하는 표창을 내렸다.[58]

곽승의가 어버이를 봉양할 때마다 노래하고 춤추었다는 대목이 주목된다. 아버지의 당호를 따라서 이름 붙인 〈인지당곡〉은 아마도 어버이를 찬미하는 노래였으리라 추정된다. 그 노래에 맞춰 춤을 추었으니, 지켜보는 어버이의 마음이 얼마나 흡족했을까. 그의 춤은 어린아이의 몸짓처럼 순진무구하여 보는 이로 하여금 웃음을 자아내는 춤이었을까? 아니면 어버이를 찬미하는 〈인지당곡〉에 어울리도록 느리게 움직이며 동작을 최소화해서 가사에 집중하도록 하는 춤이었을까? 어떤 춤동작을 보였든 곽승의의 춤은 어버이를 기쁘게 해 드리기 위한 효의 일상적 실천이었던 것이다.

98세 아비의 춤

자식이 어버이를 위해 춤을 추는 것이 순리에 맞다. 그런데 자식을 위해 춤을 춘 어버이도 있었다. 『조선왕조실록』 기사에서 최고령 춤꾼은 세종대에 98세의 나이로 춤을 춘 전생全生이다. 전생은 징옥澄玉의 아버지로 전 중추中樞였다. 두 아들이 임금의 부름을 받아 전쟁터로 나간다는 말을 듣고, 술자리를 베풀어 두 아들을 앞에 놓고 마시면서 말하였다. "내 나이 백 세에 가까운데 직위가 중추부에 들었고, 고위 벼슬을 하는 두 아들의 영화스런 봉양을 누렸다. 국가에서 너희들을 쓸모 있다 하여 동시에 부르니, 원하는 것은 임금이 맡긴 일에 노력할 것이요, 내 늙은 것은 염려하지 말라. 내 인사人事가 이미 다했으니 죽은들 다시 무슨 한이 있겠는가."라고 하였다. 그리고 술잔을 잡고 일어나서 춤추며 노래하니, 듣는 이들이 그 뜻을 장하게 여기고, 이씨李氏에게 아들이 있음을 아름답게 여겼다고 한다.[59]

군자와 소인을 가늠하는 방법 중에 하나는 공公을 앞세우는가, 사私를 앞세우는가이다. 이런 잣대로 보자면 군자가 따로 없다. 전생은 전쟁터로 나가는 아들에게 몸조심하라는 말보다, 나라 일에 최선을 다하라고 했다. 또한 늙은 자신을 누가 돌봐줄지 걱정하지 않고, 늙은 아비의 마음이 이처럼 편안하고 기쁘다는 것을 춤으로 표현했다. 98세의 노구였으므로 춤이라고 해도, 느릿한 몸짓에 지나지 않았을 것이다.

아버지의 춤을 본 두 아들의 심회는 만감이 교차했을 것이나 굳센 아버지의 태도로 인해 더욱 최선을 다해 싸우고 돌아오리라고 다짐했을 듯하다. 실제로 징석과 징옥 두 형제는 여진과의 전장에서 큰 공을 세우고 무사히 살아 돌아왔다.

또 하나의 관문, 춤

1. 과거 합격자의 춤

과거에 합격했거나 관직에 제수된 자는 임금에게 감사의 뜻을 사
례하였는데, 이를 사은謝恩이라고 했다. 이 기쁨의 공간에서 임금은
합격자에게 춤을 권하기도 했다. 세조 12년(1466)에 경복궁의 사정
전에서 임시 과거인 발영시拔英試에 합격된 문과·무과 출신자가 사
은하니, 세조가 합격자에게 벼슬자리를 하사하고 이어서 술자리를
베풀었다.

세조는 과거 합격자의 이름과 나이를 비롯하여 가족 관계와 독서
등을 묻고 벼슬을 내렸다. 당시 급제자 중 이예李芮(1419~1480)와

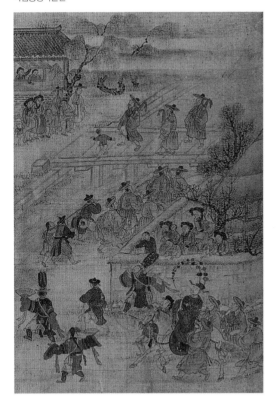

『평생도』〈삼일유가〉, 김홍도
과거에 급제한 주인공이 어사화를 꽂고
백마를 탄 채 의기양양하게 행진한다.
삼현육각의 연주악대와 부채를 든 광대
가 기쁨의 흥취를 더한다.
국립중앙박물관

정난종鄭蘭宗(1433~1489)이 지은 시에는 '술
에 취해 춤추고, 정신없이 노래한다醉舞狂歌'
란 시어가 있었다. 세조는 그 시어를 현장에
서 실현시켜, 즉시 장원 이하에게 모두 일어
나서 춤을 추도록 하였다.[60] 이들의 춤은 기
쁨의 춤, 영광의 춤이었다.

과거에 급제를 한 것도 영광인데, 자신이
지은 시구처럼 일어나 춤을 춘 것은 당사자
들에게 평생 잊지 못할 영광이었을 것이다.
형조판서까지 오른 이예의 사망 후 그의 행
적을 기록한 졸기에는 "세조가 시를 지어 바
치게 하였는데, 이예가 지은 것을 보고는 가
상하게 여겨 일어나서 춤을 추도록 명하였
다. 그리고 손을 잡고 술을 내렸는데, 이예가
물러나와서 소매 속을 보니, 임금의 글씨로

음악, 삶의 역사와 만나다

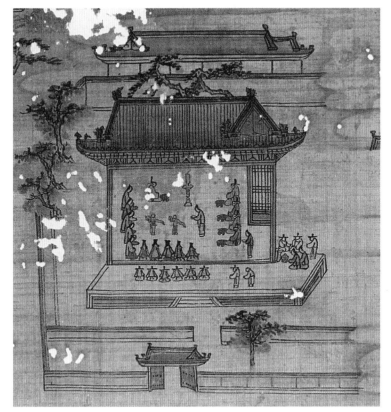

'공조 참판'이라고 쓴 작은 종이가 있었다."[61]라고 기록은 전한다.

합격자 본인에게 춤을 추도록 하는 것에서 더 나아가 기생과 함께 춤을 추도록 한 경우도 있었다. 1466년(세조 12)에 재상 이하의 문무관과 종친을 대상으로 임시 과거인 등준시登俊試를 시행했는데, 합격한 최적崔適(?~1487) 등이 은혜를 사례하고 풍정豊呈을 바쳤고 세조가 근정전에 나아가서 이를 받았다. 술자리가 흥이 오르자, 세조는 4명의 기생과 등준시에 합격한 사람을 일어나 춤추게 했다. 또한 영순군永順君 이부李溥(1444~1470)에게 명하여 널빤지를 두드려서 박자를 맞추는 악기인 단판檀板을 쥐고 악공을 거느리게 하고 지극히 즐거워하였다. [62]

2. 신참자의 신고식 춤

조선시대 고참들이 신참에게 텃세를 부리는 관행은 매우 오래 지속되었다. 신참을 괴롭히는 여러 가지 방법 중에 춤이 동원되기도 했다. 율곡 이이(1536~1584)에 따르면, 신참들의 신고식이자 통과의례인 신참례新參禮는 원래 고려 후기 권문세족의 자제들이 부정한 방법으로 관직을 차지하자 이들의 버릇을 고쳐주고 기강을 바로잡기 위해 시작한 것이라고 한다. 요즈음으로 치면 권력을 등에 업은 '낙하산 인사'를 골탕 먹이려고 한 것이 신참례의 연원이었다.

그러나 조선시대에는 신참례가 애초의 좋은 취지는 잊혀진 채 그저 하급자를 괴롭히는 수단으로 전락하여 사회적인 문제가 되었다.[63] 성현成俔의 『용재총화』에 기록된 신참례의 모습은 다음과 같다.

새로 급제한 사람으로서 삼관三館(홍문관, 예문관, 교서관)에 들어가는 자를 먼저 급제한 사람이 괴롭혔는데, 이것은 선후의 차례를 보이기 위함이요, 한편으로는 교만한 기를 꺾고자 함인데, 그 중에서도 예문관藝文館이 더욱 심하였다. 새로 들어와서 처음으로 배직拜職하여 연석을 베푸는 것을 허참許參이라 하고, 50일을 지나서 연석 베푸는 것을 면신免新이라 하며, 그 중간에 연석 베푸는 것을 중일연中日宴이라 하였다. 매양 연석에는 성찬盛饌을 새로 들어온 사람에게 시키는데 혹은 그 집에서 하고, 혹은 다른 곳에서 하되 반드시 어두워져야 왔었다. 춘추관과 그 외의 여러 겸관兼官을 청하여 으레 연석을 베풀어 위로하고 밤중에 이르러서 모든 손이 흩어져 가면 다시 선생을 맞아 연석을 베푸는데, 유밀과油蜜果를 써서 더욱 성찬을 극진하게 차린다. 상관장上官長은 곡좌曲坐하고 봉교奉教 이하는 모든 선생과 더불어 사이사이에 끼어 앉아 사람마다 기생 하나를 끼고 상관장은 두 기생을 끼고 앉으니, 이를 '좌우보처左右補處'라 한다. 아래로

음악, 삶의 역사와 만나다

부터 위로 각각 차례로 잔에 술을 부어 돌리고 차례대로 일어
나 춤추되 혼자 추면 벌주를 먹였다. 새벽이 되어 상관장이 주
석에서 일어나면 모든 사람은 박수를 치며 흔들고 춤추며 〈한
림별곡翰林別曲〉을 부르니, 맑은 노래와 매미 울음소리 같은
그 틈에 개구리 들끓는 소리를 섞어 시끄럽게 놀다가 날이 새
면 헤어진다.[64]

과거급제 김준근 조선풍속도
과거 급제가가 두 사령의 안내를 받으며
걸어가고 있다. 과거 급제자는 3일 동안
시관(詩官)과 선배 급제자, 친척 등을 방
문하며 인사를 다닌다.

신참자가 구참자를 대접하는 잔치 자리는 단 한번에
끝나는 것이 아니라 여러 차례였고, 춤과 노래로 마지
막을 장식하였다. 관리에 임명되고 처음으로 여는 잔치
를 허참許參이라 하고, 그 다음에 여는 잔치를 중일연中日宴, 50일
이 지난 뒤에 올리는 잔치를 면신免新이라 했다. 잔치에서 아랫사람
부터 술을 부어 돌리고 차례대로 일어나 춤을 추었다고 했으니, 술
자리에서 하는 파도타기는 이미 조선시대부터 시행된 셈이다. 술만
파도타기를 한 것이 아니라 춤까지 차례대로 일어나 추는 춤 파도
타기로까지 이어진 셈이다. 파장하는 새벽에는 모든 사람들이 흔들
고 춤을 추었다고 하니, 현직 관료의 신분으로 술취해 춤판을 벌이
는 모습이 매우 이채롭다.

과거 급제자 가운데 예문관은 신참을 가장 곤욕스럽게 하였다.
『중종실록』에 의하면 과거에 급제하여 새로 부임한 신래자新來者
를 가장 많이 괴롭힌 기관은 예조였다고 한다. 그 부작용으로 사관
史官으로 뽑히는 것을 꺼려했는데, 이는 잔치 비용을 마련하기 어렵
기 때문이었다.[65] 관리들을 규찰하는 사헌부에서도 춤으로 신참들
을 골려주는 병폐에서 벗어나지 못했다. 태종 2년(1402)에 사헌부
의 감찰 방주監察房主 노상신盧尙信 등이 새로 임명된 신감찰新監察
로 하여금 노래하고 춤추며 익살을 떨게 하여 온갖 추태를 보이게
하였다.

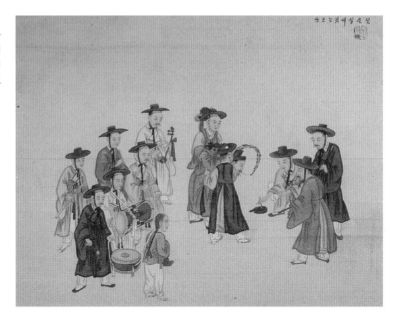

신은신래(新恩新來)
과거에 급제한 사람을 신은(新恩)이라 하고, 신은을 시달리게 하던 풍속을 '신래(新來)'라 한다. 고참은 신참자에 '이리위 저리위'라 부르며 삼진삼퇴(三進三退)를 시켜 괴롭혔다.
『기산풍속도』, 독일 함부르크 민족학 박물관

이를 보다 못한 사헌부 대사헌 이지李至(?~1414)는 "감찰이란 무공武工도 아니며 악공樂工도 아닌데 어찌 이같이 하시오?"라고 꾸짖었으나, 노상신이 상관의 말을 듣지 않고 오히려 "본방本房은 무공·악공의 방이다."라며 대꾸를 해서, 결국 장관長官을 업신여긴 죄로 인하여 파직되기까지 하였다.[66] 무공이 아니라고 했을 때는 춤추는 것을 임무로 하는 사람이 아니라는 의미였다. 원래 무공은 병조에 소속된 20세 미만의 소년들로, 제례의식 때 무무武舞를 추는 것이 주요 임무였다.

또한 신래자에게 썩은 흙을 당향분唐鄕粉이라 하여 얼굴에 바르고 음설淫媟된 말을 하며 종일 일어나서 춤을 추게 하였던 사건이 보고되기도 했다. 명종 8년(1553)에 사간원은 사관(성균관·교서관·승문원·예문관)에서 신래를 괴롭히는 것이 너무 지나치다고 하며, 온갖 무리한 일들은 낱낱이 헤아리기가 어려울 정도라고 하였다. 고문에 가까운 일을 겪은 어떤 신래자는 병을 얻어 평생 동안 폐인이 된 경우까지 있었다고 한다. 명종 대에는 폐단이 이 지경인 데도 바

음악, 삶의 역사와 만나다

로잡으려는 사람이 없다고 하며 엄격한 단속을 요청하였다.[67]

신참례는 신참으로서 치르는 일종의 신고식이며 통과의례였다. 그러나 통과의례치고는 부작용이 만만치 않아서 평생 폐인이 되는 경우에까지 이르렀다니, 그 괴로움이 얼마나 심했을지 짐작이 간다. 고참의 강요로 추는 신참의 춤은 유희의 경계를 넘어서 고통의 춤이기도 했다. 고참들이 괴롭히는 방식은 갖가지였으나 그중엔 춤도 포함되었다. 왜 춤으로 괴롭혔을까? 일상적으로 하는 일을, 일상적인 방식대로 하라고 하면 그것은 괴롭힘이 되지 않는다. 그렇게 생각한다면 선비들이 일상에서 춤을 추며 살지 않기 때문에 남들 앞에서 춤을 추는 것이 자신의 존재를 우스꽝스럽게 만드는 장치일 수 있다. 신참자들이 추는 춤은 스스로 즐거워서가 아니라 강요에 의해서 어쩔 수 없이 추는 춤, 남의 웃음거리로 전락된 춤이었다.

춤을 즐기던 선비

1. 징계의 대상이 된 선비의 춤

선비가 임금의 명으로 춤을 추거나, 어버이 앞에서 춤을 추는 것은 충忠이나 효孝의 실천이므로 대체로 긍정적으로 평가되었다. 그러나 선비가 사적인 술자리에서 춤추는 것은 매우 부정적으로 인식되었다. 숙종대 오시복吳始復(1637~1716)이 호남의 수령이 되었을 때, 감사 김징수金澄壽의 연회에서 여러 수령 가운데 먼저 일어나 뜰에 내려가 춤을 추었다. 당시의 여론이 이를 비웃게 되어 이조 전랑의 비망備望이 막히게 되었다.[68]

또한 박세당朴世堂(1629~1703)은 젊었을 때, 현종비顯宗妃(명성왕후)의 아버지인 김우명金佑明의 집안 잔치에 참석하여 일어나 춤을 추기까지 하였으므로, 선비들 사이에서 부정적으로 생각하여 이조

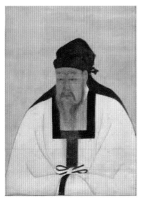

박세당
젊은 시절 김우명의 잔치 자리에서 춤을
춘 사실이 비난받아 전랑 추천을 받지 못
했다.

전랑 추천이 저지되었으며, 뒤에 비록 임명되었으나 공론이 끝내 불쾌하게 여겼다고 한다.[69] 박세당은 백성의 생활 가치를 신장시키는 것이라면, 이단시되던 노장학까지도 연구의 대상으로 삼을 정도로 자유로운 사상을 지닌 사람이었다. 아마 그는 자신의 자유로운 기질에 따라 춤추는 것을 부정적으로 생각하는 시대에도 춤을 추었던 듯하다.

오시복과 박세당의 두 예에서 주목되는 점은 한 인물을 부정적으로 평가하는 잣대가 춤이었다는 사실이다. 내부적으로 당파적인 입장이 투영되었을 수 있다. 그러나 인사를 관장하는 요직이었던 이조 전랑으로 추천되지 못한 이유로 춤을 춘 사실을 표면적으로 내세웠으니, 춤에 대해 어느 정도 부정적 인식을 가졌는지 알 만하다. 다른 관점에서 생각하면, 오시복이나 박세당이 자신보다 높은 지위의 사람이 여는 연회에 가서 춤을 추었기 때문에 윗사람에게 아부하는 몸짓으로 보일 수도 있다. 그러나 '춤을 추기까지 한다'는 표현으로 봐서, 아부할 수 있는 공간에 그들의 몸이 있다는 것보다 춤추는 몸 자체를 더 부정적으로 바라본 것이다.

담락연도
월성 이씨 이종애의 8남매가 모두 건강
하게 생존함을 기념하여 삼월 그믐에 이
틀간 잔치를 베푼 것을 그림으로 남겼다.
여섯 선비가 두 명씩 대무하는 장면이 보
인다. 횃불과 등을 든 것으로 보아 밤에
펼쳐진 광경이라 추측된다.
1724년, 권옥연

음악, 삶의 역사와 만나다

2. 일상에서 춤을 추었던 선비, 김대유

조선시대에 선비가 춤을 추었던 공간은 대부분 술자리였으나 술자리가 아닌 곳에서 홀로 춤을 춘 선비가 있어 소개한다. 바로 김대유金大有(1479~1552)라는 인물이다. 그는 타고난 자질이 뛰어나고 견식見識이 명민明敏하다는 평가를 받았다. 중종 14년(1519)에 사간원 정원을 사직하였고, 칠원 현감에 제수되자 3개월 만에 돌아와 은거하였다. 김대유는 "나이 60세가 넘었으니 나이도 족하고, 화를 입은 뒤 과거에 합격하여 사간원에서 근무하다 외직으로 고을을 다스렸으니 영예도 족하고, 조석으로 술과 고기를 먹고 양식도 떨어지지 않으니 음식이 부족하다 할 수 없다."라고 하고 집을 '삼족당三足堂'이라 이름하였다.

남명南冥 조식曺植(1501~1572)이 쓴 김대유 묘지墓誌에 자신이 유독 천하의 선비로 인정해 주는 사람이며, 세상을 뒤덮을 만한 영웅이라고 평가했다. 김대유는 단아한 모습으로 경사經史를 토론하는 큰 선비였고, 또 다른 때에 보면 훤칠한 키에 활쏘기와 말달리기에 능숙한 호걸이었다. 홀로 서당에 거처하면서 길게 노래를 부르고 느릿느릿 춤을 추기도 하는데, 집 안 사람들은 아무도 그의 의중을 짐작하는 이가 없었다. 이는 그가 타고난 본성을 즐겨 노래하고 춤추는 때였다.[70] 김대유가 홀로 서당에서 추었던 춤은 명상춤과 가깝지 않았을까.

03.

백성의 춤

조선시대 백성들은 일상에서 어떤 춤을 추었을까? 백성들이 춤을 춘 기록은 많지 않아서 자세히 알기는 어렵다. 그러나 『조선왕조실록』에 백성들의 춤 기사가 간혹 등장하므로 이들이 추었던 춤의 모습을 소략하게나마 살펴볼 수 있다.

백성의 춤을 바라보는 『조선왕조실록』의 기사는 긍정적인 시선과 부정적인 시선 두 가지로 나뉜다. 긍정적인 시선으로 백성의 춤을 바라볼 때는 치세의 기쁨을 백성이 춤으로 표현한 경우이거나, 국가의 공식적인 잔치인 양로연에서 권유를 받거나 혹은 자발적으로 백성이 춤을 춘 경우이다. 모두 정치적인 의도가 깔려 있는 기록들이다. 그러나 춤과 관련된 기록에 깔린 정치성을 한번 걷어내고보면, 당시 백성들의 춤 문화를 가늠할 수 있다.

부정적인 시각으로 백성의 춤을 바라볼 때는 적절하지 않은 시기에 춤을 춘 경우이다. 적절하지 않다는 판단은 권력층의 입장에서였다. 예컨대 각종 제사 때 백성의 음주가무가 도에 지나쳤거나, 금주령이나 상사喪事 기간에 음주가무를 하거나, 안일에 젖어 노래하고 춤추는 백성을 지적하였다.

음악, 삶의 역사와 만나다

정치적인 기쁨을 표현한 춤

조선시대에는 춤을 포함한 음악이 당대의 민심을 반영한다고 믿었다. 이는 임금이 치세를 잘하거나 정치적인 문제가 해결되었을 때, 백성들이 춤을 추었다는 기록이 실록에 등장하는 데서 알 수 있다. 태조가 즉위하기 전에, 당시 권세를 부리던 이인임李仁任 일당을 제거하자 그 사실을 기뻐하며 길가던 사람들이 모두 춤을 추었다는 내용이 보인다. 이 때 춤을 추었던 길가던 사람들은 백성들일 것이다. 이처럼 정치적인 현안이 해결되었을 때 백성들은 그 기쁨을 춤으로도 표현했다.

명종 대에는 윤원형尹元衡(?~1565)의 축출을 기뻐하며 어떤 백성이 춤을 추었다는 기사가 전한다. 『명종실록』 명종 20년(1565) 8월 27일에는 윤형원의 벼슬을 삭탈하고 제 고향으로 내쫓는 형벌[放歸田里]을 주었다는 내용이 실려 있다. 사관의 논평에 아래의 내용이 포함되었다.

윤원형이 쫓겨난 뒤에 지방의 한 백성이 한쪽 팔만 들고서 노래하고 춤추는 자가 있었다. 사람들이 그 까닭을 물으니, 답하기를, "윤원형은 국가에 해를 끼친 놈인데 지금 쫓아내어 백성의 해를 제거했으니 그래서 기뻐서 춤추는 것이다." 하였다. 그래서 한쪽 팔만 들고 추는 이유를 물으니 답하기를 "지금 윤원형은 쫓겨났으나 또 한 윤원형이 남아 있으니, 만약 모두 제거된다면 양팔을 들고 춤을 출 것이다." 하였으니, 바로 심통원을 가리킨 말이다.[71]

그러면 윤원형은 대체 어떤 인물이었기에 삭탈관직 소식을 들은 백성이 춤까지 추었을까? 윤원형은 중종의 계비인 문정왕후文定王

后의 동생으로서 문정왕후의 승하 전까지 각종 권력형 비리를 저질 렀던 인물이며 을사사화를 일으킨 장본인이었다. 자신의 의견과 다 른 자가 있으면 역당逆黨으로 지목하였으므로, 도로에서도 윤원형 을 바로 보지 못했을 정도로 세도를 크게 떨쳤다고 한다. 그러한 세 도를 믿고 탐하지 않은 것이 없어서 서울에 10여 채나 되는 대저택 을 소유했고 뇌물과 약탈을 일삼았으며, 생살권生殺權을 20년 간이 나 쥐고 있어도 사림들이 분함을 삼킨 채 말을 못했다고 한다.

권력형 비리를 저지르는 인물을 내치는 것은 예나 지금이나 매우 어려운 일이었을 듯하다. 오히려 신분과 직위가 오래 유지되었던 조선시대에 윤원형과 같은 인물을 쫓아내기는 더욱 어려웠을 것이 다. 그의 권력을 지탱해 주던 문정왕후가 승하한 뒤에야 그를 제거 하려는 해묵은 숙제가 해결되었으니 어찌 기쁘지 않았겠는가.

어떤 백성이 한 팔만 들고 춤을 추었다는 것은 춤의 상징성을 보 여준다. 춤은 기쁨의 감정이 흘러나올 때 추는 것인데, 아직 올바른 정사가 이루어지지 못해서 반쪽의 자유, 반쪽의 즐거움만 느낀 다 는 것을 비유적으로 표현한 몸짓이다. 이 내용은 물론 사관의 눈을 통해 기록한 것이기 때문에 왜곡의 가능성도 배제할 수 없다. 과연 그렇게 춤추는 백성이 있었는지의 여부는 알기 어렵다. 그러나 사 관의 서술이 왜곡되었다고 할지라도 여전히 즐거울 때 춤을 춘다는 당대인의 인식을 확인할 수 있고, 단순히 기뻐서 뛰듯이 춤을 추는 단계를 넘어서 춤의 팔동작에 당시 실정을 상징적으로 드러낼 수 있다는 인식에까지 이르렀다.

어떤 백성이 한 팔로만 기쁨의 춤을 추었다면, 두 팔로 기쁨의 춤 을 추는 날은 선조 때에야 도래했다. 선조 4년 7월 1일에는 남아 있는 또 한 명의 윤원형으로 지목되었던 심통원沈通源을 논핵하여 재상에서 면직시켰다. 그의 면직을 기뻐하며 백성이 길가에서 노래 하고 춤추었으며 이로부터 어지러운 정사가 일신되었다고 한다.[72]

윤형원과 심통원이 제거될 때마다 백성들이 춤을 추었다는 내용은 정치적인 해석이 덧붙여진 것이다. 백성들이 기뻐한다는 것을 전해 듣는 과정에서 춤추었다는 내용이 첨가될 수도 있고, 사관이 춤추는 내용을 첨가했을 수도 있으며, 기쁨을 관용적으로 표현한 것일 수도 있다. 그러나 비록 백성들의 춤의 진위를 가려내지는 못하더라도, 백성들이 기쁨을 노래와 춤으로 표현했다는 것은 분명하다.

양로연에 초대된 노인의 춤

1. 궁궐 양로잔치에 초대된 할머니, 할아버지의 춤

조선시대에서 효는 매우 중요한 덕목이었다. 효는 부모와 조상에 대한 개인 윤리에 국한되는 것이 아니라, 효제충신孝悌忠信 등과 같이 '충'의 기초를 이루는 것으로 국가 통치의 가장 기본적인 이념으로 인식되었다.[73] 그런 의미에서 효도로서 국가를 다스리고 백성을 교화하는 효치孝治를 이상으로 생각했다. 천하를 효도로 다스림은

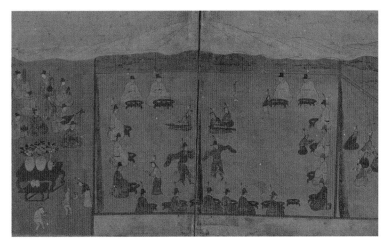

『경수연도첩』 〈경수연도〉 2
1605년(선조 38) 4월의 경수연이다. 잔치에 참석한 연로한 부인들은 정경부인 등 대부인 10명과 차부인 10명이다. 잔치의 절차는 나이든 의녀가 주관하였으며, 부인들을 위한 잔치였기에 천막을 치고 악공들이 연주하였다. 무동 2명이 중앙에서 상대하여 춤을 추고 있다.
서울역사박물관

나의 노인을 대접하는 마음으로, 남의 노인 또한 대접하는 것이다. 임금이 효도로 천하를 다스리면, 천하가 화평하여 재변이나 어지러운 일이 일어나지 않는다고 여겼다.

이러한 인식을 바탕으로 노인들에게 베푸는 경로 잔치격인 양로연養老宴을 마련해서 신분이 높은 벼슬아치에서 서민들까지 초대했다. 서민으로서는 임금이 초대하는 잔치에 참여한다는 사실이 매우 영광스러웠을 것이다. 그러한 자리에서 임금은 참석자에게 춤을 추도록 권하기도 했고, 때로는 참석자들이 기쁨을 이기지 못해 일어나 춤을 추는 경우도 있었다.

처음부터 서민을 궁중의 양로연에 초대한 것은 아니었다. 신분과 성별에 관계 없이 양로연에 초대하도록 문호를 넓힌 임금은 어진 군주 세종이었다. 1432년(세종 14) 8월 세종은 양로연의 참석 대상을 넓히는 문제를 신하들과 논의했다. 연로한 사대부는 참석하는데, 연로한 명부命婦는 참석하지 못하는 것이 옳지 않다고 세종은 지적했다. 또 양로연이라 이른다면 서민의 남녀들도 모두 참석해야 함을 당부하며, 이러한 사안을 신하들에게 의논하여 아뢰도록 지시했다.

이에 대해 황희黃喜(1363~1452)는 "부녀로서 연로한 자는 거동하기 어려우므로 대궐 안에 출입하기가 불편할 것 같사오니, 마땅히 술과 고기를 그 집에 내려야 될 것입니다."라고 하면서 연로한 명부가 참석하지 못하는 이유를 제시하였다. 세종은 "옛날에는 대궐 안에 말을 타고 온 사람도 있었으니 교자轎子를 타고 바로 자리에 들어오게 하고, 여종이 곁에서 부축하여 모시게 하고 중궁中宮이 친히 나아가서 연회를 베푸는 것이 의리에 해로울 것이 없겠다. 사대부와 명부와 서민의 남녀에게 연향하는 의주를 의논하여 아뢰라."[74]라고 지시했다.

승정원에서는 세종의 의견에 반대하여 노인으로서 천한 자는 양

음악, 삶의 역사와 만나다

로연에 나오지 말도록 요청했다. 세종은 "양로養老하는 까닭은 그 늙은이를 귀하게 여기는 것이고, 그 높고 낮음을 헤아리는 것이 아니니, 비록 지극히 천한 사람이라도 모두 들어와서 참석하게 하라"[75]라고 하며 백성을 아끼는 마음을 고스란히 드러내었다. 결국 다음 해인 1433년의 양로연에는 처음으로 서민들까지 초대되었으며, 여성이 참여하는 양로연은 중궁의 주도하에 사정전에서 베풀었는데, 사대부의 아내로부터 천한 백성에 이르기까지 모두 362인에 이르렀다.[76]

할아버지가 양로연에서 춤을 춘 기록은 1440년 9월 근정전 양로연에서 처음으로 등장한다. 잔치가 한창 무르익자 뜰 아래에서 초대된 노인이 춤을 추었다고 한다.[77] 할아버지가 초대된 양로연에서 왕이 참석자에게 춤을 권하거나, 아니면 참석자 스스로 일어나 춤을 추는 모습은 조선 후기에도 이어졌다. 1773년(영조 49) 3월 영조가 금상문에서 양로연을 행했을 때, 문무 종신과 사서의 노인으로서 연회에 참석한 사람이 수백 명이었다고 한다. 또한, 사·서민士庶民의 노인들이 지팡이를 어깨에 메고 춤을 추며 천세를 부르고 나오니, 천세 소리가 대궐에 가득했다고 한다. 노인들이 얼마나 신나고 기운이 났으면 지팡이를 짚기는커녕 어깨에 메고 춤을 추었을까. 조금 과장된 표현일 수도 있으나 노인들의 기쁨과 흥으로 인해, 연로하여 몸이 불편한 장애도 극복되는 모습이다. 이날 노인으로 80세 이상인 자는 가자加資하고, 103세가 된 사람은 특별히 지충추知中樞를 제수하는 등 특별한 포상이 이루어졌다.[78]

1795년 윤2월에 정조가 화성에 행차했을 때, 낙남헌落南軒에 거둥하여 양로연을 베풀기도 했다. 특히, 이 해는 혜경궁 홍씨의 회갑 잔치를 봉수당奉壽堂에서 마련했기 때문에, 더욱 노인을 위한 양로연에 정성을 기울였다. 낙남헌의 양로연에서는 일반 서민 노인 374명을 초대했다. 이들이 자리로 들어올 때, 정조는 "나도 노인들을

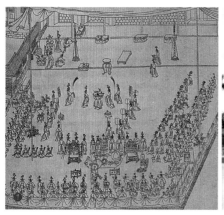

❶ 봉수당진찬도
　혜경궁 홍씨의 회갑잔치가 화성 봉수당에서 열렸다. 그림의 중앙에 삼천년에 한 번 열리는 선도 복숭아를 올리는 내용으로 장수를 기원하는 〈헌선도〉 정재가 보인다.

❷ 화성 낙남헌
　화성 낙남헌의 양로연에 초대된 374명의 노인은 정조에게 음식을 하사받고 일어나 춤을 추며 천세를 불렀다.

❸ 경복궁 사정전
　세종 대에 서민 할머니가 양로연에 초대받아 이곳에서 춤을 추었다.

위해 일어나는 것이 마땅하다."라며 비록 서민이라도 노인에게 예우를 극진히 했다. 이때 음식을 하사받은 노인들은 모두 일어나 춤을 추며 천세를 불렀다.[79]

　양로연에서 춤을 춘 할머니에 관한 실록 기사가 주목된다. 왜냐하면 할아버지가 초대된 양로연에서 참연자들이 춤을 추었다는 기사는 많았지만, 할머니가 춤을 추었다는 기사는 드물기 때문이다. 1440년(세종 22) 9월에는 경복궁 사정전思政殿에서 중궁이 주관하여 할머니를 초대한 양로연이 열렸다. 초대된 할머니는 모두 231명에 이르러 사정전을 가득 메울 정도의 대규모 인원이었다. 술자리

가 한창 벌어지자, 늙은 할미 중에 일어나서 춤을 추는 사람도 있었다고 한다.[80] '늙은 할미老媼'라고 했으니, 이 할머니의 신분은 서민이라고 추정된다. 평소에 전혀 춤을 추지 않았던 할머니라면 아무리 영광스러운 대궐의 잔치 자리라도, 어렵고 낯선 공간에서 흥을 내어 일어나서 춤추기 어려웠을 듯하다. 아마도 이 할머니는 평소에 즐거운 일이 있었을 때도 춤을 추었을 것이며, 젊은 시절부터 춤을 즐겼던 분인지도 모르겠다.

여주·이천·용인의 양로잔치에서 노인들 춤을 추다

노인들을 위한 양로연은 궁궐뿐만 아니라 왕이 행행行幸하는 길목에서도 이루어졌다. 중종 23년(1528) 10월 15일에는 중종이 친제를 하려고 마음먹은 지 20여 년만에 세종대왕과 소헌왕후 심씨의 능인 여주 영릉英陵에 참배를 갔다. 12일에 궁궐을 떠나 용인에 도착했고, 13일에는 이천에, 14일에는 여주에 도착해 15일에 친제를 지냈다.

공식적인 일정을 마친 뒤에 수고한 사람들에게 상을 내려주었고, 특히 임금이 지나가는 곳은 백성의 폐해가 매우 많다고 하며 여주 등 6고을은 전조田租의 반을 감면시켜 주었다. 또한 6고을 출신을 대상으로 무과와 문과 시험을 보아 지역의 인재를 등용하기도 하였다. 중종의 행차가 궁궐로 돌아가는 길에는 차례대로 여주-이천-용인의 노인들을 위해 양로연을 베풀었고, 그 자리에서 노인들은 춤으로 영광과 기쁨을 표현했다.

중종이 친제를 지낸 날인 15일에 바로 여주에서 양로연을 베풀었다. 여주 목사도 참여하였는데, 정광필鄭光弼(1462~1538)과 심정沈貞(1471~1531)에게 여주의 노인들에게 춤추기를 권하는 것이 어떠한지 의견을 물었다.

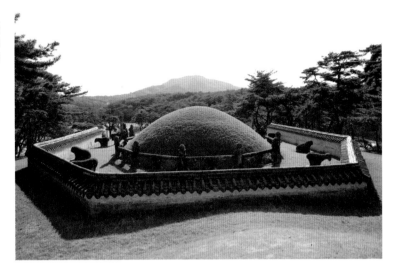

지금 재변이 있으므로 음악을 쓰지 않아야 하겠으나, 노인들을 위하여
음악을 연주하려 한다. 성종조의 옛일을 보면 노인이 다 일어나 춤추었거
니와 지금은 재변이 있으므로 일어나 춤추게 하는 것이 미안하나 노인을
위한 일이고 또 드문 거사이니 궁벽한 촌간의 노인이 다 일어나 춤추게 하
여 영행榮幸을 보이는 것이 어떠한가?"하니, 정광필과 심정이 아뢰기를,
"저 궁벽한 촌간의 노인이 이러한 성사盛事를 만났는데 어찌 우연하겠습
니까? 재변이 있는 때일 지라도 뭇 신하와 연락宴樂하는 것이 아니라 만대
에 유전流傳할 성사이니, 늙은 사람을 다들 기쁘게 하여 일어나 춤추게 하
는 것이 옳겠습니다." 하니, 상이 주서注書를 시켜 노인들에게 말하여 일
어나 춤추게 하였다.[81]

재변은 전날인 14일에 번개가 친 것을 말한다.[82] 이런 하늘의 변
고가 있으면 자숙하여 삼가는 뜻으로 음악을 연주하지 않는다. 그
러나 여주에 임금이 거둥하여 베푸는 양로연은 매우 드문 기회이기
때문에 중종은 융통성을 발휘하여 노인들을 위한 음악을 연주하고
춤추게 하여, 기쁨을 한껏 누리도록 하였다. 그뿐만 아니라 서울의
양로연에서는 양로연 참석자에게 가자加資를 주지만 시골 노인에게

음악, 삶의 역사와 만나다

는 때때로 주지 못한다고 하여, 노인 중에 양인에게는 가자를 주고
천인에게는 관목면官木綿 2필과 정포正布 2필을 주는 자상한 배려
도 잊지 않았다.[83]

　여주에서와 마찬가지로 다음 날인 10월 16일에는 이천의 애련정
愛蓮亭에서 양로연을 베풀어 주고 "노인들이 이미 선온宣醞을 마셨
으니, 여주에서 한 대로 일시에 일어나 춤추고 나가게 하라."라고
하였고,[84] 10월 17일에는 용인의 양벽정漾碧亭에서 양로연을 베풀
어 주고 "노인들이 이미 선온을 마셨으니, 이천의 전례대로 한꺼번
에 일어나 춤추게 하라."라고 하였다.[85]

　중종의 권유대로 노인들은 한꺼번에 일어나 춤을 추고 나갔다.
양로연에 참석한 모든 노인들이 모두 함께 춤을 추며 벌이는 대동
의 춤판은, 태평시대에 노인들이 오래 산다는 옛글이 실현된 양상
이었다. 아마도 이 노인들에게는 임금이 초대한 양로연에서 춤을
춘 사실이 평생 자랑거리가 되지 않았을까 싶다.

백성의 음주가무

제사 뒤의 음주가무

백성들의 음주가무는 실록에서 부정적으로 기록되었는데, 이를 시기별로 살펴보기로 한다. 세종 대에는 제사 때의 음주가무가 가장 문제였다. 세종 12년(1430) 5월에 사헌부에서 보고하기를, 금주령은 내렸으나 제사할 때의 술은 금하지 않아서 제사를 핑계로 백성들이 술과 음식을 많이 준비한다고 하였다. 남녀가 모여서 술에 취하고 소비가 많으며, 술에 취해 거리에서 노래하고 춤추기까지 해서 매우 방자하니, 신을 제사하는 때라도 집안의 남녀 외에 잡인雜人을 금하게 하도록 요청하였다.

세조 대에도 제사 때 부녀들이 춤추는 문제가 제기되었다. 세조 4년(1458) 3월의 일이었다. 부정한 귀신에게 제사지내는 음사淫祀를 금지시키지 않았기 때문에, 부녀자들이 장구와 악기를 앞세워 북치고 춤추기까지 한다는 지적이 조정에서 나왔다.[86] 음사라고 한 것으로 보아 복을 빌기 위해 마련한 굿판인 듯하다.

굿판에서 무당이 아닌 부녀자들이 춤을 추었다고 하니, 당시 굿판에서 부녀자의 춤을 추는 것이 드물지 않게 행해졌던 것 같다. 굿판에서는 부녀자들의 춤뿐만 아니라 광대들이 춤과 노래로 엮는 놀이도 이어졌다. 굿판을 주도했던 부녀자들이 광대까지 섭외해서 판을 벌였던 듯하다. 조정에서는 잘못된 풍습을 좌시할 수 없다며 금주령을 요청했으나 세조는 백성들을 위하는 입장을 취했다. 백성들이 겨우 한 번 술에 취했다고 해서 먼저 허물을 꾸짖고, 호화롭고 편안한 생활을 누리는 사람들은 술을 마시지 않는 날이 없는데도 도리어 허물을 꾸짖지 않는다면, 이런 법은 시행하여도 이익이 없다는 이유였다.

음악, 삶의 역사와 만나다

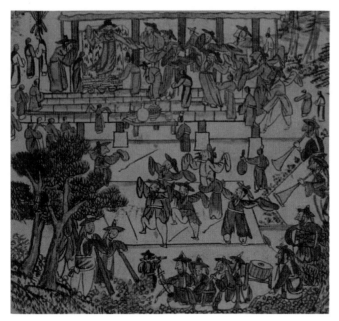

환아정 양로회도
김대현(金大賢)은 선조 34년(1601) 명
군(明軍)을 접대한 공로로 산음현(경북
산청군) 현감으로 임명되었는데, 읍내의
70세 이상되는 노인을 모아 양로연을 크
게 베풀었다. 현감도 노인들과 함께 춤을
추어 많은 칭송을 받았다. 초대받은 노인
들이 두 팔을 벌리고 다리를 올리며 흥겹
게 춤추는 모습이다.
≪풍상김씨세전서화첩≫, 김윤

그러나 가뭄으로 곧 금주령을 내렸고, 여전히 백성들은 영접하
는 잔치나 부정한 귀신에게 제사지내는 일, 혹은 노니는 일로 술에
취해 노래하고 춤추며 편안히 즐긴다는 지적이 나왔다. 백성들뿐만
아니라 유식한 집에서도 모두 이러한 행태를 벌이므로, 금주령을
보다 엄격히 시행하고 음사를 금지하도록 세조 4년 5월에 상소를
올렸다. 이때에도 세조는 상소를 받아들이지 않고 자신이 더욱 성
찰하겠다는 대답만 남겼다.[87]

명종 대에는 여러 신을 모신 사당에서 남녀의 음주가무가 이루어
지는 실상을 문제시하기도 하였다. 명종 21년(1566) 1월에 사헌부
에서는 근래에 폐습이 고질화하고 신에 대한 제사가 너무나 많다고
지적하였다. 국사國祀뿐만 아니라, 여러 신을 모신 사당도 많이 세
워 놓고 남녀가 한데 모여 술 마시고 가무한다는 소문이 서울에 널
리 퍼졌다고 하였다. 또한 굿판을 벌여 복을 구하는 일은 무식한 백
성들뿐만 아니라 세도가에 모두 만연했으며, 이는 풍습에 대한 교
화가 행해지지 않아 유교에 어긋나는 모든 사교邪敎가 편승했기 때

문이라고 사헌부는 진단했다.[88]

위의 사례에서 보듯이, 조선시대에 집안의 제사나 집밖의 굿판에서 백성들은 음주가무를 즐겼다. 국가나 집안 제사가 아닌 다음에야 신을 모신 사당의 제사는 유교 사회인 조선에서 인정받기 어려웠다. 그러나 인정 여부와 상관없이 이들의 춤판은 지속되었다. 춤을 위주로 보면, 부녀자들끼리 추는 춤판도 있었으며, 남녀가 한데 벌이는 춤판도 있었다. 이러한 모습이 당시에는 풍속이 어지럽게 된 상황으로만 인식되었다. 그러나 국가에서 이들을 통제하려고 해도 자발적으로 이루어지는 백성의 춤을 막을 수는 없었다.

가뭄과 상사喪事 때의 음주가무

춤은 대개 즐거울 때 춘다. 그런데 즐겁지 않은 시기에 백성들이 춤을 추어 문제가 되기도 했다. 선조 14년(1581)의 일이다. 전년도의 흉년이 매우 심해 유민流民들이 노인을 부축하고 어린이를 데리고서 떠돌다가 구렁에 쓰러져 죽어가는 지경이었다. 특히 평안도와 황해도는 심각한 상황이었다. 구황정책救荒政策이 절박했던 시기에 공경 사대부에서 시골 백성에 이르기까지 술과 음식을 허비하면서 태연하게 잔치를 즐기고 있다는 논의가 조정에서 나왔다. 선조는 전교를 통해, "굶주려 죽은 시체가 들녘에 널려 있는가 하면, 한편에서는 마치 풍년이 든 해와 같이 가무歌舞하는 인파가 길거리를 메우고 있으니 매우 온당하지 않다. 사헌부로 하여금 일체 금단하도록 하라."[89]라고 명을 내렸다.

흉년이 매우 심할 때 가무를 한 것은 당연히 문제가 되었을 뿐만 아니라, 약간의 풍년에 백성이 가무를 한 것도 역시 문제로 삼았다. 1595년에 류성룡은 "금년 농사가 약간 풍년이 들자 민심이 안일에 젖어 곳곳마다 산에 올라 노래하고 춤을 추니, 일이 매우 괴이합니다."[90]라고 하였다. 산에 올라 노래하고 춤을 추었다고 한 것으로 보

아, 산신제를 마치고 춤을 춘 것이 아닐까 생각된다.

　고종 즉위 초반에는 철종의 3년상이 끝나지 않았는데, 백성들이 상복을 입지 않고 붉고 푸른 복장으로 춤추고 노래한 사실이 상소로 올라오기도 했다. 고종은 "요즘에도 길거리에서 예전처럼 유희를 벌이고 있단 말인가?"라고 자못 놀라며, 이러한 일들을 아래에서 금지시키지 못하고, 상소까지 올리는 것을 못마땅하게 생각했다.[91]

04.

기녀와 무동의 춤

왕·선비·백성의 춤은 비전문인이 일상에서 추었던 춤을 소개한 것이라면, 여기서는 전문적으로 가무를 담당한 기녀妓女와 무동舞童의 춤을 다루고자 한다.[92] 본격적으로 춤을 논하기보다는 기녀와 무동의 인간적인 면모가 드러나는 내용을 중심으로 하겠다.

조선시대의 기녀에게는 기妓·여기女妓·기생妓生·창기倡妓-娼妓·여령女伶·여악女樂 등의 다양한 명칭이 붙었다. 여기서는 일반인에게 친숙한 명칭인 '기녀'와 정재 공연을 맡았을 때 가장 많이 썼던 '여령'이란 명칭을 사용하고자 한다. 기녀는 출신 지역을 기준으로, 잔치 때에 맞추어 잠시 선상選上된 향기鄕妓와 3년간 입역하여 서울에서 활동하는 경기京妓로 나뉜다. 장악원에 상주하던 경기가 혁파된 인조반정(1623년) 이후에 '경기'라 했을 때는, 장악원 소속이 아니라 의녀와 침선비로서 가무를 담당한 기녀를 말한다.

무동舞童은 세종 14년(1432)에 처음으로 선발되었다. 건국 초에는 연향에서 여악을 썼으나 세종 대에는 남녀유별이라 하여 단정한 행실의 모범을 보이려고 군신예연君臣禮宴인 외연外宴에 무동이 춤과 노래를 하도록 정했고, 8살에서 10살 사이의 남자아이 60명을

뽑았다.[93]

동기童妓는 주로 지방에서 선상되었으며, 연화대蓮花臺·선유락船遊樂·검무 등의 역할을 맡았다. 19세기에 해주 기생 명선이 직접 쓴 글에 따르면, 동기의 활동은 7~8세 정도의 매우 이른 나이부터 시작되었다.[94]

기녀·무동·동기는 재예才藝를 보인다[呈]라는 뜻의 '정재呈才'를 추었는데, 정재의 역사는 고려시대까지 거슬러 올라가며, 주로 궁궐에서 공연되었기에 궁중무를 통칭하기도 한다. 그러나 조선시대만 하더라도 궁중뿐만 아니라 일부 정재 종목은 제주에서부터 함경도에 이르는 전국 관아에서 향유되었고, 임금이 신하에게 개별적으로 내려주는 사악賜樂에서도 공연되었다. 따라서 정재를 궁중 안에서만 왕·왕족, 그리고 양반 사대부층만이 향유하는 특별한 궁중춤으로 인식하는 것은 역사적 사실과 다르다.

〈연화대〉 정재의 동기[童妓], 「순조기축진찬도병」
붉은 옷을 입은 어린 기녀, 동기 2명은 〈연화대〉 공연을 위해 성천에서 궁궐로 올라왔다. 큰 연꽃 속에 숨어 있다가 연꽃이 열리면서 무대로 나와 춤추다가 다음과 같은 노래를 부른다. "봉래에 머물러 있다 내려와 연꽃에서 태어났더이다. 임금님의 덕화에 감동하여 노래와 춤으로 기쁘게 해드리고자 하옵니다."
국립중앙박물관

기녀의 선발

인조반정 이후 장악원에 상주하던 경기가 혁파되자, 궁중 잔치에서 정재를 맡은 기녀는 선상기로 충원되거나, 의녀나 침선비 등의 경기로 충원되었다. 영조 20년(1744)의 진연은 선상기로만 기녀를 선발하였고, 정조 19(1795년)의 진찬은 화성 향기와 경기를 선발했다. 이후 순조 29년(1829)의 진찬과 헌종 14년(1848)의 진찬 및 고

종 14년(1877)과 고종 24년(1887)의 진찬에서는 선상기와 향기가 함께 정재를 담당했다. 시기별로 선상기 수는 달랐으며, 고종 대에는 선상기 비율이 적었다.

선상기가 궁궐로 올라오는 과정을 보자. 먼저 중앙에서 각 지역의 감영에 여령 숫자를 배정하여 공문을 보낸다. 감영은 다시 해당 읍으로 공문을 보내고, 각 읍에서 수향리首鄕吏의 책임 아래 여령을 선발하면, 여령의 명단을 우선 궁궐로 올려 보낸다. 각 읍에서 선발된 여령은 다시 감영에 모여, 적절성을 검토 받은 뒤에 담당자와 함께 말이나 배를 타고 궁궐에 올라간다. 선상기의 나이는 대체로 20~30대였으며, 평안도와 경상도 지역에서 가장 많은 여령이 선발되었다. 평안도는 중국으로 오가는 사신, 경상도는 일본으로 오가는 사절단 접대를 위해 평소에 많은 관기가 상주하고 있었기 때문이다. 특히, 처용무는 경상도의 경주와 안동, 연화대의 동기와 항장무項莊舞는 평안도 지역에서 주로 선발되었다.

정재여령의 선발 과정을 구체적인 사례를 통해 살펴보고자 한다. 여령 선발 과정의 어려움은 헌종 무신년『진찬의궤』에 잘 드러난다.[95] 이 책은 1848년 순조비 순원왕후(1808~1890) 김씨의 육순을 축하하기 위해 베푼 진찬의 절차를 기록한 책이다. 그것에 의하면, 공연이 시작되기 약 4개월 전부터 정재 여령의 선발 기준을 세워 각 도에 공문을 내렸다.

〈1847년 11월 21일,「移文」〉

상고할 일: 이번 진찬 때, 각 차비여령을 적은 수의 경기로 배정하기 어려우므로, 전례대로 후록하여 공문을 보내니, 각 해당 읍에 거듭 분명히 알려, 반드시 오는 12월 초5일까지 책자를 만들고 색리色吏를 정해 인솔하여 올라오게 하라. 만약 늙고 병들어 가무를 잘하지 못하는 자인 데도 구차히 숫자만 채우는 폐단이 있으면, 해당 수령은 무겁게 추궁됨을 면치

못할 것이니, 예사롭게 보지 말고 유념하여 거행하도록 일체 알려 시행함이 마땅하다.【경상도 26명 중 6명은 처용무를 잘 추는 자로, 경주와 안동에 나누어 정함. 평안도 30명. 강원도 8명. 충청도 6명. 황해도 10명. 전라도 20명】

헌종 무신『진찬의궤』
1848년(헌종 14) 헌조비 순원왕후의 육순을 경축하여 열린 진찬의 전모가 기록되었다.

각 도의 관찰사는 속속 중앙으로 회답을 올려보냈다. 황해도 관찰사는 12월 초9일에 배정된 10명의 여령 명단을 올렸고, 여령들도 서둘러 보내도록 조치했다. 평안도 관찰사는 12월 19일에 차비여령 30명을 전례대로 평양·안주·성천·선천·영변 등 읍에 지정했고, 명단을 올렸다. 또한 평양 동기인 녹주와 기주, 성천 동기인 금홍과 연옥도 올려보냈으며, 이전에 지정한 여령 30명을 초7일에 이미 보냈다고 하였다. 평안도 관찰사는 가장 많은 여령을 배정받았음에도 불구하고, 가장 빨리 여령을 올려보냈다. 전라도 관찰사는 12월 21일에 나이가 적고 가무를 잘하는 여령 20명을 올려보내도록 해당 읍에 신칙했고, 명단을 올려보냈다. 경상도 관찰사는 12월 23일에 차비여령 26명을 가려 뽑아 영군관을 정해 밤낮 없이 인솔하여 올라가게 하고, 명단을 올려보냈다. 충청도 관찰사는 해를 넘겨 헌종 14년(1848) 1월 2일에 여령 6명을 감영의 원기元妓 중에 택해, 이름과 나이를 적은 명단을 색리를 정해 올려보냈다.

각 도에서 올라온 정재여령이 퇴짜를 맞아, 다시 뽑아 보내라는 경우도 있었다. 바로 충청감영 소속의 청주와 영춘 두 읍에서 보낸 여령의 경우가 그러했다. 중앙에서는 "청주와 영춘에서 올라온 자를 보니 모양이 추할 뿐이 아니다. 이는 바로 불 때고 물 긷는 비자婢子로 구차히 숫자만 채워 올린 것이니, 연습시킬 것을 생각하면

만만번 놀랄 일이다."라고 하며 다시 예쁘고 가무를 잘하는 자로 올려보내도록 공문을 보냈다.

강원도에서 정재여령을 뽑아 올리는 것이 가장 어려웠다. 강원도 관찰사는 도내의 기생 중 나이가 적고 총명한 자로는 원주가 최고 인 데도 현재 명단에 빠져 있다고 하며 원주 기생을 다시 택해 올 리겠다고 했다. 그러나 원주 판관에게 실상을 들어보니, 원주 기생 은 본래 7~8명 정도였는데 가을에 3명은 혜민서 의녀로 뽑혀 올라 갔고, 몇몇은 늙고 병들어서, 나이가 적은 자는 금선錦仙과 윤희允姬 뿐이니 이들을 속히 올려보낸다고 했다.

강원도 강릉에서 올라온 두 명의 기녀도 퇴짜를 맞아 다시 올려 보내도록 했다. 중앙에서는 "강릉의 비자인 매월梅月과 순옥順玉이 지금 비록 도착했으나, 순옥이란 자는 원래 정한 비자를 대신하여 올라왔음을 이미 관아의 뜰에서 죄를 실토했다. 그는 모습이 매우 추하고 가무도 전혀 못한다."라며 원래 정한 기생 순옥을 부리나케 보내라고 하였다. 또한 기생을 바꿔 보낸 수향리를 엄히 문책하겠 다고 했다. 강원도 관찰사는 답신을 보내며, 원래 순옥을 제대로 보 냈는데, 가는 도중에 말에서 떨어져 크게 부상을 당했기 때문에 할 수 없이 다른 자로 대신했다는 것이다. 작년에 혜민서에서 나이 어 린 비자 20여 구를 이미 뽑아갔기 때문에 잘 선발하려고 해도 사정 이 좋지 않았다는 형편을 알렸다.

결국, 선상기 선발의 어려움으로 애초에 100명의 정재여령을 선 발하려고 기획했으나, 정재여령의 복식 마련 수를 참고하면, 66 명을 선발하는 데 그쳤다고 추정된다. 처음 계획된 인원에 비하면 1/3 감소된 숫자이지만, 1829년의 진찬과 비슷한 규모이며, 그 이 전의 영조 대에 52명의 여령이 출연한 1744년의 진연과 정조 대 에 31명의 여령이 출연한 1795년의 진찬에 비하면 훨씬 규모가 컸다.

기녀와 무동의 연습

궁중 연향에서 공연을 담당할 기녀와 무동이 선발되면 곧 연습이 시작되었다. 궁중 연향에서 연습과 관련된 용어로 습의習儀·이습肄 習·외습의外習儀·내습의內習儀·사습의私習儀 등이 의궤에 등장한 다. 습의는 연향 의식 전반을 익히는 예행 연습으로 오늘날의 리허 설 형태였으며, 마지막 습의는 연향 공간에서 모든 차비들이 복식 과 기물을 갖추어 이루어졌다. 반면에 이습이라 할 때는 의례 연습 을 제외한 정재 등의 개별 연습을 지칭한 뜻으로 썼다. 습의 공간 에 따라 외습의는 궁궐 밖에서, 내습의는 궁궐 안에서 시행되는 습 의이다. 사습의는 공간에 관계 없이 본격적인 습의 이전에 기물을 설치하지 않고 비교적 간략한 형태로 연습하는 형태로 추정된다. 습의일은 연향일과 마찬가지로 일관에게 길일을 택하도록 했다. 정 재를 포함한 의식 전체를 연습하는 습의는 외연外宴보다 내연內宴 에서 더 많이 시행되었고, 마지막 습의는 반드시 연향 공간에서 이 루어졌다.

정재 연습을 주도한 기관은 장악원이었다. 경축하여 열린 1744 년의 진연을 기록한 갑자년『진연의궤』에는 유일하게 장악원 악사 와 악공들이 여령을 이습시킨 내역이 등장한다. 이 잔치를 위해 6 도에서 올려온 52명의 기생들은 한 달 정도 연습 시간을 가졌다. 이들 여령의 교습을 맡은 스승은 모두 18명으로 직분은 집사전악· 전후집박전악·대오전악·전정집박전악 등이었다. 이들이 가르친 내 용은 처용무를 비롯하여 노래 및 장고·방향·현금·교방고 등의 악 기 연주였다. 장악원에서 여령들에게 가장 중요하게 생각한 교습은 악장樂章이었으며, 주야로 노래 가사를 익히도록 특별히 등유를 지 급받았다.[96] 선상기들이 역役을 사는 고을에서 춤과 노래를 담당했

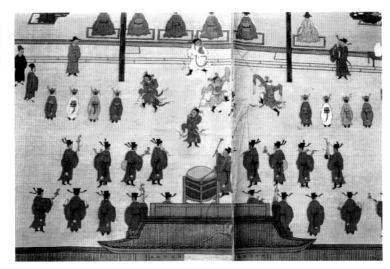

오방처용무 『기사계첩』 〈기사 사연도〉
1719년 4월 18일에 덕수궁 경현당에서
11명의 연로한 대신을 초대하여 숙종이
잔치를 베풀었다. 여기서 무동이 아닌 성
인 남성이 오방처용무를 추었다.
연세대 박물관

더라도, 궁중정재와는 형식과 내용이 달랐기 때문에 새로운 악장을
익혀야 했다.

장악원에서 여령들은 연습에만 치중하기 어려웠다. 인조 대에는
장악원에서 배울 때 갑자기 무뢰배들이 쳐들어와 관원을 협박하고
기생을 찾아 밤을 틈타 끌어갔다. 끌어간 기생을 근처 인가에서 구
타해 거의 죽을 지경으로 만들고, 연회를 축하하기 위해 모인 장소
에서 곳곳마다 난동을 부렸다.[97] 재색을 겸비한 각도의 여령들이 장
악원에 모였으니, 무뢰배들이 서로 끌어가기 위해 불법을 자행했던
것이다. 특히 여령을 끌고 가서 거의 죽을 지경으로 때리기까지 했
으니, 정재 공연을 위해 지역에서 올라온 여령들의 신세는 매우 고
단했을 것이다.

공연을 위해 뽑혀 올라온 선상기들을 사적인 목적으로 끌어가는
폐단은 조선 말까지 지속되었다. 영조는 조정의 관료와 유생이 이
에 해당되면, 양사兩司에서 논계論啓하여 청현직清顯職에 오르지 못
하도록 했으며, 무인과 잡인의 경우라면, 모두 곤장으로 엄히 다스
리도록 선포했다.[98] 그러나 임금의 지엄한 분부에도 불구하고 이러
한 폐단은 쉽게 사라지지 않았다. 헌종 대에도 여령이 실습한 지 오

음악, 삶의 역사와 만나다

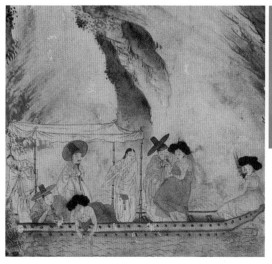

주유도 부분 신윤복(좌)
국립중앙박물관
정재무도홀기(呈才舞圖笏記)(우)
정재공연을 맡은 여령과 무동은 홀기에
쓰여진 대로 춤과 노래를 연습하였다.
홀기는 홀(笏) 모양으로 접은 부채의 형
태인데, 한문본과 한글본이 각각 제작되
었다.
국립국악원

래되었는 데도 제반 정재가 전혀 모양새가 나지 않는다면서 그 까
닭은 제대로 감독하지 않아 나태하게 되었고, 사사로이 노는 자리
에 여령을 빌려주었기 때문이라고 지적했다. 그리하여 앞으로도 그
러한 일이 벌어지면 처벌하겠다고 엄포했고, 그 내용을 글로 써서
벽에 붙이도록 지시했다.[99]

　정재 연습 기간에는 연습용 의상이 별도로 제작되기도 했다. 한
예로 1848년의 진찬에서 독무 춘앵전春鶯囀에 들어간 공연용과 연
습용 의상의 내역을 비교하면, 공연용 의상에 실제로 들어간 비용
이 102냥 2전 7푼이고, 연습용 의상에는 34냥 9전 8푼이었다. 공
연용의 1/3 정도 비용을 들여 연습용 의상을 만든 셈이다. 연습용
의상의 천은 값싼 것으로 했고, 연습에 반드시 필요하지 않은 장식
적인 물품들은 생략했다. 예컨대, 공연용 의상은 대부분 갑사甲紗라
는 질 좋은 비단을 소재로 의상을 만들었는데, 연습용 의상은 대부
분 생초生綃라는 값싼 소재로 만들었다. 또한 연습용으로 꽃비녀나
쪽비녀, 가죽 신발 등을 마련하지 않았다.[100] 순조 대 이후 연습용
의상까지 구비하는 현상은 공연의 완성도를 높이기 위한 치밀한 계
획의 하나였다.

춘앵전, 『무신 진찬 의궤』 중
헌종 무신 『진찬의궤』에 따르면 독무 춘
앵전의 연습용 의상비는 34냥 9전 8푼이
었고, 공연용 의상비는 102냥 2전 7푼이
었다.

화성행궁도(좌)
복원된 화성 행궁 전경(우)

습의 기간에는 일정한 급료가 지급되었다. 숙종 45년(1719)의 진연을 준비할 때, 악공 82명에게 습의하는 3일 동안 매일 요미料米 각 2되씩을 좁쌀을 섞어서 지급했고, 무동 10명에게 3일 동안 매일 요미 각 2되씩을 지급했다. 무동의 급료에는 좁쌀을 섞지 않았으니, 악공보다 더 대우가 좋았던 셈이다. 공연 당일에는 집사전악과 집박전악 6명과 악공·무동 합 92명에게 공궤미供饋米 2되씩, 조기 2마리씩, 간장 1홉씩, 새우 5작씩을 지급했다.[101]

영조 20년(1744)의 진연 때에 6도에서 올라온 선상기 52명에게는 도착하여 신고하는 날부터 매일 점심쌀이 1되씩 지급되었고, 무동에게는 세 번째 습의와 공연 당일에만 요미가 지급되었다. 대신에 무동과 공인 106명에게는 외연의 세 번째 습의 및 정일에 요미 2되씩을 주고, 반찬도 일방一房의 품목대로 주었다. 지급 방식은 먹거리 지급증서에 따랐으며, 그 품목은 쌀 2되씩, 조기 2마리씩, 간장 1홉씩, 간고기 5작씩[102]으로, 1765년의 수작受爵 때와 지급 내용이 동일하다.[103]

정조 19년(1795)의 진찬 습의 때, 경기京妓의 점심쌀은 정리소

음악, 삶의 역사와 만나다

에서 내려주었고, 화성 향기의 점심쌀은 수원부에서 매일 1명당 쌀 한 되씩을 내려주었다. 1795년 진찬은 화성에서 공연했기 때문에 정리소에서 특별히 노자를 마련해 주었다. 장악원은 모두 1,796냥 4전을 받았다. 전악 4인에게 14일치 각 4냥 2전, 말 4마리를 빌릴 돈으로 각 8냥, 각색 예졸 18명에게 14일치 각 4냥 2전, 양로연 등가차비登歌差備 6인에게 각 17냥을 주었다. 경기 도기 2명에게는 각 60냥을 주었고, 그 밖의 경기 14명에게는 각각 50냥을 주었다. 화성향기 15명에게는 각 50냥씩을 지급하였다.[104] 이 당시 정재여령에게 노자를 마련해 지급한 일은 이례적인 일이었다.

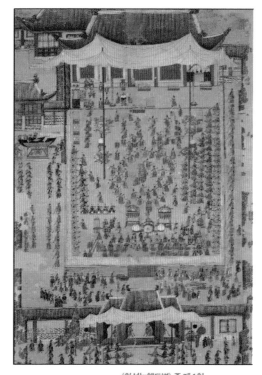

《화성능행도병》 중 제1첩
정재 공연은 화성의 향기와 경기가 맡았으며, 여령들은 특별히 노자를 지급받았다. 이들은 1795년(정조19) 윤 2월 13일에 봉수당 진찬에서 헌선도·몽금척·하황은·포구락·무고·아박·향발·학무·연화대·수연장·처용무·첨수무를 공연했다.
국립중앙박물관

기녀와 무동의 정재 공연

1. 1829년, 평양 기녀의 정재 공연

기녀의 정재 공연을 순조의 사순四旬과 등극 30주년을 경축하여 열린 순조 29년(1829) 자경전 진찬을 통해 살펴보기로 한다. 2월에 열린 잔치를 위해 기녀는 평안도·황해도·강원도·충청도·전라도·경상도 등 6도 27지역에서 선발되었다. 2월 12일의 내진찬內進饌에서 여령은 모두 13종의 정재를 공연했는데, 그 종목은 몽금척지무·장생보연지무·헌선도·향발무·아박무·포구락·수연장지무·하황은·무고·연화대·검기대·선유락·오양선이었다.[105]

정재 공연을 위해 선상된 평양 출신 기녀에 대하여 최근 평양기생 66명의 이야기가 실린 한재락韓在洛[106]의 『녹파잡기綠派雜記』가

소개되었다.[107] 이에 의하면 총, 66명 중 현옥玄玉·차옥車玉·춘심春心은 1829년 2월 12일과 13일에 열린 잔치에서 정재 공연을 한 기녀로 추정된다. 『녹파잡기』의 기록과 순조 대 기축년의 『진찬의궤』의 기록을 종합하면 평양에서 올라와 정재 공연을 담당했던 3여령의 인간적인 모습을 보다 부각시킬 수 있다.

먼저 선유락 정재에 출연한 현옥의 이야기이다.

현옥玄玉은 눈매가 환하고 눈동자가 반짝인다. 여러 잡기를 두루 섭렵했고 노래도 정묘하게 터득했으며, 자태가 민첩하고 성품이 온화하다. 술손님 가운데 난류亂流들이 시끄럽게 떠들며 자리를 뺏으려고 하는 것을 보면 부드럽게 화해시켰다. 그리고 부자든 초라한 사람이든 한결같이 친하게 사귀어 모두의 환심을 얻었다.

내가 전에 평양에 갔더니 성안의 젊은이를 만날 때마다 어김 없이 현옥의 이름이 거론되었다. 그러나 때마침 성도聖都, 성천成川에 가는 바람에 한 번도 보지 못해 애석하게 여겼다. 5년 후 나는 다시 이곳에 놀러 왔는데, 대동강 배 안에서 우연히 그녀와 마주쳤다. 그때 선창에 있던 여러 기녀들이 곱게 단장하고 애교스런 눈빛을 하며 아름다움을 다투었는데, 현옥만이 대충 연하게 눈썹만 그린 채 단정하게 물러나 앉아 있었다. 나는 대번에 그녀가 현옥임을 알 수 있었다. 얼마 뒤에 피리와 가야금 연주가 시작되자 그녀가 천천히 일어나 자리에 나왔다. 붉고 또렷한 입술에서 맑고 구슬픈 곡조가 흘러나와 높은 음향이 울려 퍼지니, 정곡郢曲이 한번 연주되자 화창和唱하는 사람이 없었다던 바로 그 경우였다. 이날의 즐거운 잔치는 저물녘이 되어서야 끝났다.

이튿날 나는 삼십육천동三十六天洞에 들어가서 열흘 있다가 돌아왔다. 그리고 시 잘 짓는 친구 두세 명과 그녀의 집인 오성관五城觀을 방문했다. 현옥은 서둘러 소나무 뜰을 청소하라 이르더니, 석류꽃 아래 삿자리를 깔고 가야금을 가져와 〈유수곡〉을 연주했다. 곡이 끝나자 술잔을 몇 순배 돌

음악, 삶의 역사와 만나다

리며 운자를 나누어 시를 지었다. 현옥이 먼저 "훌륭한 선비들께서 오신 뜻은 시들어가는 꽃이 안쓰러워라네群賢來意屬晚花"라고 한 구절을 읊었다. 그녀의 고운 솜씨가 뛰어나게 드러나는 것은 비단 노래를 부를 때만이 아니다.[108]

『녹파잡기』에 기록된 현옥은 자의식이 강했다. 외모를 치장하는 데 골몰하지도 않았고, 자기가 노래로서 나서야 할 자리에서는 아무도 짝하여 함께 노래할 수 없을 만큼 자신의 예술적 경지를 한껏 선보였다. 현옥은 1829년 2월 자경전에서 열린 진찬에서 후창악장을 불렀고, 선유락 정재에서 배를 끄는 예선曳船의 역할을 맡았다.[109] 후창악장은 두 명이 담당했는데, 공연에 참여한 여령 중에 노래 실력이 뛰어난 인물이 맡았다. 현옥이 선창악장을 맡았다는 점

순조 기축년 『진찬위궤』의
자경전 진찬도
1829년(순조 29) 순조의 사순과 등극 30주년을 경축하여 자경전에서 열린 내진찬으로, 외진찬이 남성 중심의 잔치인 것에 반해 내진찬은 왕실의 친인척을 중심으로 열리는 여성 중심의 잔치이다. 정재 공연자도 여성인 기녀로 구성되었는데, 평안도·황해도·강원도·충청도·전라도 경상도에서 선발된 기녀이다.

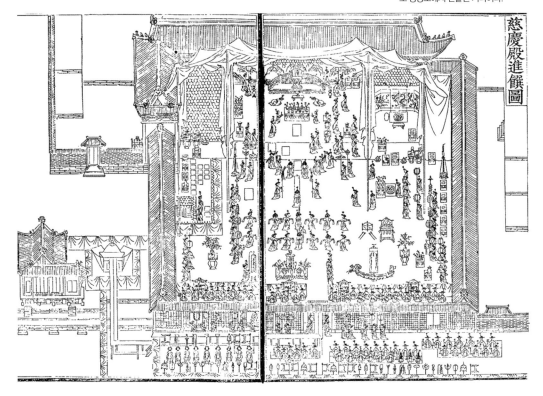

은 노래 실력이 뛰어났다는 『녹파잡기』의 내용과 맞아 떨어진다.

두 번째 인물인 차옥은 『녹파잡기』에서 용모가 깨끗하고 늘씬해서 궁중 정재를 공연하기에 손색 없는 미모였으며, 청아한 음성을 지닌 인물로 그려졌다. 차옥은 젊은 시절 한양에서 온갖 부귀영화를 누렸으나, 세월이 흘러 다시 노류장화인 기생 노릇을 하는 자신을 자조 섞인 어투로 한탄하고 있다. 차옥은 1829년 2월에 열린 진찬에서 두 종목의 정재에서 참여했는데,[110] 수연장 정재에서 우무의 역할을 했고, 선유락 정재에서 무의 역할을 맡았다.

세 번째 인물인 춘심은 『녹파잡기』에서 "춘심은 분칠한 뺨이 곱디곱고 하얀 이가 환하다. 정을 담아 돌아보며 웃는 웃음에 고운 맵시가 넘쳐난다."[111]라고 간단히 소개되었다. 춘심에 대해서는 고운 외모만 부각시켰고, 세 인물 중에 가장 간략하게 서술되어 있지만 그가 공연한 정재 종목은 셋 중에 가장 많았다. 춘심은 1829년 2월에 열린 진찬에서 여섯 종목의 정재에 출연했다.[112] 포구락 정재에서 우무를 맡았고, 무고에서 협무를, 연화대 정재에서 좌협무를, 선유락에서 외무, 가인전목단에서 좌무를, 처용무에서 협무를 맡았다.

3명의 평양 출신 여령들이 정재 공연에 참여했는데 이들은 평양교방에서 활동했던 기녀였다. 평양교방에서 18·19세기에 성행했던 정재는 포구락·무고·처용·향발·발도가·아박·무동·연화대·학무·검무·헌선도·사자무 등 12가지였다.[113] 도상 자료를 통해서도 평양 교방의 정재 공연을 확인할 수 있다.

미국 피바디 에섹스박물관에 소장되어 있는 18세기 후반의 『평양감사환영도』 제2폭의 〈도임환영〉 부분에는 무고·학무·연화대 정재의 모습이 보인다. 또한 국립중앙박물관에 소장되어 있는 19세기의 『평양감사환영도』 〈부벽루연회도〉에 처용무·포구락·검무·무고와 〈연광정연희도〉에는 사자무·학무·연화대·선유락 등이 나

타났다. 평양 관아의 정재는 궁중 정재에 비해서 출연 인원도 적고, 의상도 소박하며, 무대 도구의 규모도 적었다.

1828년, 무동의 정재 공연

궁중 연향으로 군신이 주축이 되는 외연에서는 무동, 왕실 가족과 여성인 명부를 비롯하여 왕실의 친인척이 참여하는 내연에서는 여령이 정재를 공연했다. 그런데 순조비 순원왕후의 사순을 경축하여 열린 순조 28년(1828)의 진작에서는 이례적으로 내연과 외연을 모두 무동이 담당했다. 1828년에 네 차례에 걸친 잔치는 순조 무자년『진작의궤』에 자세히 전한다.[114]

순조 28년 6월 1일의 연경당 진작은 새로 창작된 정재가 대거 선보였다는 점과, 무동의 출연 횟수가 역대 연향 중 가장 많았다는 두 가지 측면에서 주목된다. 6명의 무동이 19종목의 새로 창작된 정재는 물론이고, 전승된 정재까지 합쳐 총 23종목의 정재 종목을 모두 소화해 냈다. 진작의 의식 절차에 따라 17종목의 정재가 연행되었다. 그러나 정재도·정재악장·공령[115]의 기록에서는 17종목의 정재 외에도 고구려무·공막무·무고·향발·아박·포구락의 6종이

선유락(좌)
춘심은 외무
순조 기축년 『진찬의궤』

가인전목단(중)
모란꽃을 꺾어들고 추는 춤. 춘심은
좌무
순조 기축년 『진찬의궤』

처용무(위)
오방색 옷을 입은 다섯 처용과 협무로 구
성. 춘심은 협무
순조 기축년 『진찬의궤』

더 포함되어 있어, 모두 23 종목의 정재가 기록되었다. 따라서 진작
때 연행된 정재가 17종목인지, 23 종목인지 여부는 정확히 알 수
없지만, 의주 기록에 누락되어 있는 6종목의 정재도 이 시기에 존
재 했다.[116]

　무동 6명과 악공 4명이 연경당 진작에서 정재를 맡았다. 무동 6
명의 정재 출현 빈도를 살펴보면, 김형식이 22종목으로 가장 많이
출연했고, 진대길은 20종목에 출연했으며, 신광협과 진계업은 각각
17종목에 출연했고, 김명풍은 16종목에, 신삼손은 15종목에 출연
했다. 6명의 무동은 모두 2월의 진작에서도 공연했는데, 그때는 각
자 출연한 정재 종목이 4종목 이하였다. 6월의 진작에서 정재 공연
의 최다 출연자인 김형식은 단 한 종목을 제외한 22종목의 정재에
출연했기 때문에, 거의 연속으로 출연해야 하는 힘든 일정을 소화
해야 했다. 독무 정재인 무산향과 춘앵전도 그가 담당한 것을 보면,
김형식은 6명 중에서 가장 뛰어난 실력의 소유자였을 것이다.

　악공 4명의 활동을 살펴보면, 무고정재에서 봉고 역할을 맡은 김
원식과 안득준, 그리고 포구락 정재에서 봉구문의 역할을 맡은 서
학범과 차종복은 무대 도구를 무대 위에 놓는 보조적인 역할을 맡

음악, 삶의 역사와 만나다

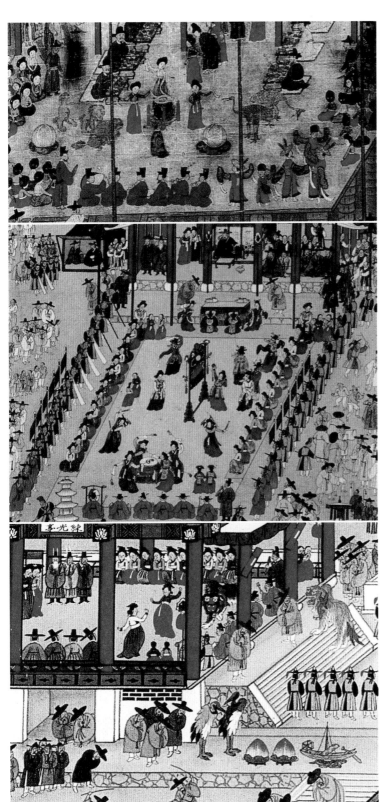

『평양감사환영도』제2폭「도임환영」
부분(상)
제2폭「도임환영」부분. 중앙에 기녀 4인
이 무고를 춤추고 있다. 왼쪽에 사자무를
위해 2마리의 청·황사자가 대기하고 있
고, 반대편에 학무를 추기 위해 청학·황
학 두 마리와, 연화대무를 위해 연꽃 두
송이가 마련되었다. 연꽃 안에는 어린 기
녀가 들어 있어서 학이 쪼면 연꽃이 열리
면서 연화대무가 시작된다.
18세기 후반, 피바디 에섹스박물관

『평양감사환영도』「부벽로연회도」 부분
(중)
무대 중앙에 포구문의 구멍(용안)에 공
을 넣어 맞추는 포구락무가 위치하며,
그 옆으로 긴 턱이 과장되게 그려진 오
방처용무가 보인다. 그 아래 2인이 긴
칼로 검무를 추며, 그 아래 4인이 무고
를 추고 있다. 이는 여러 춤이 동시에 공
연된 것이 아니라 한 폭에 담아내기 위
해 여러 춤을 동시에 그렸을 뿐이다.
19세기, 국립중앙박물관

『평양감사환영도』「연광정연희도」
부분(하)
무대 위에 두 기녀가 상대하여 춤추고 있
고, 무대 오른편에 청사자, 황사자가 대
기하며, 아래쪽에 청학과 황학이, 연화대
정재에 쓰이는 연꽃 두 송이가, 선유락
정재에 쓰이는 채색 배가 순서를 기다리
고 있다.
19세기, 국립중앙박물관

았다. 정재에서 보조적인 역할을 했던 이들 4명은 악공이었다. 봉고의 안득준과 봉구문의 차종복은 필률차비였고, 봉고의 김원식은 대금차비, 봉구문의 서학범은 방향차비였다.[117] 이처럼 외연의 정재에서 부차적인 역할을 하는 사람으로 악공도 참여했다.

연경당 진작은 정재의 실험 공간이었다. 어떻게 19종목의 새로운 정재를 한꺼번에 선보일 수 있었을까? 당시 가장 중요한 것은 순조를 대신하여 대리청정으로 국정을 운영하며 연향을 진두 지휘했던 효명세자의 의지였다. 그러나 이를 가능하게 했던 조건을 보면 대략 다음과 같다.

첫째는 시간적[天] 조건이 공식성이 적은 6월 1일이었기 때문에 가능했다. 순원왕후의 사순을 경축한 진작을 이미 2월 달에 공식적으로 치렀고, 생신(5월 15일)을 즈음한 시기에 소규모로 다시 연향을 치렀기 때문에 비교적 공식성이 덜했다. 그런 시간적 배경은 새로운 실험에 유리한 조건이었다.

둘째는 공간적[地] 조건이 공식성이 덜한 연경당이라는 공간이기 때문에 실험이 가능했다. 연경당은 순조가 효명세자에게 대리청정을 임명한 뒤에 물러나 조용히 살던 공간이었다. 따라서 연경당에서의 진작은 어버이에 대한 효성을 더욱 드러낼 수 있는 장소이면서 한편으로는 법전이나 편전 같은 정치적인 공간과도 차이가 있었다. 즉, 연경당은 공간적인 공식성이 적었기 때문에 새로운 실험을 할 수 있는 배경이 되었다.

셋째는 인간적[人] 조건이 적은 규모로 진행되었으므로 실험이 가능했다. 즉 진작에 초대된 인원도 적었고 출연한 무동 수가 적었으므로, 적극적인 실험을 시도할 수 있었다. 무동 6명이 23종목의 정재를 공연했다. 정재 실험의 입장에서 생각해 보면, 적은 수의 무동이라야 새로 창작한 정재를 손쉽게 학습하게 하고 공연을 시킬 수 있었다. 단일 정재 종목 안에서도 규모를 최소한으로 줄여 죽간

음악, 삶의 역사와 만나다

1828년 진작의 정재 무동 공연 순서
(*)는 의주에 없으나, 도식과 악장에 있는 정재

	2.12.묘시/무동 대전.중궁전 진작	2.12.2경/무동 야진별반과	2.13.진시/무동 왕세자회작	6.1.진시/무동 대전.중궁전 진작
1	광수무	초무	무고	망선문
2	광수무	초무	아박무	경풍도
3	아박무	아박무	포구락	만수무
4	아박무	향발무	향발무	헌천화
5	향발무	첨수무	첨수무	춘대옥촉
6	향발무	수연장	포구락	보상무
7	수연장	포구락	광수무	향령무
8	수연장	무고	무고	영지무
9	첨수무	광수무	첨수무	박접무
10	첨수무	첨수무	처용무	침향춘
11	무고	포구락		연화무
12	무고	광수무		춘앵전
13	포구락	아박무		춘광호
14	초무(*)	향발무		첩승무
15	처용무	수연장		최화무
16	처용무	초무		가인전목단
17		광수무		무산향
18		처용무		고구려무(*)
19		처용무		공막무(*)
20				무고(*)
21				향발(*)
22				아박(*)
23				포구락(*)

자도 등장시키지 않고, 핵심적인 역할만으로 최소화했다. 그런 작은 규모의 정재 실험단을 마련하여 효명세자는 자신이 직접 정재악장을 쓴 열한 종목[118]의 정재를 포함한 19종목의 정재 실험을 진두지휘했다고 본다.

세 가지 조건의 공통점은 공식성이 적다는 점과 작은 규모였다는 점이다. 보편적으로 생각하더라도 실험은 여러 가지 틀이 단단하지 않은 조건에서 더 잘할 수 있다. 비공식적인 곳, 자유로운 곳, 소규

1828년 6월 1일(연경당) 대전·중궁전 진작의 무동별 정재 공연

정재 / 무동	망선문	경풍도	만수무	헌천화	춘대옥촉	보상무	향발무	영지무	박접무	침향춘	연화무	춘앵전	춘광호	첩승무	최화무	가인전목단	무산향	고구려무	공막무	무고	아박무	포구락	향령무	합계
1 김명풍	작선	무	무	집당	집당	무		무	무		무		무	무	무			무	무			무	무	16
2 김형식	집당	무	무	무	집당	무	무	무	무	무	무	무	무	무	무	무	무	무		무	무	무	무	22
3 신광협	작선	무	봉족자	집당	집당	무		무	무		무		무	무	무			무	무	무		무	무	17
4 신삼손	작선	봉경풍도	봉선도반		집당	무		무	무		무		무	무	무	무		무				무	무	15
5 진계업	작선	무	무	봉화병	집당	무		무	무		무		무	무	무	무		무		무		무	무	17
6 진대길	집당	무	무	무	집당	무	무	무	무	무	무		무	무	무	무		무		무	무	무	무	20
7 김원식																				봉고				1
8 안득준																				봉고				1
9 서학범																						봉구문		1
10 차종복																						봉구문		1
합계	6	6	6	5	6	6	2	6	6	2	6	1	6	6	6	4	1	6	2	6	2	8	6	

모에서 창의적인 예술 활동이 더욱 활발히 일어날 수 있는 것은 바로 오늘의 예술 조건과도 통하는 지점이다.

지금까지 조선시대 왕·선비·백성·기녀와 무동이 추었던 춤을 살펴보았다. 전문인인 기녀와 무동은 직업으로 춤을 추었지만, 성리학적 질서가 지배했던 조선시대에 비전문인도 또한 춤추며 살아가고 있었다. 고려의 잔영이 영향을 미치던 조선 전기에는 왕과 선비가 어울려 춤추는 기록이 자주 등장했으나, 조선 후기에는 그러한 기록이 보이지 않는다. 아마도 조선 후기에 성리학적 정치이념이 뿌리를 내리면서 보다 경직된 사회가 되지 않았나 싶다.

음악, 삶의 역사와 만나다

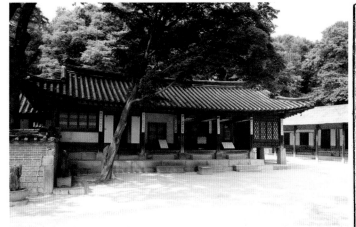

창덕궁 연경당(좌)
순조비 순원왕후의 생신을 기념하여
1828년 2월에 연향을 치르고, 6월 1일에
연경당에서 진작이 다시 열렸다. 19종목
의 새로운 정재가 등장하여, 창작 정재의
실험장이 되었던 공간이다.

연경당도(우)
순조 무자년『진작의궤』

춤을 포괄한 악의 근원적인 기능은 화합이다. 그러므로 화합해야
하는 대상인 왕, 혹은 어버이 앞에서 춤추는 것은 긍정적으로 보았
다. 그러나 화합하지 않아야 하는 대상 앞에서 춤을 춘 것은 아부나
일탈로 보았다. 춤은 즐거움이 가장 극대화된 표현으로 조선시대의
기록을 통해서 이러한 측면을 확인할 수 있었다. 왕·선비·백성은
흘러넘치는 즐거움을 표현하기 위해, 혹은 다른 이들을 즐겁게 하
기 위해서 춤을 추었다. 즐거운 시기에 춤을 춘 것은 용인되었으나,
재변이나 흉년 등 즐겁지 않은 시기에 춤을 추는 것은 통제하려고
했고, 그 판단은 중앙 정부에서 했다. 조선 말기까지 춤을 통제하려
는 기록이 지속적으로 나타났으니, 역설적으로 통제하려고 해도 통
제되지 않았던 것이 바로 춤인 것이다.

〈조경아〉

4

전환기의
삶과 음악

01
근대로의 진입과
전통 음악의 대응

　　19세기 말과 20세기 초반 우리 민족은 전환기의 삶을
살았다. 밖으로는 서구 열강과 일본제국주의의 위협 속에서, 안으
로는 신분제의 붕괴와 지배 이념으로 작용하던 성리학적 가치관의
해체로 요약되는 전환기를 겪었던 것이다. 우리에게 있어 근대성의
과제는 이 두 가지의 변화에 대한 대응 속에서 제기된 길찾기에 다
름 아니었다. 나아가 전환기의 음악계 역시 이러한 두 가지의 변화
에 대응하는 과정에서 새로운 변화를 겪게 되었다.

　　전환기 음악계의 문제는 밖에서 유입된 서양 음악과 일본의 근대
음악을 어떻게 수용였는가 하는 문제와 안으로는 이러한 새로운 변
화 속에서 전통음악의 대응이 어떻게 이루어지는가로 압축된다. 또
한 근대적 대중매체를 통해 레코드 음악이 발달하면서 순수 예술
음악으로서의 서양 음악과 달리 일본 음반산업의 자장 속에서 전개
된 대중가요와 대중문화가 식민지 근대라고 하는 공간을 어떻게 채
워나갔는 지도 전환기적 삶과 음악을 이해하는 관건이 된다.

근대식 공연장과 음악의 변화된 향유 방식

19세기 말에서 20세기로 넘어오면서 음악을 향유하던 양상은 과거와 다른 모습으로 전개되었다. 본래 전통 사회에서 음악을 향유하는 공간은 장르적 구별과 함께 신분적 구별짓기를 통해 나뉘어졌다. 예컨대 궁전의 정전에서 임금과 대신들에게 들려지던 궁중음악은 일반인들이 평생 들을 수 없던 음악이었다. 또한 중인계층 이상의 선비들은 그들만의 풍류를 자신들의 풍류방이나 후원後園에서 현악영산회상이나 가곡 등을 향유하며 발전시켰다. 그런가 하면 서민들의 음악은 장터나 움집에서 연주되었다. 한 예로 19세기 후반부터 융성하기 시작했던 잡가는 평민들이 즐기던 도시의 서민 음악으로서 공청公廳, 혹은 '깊은 사랑'이라고 하는 반지하식 움집에서 향유된 일종의 '유행가'였다.

신분제가 해체되기 전까지만 해도 잡가와 가곡의 구별이 엄격하여 관기(기생)는 가곡만을 불렀고 잡가는 민간에서 평민 가객집단과 함께 노래하던 삼패라고 하는 창기들만 부르는 등 신분과 계층, 공간에 따른 장르의 구별이 엄격하였고 서로 공유되지 않았다. 그러나 20세기 들어 신분제가 제도적으로 폐기되고 근대식 극장과 방송, 음반 등 각종 대중매체가 증가하면서 전통사회의 장르 구별법은 퇴조하게 되었다. 근대식 극장을 비롯한 공공 장소와 매체를 통해 잡가와 가곡이 함께 불리고 궁중 정재와 민속악이 함께 무대에 오르는 등 변화가 생겨났다.

전통음악이 근대식 공간으로 가장 먼저 진입하게 된 통로는 각종 근대식 극장이었다. 1902년 최초의 관립극장인 협률사가 개관한 이후 1907년에는 사설 극장으로 장안사, 연흥사, 단성사 등이 설립되고 각 극장에 소속된 종합예술단의 활동이 활성화된 것이다.[1] 협

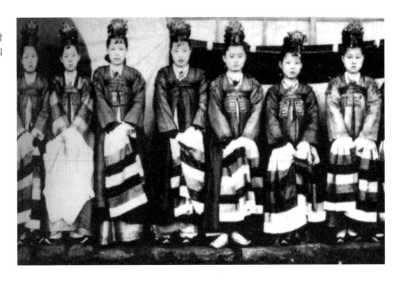

률사는 1902년에 개관하여 1908년 원각사로 개장한 후 1914년 화재로 소실되기까지 국가가 재정 충당을 목적으로 민속악 출신 중심으로 최초로 조직한 종합예술단이자 관립극장이었다.

여기에는 가기 20명과 창부 김창환 등 제 1급의 명창·명인 등 40명이 전속으로 활동하였고 공연 종목으로는 창장무, 검무, 포구락 등의 궁중정재와 승무, 살풀이, 판소리, 창극, 산조, 풍물, 무동타기 등 궁중음악, 정악, 민속악 등을 두루 망라하는 것이었다.[2]

한편, 민간에서 1930년대까지 전통연희를 위한 공연장 구실을 담당했던 공간은 광무대였다. 광무대에서 배출된 박춘재朴春載 (1881~1948)는 전통 예인이 근대적인 대중스타로 넘어가는 과도적인 모습을 잘 보여주고 있다. 박춘재는 시조·잡가·선소리·재담 등에 능한 당대 최고의 경서도 명창으로서 1900년에 궁내부 가무별감으로 임명되어 어전에서 공연을 하며 고종의 총애를 한 몸에 받은, 일종의 국민가수 였다.[3]

박춘재의 명성은 공연장 광무대를 중심으로 쌓아진 것에 다름 아니라고 할 수 있는데 〈광무대 박춘재 소리〉라는 이름을 단 잡가집이 여럿 간행될 만큼 경기소리 분야에서 독보적 존재였다. 박춘

재 외에도 김창환, 송만갑 등 남자 명창들과 김옥엽, 홍도와 같은 권번에 소속된 기생들도 당시 인기 연예인과 같이 경서도 소리와 남도 잡가 및 창극조의 음악을 부르며 광무대에서 활동했다.

광무대 외에도 장안사·연흥사 등에서의 공연 종목은 남사당패의 땅재주, 민간무용, 민요, 판소리 등으로 대동소이 했다. 특히, 장안사의 경우 송만갑과 김창룡 등의 판소리 명창 등이 연일 인기를 끌면서 관객이 몰렸다. 비록 경영난으로 7년 정도의 짧은 기간에 존속했던 장안사에는 판소리 명창뿐만 아니라 기생과 평양 날탕패 등의 선소리꾼들도 공연에 참가하였다. 지금은 영화관으로 더 잘 알려진 단성사 역시 1914년 극장의 외부를 서구식으로 바꾸고 내부를 일본식으로 바꾼 신축 기념공연에서 각종 궁중 정재와 민간무용이 올려졌는데, 광교조합 소속의 기생들이 출연하였다.

이렇듯 근대식 공연장이 등장한 이후 각 지방에서 활동하던 명인·명창들이 서울로 대거 진출하게 되고, 극장에 소속된 종합예술

『무쌍신구잡가집』에 그려진 광무대 내부 모습
광무대는 1898년부터 1930년까지 현재 을지로 4가에 위치해 있던 구극전문극장으로서 전통예인들이 활발하게 공연을 벌였던 극장이다.

박춘재(좌)
20세기 초반에 최고의 경서도 명창으로 활동했던 박춘재는 궁내부 가무별감으로 임명되어 어전에서 공연을 하며 고종의 총애를 한몸에 받았다.
『무쌍신구잡가집』(無雙書林, 1915)에 실린 박춘재

광무대 연주 일행(1915)(우)

단은 전통예술이 근대적인 문화환경 속에 적응하는데 중요한 통로 역할을 하였다. 음악, 무용, 극(창극과 탈패)을 종합하고 궁중정재, 민요, 판소리, 민속춤, 남사당패놀이, 잡가 등을 아우르는 다채로운 상설공연이 시작되면서 이제 궁중과 양반들의 풍류 공간에서 즐기던 음악과 무용이 평민이 즐기던 음악 및 무용과 함께 공공의 무대에 같이 올려지게 되었다.

이처럼 음악과 무용을 감상하는 청중들도 신분적 차이를 넘어서서 불특정 다수의 근대적 시민으로 그 주체가 바뀌었다. 또한 이렇게 극장을 중심으로 전통 예술 공연이 공공의 시민들에게 향유되고 민속악의 새로운 수요가 생기게 된 이유로 또 다른 창조의 원동력이 되었다. 판소리에서 창극이 탄생하고 각 지역의 향토민요가 대중가요의 하나인 신민요나 신속요로 재탄생되어 대중매체를 통해 전국적으로 퍼져나갈 수 있었기 때문이다.

축음기의 유입과 레코드음악

1877년 에디슨이 소리를 녹음해서 재생하는 축음기(유성기)를 발명한 이후로 전 세계적 차원에서 음악 감상과 향유 방식은 일대 변화를 겪게 되었다. 축음기의 발명으로 인하여 음악의 기록과 재생이 가능해짐에 따라 시간과 공간의 제한을 벗어나는 음악 향수가 가능하게 되었다. 이에 따라 신분적 차이와 공간의 제약 속에 향유되던 전통음악이 현대사회의 새로운 개념으로 출현한 대중들에게 무차별적으로 다가설 수 있는 기회를 얻게 되었으며, 창작의 시작 단계에서부터 광범위한 대중을 대상으로 축음기 녹음을 염두에 둔 대중가요가 만들어지기 시작했다.

한국인 녹음이 담겨있는 최초의 음반을 이야기 할 때는 인류학적인 기록으로 음반과 상업적인 상품 가치를 갖는 음반으로 나뉘어 언급될 수 있다. 인류학적인 기록 차원에서 한국인의 육성이 처음 취입된 해는 1896년이다. 당시 미국으로 이민 간 우리나라 노동자들을 상대로 문화인류학적 차원에서 민속조사를 하던 여성 인류학자 앨리스 C. 플래처(Alice C. Fletcher, 1838~1923)가 인디언들의 노래와 함께 동요풍 〈달아달아〉, 〈아리랑〉, 〈매화타령〉 등 한국인 가창자의 노래를 에디슨식의 원통형 레코드에 취입한 것이다.[4] 이 음반은 전문 음악가의 소리는 아니지만 19세기 말 우리 민중의 생생한 노래와 육성을 들을 수 있다는 사실만으로도 역사적인 가치가 있다고 할 수 있다.

한편, 전문음악가 중에서 유성기 음반을 처음으로 취입한 사람은 경기 명창 박춘재이다. 그는

한민족 최초 음원복각 CD 자켓

미 의회도서관에 보관된 한국인 최초 음
원(원통형음반) 상자 사진

1895년 6월 미국 시카고에서 개최된 만국박
람회에 참여하여 한국인으로는 처음으로 미국
빅타 레코드에서 녹음한 것으로 알려져 있다.[5]
국내에서 유성기 음반 취입이 시도된 초기에
박춘재는 고종 황제 앞에서 녹음 시연을 보이
기도 했다. 빅타 회사가 궁궐 내에 원통식 녹
음기를 설치하고 박춘재로 하여금 나팔 통에
입을 대고 녹음을 하게 하였다. 원통식 납관에서 박춘재의 소리가
흘러나오자 고종이 깜짝 놀라며 "춘재야, 어서 나오너라 네 수명이
10년은 감했겠구나"라는 말을 했다고 하는데 이게 바로 '10년 감
수十年減壽일화'이다.

한국에서 상업적으로 발매된 최초의 원반형 유성기 음반은 1907
년 미국 콜럼비아사가 발매한 족판이다. 그것은 한국 음악가들이
일본 오사카에 가서 녹음한 원반을 미국 콜럼비아 본사에서 음반
으로 제작한 후 다시 한국으로 들여와 판매된 것이다.[6] 이때 발매된
한국 음반은 경기 명창 한인호韓寅五와 관기官妓 최홍매崔紅梅의 민
요·가사·시조 등 경기소리를 중심으로 한 전통 성악이었다. 당시
에는 음반이 거의 대부분 서울을 중심으로 한 인근 지역에서 팔렸
기 때문에 그때 취입된 음악은 주로 서울에서 인기가 있었던 경기
민요였다.

미국 음반회사들은 유성기 음반 및 음반 시장 개척을 위해 녹음
기재와 기술진을 배에 싣고 세계 각국을 순방하며 현지의 민속음악
을 녹음한 이후 본사에서 음반 제작과 판매를 담당하였는데 우리의
경우도 이러한 음반회사들의 시장개척에 편입되어 20세기 초반의
소리들을 음반에 남길 수 있었다. 그러나 1900년대 후반 우리나라
에 진출한 미국 음반회사(미국 콜럼비아사와 미국 빅타)들은 일본에서
녹음하고 미국에서 음반을 생산하여 한국에 수출해야 하는 번거로

움 때문에 상업적으로 큰 성공을 거두지 못했다. 그래서 소수의 한국음악 음반만을 제작하다가 얼마 못가서 한국 음반 제작에서 손을 떼게 되었다. 그렇다 하더라도 당시 미국 음반회사들이 입은 일시적인 적자는 길게 봤을 때 결코 손해라고는 할 수 없을 것이다. 당시 미국 음반회사들이 이처럼 세계 곳곳에 뿌려놓은 음반 문화의 씨앗은 훗날 미국식 대중음악이 전 세계를 장악하는 데 큰 뿌리가 되었기 때문이다.

미국 빅타음반회사 음반

우리나라 레코드음악은 1910년 나라를 빼앗긴 직후 일본 음반회사인 일본축음기상회(이하 일축)의 등장과 함께 본격적으로 시작되었다. 일본 음반회사는 미국 음반회사보다 거리상으로 우리나라와 가까웠을 뿐만 아니라 일본의 한국 강제합병으로 여러 가지 조건이 유리했다. 일본축음기상회는 이런 여건을 충분히 살렸고 식민지 조선을 점차 황금의 음반시장으로 바꿔 나갔다.

일축은 1911년부터 1928년 미국 콜럼비아와 합작하여 일본 콜럼비아로 개칭되기까지 약 500종의 음반을 발매하였는데 이 시기에 취입한 음악은 주로 전통음악이었다. 당시 조선의 음반 구매자들이 전래음악에 익숙하였기 때문에 상업적인 이유에서 보면 전통음악의 취입이 자연스러운 일이었다.

이 외에도 일제 때 우리나라 음반을 제작한 회사는 거의 대부분 일본 음반회사였다. 그 대표적인 회사가 앞서 언급한 일본축음기상회와 일동축음기 주식회사였고, 1920년대 후반을 지나 1930년대에 들어서서는 일본 콜럼비아, 일본 빅타, 폴리돌, 오케, 태평, 시에론 등 6개 회사가 경쟁체제로 자리잡게 되었다. 순수 조선인에 의해 만들어진 민족 자본의 회사로는 뉴코리아 레코드 외에 몇 개의 군소회사가 있었으나 일본 회사들과의 경쟁체제에서 살아남지 못하였다.

유성기 음반과 전통음악의 대중화

1928년을 전후하여 한국 음반업계는 중요한 전환기였다. 경성에 일본 음반 회사의 지점이 설치되기 시작하였고 1928년부터 마이크로폰으로 증폭한 전기녹음 방식이 도입되면서 음질의 획기적인 개선이 이루어지게 된 것이다. 이제 음반은 기록의 수단을 넘어서서 음악 감상의 수단으로 자리잡아 본격적인 대중 매체의 역할을 부여받음으로써 도시의 소비자 대중을 상대로 새로운 음악환경을 형성하는 중요한 매체가 된 것이다. 이에 따라 전반적인 음악의 방향은 일본의 유행음악의 강력한 영향 하에서 전통음악의 기반은 서서히 약화되고 대중음악의 비율이 전체 시장을 압도하는 방향으로 나아가게 되었다. 그럼에도 불구하고 전기 녹음방식 도입과 대중문화의 본격적 성장 이전 시기였던 20세기 초반부터 20~30년 간은 제한된 형태로나마 근대식 극장과 함께 유성기 음반이 도시를 중심으로 전통음악을 보급하는데 중요한 역할을 담당했던 시기라 할 수 있을 것이다.

음반산업이 성장하는 초기 시절인, 1910년대와 1920년대 중반까지만 해도 음반의 대부분은 전통음악이 차지했다. 예컨대 1911년 일축에서 제작된 음반(독수리표 로얄레코드 NIPPONOPHONE)에는 판소리와 가야금의 명인 심정순, 경서도 명창 박춘재, 문영수, 김홍도, 피리 명인 유명갑 등의 녹음이 담겨 있다. 20세기 초반 전통음악의 실제 소리를 알 수 있는 귀중한 자료이다.[7]

1913년에는 판소리 명창 송만갑, 경서도 명창 박춘재, 문영수, 정가명창 조모란, 김연옥 등의 녹음이 수록되었고 1915년에는 미국 빅타 회사가 주관하여 판소리 명창인 김창환, 이동백 등의 음반이 제작되었다. 이어 1920년대 초반에는 경서도 명창 김일순, 김연

연, 박채선, 이류색, 유운선, 조국향, 한부용, 남도 명창 강남중, 신옥란, 신진옥, 신연옥 등 여성 가창자들 다수가 일축(닙보노홍)에서 음반을 취입했다. 이 시기 음반의 특징은 대부분 민요나 잡가를 장기로 하는 기생들과 판소리 명창들이 녹음했다는 점이다.

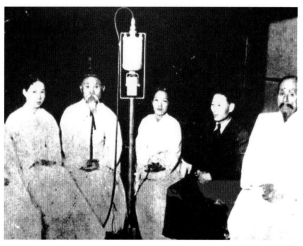

빅타음반 녹음 모습

이렇듯 전통음악은 특정한 시간과 장소에 구애 받지 않고 극장과 음반을 중심으로 전통사회의 신분과 공간, 장르의 제한과 구별에서 벗어나 도시의 불특정 다수에게 향유되는 전통음악의 대중화를 이루게 되었다. 그런데 이러한 현상은 궁중음악, 민간풍류, 판소리, 잡가, 가곡 등 전체 전통음악의 판도를 놓고 볼 때 전통예술의 대중화라고 설명할 수 있을 지언정 전통음악이 곧 대중음악이 되는 전통예술의 대중음악화라고 하기에는 다소 무리가 있다. 그러나 통속민요의 일부는 양악적 요소와 융합하여 혼종적(hybrid) 음악양식으로 대중음악의 영역에 편입되는 양상이 일어난다. 이 부분에 대한 고찰은 유성기 음반을 겨냥한 본격적인 대중가요의 탄생과 그 전개과정을 설명할 때 포함시키고자 한다.

02.

서양 음악의 유입

　우리나라에 서양 음악이 본격적으로 유입되기 시작한 것은 19세기 말엽부터이다. 문헌에 의하면 조선시대에도 여러 경로를 통해 서양 음악의 소개가 있었지만 그것은 일부 학자들에게만 한정된 것이었고 그것도 음악이론이란 영역에 제한된 유입이었다. 이론이 아닌 서양 노래의 유입은 가톨릭이 들어오면서 함께 보급된 성가로부터 시작되었다. 그러나 1866년에 일어난 병인박해를 계기로 서양 음악은 일반인에게 뿌리를 내리지 못하고 다른 통로를 통해 이 땅에 정착하게 되었다.

　서양 음악이 이 땅에 본격적으로 들어온 초기 통로는 학교와 군악대, 그리고 개신교였다. 전통적인 교육기관인 서당과 달리 근대식 교육기관으로 설립된 학교에서 아이들이 서양 음악 문법으로 만들어진 신식 노래를 배우기 시작했으니 이것이 바로 '창가'였다. 또한 개항 이후 입국이 자유로워진 개신교 선교사들이 교회 예배를 통해 가르친 노래는 '찬송가'였고 청·일 전쟁 등의 이유로 조선에 들어온 일본군인들이 부르기 시작한 노래는 '군가'였다.

　이렇듯 우리나라에서 서양 음악은 종교적인 이유, 군사적인 목

적, 식민지하의 교육적인 동기 등으로 유입되었고, 양악 군악대와 같이 국가적 차원의 필요성에 의해 수용되기도 하였다. 나아가 계몽운동, 정서 함양, 근대사상 고취, 구국교육의 일환으로 그 음악이 사용되기도 하였고, 일본의 식민지 지배가 노골화되면서 일본인의 시선을 통해 걸러진 일본식 양악이 들어오면서 이용되었다. 즉 서양 음악은 대·내외적인 근대화 요구과 맞물려 힘의 언어로 수용되면서 자생적인 근대화 열망을 반영하는 언어가 되기도 하였고, 다른 한편으로는 제국주의 침략과 식민 지배를 관철하는 도구로 사용되기도 하는 등 두 가지 모습으로 이 땅에 유입되어, 정착하였다.

양악 군악대와 서양 음악

1853년 일본은 미국의 페리제독의 무력시위에 굴복하여 1858년 구미 각국과 수교 통상조약을 체결함으로써 개국하게 되었다. 일본은 자신들이 당한 일을 그대로 우리나라에 적용하여 1876년 강화도 조약을 체결하였고 이에 따라 우리 역시 개항을 하게 되었다. 일본의 수교통상조약이나 조선의 강화도조약은 모두 강대국의 무력으로 강요된 불평등 조약이었다는 공통점이 있다. 그런데 이러한 불평등 조약은 내부적으로 '우리도 서양식 무기를 만들고 강력한 근대국가를 만들어 서구 열강에 대항하자'는 근대화의 열망을 불러일으켰다.

1897년 국호가 조선에서 대한제국으로 바뀌고 국왕이 황제로 격상된 변화는 외부적인 압력과 내부적인 근

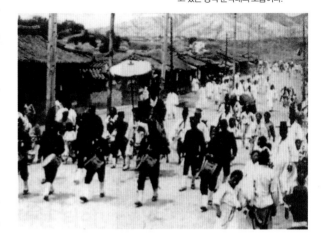

군악대
신식군대인 별기군이 만들어진 후 서양식 군악대가 만들어 졌다. 거리를 행진하고 있는 양악 군악대의 모습이다.

대화의 열망이 중첩된 표현이라 할 수 있다. 대한제국과 황제는 전 세계에 자주독립국가임을 선포하기 위해 이를 뒷받침하는 힘과 상징을 필요로 했다. 특히, 외세의 침략을 막아 낼 수 있는 근대적인 군제 개편은 시급하게 해결해야 할 과제로 떠올랐다. 그 군제 개편에는 새로운 신호 체제와 군대 기능을 반영하는 근대식 군악대 설치도 포함되어 있었다. 이 과정에서 별기군이라는 신식군대가 만들어지고 '동호수銅號手'라는 서양식 신호 나팔수가 편성되었다. 이렇게 만들어진 서양식 신호 나팔곡은 '부국강병의 음악'으로 새롭게 부상하였다. 이후 동호수는 군제개편과 함께 나팔수-곡호수-곡호대라는 이름으로 바뀌면서 전 부대에 확대·편성되었다. 동호수·나팔수·곡호수는 소편성에 해당했지만 1888년에 설치된 곡호대는 군악대의 전 단계였던 만큼 편성 규모가 확대되었음을 의미하였다. 또한 지방 부대에 이르는 전군에까지 곡호대 편성이 확대됨으로써 양악 편성의 군악대가 급속히 자리잡게 되었다.[8]

　우리나라 최초의 양악대 지도자는 김옥균이 이끄는 개화당의 한 사람으로서 갑신정변에 앞장선 이은돌이다. 최초의 음악 유학생으로 일컬어지는 이은돌은 1881년 11월에 일본에 유학하여 프랑스

에케르트의 사진[좌]과 그의 묘[우]

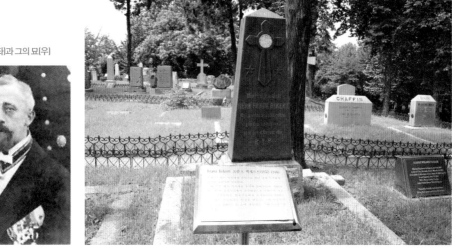

음악, 삶의 역사와 만나다

대한제국 애국가

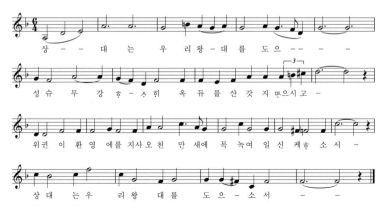

상—대는 우리왕—대를 도으—————

성슈 무 강흥—소히 옥 듀를산 갓 지 뜨으시고—

위권 이 환영 에를지사오천 만 새에 목 녹여 일신 케흥 소 서—

상대 는우 리 왕 대를 도으—소서———

대한제국 애국가
우리나라 최초의 국가로서 프란츠에케
르트가 작곡한 곡이다
가사 : 상뎨(上帝)는 우리 황뎨(皇帝)를
 도으 사스
 셩슈무강(聖壽無疆)하사
 해옥듀(海屋籌)를 산(山)갓치 싸
 으시고
 위권(威權)이 환영(寰瀛)에 뜰치
 사스
 오천만셰(於千萬歲)에 복녹(福
 祿)이
 일신(日新)케 하소셔
 상뎨(上帝)는 우리 황뎨(皇帝)를
 도으 소셔

출신의 다그롱(Gustave Charles Dagron)으로부터 신호나팔, 양악대 교육과 군사 교육을 받고 1882년에 귀국한 뒤 갑신정변이 일어날 때까지 나팔수를 양성하였다.

20세기 들어 양악 군악대가 본격화된 것은 독일 출신의 프란츠 에케르트(Franz Eckert)가 군악교사로 초빙되면서부터이다. 에케르 트는 이미 오랫동안 일본의 양악대를 육성한 경험을 가졌던 사람 으로서 우리나라에는 1901년에 입국하였다. 1901년 9월 9일 고종 황제의 생일을 맞아 에케르트 부임 데뷔연주회를 갖게 된 양악대는 황실과 정부의 각종 행사를 맡았다. 뿐만 아니라 양악대는 시민을 위한 공개 연주회를 개최하는 등 본격적으로 우리나라 사람들에게 서양 음악을 소개하고 보급하는데 커다란 역할을 하였다.[9]

에케르트 지도하에 양악대는 양악 전문 음악가를 다수 배출하였 고 우리나라 최초의 국가인 〈대한제국 애국가〉를 만들어 보급했을 뿐만 아니라 한국어 찬송가 개정 작업에도 협조하였다. 이어 1907 년 일본에 의해 군대가 해산되고 한일강제 병합 이후 양악대가 해 산될 때 까지 짧은 기간 동안 큰 역할을 하였다. 1907년에 군대가 해산된 뒤 '이왕직 양악대'로 축소 및 개편되는 고비를 맞는 동안에

도 한국인으로서 에케르트의 뒤를 이은 백우용은 최초의 클라리넷 연주자로서 수많은 관악주자를 양성하면서 한국 관악의 초석을 다지는데 큰 역할을 하였다.

교회와 찬송가

　19세기 말과 20세기 초는 세계 제국주의의 식민지 쟁탈 시대로서 서구 열강의 세력이 점점 동쪽으로 이동하는 서세동점西勢東漸의 시기였다. 일본은 서구 열강의 대열에 합류하여 우리나라에 식민지 침략의 위협을 가하였다. 1876년 강화도에서 일본과의 불평등 조약을 계기로 '개항開港'하게 되면서 서양의 문물이 급속도로 들어오게 되었다.

　또한 이 시기는 미국을 중심으로 아시아 선교활동이 활발히 전개되는 시기이기도 하여 기독교의 찬송가를 통해 서양 음악이 본격적인 유입되기 시작하였다. 아펜젤러(Henry Gerhard Appenzeller), 언더

아펜젤러 동상 : 정동 교회

우드(Horace Grant Underwood)와 그 뒤를 이은 수 많은 선교사들은 이 땅에 기독교를 전파하는 과정에서 찬송가와 '풍금'이라고 불리는 리드 오르간을 보급시켰던 것이다. 이들이 보급했던 찬송가는 그 당시 미국에서 불렸던 표준 찬송가와 복음성가였다.

　당시 우리나라 사람들이 가장 많이 부른 찬송가는 〈예수 나를 사랑하오〉(예수 사랑하심은)와 〈우리 주 가까 이〉(내 주를 가까이 하게 함은)였다. 〈우리 주 가까이〉는 처음에는 4박자로 부르다가 몇 년 후 오늘날과 같이 6박자로 부르게 되었다.

　이 두 곡을 살펴보면 서양 음악이 초기에 우리에게 어

주를 가까이 함

내 주를 가까이 하게 함은 -
십 자 가 짐 같 은 고 - 생 이 나 -
주 께 더 나 가 기 원 - 합 니 다 -
내 일 생 소 원 은 늘 찬 송 하 면 서

예수 나를 사랑하오

예 수 사 랑 하 심 은 거 룩 하 신 말 일 세
우 리 들 은 약 하 나 예 수 권 세 많 도 다
예 수 사 랑 하 심 예 수 사 랑 하 심
예 수 사 랑 하 심 성 경 에 써 있 네

떠한 양상으로 유입되었는 지를 잘 알 수 있다. 두 곡의 공통점은 모두 장음계로 되어 있지만 우리나라 전통음계와 비슷한 5음음계로 이루어졌다는 것이다. 〈예수 나를 사랑하오〉는 도-레-미-솔-라의 음계로 되어 있고 〈우리 주 가까이〉는 솔-라-도-레-미의 음계로 되어 있어 한국의 전통민요 중 경토리라 불리는 선법과 유사한 음계로 되어 있다. 더구나 평조나 경토리에 가장 많이 등장하는 솔-라-도-레-미 음계로 이루어진 〈우리주 가까이〉가 4박자에서 6박자로 바뀐 것은 3박자 계열의 리듬에 익숙한 우리 민족의 감수성이 자연스럽게 반영된 것임을 알 수 있다.

이렇듯 전통적인 음악 어법과 비슷한 선법 및 리듬이 합해져서

찬송가讚頌歌
감리교회에서 부르던 찬미가와 장로교회에서 부르는 찬성시와 찬양가를 합하여 만들었는데, 양 교회의 신도들이 한 곳에서 예배볼 때 같이 부르기 위해서이다.
1908년 언더우드 (H. G. Underwood), 편역, 숭실대학교 한국 기독교박물관

〈우리 주 가까이〉는 전통민요에 기반하여 새롭게 창작된 신민요처럼 당시 조선인들에게 매우 친근한 노래로 사랑을 받을 수 있었다. 이는 조선시대 당악이라고 하는 중국음악이 들어올 때 기존의 우리 음악의 감수성에 바탕하여 향악화 된 것과 유비되는 일로서 이 역시 '양악의 향악화'로 조명할 수 있을 것이다.

처음에는 서양 선교사들이 입으로 부르면 따라 부르는 방식으로 노래가 전수되었지만, 1894년 〈찬양가〉와 1909년 연합찬송가집인 〈찬송가〉가 출판됨으로써 찬송가는 본격적인 활자 매체를 통해 전파되었다.[10] 뿐만 아니라 찬송가에 수록된 노래들은 가사만 달리하여 한국 노래의 교과서적인 역할을 하게 되어 이후 '애국가', '독립군가', '창가'를 낳는 모본이 되었다. 이렇듯 찬송가는 20세기 전체에 걸쳐 한국 양악문화를 정착시키고 한국인들에게 양악적 감수성을 형성시키는데 커다란 영향을 주었다.

두 가지 성격의 창가

우리나라에 '학교'라고 하는 근대식 교육기관이 설립된 것은 19세기 말이었다. 서양 선교사들에 의해 '배재학당', '언더우드학당', '이화여학당', '정신여학당' 등이 설립되었다. 1885년 배재학당의 설립 이후 수 많은 기독교 계열의 학교가 세워지게 되었는데, 1910년까지 설립된 '미션스쿨'은 무려 796개에 이르렀다.[11] 이들 학교에서는 한문·역사·지리·수학·과학 등의 일반 과목 외에 성경 과목과 '찬미가'를 가르쳤다. 이때의 '찬미가'는 앞에서 언급했듯이 영어식 찬송가를 교재로 하였으므로 서양의 근대적 조성음악 언어가 기초적으로 교육되었다.

이러한 교육을 받은 학생들 중 근대 음악의 선구자들이 다수 배출되었다. 예컨대 1897년 평양에 문을 연 숭실학교에서 음악교육을 받은 학생들 중 다수의 근대음악 선구자들이 배출되었다. 김인식, 김형준, 김영환, 박태준, 안익태, 현제명, 김동진 등이 그들이었다. 이렇듯 찬미가의 영향력은 범시민을 상대로 음악회를 열었던 군대의 군가보다 상대적으로 미미하였지만 장기적 관점에서 보면 이후 사립학교에서 교육을 받은 근대적 지식인들에게 양악적 감수성을 형성시켰다는 점에서 그 중요성은 높다.

한편, 1906년 일본의 통감부에 의한 제1차 학교령이 시행되면서 관·공립학교의 모든 제도와 규칙이 일본식으로 개편되고 음악은 정식 교과목으로 채택되었다. 이는 일본식으로 개편된 교육제도를 통해 우리나라의 정식 음악교육이 일본인 교사들에 의해, 일본인이 만든 음악 교과서를 가지고 시작되었음을 의미한다. 보통학교의 학과목의 명칭은 '창가(쇼오카)'였는데 주로 일본 창가를 가르쳤으며 상급학교에서는 '음악(온가쿠)'이라는 학과목으로 일본 창가 외에

악기 사용법과 기악곡이 교과 내용에 포함되었다.

창가는 20세기 이후 생겨난 새로운 용어로서 영어의 Singing을 번역하여 일본의 교과목 이름으로 사용되면서 일반화된 것이었다. 일본은 이미 1880년대부터 근대식 학교 교육에서 '쇼오카[唱歌] 교육'을 실시하였는데 이때 '쇼오카'는 일본 전통 음악에 양악을 절충한 노래로서 소학교에 적용한 것이었다.[12]

1910년에 조선통감부는 『보통교육 창가집』 제1집을 발행하여 관·공립학교뿐만 아니라 사립학교에 이르는 전학교의 음악교과를 통일시킴으로써 한국의 근대 음악교육을 장악했다.[13] 이에 따라 1910년까지 3천 개에 달하는 일반 사립학교에서 '창가'라는 이름의 음악을 가르치게 되었다.

처음 사립학교의 창가는 애국사상과 자주독립 사상, 자유민권 사상 등의 새로운 이념과 정신을 가르치는데 효과적인 도구로서 국권회복이라는 민족적 과제를 실천하는 역할을 감당하였다. 각종의 애국가를 비롯하여 자유민권사상을 고취하는 계몽가요, 학업과 실력 배양을 강조하는 교육 창가 등이 불려졌는데, 〈애국가〉, 〈무궁화가〉, 〈전진가〉, 〈국기가〉 등이 있었다. 그러나 〈학도가〉, 〈학문가〉와 같은 일본식 창가가 대거 유입되자 사립학교에서 배우던 애국가류의 계몽가요는 비공식적인 자리로 밀려나게 되었다.

한국에서 잘 알려진 〈학도가〉는 일본에서 대표적인 창가로 알려져 있는 〈철도창가〉[14]를 번역한 노래였다. 이 노래는 요나누키장음계[15]에다 4분의 2박자의 한도막 형식으로 된 창가의 전형을 보여주고 있다. 또한 학부의 인가를 받지 않고 통용된 민간인 발행의 창가집에서도 애국계몽운동과 관련된 내용으로 가사를 바꾸어 수록될 만큼 당시 유행하였던 곡이다. 『보통교육 창가집』에 실린 대부분의 창가는 2/4박자나 4/4박자 위에 일본식의 7.5조 운율과 요나누키장음계로 만들어진 일본 창가를 번역한 것이었다. 이러한 사실은

학도가

• 악보 39

一. 靑	由	속	에	못	친	玉	도	
二. 工	夫	호	눈	靑	年	들	아	에
三. 維	新	文	化	壁	頭	初	호	면
四. 農	商	工	業	旺	盛	되	엿	노
五. 文	明	基	礎	어	되	잇		
六. 愛	홉	도	다	우	리	父	兄	

(악보의 가사)

『보통교육 창가집』의 학도가
일본에서 대표적인 창가로 알려진〈철도
창가〉를 번역한 노래이다.
이 노래는 요나누키장음계에다. 4분의
2박자로 된 한도막 형식의 일본식 창가
의 전형을 잘 보여주고 있다.

창가로 상징되는 한국의 근대음악 교육의 첫 시작이 한국 전통음악적 감수성을 일본의 근대음악 감수성으로 대체하는 과정에 다름 아님을 보여주는 것이라 할 수 있다.

한편, 우리나라의 창작 양악 1호로 알려진 곡 역시 〈학도가〉란 제목으로 되어 있다. 1905년 김인식(1885~1962)이 작곡한 〈학도가〉가 바로 그것이다.[16] 평양 서문 밖 소학교에서 열린 운동회에서 부르기 위한 노래로 창작된 것인 만큼 일종의 운동회가였다. 이 노래는 서양 음악 어법으로 된 우리나라 창작음악의 시발이란 역사적 의미를 가지고 있다. 김인식의 뒤를 이어 한국 초기 양악사에서 중요한 작곡가로서 평가받는 이상준 역시 〈학도가〉란 제목의 창가를

작곡하였다.

이렇듯 20세기 초반에는 〈학도가〉, 〈권학가〉, 〈학생가〉 등 같은 제목 하에 서로 다른 악곡과 가사로 이루어진 많은 창가들이 노래되었고 이러한 창가들이 민간에서 발행하는 창가집 형태로 악보화 되어 유포되었다. 당시 '각종' 창가집은 민간에서 발행한 악보집으로 배움과 국권회복, 봉건타파 등의 내용이 담긴 애국계몽운동의 일환으로서 노래운동과 같은 성격을 띠고 있었다.

창가에서 동요로

20세기 초기에 양악적 문법에 기반하여 창작에 참여했던 음악가들은 김인식, 이상준, 홍난파, 정사인, 백우용 등이었다. 이들은 선교사, 양악대 또는 에케르트에게서 서양 음악을 배웠던 서양 음악 1세대이다. 이들은 모두 양악의 초기 장르인 창가를 통해 창작음악의 역사를 개척한 음악가들로 오선보를 이용한 창가를 만들었다. 이후 창작창가는 동요·예술가곡·대중가요 등으로 분화되면서 양악은 근대라는 힘의 언어로 상징되며 점점 전통음악의 공간을 점유하게 되었다.

'어린이 노래'라는 의미에서 '동요'라는 용어가 본격적으로 사용되기 시작한 것은 1920년대 들어서이다. 그 이전까지 '동요'는 정치와 사회의 풍자성이 강한 참여적 성격을 띤 민요 개념을 나타내고 있을 뿐 현대 통용되는 '어린이 노래'라는 뜻을 지칭하지 않았다.[17] 그러다가 1920년대에 들어서서 동요라는 용어가 민요와 함께 『폐허』, 『백조』, 『개벽』 등의 잡지에 등장하기 시작하는데, 이때 동요는 어린이 노래로서 창작 동요였다.[18]

당시 근대 교육을 받은 지식인들이 식민지 조선의 어린리이들에

음악, 삶의 역사와 만나다

게 정서를 함양시켜주고 애국정신과 민족혼을
고취하기 위하여 서양 음악적인 창작 방법에 기
반한 동요를 만들어 보급하기 시작했던 것이다.
즉 창작 동요의 시발은 식민지 지식인들에 의한
민족문화운동의 일환으로 이루어진 것이라 할
수 있다.

경성방송국
1927년 호출부호 JODK, 출력 1Kw, 주
파수 690KHz로 일본인에 의해 서울 정
동에 우리나라 최초로 세워졌다.

　본격적인 동요운동은 방정환(1899~1931)이
조직한 '색동회'가 중심이 되어 전개되었다. 그 중에서도 색동회의
중심 인물 중 하나인 윤극영(1903~1988)은 오늘날까지 전 국민의
민요처럼 불리웠던 〈반달〉(1924년 作)을 비롯하여 〈설날〉(윤극영 작
사), 〈고드름〉(유지영 작사), 〈귀뚜라미〉(방정환 작사) 등 수 많은 동요
를 만들어 보급하였다.

　그 이후 "나리나리 개나리--"로 시작하는 〈봄나들이〉(윤석중 작
사, 권태호 작곡), "따르릉 따르릉 비켜나세요--"로 시작하는 〈자전
거〉(목일신 작사, 김대현 작곡), "따따따 따따따 주먹손으로--"시작
하는 〈어린음악대〉(김성도 작사, 작곡), "얘들아 나오너라 달 따러가
자--"로 시작하는 〈달따러가자〉(윤석중 작사, 박태현 작곡), "산토끼
토끼야 어디로 가느냐--"로 시작하는 〈산토끼〉(이일래 작사, 작곡)
등 한국 동요의 고전으로 불려져온 수많은 동요들이 1930년대에
만들어졌다. 이 동요들은 20세기 후반에 이르기까지 한국 어린이들
의 동심을 노래하는 중요한 역할을 담당하였다.

　1930년대 교회나 방송은 동요가 널리 보급되는 주요 통로가 되
었다. 학교에서는 여전히 조선총독부의 통제하에 일본 창가가 가르
쳐지고 있었으나 교회는 사정이 달랐다. 당시 양악을 전공한 음악
가들은 대부분이 교회에서 서양 음악을 접하고 양악적 감수성을 키
웠다고 해도 과언이 아닐 만큼 교회는 찬송가에 국한되지 않고 세
속음악까지 아우르는 중요한 음악활동의 장으로서 자리매김되었다.

교회는 찬송가뿐만 아니라 동요를 가르치는 음악 교육의 산실로서
도 기능하였던 것이다. 또한 1927년에 개국한 경성방송국은 1933
년부터 창작 동요를 방송하기 시작하였고, 유성기 음반을 통하여도
창작 동요가 발표되어 대중 매체를 통한 동요 보급도 활발하였다.

창가에서 가곡으로

서양 음악의 선구자 홍난파
(1898~1941)

우리나라에서 가곡은 원래 조선시대에 발달한 〈초수대엽〉, 〈이
수대엽〉과 같은 전통 성악 장르를 일컫는 말이었다. 그런데 현재
우리에게 익숙한 가곡은 〈옛동산에 올라〉, 〈성불사의 밤〉 등 소위
'한국 가곡'이라 일컬어지는 노래를 의미한다. 이 두 장르는 가곡
이란 말을 공통으로 사용하고 있지만 음악 어법에 있어서는 확연히
다르다. 전통 가곡은 말 그대로 전통 음악 양식으로 이루어진 성악
장르를 가리키는데 비해 한국 가곡의 줄임말로 일컬어지는 가곡은
서양 조성 음악의 한 갈래인 예술가곡을 의식하며 창작된 근대적
성악 장르를 의미한다. 후자는 1920년대 들어 창가가 동요, 가곡,
대중가요 등으로 분화 발전하는 가운데 예술적인 노래 양식으로 정
착된 음악 장르를 일컫는 용어라 할 수 있다. 1929년에 출판된 『안
기영 작곡집 제1집』은 초기 예술가곡의 예라 할 수 있다.

초기 예술가곡 중 가장 많이 애창된 노래는 홍난파의 〈봉선화〉
이다. 원래 이 곡은 1920년에 〈애수〉라는 바이올린 곡으로 발표되
었다. 1926년에 김형준이 '한국의 민족혼'을 상징하는 봉선화에 대
한 가사를 붙였고 제목도 〈봉선화〉를 거쳐 〈봉숭아〉로 바뀌어 전해
지고 있다.[19] 홍난파는 이 외에도 〈봄처녀〉, 〈옛 동산에 올라〉, 〈사
랑〉, 〈장안사〉, 〈금강에 살으리랏다〉 등 사람들에게 널리 애창되는
가곡을 다수 발표하였다.

홍난파 가옥(서울 종로 홍파동)과
내부 전시실
독일 선교사가 1930년 지은 건물을 홍난
파가 인수하여 6년간 말년을 보낸 집으
로 이곳에서 대표곡들을 작곡하였다. 종
로구청에서 인수하여 전시관으로 사용
하고 있다.

 1920년대 우리나라 가곡을 개척한 작곡가들은 홍난파 외에도 현
제명, 안기영, 박태준 등을 꼽을 수 있다. 이들은 모두 기독교 집안
에서 태어나 선교사에게 음악을 배웠다는 공통점을 가졌다. 대표적
인 가곡으로는 박태준의 〈동무생각〉, 안기영의 〈그리운 강남〉, 현
제명의 〈고향생각〉 등을 들 수 있는데, 이들 가곡은 창가에서 벗어
났지만 여전히 단순하고 소박한 초기 한국 가곡의 특징을 잘 보여
주고 있다. 대부분이 유절 형식이며 가사에서 서정성과 낭만성을

지향하고 있으며 한국말의 특징과 서양 음악의 문법이 충돌하여 가사와 음악의 액센트가 잘 맞지 않는 등 전문적인 예술가곡으로서의 면모보다는 딜레탕티즘으로 표현되는 교양적 수준에 머물고 있다는 공통점을 가지고 있다.

1920년대와 30년대 정착된 한국 가곡은 동요가 그랬듯이 비록 서양 음악적 어법으로 이루어진 것이다. 그러나 20세기 전체에 걸쳐 전 국민적으로 친근하고 익숙한 노래로서 민요적인 기능을 톡톡히 해왔다는데 그 의미가 크다.

음악, 삶의 역사와 만나다

.03

식민지 근대의 대중문화

축음기와 문화적 교양

　근대적 대중문화를 매개하고 상징했던 축음기와 음반은 1907년 『만세보』에 첫 광고가 실린 이후 1920년대와 1930년대에도 꾸준히 신문 잡지의 광고에 실리게 되었는데 축음기 광고를 보면 당시 조선에서 축음기로 상징되는 대중매체가 어떠한 이미지로 자리잡고 있는지를 잘 알 수 있다.

　당시 유성기 보급의 초기 시절에 유성기가 거리와 가정이라고 하는 공적 영역과 사적 영역에서 새로운 근대적 문명과 기술, 문화를 상징하는 호기심어린 대상으로 각인되고 있었다. 당시 갓을 쓴 노인이 거리에서 흘러나오는 축음기의 음악소리에 신기한 듯 귀를 대고 듣는 모습과 가정에서 한복을 입은 식구들이 축음기를 가운데 두고 신기한 듯 빙 둘러 앉아 있는 모습 등은 신문 잡지에서 쉽게 볼 수 있는 광경이었다. 또한 축음기를 광고할 때 문화적 가정 혹은 교양인 등과 같이 새로운 문명을 표상하는 문화, 교양 등의 이미지가 결부되어 있었다.

거리에서 축음기에 귀를 기울이고 있는 노인(1920년대 경)

대중스타로서의 기생

유성기는 새로운 대중문화의 스타나 가수들을 탄생시키는 통로
가 되었다. 기생들이 유성기 음반을 취입하기 위해 일본으로 간다
는 기사나 경성지점의 레코드 회사에서 취입한다는 기생 명단과 사
진이 실리는 등 당시 기생들이 신문물의 상징인 음반을 취입한 사
례는 신문이나 잡지에 기사화될 만큼 문화적인 뉴스거리였다. 또한
기생들은 당시 유명한 명창들이었다.

대중문화가 한참 절정에 다른 1930년대는 인기가수 투표도 대중
의 뜨거운 관심을 받았다. 신민요와 유행가를 히트시킨 몇몇의 기
생 가수들은 레코드 가수로서 대중잡지 『삼천리』에서 매달 시행된
인기가수 투표에서 5위 안에 드는 활약상을 보였는데, 왕수복, 선
우일선, 박부용, 김복희, 모란봉, 이화자 등이 그들이었다.

이렇듯 기생은 음반 및 각종 무대를 중심으로 여성 창자내지 여
성가수로서 매우 중요한 위치를 차지하였다. 기생에 대한 문화적
평가는 두 가지의 이중적 면모가 혼재되어 있다. 긍정적인 측면으
로는 기생을 윤락녀와 동일하게 보는 일제의 공창제도의 정책에도
불구하고 기생들은 문화 예술사에서 여성 음악가로서 또한 대중의

음악, 삶의 역사와 만나다

권번 산하의 평양 기생학교 학생들

당시 모 일간지에 '유성긔에 소리 너흔 기생'이란 제목의 사진이 실렸다. 사진 속 기생들은 김산월, 도월색, 리계월, 백모란, 길진홍 등 당대의 유명한 명창들이다.

1935년 1월호 『삼천리』 7권1호, '레코드가수 인기투표'에 대한 광고(좌)
1935년 2월호 『삼천리』 7권2호 p.315, '레코드가수 인기투표 결과'(우)

1939년 일본 잡지 『모던일본』 조선판의 표지
조선의 기생으로 식민지 조선의 이미지를 나타내고자 하는 일본인의 시선을 알 수 있다.

사랑을 한 몸에 받는 스타로서 전통문화와 대중문화에서 중요한 역할을 하였다는 점을 들 수 있다. 다른 한편으로는 일본의 식민 지배속에 '제국=남성' 중심의 시선 속에 '식민지 조선=기생'은 타자화他者化된 대상으로 동일시되며 성적 욕망과 소비 욕망의 대상이 되었다는 측면도 간과하기 어렵다. 기생들 스스로도 한편으로는 억압된 전통사회에서 여성 민중들의 사회 참여가 어려웠던 시절에 봉건적 관습과 억압의 고리를 끊으려는 여성 해방의 기수로서 자각하는 모습을 보였다.[20]

이와 아울러 기생들은 사교댄스, 요리집, 유행가 등 새로운 대중문화를 소비하는 최첨단의 소비 주체로서, 혹은 일본의 비행기 헌납을 위한 기금 마련 공연 등의 일제 식민지 통치에 능동적으로 동원되면서 '총후부인'[21]을 모방하기도 하였다. 그들은 왜곡된 형태로 나마 사회적 위상을 높이려고 노력하는 등 다양한 색깔로 자신을 표현하려고 했던 것이다. 기생은 사회의 주변인로서, 식민지 문화의 타자화된 장식물로서 예술을 통해 주체의 객관화를 실현하는 근대적인 자아라고 하는 이중적이며 분열적인 모습을 보여 주었다. 이는 단지 기생 고유의 문제라기보다는 근대적 자의식을 갖고 엘리트 교육을 받은 신여성의 모습에 끊임 없이 대중문화 속에 강제된 욕망을 소비함으로써 이상과 현실의 괴리라는 내적 결핍을 보상받으려는 '모던 걸'의 분열적 모습과 크게 다르지 않았다.

모던 걸과 모던 보이의 대중문화 수용

1920년대 후반으로 넘어가면서 축음기와 음반은 좀더 대중화되

어 조선의 공적, 사적 영역에 일상적인 기호품으로 자리잡고, 대중문화의 꽃과 같은 역할을 하게 되었다. 이에 대한 지식인들의 비판도 심심치 않게 제기되는 것을 볼 수 있다. 이러한 지식인들의 비판의 근저에 자리잡고 있는 것은 축음기 그 자체라기보다는 이것이 상징하는 어떤 문화와 의식에 대한 반감이었다.

1930년대로 넘어서면서 조선의 도시문화의 일상에 깊숙이 침투한 유성기 음반은 문화적 교양인의 기호품이라기보다는 식민지 근대인의 일그러진 표상으로서의 '모던 걸·모던 보이'들의 소비문화를 주도하는 매체로 떠오르게 되었기 때문이다. 뾰족구두를 신고 단발머리에 짧은 치마를 입는 '모던 걸'과 중절모에 넥타이를 매고 양복을 입은 '모던 보이'는 대중문화의 강제된 욕망을 소비하는 측면이 강조된 신조어였다. 그러나 당시 여성 해방, 남녀 평등과 같은 근대적·서구적 가치관과 근대 문물을 받아들이고 향유하는 '녀학생' 즉 인텔리 신여성 및 지식인과의 실제적인 구별이 모호한 면도 없지 않았다.

유성기와 유성기가 만들어내는 유행가와 대중문화를 소비하는 '모던 걸'·'모던 보이'는 당시 식민지 조선의 근대 문화에서도 소비도시 경성이라는 공간 속에 있었다. 그들은 일본을 통해 들어온 서구 자본주의 문화가 낳은 새로운 도시문명과 소비문화를 즐기는 새로운 인간군들로 표상되었던 것이다. 문제는 소비문화의 주체로 떠오른 '모던 걸·모던 보이'들이 눈으로는 당시 일본 및 서구 문화를 동경하면서도 두 발은 찢어진 문과 오두막을 딛고 있는 식민지인의 비참한 현실 속에 서있어야 하는 분열적 모습 보여주고 있다는 것이다. 그러므로 식민지 조선의 대중문화가 보여주는 식민지적 근대성을 좀더 비판적으로 통찰하려고 한다.

사실 일본에 의한 조선의 근대화란 새로운 수요 창출의 의미가 강했다. 일제가 조선에 철도를 부설하고 백화점을 세우고 박람회를

〈1931년이 오면〉
조선일보 1930.11.20
『모던보이 경성을 거닐다』,
p.153쪽 재인용)

1931년이 오면

째스-촬스톤-1930년의 겨울 마지막 달이 갓가워 와도, 촬스톤이 대 유행이다. 어느 남자가 어느 녀자를 가리켜 말하되 「그 여자가 촬스톤을 잘 추던걸?」 어느 녀자 어느 남자를 가리켜 「그이는 촬스톤을 아조 멋잇게 추드군요…」 얼골의 선택 육테미의 선택보다도 모던 껄, 모던 뽀이들은 이 「촬스톤」 선수를 찻는다. 「늬그로」도 조타. 아모래도 조타. 촬스톤이 다 이리하야 1931년에는 흔들기 조하하는 남녀드는 집을 「용수철」 우헤 짓고, 용수철로 가구家具를 맨들고서, 「촬스톤」 바람에 흔들다가 시들 모양-. 이들의 눈에는 굼주린 헐벗고 따는 사람이 보힐 때도 「촬스톤」을 추는 것으로만 알게 로군

〈여성 선전시대가 오면〉
[조선일보 1930. 1. 19],
『모던보이 경성을 거닐다』
p.147 재인용.

여성 선전시대가 오면 6

조선 서울에 안저서 동경행진곡東京行進曲을 부르고, 유부녀로서 「기미고히시-」를 부르고 다 스러져 가는 초가집에서 「몽파리」를 부르는 것이 요사히 「모던-껄」들이다. 이리하야, 그네들이 둘만 모혀도 밤중 삼경 오경에 세상이 더나가도록 쇠되인 목청으로 그러한 잡소래를 놉히 부른다. 그러기 때문에 「만약 녀성 무로파간다-시대가 오면」 지붕 우헤 집을 짓고, 그 지붕과 담벼락을 뚤고 확성긔擴聲器를 장치하고 떠드러 대일 것갓다. 이리하야 「모던-껄」들의 사설 방송국私設放送局 때문에 라듸오 방송국이나 축음긔 회사에서 다른 방책을 쓰지 안으면 랑패 대랑패!(끗)

열었던 것은 조선의 발전에 초점이 있다기보다는 일본 제국의 시장 확대 곧 새로운 수요 창출을 의미했다. 일본 음반회사들이 경성에 지점을 만들고 조선 음반을 생산하기 위해 전통음악과 민요를 발굴하고 조선인의 감수성에 맞는 새로운 유행가와 대중가요 장르를 개척한 것도 이와 같은 맥락이라고 할 수 있다. 또 이러한 수요를 창출하기 위해 축음기와 유성기 음반이 새로운 근대인의 문화적 상징으로 떠오르게 되고 문화적 욕망을 자극하여 그

20세기 초 유성기음반함
국악박물관

욕망 충족을 위해 직접 소비되는 기제로 사용되었다. 이러한 사실은 당시 영화, 스포츠, 양장 패션, 자유 연애 등이 식민지 근대인 혹은 신식인간의 문화적 패션을 매개했던 것과 같은 맥락에서 이해될 수 있다.

이러한 대중문화의 소비가 왜 당시 매끄럽지 못하게 비쳐졌을까?

조선 서울에 안저서 동경행진곡을 부르고 유부녀로서 〈기미고히시〉를 부르고 다 스러져가는 초가집에서 '몽파리'를 부르는 것이 요사히 '모던 – 걸'들이 다 이리하야, 그네들이 둘만 모혀도 밤중 삼경 오경에 세상이 떠나가도록 쇠되인 목청으로 그러한 잡소리를 높이 부른다. 그러기 때문에 '만약 여성 푸로파간다 – 시대가 오면' 지붕 위에 집을 짓고 그 지붕과 담벼락을 뚫고 확성기를 장치하고서 떠들어댈 것 같다(〈여성선전시대가 오면〉 조선일보, 1930. 1.19.)

요사히 웬만한 집이면 유성긔를 노치 않흔 집이 없으니 저녁때만 지나면 집집에서 유성긔 소리에 맞추어 남녀 오유의 〈기미고히시〉라는 노래의 합창이 일어난다. 누구를 사랑하고 누구를 그리워한단 말인가? 부모처자 모다 〈기미고히시-〉라니 여긔에는 오륜삼강을 찾이 안해도 좋을까?

〈집집마다 기미고히시〉
『일요만화』3, 조선일보(1929.9.1),
『모던보이 경성을 거닐다』,
p.146 재인용.

집집마다 기미고히시,

요사히 웬만한 집이면 유성긔를 노치 안흔 집이 업스니 저녁때만 지나면 집집에서 유성긔 소리에 맛추어 남녀 노유의 「기미고히시」라는 노래의 합창이 이러난다. 누구를 사랑하고 누구를 그리워한다는 말인지? 부모처자 모다 「기미고히시-」라니 여긔에는 오륜삼강을 찾지 안해도 조흘가?"

〈이꼴저꼴〉
조선일보 1933.2.18.
『모던보이 경성을 거닐다』,
p.156 재인용.

이꼴저꼴(조선일보, 1933.2.18.)

화릇병이 가정에까지 심지어 규수의 방에까지 침입하야 시집간지 사흘만에 코가 떨어지더니 지금에는 「딴스」가 가정으로 드러갓다. 이원 안짝이면 도배를 해서 방이 개끗할 것을 아니하는 축들이 갑빗산 축음긔를 사다노코 비단양말을 햇트리면서 춤을 춘다. 「사나희」여! 여자이면 아든 모르든 끼고도는 취미가 왜 그리 조흐냐. 인조견과 가티 유행될 「딴스」를 퇴치하여야 할가? 장려를 하여야 할가? 금주금연 운동이 더 크니까!

앞의 글과 만화에서 알 수 있듯이 모던걸들은 다 쓰러져가는 초가집에서도 〈몽파리〉를 노래부르고 조선의 서울에서 〈동경행진곡〉을 불러대며 유부녀가 되어서도 젊은 연인의 노래인 〈기미고히시〉를 부르고 있다. 배고파 쓰러질 지경이어도 비싼 유성기를 사들

음악, 삶의 역사와 만나다

여 놓고 일본노래를 함께 따라 부르는 것이 1920년대 말 30년대 초 경성의 모습이었다.

유성기는 일본 음악 외에 댄스·블루스·재즈와 '서양춤' 역시 경성 사람들의 일상에 깊숙이 침투하는데 일조하였다. 당시 댄스는 댄스홀이 허가가 나지 않아 주로 카페에서 추었지만 유성기가 보급되면서 '요리집에서 버선발로 블루스를 추고', 가정에 까지 번져 돈이 없어 도배도 못한 사람들이 '값비싼 축음긔를 사다놓고 비단 양말을 헷트리면서' 춤을 추는 진풍경이 연출되었던 것이다.

앞의 「이꼴 저꼴」의 만화에는 방문, 벽뿐만 아니라 장판 창호문까지 모두 떨어지거나 찢어져 있는데 축음기만이 유일하게 그들의 춤과 어울리는 배경이 되고 있다. 이렇듯 유성기와 유성기를 통해 소비되는 유행가, 댄스, 재즈 등은 가난한 식민지 조선의 모던 걸·모던 보이들에게 다 쓰러져가는 초가집으로 표상되는 전근대적, 봉건적 구태와 〈동경행진곡〉과 〈기미고히시〉로 표상되는 식민지 근대가 결합한, 착종된 모순 그 자체이면서 그 모순적 현실을 잠시나마 잊을 수 있었던 심리적·문화적 도피처였다.

요컨대 식민지 조선의 대중문화 소비는 서구문화에 대한 허구적 욕망과 이와 동떨어진 비참한 생활현실이라는 이중적 모습속에서 이루어졌고 결국 허약한 현실도피와 무기력한 순응으로 귀결되었다.

04.

대중가요의 시작과
장르 전개

유행가

1920년대 중반까지 전통음악을 중심으로 약간의 찬송가와 예술가곡, 서양 음악이 녹음되어 왔으나 한국 대중가요 음반시장의 가능성을 확인시켜 주는데 촉매제 역할을 한 곡은 1926년 일동축음기회사의 윤심덕이 부른 〈사死의 찬미〉였다. 당시 우리나라의 대표적인 인텔리 신여성이었던 윤심덕은 조선총독부의 관비생으로 일본에 유학하여 일본의 관립음악학교에서 공부하면서 대표적인 신극 단체인 토월회 배우로 활동한 바 있던 소프라노 전공자였다. 또한 이 곡은 와세다 대학을 졸업하고 토월회의 중심적인 멤버였던 극작가이자 애인이었던 김우진과 함께 현해탄에 투신하기 직전에 취입한 곡이었기에 가수의 성격과 노래의 정황이 결합하여 대중적인 센세이션을 일으킬 수 있었다.

이 당시 대중들의 폭발적 반응은 단지 노래에 대한 관심이었다기보다는 인테리 남녀의 자유연애와 비극적 정사情死라는 줄거리로 인한 것이었다. 그러므로 대중문화의 소비 기제의 하나인 명사들의

음악, 삶의 역사와 만나다

'스캔들'에 의해 우연히 촉발된 것이라고 보는 편이 타당하다. 그러므로 〈사의 찬미〉를 흔히 한국대중가요사의 시작으로 보는 견해가 있는데 이는 다시 재고해야 한다. 이 곡의 대중적 성공에는 음악외적인 우연적 사건의 개입이 큰 비중을 차지하기 때문이다. 이보다 대중가요사에서 좀더 의미있게 조명되어야 할 것은 일본 창가를 번안한 유행창가에서 한국인 스스로 창작한 유행가의 성공으로 이어지는 일련의 과정일 것이다.

〈사의 찬미〉 음반가사지에 실린 윤심덕

1920년대 중반을 넘어서면 창가는 교육창가 및 계몽창가 외에 유행창가로 분화되어 전개되는데, 대중가요의 전신은 바로 이 유행창가라 할 수 있다. 초기 유행창가는 1925년 도월색과 김산월이 유성기음반으로 취입한 〈이풍진 세월〉(청년경계가), 〈압록강절〉, 〈시드른 방초〉, 〈장한몽가〉를 들 수 있는데 이 노래들은 모두 당시 일본 유행창가를 번안한 것이었다. 1920년대 후반에 들어서게 되면 유행창가라는 이름으로 이제 우리나라 사람이 지은 김서정 작사, 작곡의 〈낙화유수〉(강남달), 이규송 작사, 강윤석 작곡, 강석연 노래의 〈방랑가〉 등이 나오게 된다.

본격적으로 식민지 조선의 대중가요 시장을 활성화시킨 작품은 1932년에 발매된 〈황성옛터〉이다. 이 노래는 식민지 조선의 대중가요 시장을 활성화시킨, 한국대중가요의 첫 창작가요라는 역사적 중요성을 갖는다. 이 곡은 번안가요가 아닌 순수 우리 창작곡으로 당시 5만장이라고 하는 대대적인 판매 기록을 올린 노래로 한국 대중가요의 가능성을 본격적으로 타진했다고 할 수 있다. 일본인들에게는 '조선의 세레나데'로 불렸고 이 노래를 취입한 이애리수가 '민족의 연인'으로 불렸던 것을 보면 당시 이 곡이 얼마나 선풍적인 인기를 끌었는지를 실감할 수 있다.

이 곡은 특히 양식적으로 한국 대중가요사의 미래를 예견하는데 의미가 있는 곡이다. 일본의 엔까 양식에 사용된 요나누끼 단음계

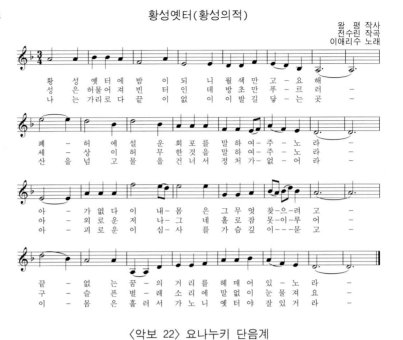

황성옛터(황성의적)

왕 평 작사
전수린 작곡
이애리수 노래

황 성 옛 터 에 밤 이 되 니 월 색 만 고 - 요 해 -
성 은 허 물 어 져 빈 터 인 데 방 초 만 푸 - 르 러 -
나 는 가 리 로 다 끝 이 없 이 이 발 길 닿 - 는 곳 -

폐 - 허 에 설 운 회 포 를 말 하 여 - 주 - 노 라 -
세 - 상 이 허 무 한 것 을 말 하 여 - 주 - 노 라 -
산 을 넘 고 물 을 건 너 서 정 처 가 - 없 - 어 라 -

아 - 가 없 다 이 내 - 몸 은 그 무 엇 찾 - 으 - 려 고 -
아 - 외 로 운 저 나 - 그 네 홀 로 잠 못 - 이 루 어 -
아 - 괴 로 운 이 심 - 사 를 가 슴 깊 이 - - - 묻 고 -

끝 - 없 는 꿈 - 의 거 리 를 헤 매 어 있 - 노 라 -
구 - 슬 픈 벌 - 레 소 리 에 말 없 이 눈 물 져 요 -
이 - 몸 은 흘 러 서 가 노 니 옛 터 야 잘 있 거 라 -

〈악보 22〉 요나누키 단음계

히 후 미 요 이 무 나 라 시 도 미 파

요나누끼 단음계
메이지시대 이후 일본의 음악교육이나 유행가(특히 엔카[演歌]) 중에 많이 사용된 오음음계로서 단음계의 4도와 7도, 즉 파[fa]와 시[si]를 뺀[누키] 음계이다.

의한 한국 유행가 양식이 정립된 최고最古의 히트곡이이라는 의미를 갖기 때문이다.

〈황성옛터〉를 취입하는데 큰 역할을 한 빅타 레코드의 문예부장 이기세의 증언은 우리에게 몇 가지 시사점을 던져준다.

지금으로부터 8년전 봄, 처음으로 조선 유행가를 여러장 일본 내지인의 감독으로 취입하였습니다. 그러나 실패를 보게 된 빅타 축음기 회사에서는 그 실패의 원인이 오로지 조선말을 모르는 일본 내지인이 취입 감독하였기 때문에 이해하지 못하고 조선은 아직 문화 정도가 저급하여 조선말은 레코드 취입에 적당하지 못하다는 그릇된 속단으로 조선 유행가는 다시 취입하려고 하지 않았던 것입니다. 그래서 일본 빅타 축음기 회사 사장

과 여러번 상의한 결과 그 후 3년이 지난 소화 6년(1931) 이른 봄에야 다시 조선 유행가를 취입하여 보기로 한 것입니다. "이번에 또 실패하면 조선 유행가는 영영 실패이다. 어찌하든지 이번에는 훌륭한 가수를 발견하여 일반 대중의 열광적 격찬을 받을 걸작을 내지 않으면 안되겠다"고 깊이 마음 먹은 나는 좋은 가수를 찾기에 고심을 다하였으나 그렇다할 만한 가수는 좀처럼 나오지 않았습니다. … 빅타의 마이크로폰을 통해 이애리수의 그 비단결 같이 아름다운 멜로디가 삼천리 거리거리에 흩어지자 조선 레코드 팬들의 열광적 격찬은 실로 눈물겨웠던 것입니다. 그 판매 매수의 놀라운 숫자는 빅타회사에서 조선 레코드 취입을 놀랍게 격증하게 한 것은 물론이거니와 콜럼비아, 폴리돌 등의 여러 회사에서 조선 유행가 취입을 하게 한 것입니다. 이로써 나니와부시浪花節와 오륙고부시鴨綠江節와 같은 종류의 레코드 소리만 들리던 삼천리 방방곡곡에는 조선 정서를 자아내는 조선 유행가의 노랫소리가 많아져 가니 각 레코드 회사의 가수 쟁탈전은 날로 격심해지기 시작하였던 것입니다.(이기세, 〈명가수를 엇더케 발견하였든가〉, 『삼천리』, 1936년 11월호).

이 기사는 첫째 1928년, 즉 20년대 후반에 조선유행가를 시도하였으나 실패하였다는 점과 둘째, 일본에서는 조선의 문화 및 시장 형성이 저급하여 조선 유행가가 가능하지 않게 생각했음을 알 수 있게 한다. 그러나 조선에서는 그 실패 원인을 다르게 찾고 있는데 조선인의 정서와 언어를 모르는 일본인이 조선 가요를 감독한 것에서 원인을 찾고 있다. 또한 조선 유행가를 성공시키기 위해 제일 고심했던 부분은 조선 정조를 담아낼 수 있는 조선인의 기획과 가수의 발견이었다. 그리하여 1930년대 초 이애리수의 〈황성옛터〉의 성공을 계기로 레코드 회사에서는 일본 유행가 대신 조선 유행가를 자체 제작하고 이를 소화할 가수 쟁탈전이 벌어져서 본격적인 조선 음반 산업이 경쟁 구도에 들어서게 되었다는 점을 알려준다.

〈황성옛터〉는 개성에서 공연을 마친 왕평과 전수린이 고려의 영화를 되새기며 만월대의 옛터를 찾은 뒤 여인숙에서 전수린이 그 느낌을 바이올린으로 즉흥적으로 연주하고 그 위에 왕평이 가사를 붙임으로써 만들어졌다고 한다. 또한 망국의 슬픔이 은유된 노래로 해석되어 이애리수가 단성사에서 연극공연의 막간에 부르자 모두 울음바다가 되고 대 유행하게 되었다고 한다. 이후 음반은 날개 돋힌듯 팔려나갔지만 일본 당국에 의해 금지곡 처분을 받게 된다.

〈황성옛터〉의 성공 이후 식민지 민중의 설움을 대변하는 눈물코드로서 요나누끼 단음계를 사용하여 우리 민중의 고향과 나라를 상실한 슬픔을 잘 대변해 주는 비슷한 곡들이 대중들에게 사랑을 받았다. 해방 이후에도 트로트의 고전으로 생명력을 유지하며 한 세대를 넘어 사랑을 받게 되는 노래는 〈타향살이〉, 〈목포의 눈물〉 등이라 하겠다.

〈타향살이〉(김능인 작사, 손목인 작곡, 고복수 노래)는 정든 고향 산천을 떠나온 이향민의 억제할 수 없는 향수와 조국에 대한 그리움이 반영된 곡이다. 이러한 슬픈 노래들은 식민지 백성의 설움과 눈물을 담아냄으로써 당시 엄청난 인기를 모으게 되었고 음반회사들은 이러한 노래들을 '유행가'라는 곡종명을 붙여서 음반을 판매하게 되었다. 이와 함께 조선 대중가요 시장에서는 고가마사오의 〈슬픈 눈물인가, 한숨이런가〉, 〈슬퍼진 청춘〉 등이 번안되어 조선 유행가를 만드는 대열에 합류하게 되어 슬픈 노래의 전성시대를 열게 된다. 이러한 곡들은 해방 이후 트로트로 불리워 한국 대중가요사에서 중요한 장르로 자리를 잡는다.

〈목포의 눈물〉(손목인 작곡, 이난영 노래)은 오케(Okeh) 레코드 회사가 조선일보 후원으로 전국 6대 도시 '향토찬가'로 모집하였을 때 당선된 노래로서 곡종명이 지방 신민요로 분류되었던 곡이다. 당시 5만장이 바로 팔리면서 이난영을 엘레지의 여왕으로 만드는데 결

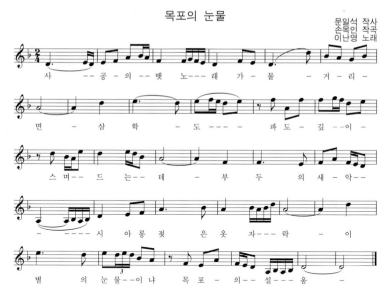

목포의 눈물

<div style="text-align:right">
문일석 작사

손목인 작곡

이난영 노래
</div>

사 ――공―의――뱃 노―――래 가 물 ― 거 ― 리 ―

면 ― 삼 학 ― 도―――파 도 ― 깊 ――이 ―

스 머――드 는――데 ― 부 두 의 새 ― 악――

― ――――시 아 롱 젖 은 옷 자―――라 ― 이

별 의 눈 물――이 냐 목 포 ― 의―― 설――― 움 ―

정적인 역할을 했던 노래이다. 〈목포의 눈물〉은 임을 잃은 여인의 애달픈 정조를 그리는 노래로 가사 2절이 원래는 '3백년 원한 품은 노적봉'이었다가 경찰 당국의 검열로 "3백연원안풍三柏淵願安風"으로 바뀌었다고 한다.

노적봉은 목포 유달산에 있는 봉우리로서 임진왜란 때 이순신 장군이 군량미를 쌓아 둔 것처럼 가장한 위장전술을 펴서 왜적과 싸우지 않고 이겼다는 전설이 전해지는 곳이다. 여기서 3백년이란 임진왜란이 일어난 이후 기간을 의미하기 때문에 이 노래는 반일 감정을 은유한 것으로 비칠 수 있었다. 그런 까닭에 이 노래의 '임'은 단지 연인이 아닌 잃어버린 조국을 상징하는 것으로 해석될 가능성이 있는 곡이었다.

이러한 노래들은 당시 유행가라는 곡종명으로 발매되었기 때문에 유행가는 요즘 사용되는 대중가요의 대체어가 아닌 특정 양식의 장르명으로 주로 사용되었다. 또한 유행가로 불린 대부분의 노래는 〈황성옛터〉, 〈타향살이〉, 〈목포의 눈물〉처럼 애상적 분위기의 단조

트로트에 해당하였다. 조선 정조라는 이미지를 애상적이고 비극적
이며 신파적인 정서로 고착화시키는데 결정적인 역할을 했던 장르
가 바로 당시의 유행가, 즉 오늘날의 트로트였던 것이다.

통속 민요의 혼종화

1930년대는 일본의 음반 회사가 경성에 지점이나 영업소를 설
치하여 '육대회사六大會社 레코드전戰'의 형세를 띠게 될 만큼 음반
산업이 본격적으로 성장하는 시기이다. 이에 따라 전통음악에서 대
중음악으로 상품 소비의 주도권이 완전히 넘어가는 시기이다. 여기
서 대중음악이라 함은 기존의 전통음악이나 서양의 클래식 음악과
는 다른 문화적 맥락에서 생산된 음악을 말한다. 전통음악이나 서
양 음악이 현장에서 연주되는 것들을 결과적으로 음반에 담은 것
이다. 그에 반해 대중음악은 처음부터 음반이란 형태로 대중들에게
팔릴 것을 의도로 하여 공장에서 규격화된 물건을 생산하는 방식과
흡사한 과정을 거쳐 만들어진 음악상품이라는 차이가 있다.

또한 전통음악이나 서양의 예술음악의 경우 작곡자나 연주가 등

음악, 삶의 역사와 만나다

실제 음악 생산을 담당하는 아티스트의 역할이 매우 중요하지만 대중가요를 만드는 데는 음반사의 문예부와 문예부장의 역할이 매우 중요해 진다. 문예부는 가수 인선, 작곡, 작사 선정, 문예부 주관의 편곡, 악단 반주팀 관리, 가수 연습, 녹음시 음악감독, 취입 후 매월 신보 발행, 총독부 당국의 검열에 대한 대응과 자체 검열 등 작곡·작사, 노래연습, 녹음과 이후 홍보에 이르기까지 음반 취입에 관한 전 과정을 관리하고 각 분업화된 영역을 조종하는 역할을 담당한다. 당시 각 음반회사의 경성영업소에는 조선인 문화 엘리트로 구성된 문예부장을 필두로 전속 작곡가와 작사자, 전속 가수 등으로 구성되어 있어 일종의 시스템이 형성되어 있었다. 특히, 대중가수들에게 '레코드 가수'라는 신조어가 붙여지면서 이전의 '스테이지 가수'(무대에서 실연을 위주로 하는 가수)와 구별되었다.

당시 레코드가수들이 불렀던 대중가요를 살펴보면 크게 '유행가', '신민요', '재즈송', '만요' 등으로 대별된다. 그런데 재즈송과 만요가 음반 산업에서 차지하는 비중은 사실 그렇게 크지 않았다. "레코드를 통해서 아직 조선에서 일반에게 알려지는 노래의 종류로 말하면 유행가, 민요(이것은 순조선 전래의 그 지방지방의 소리), 또 유행가도 아니고 민요도 아닌 비빔밥격인 신민요"[22]라는 언급이나, "요사이 와서 가장 만히 유행되는 노래들로 말씀한다면 신민요 유행가 민요 등 이러한 순서라고 볼 수 있습니다"[23]라는 언급에서 알 수 있듯이 실제로 1930년대 중반 가장 음반에서 많이 팔린 장르는 유행가, 신민요와 (전통)민요 이렇게 3가지였다.

1930년대에 대중가요의 하부 장르로 새롭게 대두된 유행가와 신민요는 그렇다 치고 전래민요가 1930년대 중반까지도 가장 음반으로 많이 팔린 3대 장르 안에 들어있다는 현상을 잠시 주목할 필요가 있다. 민요는 당시 음반으로 팔릴 것을 목적으로 만든 대중가요가 아니었기에 유행가와 신민요에 못지 않은 인기를 동반했다는

사실은 회갑잔치에서도 듣기 힘들 만큼 민요가 낯설어진 지금 상황에서 보면 다소 의아스러운 일로 비쳐질 수 있다. 그러나 민요가 1920년대와 1930년대 중반까지 음반으로 소비되는 주류 장르였다는 것을 음식문화에 비유해 보면 이해가 쉽다.

요즘 들어 한국인의 입맛이 많이 서구화되어 쌀의 소비량이 줄고 아이들이 햄버거나 피자를 즐겨먹는다고 하지만 그래도 대부분의 한국사람의 '입맛'이 아직까지 밥과 김치에 익숙한 것처럼 1930년대까지 한국인의 보편적인 '귀맛'에는 전통민요가 여전히 익숙한 음악 언어로 자리잡고 있음을 알 수 있는 것이다. 또한 민요가 대중음악의 환경에 새롭게 적응하는 과정에서 음반 상품으로서 자기 변신을 이루었다는 것을 의미한다. 이는 우리나라의 '자생적 대중가요 전개론'에 가장 무게를 실어주는 부분이라고 할 수 있다. 즉 민요는 본래 마을 공동체를 중심으로 노동과 삶의 현장에서 불려진 노래였으나 도시 대중들이 음반을 통해 감상하고 소비할 수 있도록 대중가요화하기 위한 스스로의 자기 변신을 도모했던 것이다.

당시 일본 대중음반 산업의 성장에 영향을 받은 가장 큰 음악 환경의 변화로는 일본 대중음악과 서양 음악이 지배적인 음악 언어로 대두되면서 전통음악은 '구악舊樂'으로 주변화된 점을 꼽을 수 있다. 이러한 새로운 음악 환경에 적응하기 위한 전통음악의 생존 전략으로 마련된 것 중 하나가 바로 민요에 양악적 요소를 가미하여 새로운 형식으로 편곡하는 것이다. 이는 당시 '선양합주鮮洋合奏'란 반주 편성 위에 불려졌던 방식을 가리키는 것이다. 이는 양악기 몇 개가 화성과 리듬 그리고 전체 사운드를 채우고 선율을 담당하는 국악기와 장단을 담당하는 장구같은 전통 타악기가 가미된 악단이다. 해방 이후에는 한양합주韓洋合奏라 불려져 존속되었고 20세기 후반부터 현재까지는 퓨전국악밴드가 이러한 방식을 계승하고 있다.

음악, 삶의 역사와 만나다

여러 종류의 〈방아타령〉

제목	장르명	연주자	시기	음반사 및 번호	연주형태	비고
① 방아타령	서도잡가	이중선·표연월	1930	빅타 49083	장고, 거문고	
② 방아타령	잡가	이진봉·김옥엽	1930	콜럼비아 40104		
③ 방아타령	민요합창	이화여자전문합창단	1929	콜럼비아 40014	합창과 피아노	안기영 편곡 및 지휘
④ 신방아타령	민요/잡가	박부용	1933	오케1571	오케선양교향악단과 독창	오케문예부보사 편곡
⑤ 방아타령	서도가요	김란홍	1938	빅타 KJ 1267	빅타일본관현악단과 독창	
⑥ 방아타령	영화설명	강석연	1930	빅타49099	관현악반주+해설+노래	김동환 작사, 안기영 작곡
⑦ 신방아타령	신민요	왕수복	1933	콜럼비아 40449	콜럼비아관현악단	박용수작곡

위 표는 당시 많이 취입되고 불려졌던 민요 〈방아타령〉이 여러 가지 형태로 녹음된 양상을 보여준다. 장고와 거문고 반주로 경·서도 명창들이 전통적 방식의 잡가로 부른 것에서부터(①, ②) 박부용, 김란홍과 같이 기생이 전통적인 창법으로 노래하되 양악과 국악이 혼합된 일종의 퓨전밴드나 양악 관현악만으로 이루어진 반주 위에 노래를 한 새로운 형태가 있다. 이어 〈방아타령〉의 일부 멜로디만을 차용하여 작곡가들이 새롭게 창작한 창작가요를 강석연·왕수복처럼 비전통 가창자가 부르는 방법, 마지막으로 〈방아타령〉의 원음악텍스트는 그대로 놔두고 2부 합창으로 편곡한 형태에 이르기까지 다양한 형태로 〈방아타령〉이 당시 재구성되어 불려졌음을 알 수 있다. 또한, 당시 새로운 음악언어로 등장했던 서양 음악적인 화성과 악기를 도입하여 전래민요를 새롭게 편곡함으로써 신속요·신민요란 이름으로 일종의 '업그레이드'를 시키는 새로운 시도가 인기를 얻게 되었음을 확인할 수 있다.

이처럼 엔까류의 유행가가 선풍적인 인기를 끌고 있었던 1930년대 중반이 되어서도 전통민요가 대중가요와 나란히 음반시장의 한 쪽에 둥지를 틀 수 있던 데에는 이렇게 양악적으로 각색한 신

속요와 신민요의 역할이 컸다. 이러한 양상을 전래민요의 혼종화(hybridization)로 설명할 수 있는데, 양악적 개입을 통해 전통을 새롭게 각색하는 작업은 긍정적 관점에서는 익숙한 것과 익숙하지 않은 것 사이의 연합으로 표현될 수 있고 부정적인 관점에서는 야합으로 표현될 수 있을 것이다.

그런데 왜 하필, 하고 많은 전통 성악곡 중에서 가곡, 가사, 시조, 긴잡가, 판소리 등등을 제치고 조선후기까지 가장 전문 음악가들에게 예술적으로 별 볼일 없이 생각되었던 통속민요가 전통음악 부분의 음반 시장을 석권했을까? 음반시장이 활성화되기 이전까지만 해도 경기소리인 아리랑, 방아타령, 닐니리야, 경복궁타령, 서도소리의 대표적인 민요 수심가, 남도지방의 농부가 등이 20세기 초엽 잡가집에 등장하고는 있지만 긴잡가나 사설시조 등의 전통 성악곡의 비중을 능가하지는 않았다. 이러한 통속민요가 전통 성악곡에서 단연 우위를 점하게 되어 비주류 장르의 설움을 딛고 전통 성악의 주류 장르로 역전을 이루게 된 것은 다른 아닌 유성기 음반 산업의 성장에 기인한 것이다.

통속민요가 가장 선호되었던 전통 성악곡이 될 수 있었던 것은 무엇보다도 단순한 형식이 반복되는 유절형식으로 되어 있어서 3분 남짓의 유성기 음반의 취입에 적당하였기 때문이었다. 또한 대중 음악의 속성에 해당하는 용이성과 단순성이란 성질을 전통 성악 장르 중에서 상대적으로 가장 잘 구현하고 있던 장르였다. 그러므로 통속민요는 전통음악의 여러 장르에서 최후까지 대중음악적 환경에서 음악 상품으로 살아남은 의사擬似 대중가요의 역할을 수행했다고 볼 수 있다.

1930년대 중반 통속민요가 최첨단의 재즈송과 만요보다도 더 많이 취입되고 팔렸던 이유가 무엇이었을까? 그것도 민족말살 정책이 행해졌다고 하는 일제강점기말이다. 사실 1920년대가 되기 전

음악, 삶의 역사와 만나다

까지 음반뿐만 아니라 신문, 잡지에서도 오늘날 우리가 생각하는 의미, 즉 민족의 노래란 의미를 갖는 '민요'란 말은 존재하지 않았으며 1920년대 당시 기준으로 신조어였다. 언어는 사고의 집이란 말이 있듯이 민요란 말이 1920년대 이후에 만들어졌다는 것은 민요라는 개념과 사고가 그때서야 생겼다는 것을 의미한다.

그렇다면 그 이전에 〈방아타령〉은 무엇으로 불려졌을까? 우리 민중들에게는 그저 소리나 창으로 인식되었다. 민요는 속요俗謠, 이요里謠 등과 함께 일본에서 들어와 1920년대부터 조선에서 사용되기 시작한 어휘였다. 이 단어가 함축하는 바는 민족 국가의 한 단위를 이루는 지방, 지역의 노래로서 각 지방의 노래의 총합으로서 민족의 노래를 뜻한다. 1920년대 전에 〈방아타령〉이나 〈창부타령〉을 민요로 인식하지 않았다는 것은 '조선 민족의 노래'라는 식의 개념을 가지고 노래되지 않았다는 것이다.

일본은 일찍이 메이지 유신 이후 서양의 국민국가를 모델로 하여 근대적인 국민국가를 건설하고자 하는 과정에서 문화적인 측면에서 국민, 민족, 민요, 국민 문학 등이 부상하게 되었다. 1920년대의 조선은 일본 제국의 하부 단위로서, 한 지역으로서 민족지 조사의 대상이 되었고 이 과정에서 조선의 민요라는 담론이 형성되고 민요라는 개념이 이식된 것이라 할 수 있다. 다시 말해 민요라는 개념이 형성되고 담론이 사회적으로 통용되는 데에는 일본의 근대 국민국가 건설에 '민요'가 발견되었던 것이 식민지 조선에서 활동한 일본 학자들과 조선의 엘리트들에게 이식되어 담론화되었다는 것이다.

이러한 민요는 어차피 발견되고 근대적 담론 속에서 재구성되었던 만큼, 특히 음반에 담겨질 상품으로서의 민요는 전통사회의 마을 공동체에서 불려진 바로 그 민요, 이를테면 진짜 민요일 필요는 없었다. 민요의 양식만을 취함으로써 도시화된 대중들에게 일종의 토속성과 잃어버린 고향과 같은 노스탤지어를 자극하고 이를 소비

하는 상품으로서의 역할이면 충분했던 것이다. 요컨대 이 시기 음반시장에서 민요가 생존한 데에는 민요 스스로의 자가 발전이라기 보다는 시장의 수요를 조장하는 데 있어 이념적으로 기획된 측면이 없지 않았다는 점이다.

또 다른 한편으로 음반이나 활자매체를 통해 재구성되고 재발견된 민요는 식민지 엘리트들의 민족주의적 기획의 산물이기도 했다. 이러한 견해는 민족주의적 엘리트로 분류되는 안기영의 사고에서 가장 극명하게 드러난다. 그는 서양 음악을 전공하였지만 이화전문학교의 교사로서 이화전문합창단을 조직하고 민요를 합창곡으로 편곡하면서 이화권번梨花券番이라는 비판에 직면하게 된다. 그는 이러한 비판에도 아랑곳 하지 않고 "(그간) 얼마나 우리의 민요를 무시하여 왔는가? 그 귀하고 고상한 노래를 다만 음란하고 방탕한 시간의 유흥물로 만들어버렸으니 우리의 죄가 얼마나 심한가"[24]라는 민족주의적 반성과 회개를 통해 민요를 구원하기 위한 음악 실천을 시도하였다. 이 과정에서 그는 민요에 양악적 옷을 입혀 민요의 현대화를 시도하게 되는데, 여기에는 항간의 비판도 만만치 않았던 것으로 보인다.

그는 "5세된 아이에게 7세 된 아이의 옷을 입히면 조금 크다고 하겠으나 아우가 변화되도록은 흉하지 않은 것이다 …… 즉 7음계 화성을 5음계 멜로디에 붙이는 것은 결코 5음계 멜로디의 정조를 변케 만들지 않는다"[25]고 항변을 하고 있기 때문이다. 여기서 전통음악은 아직 발육이 덜 된 5살짜리 아우로서 형의 옷이라도 빌어 입어야 하는 알몸뚱이 신세로 그려지고 있다. 안기영으로 대표되는 식민지 음악 엘리트들에게 자신들의 전통은 즉 '낡은 나'는 보다 '성숙한 형(=새로운 남)'인 서양적 문명과 물질성에 의해 보완되어야 할, '결핍'된 어떤 것이었다.

식민지 양악 엘리트들이 시도한 민요의 혼종화 작업은 민요를 문

화적 측면에서의 식민지성을 극복하는 대안이자 회귀해야 할 고향 같은 것으로 인식하였다. 그러면서도 다른 한편으로는 원래의 모습을 그대로 인정할 수 없는, 그 안의 낡고 미성숙된 요소가 부정되고 지양되어야 하는 대상으로 바라본 이중성을 본질로 한다는 점을 간과해서는 안될 것이다. 곧 민족주의적 근대화 기획의 한계와 의의를 동시적으로 바라볼 필요가 있다는 것이다 .

유행가와 민요의 비빔밥 – 신민요

'유행가와 민요의 비빔밥 격'이라고 하는 신민요는 전래민요와 어떻게 다른 것일까? 신민요는 양악반주 혹은 선양합주 위에 노래되어 음반상품으로 유통된 통속민요와 문화적 맥락으로는 크게 다르지 않다. 그러나 통속민요가 민요 양식 그 자체를 담지한 잡가의 한 형태였다면 신민요는 민요양식을 흉내내어 창작된 대중가요라는 점에서는 문화적 맥락이 크게 달라진다.

음반산업이 성장하면서 시장의 규모가 커지고 조선적인 것에 대한 수요에 부응하기 위해서는 진품보다 더 인기있는 짝퉁처럼 가짜 조선적인 음악이 필요했다. 향토적이며 지방색이 강조되면서도 이것이 당시의 도시적 감성에 의해 재구성되기 위해서는 당시 대중들의 정서에 부합되었던 선양합주 반주에 의해 취입된 전래민요 버전과 같은 형태가 필요했지만 기존의 전래 민요의 레퍼토리로는 늘어나는 시장의 수요를 충족시키기에 매우 제한적일 수밖에 없었다. 그러므로 민요 양식을 계승한 다양한 레퍼토리를 개발할 필요가 대두되면서 가사나 음악에서 창작이 필요했다.

이렇듯 음반산업과 대중들의 요구에 부응하여 창작된 신민요는 한마디로 유행가와 전래민요가 이종교배移種交拜된 '음악적 혼혈

아'라 할 수 있다. 다시 말하면 음악 양식적으로는 전통민요 어법을 일부 계승하고 있으면서 다른 한편으로는 유행가의 반주 및 편곡 양식과 가창방식을 비롯한 음악 어법을 일부 계승하고 있으므로 요샛말로 '퓨전'(hybrid music)가요가 만들어진 것이다.

신민요가 전통민요와 다른 점은 구전으로 전승된 것이 아니라 창작된 민요로서 작곡가와 작사자가 있고 특정 가수가 취입한 노래로서 대중가요의 일반적 관행을 따른다는 데 있다. 또한, 신민요가 악곡에서 경기민요의 선율양식을 차용하거나 리듬에서 전통 장단을 수용하기도 한다. 그러나 이를 창작한 작곡가는 양악을 전공하고 유행가를 창작했던 작곡가들과 중복되었으며 편곡은 국악기와 양악기가 혼합된 편성으로 심지어 일본인 편곡자가 참여했을 정도로 비非전통적인 모습을 보여주고 있다.

그럼에도 불구하고 일부 신민요들은 음계나 가창에서 기생가수들이 민요를 부를 때 특유의 멋과 맛을 살리기 위해 원음을 꾸미는 시김새를 잘 반영하고 있다. 또한, 반주에서도 전통악기의 선율적 역할이 두드러지면서 일본 엔까를 카피한 듯한 유행가와 또 다르게 구별되는 색깔을 낸다. 곧 소위 '조선적 내음새'를 풍김으로써 당시 유행가를 능가하는 인기를 얻을 수 있었다.

늘 가튼 소리의 노래 비슷비슷한 멜로듸의 범람으로 막다른 골목에 다다른 느낌을 주어 어떠한 타개책이 업시는 팬들의 지지를 더 지탱해 나가지 못하게 되엇슬 때 새로히 생각난 노래가 소칭 신민요이다. 조선소리의 고유한 멜로듸를 신가요의 멜로디와 결합식힌 말하자면 조선민요와 신가요의 혼혈이라고 할 노래가 신민요이다.[26]

이 기사가 쓰여진 시기는 1937년이고 신민요가 성공하게 된 것은 1934~1936년 사이이다. 1932년에 〈황성옛터〉의 성공을 기점

으로 하여 엔까양식의 유행가가 수 없이 창작
된 가운데 '비슷비슷한 멜로디의 범람'이 일
어나게 되었다. 이는 다른 기사에서 '센치멘
탈한 류행가의 멜로듸'[27]로 표현되고 있는 단
조 트로트 양식을 의미한다. 위의 기사는 3년
여 동안 단조트로트의 슬픈 노래가 범람하면
서 대중들에게 새로운 타개책이 필요한 가운
데 등장한 것이 신민요로서 신민요가 전통민
요와 신가요(센치멘탈한 류행가)와 결합된 혼혈
아로 등장했던 상황을 잘 설명해 주고 있다.

당시 신민요라는 장르를 정착시킨 대표적인
곡으로는 문호월 작곡, 박부용 노래의 〈노들
강변〉을 들 수 있다. 『경성방송국 국악방송총
목록』을 보면, 경서도 민요가 기생들에 의해

〈노들강변〉 가사지
1934년 오케레코드 회사에서 발매된
〈노들강변〉의 음반 가사지. 사진 속의
여가수는 박부용.

불려질 때 제일 많이 연주되었던 신민요는 〈노들강변〉이었고 신민
요라는 장르를 확립하는데 결정적인 역할을 한 곡도 바로 이 곡이
었다고 한다. 『경성방송국 목록』에서 나타나는 〈노들강변〉의 연행
양상은 수용과정에서의 문화변용을 함축해 준다. 〈노들강변〉이 대
중가요의 하부 갈래였던 신민요로 창작되었으나 얼마되지 않아 전
통민요권까지 확대하여 유행가와 통속민요의 양쪽 기능을 모두 담
당한 것으로 해석할 수 있기 때문이다.

당시 대중가요의 관행으로는 신민요라 하더라도 일반 유행가처
럼 특정 가수의 노래로 독점되어 유통되는 것이 일반적인 형태였
다. 그러나 〈노들강변〉은 박부용 외에 여러 전통민요 가창자들에
의해 불려졌고 이 노래에 대한 갈래명이 '신민요' 외에 '민요'[28] 혹은
'조선민요'로 통용되면서 다른 전통민요와 함께 불려졌던 것이다.
이는 〈노들강변〉이 대중가요로서 신민요로 출발하여 당시 신민요

라는 신종갈래의 원형과도 같은 상징성을 가지면서,[29] 다른 한편으로는 전통민요의 전승맥락에도 편입되어 문화적 맥락의 변용을 이룬 예로 볼 수 있다.

'신민요의 전통민요화'라는 문화변용의 첫번째 사례가 바로 〈노들강변〉이었다고 볼 수 있다. 〈노들강변〉은 대중가요로 출발했지만 전통민요와 별 다르지 않게 수용되었고 해방 이후에도 경기명창들에 의해 민요로 불려졌다. 이어 교과서에 경기민요로 소개될 정도로 전통민요화된 것은 음악텍스트의 양식적인 특징 때문이다. 이 곡을 분석해 보면 해방 이후 경기민요의 레퍼토리로 편입되어 경기명창들에 의해 불려질 만큼 음악적 내용이 경기민요 양식에 매우 근접한 곡임을 확인할 수 있다.

이러한 현상은 〈노들강변〉보다 늦게 창작되었던 〈울산타령〉(울산아가씨)이나 〈태평연〉(태평가)이 경기 명창들에 의해 전통민요의 하나로 전승되는 것과도 상통한다.

그러나 당시 600여 곡에 해당하는 신민요 중에서 이렇게 전통민요 양식과 매우 유사한 곡들은 극히 일부에 해당하며 나머지 대부분의 곡들은 유행가와 민요의 비빔밥격인 특성을 띠고 있다. 또한 신민요의 많은 곡들은 향락적이거나 희망적인 정서를 노래하고 있어서 유행가의 비극적 정서와 대별된다.

또한 신민요에는 〈조선타령〉, 〈복되어라 이강산〉, 〈금강산이 좋을시고〉, 〈명승의 사계〉, 〈백두산 바라보고〉 등 소재면에서 국토 예찬을 노래하고 있는 곡들이 많다. 신민요를 긍정적으로 평가하는 일부의 견해에서는 이러한 노래들이 순수하게 조선의 국토에 대한 찬양이라고 해석하면서 이를 '선취된 미래의 어법을 활용하여 화자의 간절한 염원을 담는 충족의식'이 담긴 장르로 높이 평가하고 있다.

그러나 이러한 평가에는 많은 논란을 불러 일으킨다. 당시 암울했던 식민지 현실에서, 더군다나 사전검열로 인한 일제 당국의 통

경성방송국 국악 방송 목록에 있는 〈노들강변〉

년도	신문	분류	곡명	가창및연주
1935.10.30(수)20:30-	매일	노들강변 외	단가, **노들강변**, 밀양아리랑, 청춘가, 사발가, 노래가락	김인숙/ 이일선(가야금)
1935.11.10(일)20:40-	매일	노들강변 외	이별가, **노들강변**, 사발가, 널늬리야, 밀양아리랑, 어랑타령	임명월/강학수(세적)/ 이중선(해금)
1935.12.1.(일)22:30-	매일	조선민요 (조선으로부터 중계)	영변가, **노들강변**, 밀양아리랑	성금화/지용구(해금)
1935.12.31(화)20:20-	매일	신민요	관서천리, 압강물, **노들강변**. 京怨曲,伍峰山	손경란/강학수(세적)
1936.2.6.(목)20:00-	매일	방아타령 외	방아타령, 도라지타령, **노들강변**. 사발가, 月下懷抱, 노래가락	이진홍/고재덕(세적)
1936.4.9.(목)20:00-	동아	리별가 외	리별가, **노들강변**, 밀양아리랑, 어랑타령, 노래가락	임명월

제가 엄격했던 음반 시장에서 삼천리 강산을 축복하는 노래가 상업적 목적으로 유통되었을 때 그 노래들이 과연 관제적이며 체제친화적인 어용적 성격에서 자유로울 수 있는가 라는 비판이 있을 수 있다. 게다가 식민지 현실에 대한 반성적 고뇌가 전혀 나타나지 않고 현실을 미화시키는 일방적 왜곡이라는 비판도 제기될 수 있다. 그러므로 신민요에 나타나는 '향토성'과 '조선적인 것'에 대한 당시 대중들의 뜨거운 반응에 대하여 후대 학자들이 민족주의적 관점에서 긍정적으로 보는 것은 탈정치화된 순진한 역사해석이라는 견해가 설득력을 갖게 된다.

아무튼 당시 조선의 대중들이 신민요를 통해 조선적인 것과 향토적인 것에 탐닉했던 모습이 적어도 일본 '제국'의 시선이 조선인들에게 스스로 내면화되고 그 속에서 강제된 '내선일체內鮮一體'의 조선에 대한 왜곡된 갈구와, 일본 제국과 분리되어 조선 고유의 것을 찾으려는 탈脫식민주의적 관점이 모호하게 혼재된 표현은 아니었는지 생각해 볼 필요가 있다. 더 나아가 일본 '제국'의 전체 지도 속에서 관광과 명승지, 지방색과 향토성을 강조하면서 제국의 재再영

토화를 위하여 사용된 로컬리티(locality)로서의 '조선적인 것'을 후대의 민족주의 잣대로 신화화시킨 측면은 없는지 면밀하게 고려해 봐야 할 것이다.

음악, 삶의 역사와 만나다

.05

식민지 근대의 아이러니

　20세기 전후로 우리나라는 신분제의 붕괴 및 서구열강의 위협과 일본의 식민 통치라는 엄청난 변화를 겪으면서 음악 역시, 이에 따른 급속한 전환이 이루어졌다. 전통음악의 근대적 대응과 서양 음악의 유입 및 정착, 대중음악의 발달 등으로 요약되는 음악 양상들은 전환기적 삶과 음악의 모습을 드러내는 빙산의 일각에 불과하다.

　그 중에서도 1920~30년대 들어서서 한국인의 음악적 일상에 가장 깊숙이 영향을 미친 것은 식민지 도시를 중심으로 한 음반산업의 성장과 이에 따른 대중 음악 문화의 전개 양상이라고 할 수 있다. 일본의 음반산업이 조선에 이식되면서 이 땅에는 전통음악의 일부가 취사 선택되어 대중음악 시장 속에 편입되었고, 새로운 대중가요로서 유행가와 신민요가 양대 주류 장르로 입지를 굳혔다. 이렇듯 1920~30년대의 식민지 조선인의 음악적 일상은 유성기 음반 소비를 중심으로 재편되었던 것이다.

　음악적으로 왜색이라는 주홍글씨를 안고 사는 유행가(트로트)는 당시 총독부로부터 금지당하면서 식민지 백성의 설움과 현실을 담

아내었던 곡을 여럿 배출하였기에 당대의 리얼리즘을 실현한 장르로 긍정되는 이중적 평가를 받고 있다. 한편 음악적으로 민요의 후예로 자생적 대중가요의 '적통'(?)을 잇고 있다고 평가되는 신민요는 당시 식민지 현실을 왜곡하는 향락성과 관제적 성격의 거짓된 희망을 노래하고 있다는 비판에서 자유롭지 못하다.

트로트가 왜색의 뿌리에서 자유롭지 못한 만큼 가사의 내용이나 수용 맥락 역시 철저하게 친일적이고, 반대로 신민요가 민요에 양식적 뿌리를 대고 있는 만큼 가사의 내용이나 수용맥락에 있어 철저하게 민족적인 저항을 담아내었더러면, 명쾌하게 신민요는 민족주의적인 노래로, 유행가는 왜색 가요로 역사적 평가가 이루어졌을 텐데 현실은 그렇지 못하다.

이는 '식민지 시대의 회색지대'를 저항이냐 순종이냐, 반일이냐 친일이냐, 이식이냐 자생이냐 등의 이분법적 잣대로 판단하기가 어려운 것과 마찬가지이다. 이 속에서 오히려 우리가 주목할 것은 노래가 불려진 맥락 및 내용과 음악양식적 실제 사이의 엇갈린 짝짓기가 그 자체로서 식민지 근대의 아이러니와 모순을 적나라하게 보여주고 있다는 점이다.

결국 일제강점기 대중가요에 대한 개인적 취향과 신화화 된 이념을 넘어서는 역사 인식 및 평가는 바로 식민지 근대의 토대 위에 세워진 대중가요의 아이러니와 모순을 직시하는 데서부터 출발해야 할 것이다.

〈이소영〉

5

전통음악 공연에 대한 역사적 엿보기

01.

전통음악 공연을
가능하게 하는 조건들

공연이라는 것은 오늘날의 개념이다. 하지만 역사적 기록들을 통해 20세기 이전에도 오늘날의 공연개념에 해당하는 활동은 존재했었음을 알 수 있다. 다만 오늘날의 공연에 비해 시스템이 달랐을 뿐이었다. 전통음악의 공연들에 대한 과거와 현재를 조망함으로써 우리는 오늘날 더 진실된 자신의 정체성을 찾아갈 수 있을 것이다.

어느 시대나 음악에는 두 종류가 있다. 하나는 '자기 자신을 위한 음악'이고, 다른 하나는 '남을 위한 음악'이다. '자기 자신을 위한 음악'은 자신의 필요에 의해 연행하는 음악이고, 이는 공연이라는 형태를 보일 필요는 없다. 민요가 대표적인 경우이다. 삶의 현장에서 자신의 일과 함께 연행되었고, 때로는 일의 기능에 따라서, 때로는 신세한탄을 위해서 다양한 형태로 노래되었던 음악이다. 벼슬에서 물러난 양반이 자신의 방안에서 타던 아마츄어 악기연주 역시 자기 자신을 위한 음악의 경우에 해당한다. 이런 경우는 연주자와 감상자가 구분되지 않는다.

반면 '남을 위한 음악'은 자기 자신이 아니라 다른 사람을 위해

음악, 삶의 역사와 만나다

제공하는 음악이다. 연주자와 감상자는 구분되며, 이 경우 연주자는 오랫동안 음악을 훈련한 전문가이고, 감상자는 그 음악을 감상할 수 있는 여건을 갖춘 인물이다. 이런 음악의 연행은 공연이라는 형태로 이루어진다. 따라서 전통음악에 있어서 '공연'이라고 이야기하려면 전문음악가와 감상자라는 두 축의 설정이 있어야 가능하다.

그렇다면 조선시대 이전 전문음악가와 감상자는 어떠한 부류의 사람들이었으며, 오늘날 전문음악가와 감상자는 어떠한 부류의 사람들인가? 이 점이 전통음악과 관련된 공연 행위를 이해하는 핵심적인 키워드가 될 것이다.

조선시대 이전의 전문음악가는 크게 세 부류였다. 하나는 국가기관에서 공식적인 음악연주를 담당하는 악공樂工이고, 다른 하나는 어릴 때부터 가·무·악을 집중적으로 학습 받은 기녀들이며, 나머지 하나는 민초들의 희로애락을 함께 하던 무속 집단이라고 할 수 있다. 악공들은 주로 궁궐에서 연주행위를 담당했지만, 그들의 모든 연주행위가 궁궐 안에서 이루어진 것만은 아니었다. 오히려 그들의 연주행위가 활발한 곳은 서울의 시정市井이었고, 그런 의미에서 악공과 기녀는 지배계급을 위한 음악연행에 충실했던 전문가 집단이라고 할 수 있다. 반면 무속 집단은 거의 피지배계급의 이해에 충실했다고 할 수 있다. 이들은 무당이라고 흔히 일컬어지는 성직자와 그를 둘러싼 반주 악사들로 구성되며, 종교적 의례를 담당하면서도 과거 민초들에게 가장 쉽고 흔하게 전문적인 가무악을 접할 수 있는 기회를 제공해 왔다.

그런데, 이 중에서도 이른바 굿의례의 경우는 종교의식와 관련되기 때문에 순수한 가무악歌舞樂 공연의 요소만을 갖는 것은 아니다. 그보다는 악공과 기녀를 중심으로 한 전문음악가들이 연행하던 음악들이 '공연'이라고 하는 행위에 부합하는 것이었고, 그렇다면 과

거 전통음악의 공연 행위는 결국 지배계급을 위한 음악연행이 중심이 될 수밖에 없는 것이었다. 피지배계급과 함께 하던 민요나 무가는 그 성격의 차이에도 불구하고 모두 순수한 공연의 모습과는 어느 정도 거리가 있었기 때문이다. 이 말은 이른바 '공연'을 감상하는 사람들이 주로 지배계급이었다는 것을 의미하기도 한다. 따라서 조선시대 이전 전통음악 공연에 있어서 공연을 제공하는 담당층인 전문음악가는 악공이나 기녀처럼 신분적으로 하층에 해당하는 사람들이었고, 공연을 감상하는 수용층은 지배계급에 해당하는 사람들이라고 대략적으로 이해할 수 있다.

반면, 오늘날 국악 공연의 담당층과 수용층은 당연하게도 조선시대와 근본적으로 다르다. '시장'이 지배하는 시대이고, 음악가들의 대다수가 고등교육을 받은 이들이기 때문이다. 전통음악 공연을 담당하는 전문음악가들은 대부분 대학교육을 받은 이들이고, 그들 중 상당수는 중학교, 고등학교, 대학교, 대학원 과정까지 12년 이상을 학습한 엘리트 음악가들이다. 따라서 그들의 학력은 그들의 음악을 감상하는 수용층보다 낮지 않다. 하지만 그들의 음악은 수용자들에게 곧바로 전달되지 않는다. 과거에는 음악 담당자들의 연주행위가 수용자들에게 곧바로 수용되었지만, 오늘날에는 그 사이에 '시장'이라는 필터가 존재한다.

음악을 소비하고 수용하는 이들과 음악을 생산하는 이들 사이에 존재하는 '보이지 않는 손'은 전체 공연예술에 막대한 영향을 끼친다. 음악가들은 수용자의 가면을 쓴 시장에서 생존하기 위해서 몸부림쳐야 하고, 시장에서 살아남지 못하면 곧 도태된다. 시장은 수용자들의 경향과 취향을 대변하는 것 같지만 때로는 그것을 조작함으로써 전체 공연 예술의 판을 왜곡시키기도 한다. 그렇다보니 그 속에서 보다 효과적으로 생존하기 위해서 음악은 산업화의 길을 가게 되고, 갈수록 전통음악을 둘러싼 상품화의 경향이 가속화되고

있다. 따라서 오늘날 전통음악 공연에 있어서 담당층은 과거와 비교할 수 없을 정도로 고급화된 인력들로 채워졌지만, 수용층은 시장이라는 필터 뒤에 감추어져 있으며, 그로 인해 담당층의 생존은 시장이 요구하는 이미지 관리나 홍보와 같은 음악외적인 여러 요소들에 의해 간섭받고 있다.

그렇다면 전통음악의 공연행위를 가능하게 하는 요건들은 무엇이 있을까? 이 문제는 조선시대와 현대를 연결하고 구분하는 중요한 관건이다. 조선시대 이전에는 당시의 대부분 예술들이 그렇듯이, 전통음악의 연행을 가능하게 해주는 가장 중요한 조건은 '신분'과 '경제력'이다. 하지만 이 양자가 갖는 무게는 시대적 차이를 갖는다. 결론적으로 말하면 전통음악 공연에 있어서 17세기 이전에는 신분이 가장 중요한 조건이었지만, 대동법이 실시되고 나서 18세기 이후가 되면 상품 화폐 경제의 발달과 함께 경제적 요인의 중요성이 부각되기 시작했다.

17~18세기 조선사회 음악공연의 변화를 가져온 직접적인 계기가 되었던 당시의 몇 가지 사회변동 양상이 있다. 그것은 농촌사회 변동과 농민층 분화, 상업발달과 상품 화폐 경제의 발달, 신분제 이완 등을 들 수 있다. 이들 현상은 독립적이지 않고 서로 긴밀하게 연관되어 있다.

조선후기 농촌은 농업생산력의 발전과 토지 소유 구조의 변화, 그리고 상품 화폐 경제의 발달에 따라 내적 변동을 겪고 있었다. 토지를 가진 사람과 그렇지 않은 이들 사이의 격차가 커지고, 토지 소유 역시 대토지를 소유하는 이들이 생기면서 소수에게 부가 집중되는 현상이 나타났다. 다수의 토지 없는 농민들이 소작농으로 전락했고, 다수의 농민들이 농토를 떠나 도시로 유입되어 새로운 상공업 발달의 조건하에서 임노동자층을 형성했다. 서울 외곽 상업지구를 중심으로 잡가雜歌와 같은 새로운 장르가 태동하고 각지의 상업 중

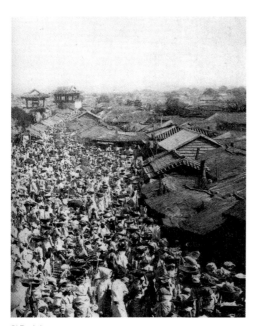
함흥 시장

심지를 중심으로 예인집단의 활동이나 가면극 연행이 활발해 지는 현상은 이와 관련이 있다.

한편, 대동법 실시 이후 조선 사회에서 가장 두드러진 모습 중 하나가 상업발달이다. 상인층의 성장과 도고상업의 전개에 따라 독점적 상업이 발달하고 상업자본이 축적되었다. 이는 교통통신과 장시의 발달이 기반이 된 것이었다. 특히, 서울은 행정 중심지로서의 모습뿐만 아니라, 17~18세기 이후 가장 큰 소비시장이면서 동시에 전국 시장권의 중심 도시로 변모했다. 아울러 개성, 평양, 전주, 대구, 함흥 등지도 상품유통의 중심지로 성장하면서 도시의 발달을 이루었다. 상업자본이 성장하면서 경강상인들의 경우는 전국적인 유통망을 움직일 수 있는 강력한 힘을 갖게 되었으며, 특히 권력층과의 유착관계가 상업자본 성장의 중요한 요소였기 때문에, 상업발달이 주류 지배계급의 물적 토대가 되기도 했다. 이런 상업발달은 그에 따른 새로운 예술장르를 낳을 수밖에 없었으며, 예능의 상품화를 조금씩이나마 가능하게 했다. 또한 기존의 신분제적 기준에 의한 예능 연행구조를 서서히 변모시켰으며, 이로 인해 경제력이 예능 수요의 중요한 요소로 점점 떠오르고 있었다.

상업발달은 신분제 이완과 밀접한 관련이 있다. 전통적인 신분제의 내적분화가 일어나면서 양반층과 농민층, 중간층이 각각 내부적으로 사회적 위치에서의 차이가 발생했다. 이는 주로 빈부 차이 혹은 경제력 차이에 의한 것으로, 기득권층 양반과 몰락양반, 그리고 부농과 빈농의 분리가 일어나고, 중간층의 급속한 경제적 성장이 두드러졌다. 기존 양반층과 신흥 요호饒戶 부민층 사이의 갈등이 생기기도 했고, 신흥 부민층이 수령권과 결탁하면서 점차 공적인 부

음악, 삶의 역사와 만나다

세행정에 참여하면서 영향력을 키워갔다.

18세기 중반 이후 기존 신분질서가 동요하고 신구 세력간의 갈등이 심화되면서 기존 사족지배구조가 동요되면서, 양반이라고 해서 모두 특권적 지위를 가질 수 없는 상황이 되었다. 새로운 부민층은 기존 신분질서의 양반층 못지 않은 지위와 사회적 영향력을 보유하게 되었고, 새로운 예능의 주된 수용층으로 등장하였다. 여기에 부세제도 왜곡에 따른 중하층민 동요와 기득권 세력의 부패 등의 요인도 신분질서의 저변을 위협하고 있었는데, 다만 기존 신분제가 동요했다고 해서 곧바로 해체된 것은 아니었다. 하지만 신분제적 기준의 양반층의 배타적 지배는 불가능해졌으며, 임노동의 출현으로 인해 지배층과 피지배층의 성격도 신분적 지배·종속의 구조로부터 경제적 고용·노동의 모습으로 변화하고 있었다.

이와 같은 조선후기 농촌의 분화와 도시의 발달, 임노동발생, 상품화폐경제의 발달, 양반층·농민층의 분화 및 신분제 이완 등 제반 사회변동은 결과적으로 새로운 경제적 헤게모니의 등장을 가져왔고, 음악의 연행 역시 절대적인 신분적 예속에서 벗어나서, 서서히 경제력에 구속되는 모습을 보이기 시작했다. 농촌 사회 분화와 상공업 발달은 도시화를 낳았고, 도시발달은 도시민들의 경제력과 관련된 예술연행을 촉진시켰으며, 이것이 조선후기 가장 대표적인 음악들인 가곡, 판소리, 잡가, 기타 예인 집단 음악의 경제적 기반을 제공했다.

이들의 발달은 음악내적인 것의 요인, 즉 천재적인 음악가의 탄생이나 가객·광대들의 각성 등과 같은 요인에 의해서라기보다는 일차적으로는 사회변동에 의한 새로운 경제적 기반이 바탕이 된 것이었다. 기존 신분제의 규정력이 약화되면서 사회질서의 변화가 일어나게 되고, 예술분야도 단순한 신분적 주종관계에 의한 연행이 아니라 경제적 소유여부에 기초한 연행이 두드러졌다. 주요 음악적

유랑 예인

예능담당층도 신분적 기준의 악공이 아니라 상공인(잡가), 중서민(가곡) 등으로 다양해졌다.

예술은 정치, 법률, 종교, 철학 등과 함께 사회의 상부구조를 이루며, 이는 그 물적 '토대'와 조응하면서 규정받는다. 이 때 '토대'는 생산관계들의 총체로 이루어진 사회의 경제적 구조이면서 상부구조를 규정짓는다. 조선후기의 음악을 이해하는 중요한 지점은 바로 이 '토대'의 변모에 있다. 예술이 신분적 예속 외에 경제적 요소에 의해 규정받기 시작했으며, 그 수요조건이 경제적 요인에 의해 커다란 영향을 받게 되었다. 민요나 궁중음악과 같이 전적으로 고유한 한정된 계층을 가질 수밖에 없는 장르들 외에 대부분의 예술 음악 장르들의 속성이 신분적 예속에서 경제적 종속으로 변모하고 있었다. 물론 완전한 경제적 관계로 변모한 것은 아니며 여전히 신분제적 구속은 남아 있었고, 다만 경제적 요인이 신분제적 요인 못지않게 중요한 요인으로 부각되었다는 것이 중요한 것이다.

이런 변모는 곧 음악에 있어서의 '가치' 변화로 연결된다. 가치는 어떤 것의 본질적인 쓰임의 측면을 말하는 것이다. 사용가치는 어떤 물건이 가지는 그 자체의 물리적, 화학적, 생물학적 특성에서 비롯된 효용성을 말하는 반면, 교환가치라는 말은 상품으로서의 음악을 조건으로 한다. 즉, 하나의 물건이 이 본래적 효용성에 의해 평가되는 것이 아니라 돈이나 특정 물건에 상당하는 것으로서 평가된다. 만일 '생수 한 병=콜라 두 잔=500원'이라고 한다면, 생수 한 병의 가치는 그것이 가지는 생산비용과 노동력 및 목마른 자에 대한 효용성에서 이루어지는 것이 아니라 콜라 두 잔이나 500원짜리 동전 하나와의 교환과정을 통해서 표현되며, 이는 그 물건이 상품일 것을 조건으로 한다. 그리고 그 물건은 본래적 가치를 벗어나 상품으로서만 평가되고, 그 물건을 처음에 만든데 들었던 고유의 가

치, 즉 노동력을 포함한 생산력과 관련된 제반 조건 및 노동자 자신은 그 상대적 가치의 평가에서 소외된다.

조선후기 전통음악 공연 변모양상의 한 특징은, 음악이 서서히 상품화되면서 사용가치가 아닌 교환가치에 의해 재단된다고 할 수 있다. 물론 조선 후기 이전에도 음악이 지니는 가치형태는 전적으로 본질적인 사용가치가 아니었다. 본질적인 사용가치의 구현은 현실적으로 가능하지 않다. 그러나 조선후기의 모습은 교환가치적 속성이 두드러진다는 점에서 이전과는 다르다. 물론 조선후기 당시가 본질적으로 신분제 사회였기 때문에 신분에 의한 기본적 규정력은 저변에 깔려있지만, 신분제 자체의 이완이 강화되면서 갈수록 경제적 특질이 서서히 그것을 대체해 갔다.

예컨대 조선후기 판소리, 잡가, 가곡, 기타 사당패를 비롯한 예인 집단의 음악은 신분적 예속의 기능이 크게 약화되고 대신 예능의 '양과 질' 및 '교환가능성'의 합체合體로서 가치의 모습을 가지게 되었다. 이 때 예능의 '질'은 사용 가치적인 본질이 아니라 수용자의 효용성과 기대치 충족도에 해당한다. '교환'은 주로 예능에 대한 금전적 보상이나 예능 담당층에 대한 경제적 후원의 형태이다. 이 과정에서 예능의 수용자는 수용자이면서 동시에 소비자의 모습을 갖추게 되고, 그는 타인의 활동이나 사회적 관계에 대한 권력을 가진다. 그의 권력은 그가 재화의 보유자라는 점에서 나오며, 예능인의 능력은 상품의 능력과 효용성으로 치환된다.

교환가치로서의 음악은 소비를 위한 사물로서 기능한다. 가곡이나 잡가를 연행하던 전문적·직업적 예인의 등장은 곧 음악의 상품성과 교환성을 의미한다. 음악의 연행이 과거 악공들의 신분적 예속 위에

사당 무동
김준근 『조선풍속도』

서 이루어지는 것이 아니라 새로운 전문적이고 직업적인 음악 담당층이 등장했다는 것은 곧 음악가의 직업화를 의미하는 것이며, 이는 음악의 연행이 자신의 노동으로 임금을 받는 형태로 서서히 전환되어간다는 것을 말해 준다. 즉, 생산력과 생산관계의 구조 하에서 음악이 존재하게 된 것이다.

예컨대 19세기 들어서 가곡이 권력가와 재력가의 통속적 수요에 종사하게 되는 것, 잡가와 가사가 시정의 유흥 공간에서 통속성과 오락성을 담아내는 모습으로 정착하게 된 것, 판소리 수용층이 양반층까지 확대되면서 전문소리꾼으로서 광대의 생존 기반이 보다 공고하게 된 것 등은 결국 음악의 연행이 신분적 예속에 기반한 예능적 봉사나 동호인적 애호의 차원에서가 아니라 경제적 가치 창출의 수단이 될 때에 가능한 것이다. 자본주의 사회에서처럼 본격적인 형태는 아니지만, 음악이 상품으로서의 교환가치적 평가대상이 되는 양상은 조선후기(특히 19세기)에 두드러지게 나타나는 현상이다.

이와 같은 음악의 교환가치적 변모는 몇 가지 보다 세부적인 결과를 가져왔다. 첫째, 소비의 필요성에 의한 음악의 전문화와 양식화 경향인데, 소비는 그것을 취하려는 이들의 감성과 경제력에 좌우된다. 이는 음악을 보다 전문화시키고 예술적 숙련도를 높여야만 가능해진다. 예를 들어 가곡이 19세기 들어 지극히 전문적인 예술 음악으로 변모하게 된 것 역시 이런 측면에 해당한다. 이는 다시 전문적, 직업적 음악의 생존 가능성을 높여주는 결과로 이어진다. 이것은 음악을 양식적으로 다듬어진 모습으로 향하게 만들었다.

둘째, 권력과 물질에의 종속화 경향인데, 음악이 이전시대의 지배층 음악에서와 같이 의식이나 철학이 강조되기보다는 오락성과 유희적 성격이 강화된 것이다. 오락성과 유희성은 필연적으로 그것을 소비하는 사람들의 취향을 고려해야 가능해지기 때문에, 소위 음악적 소비자들이 가지는 권력과 경제력에 음악이 종속되는 경향

음악, 삶의 역사와 만나다

이 심화되게 된다. 음악이 권력에 종속된 것은 과거 봉건시대에 일반적인 모습이지만, 이 시기에 이르면 권력뿐만 아니라 경제력이 중요하게 작용을 하게 되고, 특히 권력과 경제력의 동시적 결합이 음악의 연행과 성격형성에 중요한 요인이 되었다.

셋째, 새로운 소비형태의 구축인데, 계급에 기반한 음악 '봉사'가 아닌 경제적 생산 관계에 의한 음악적 '소비'의 개념에 근접하게 되는 것이다. 음악의 향유가 특정 계급이나 특정 인물과 같은 신분적 제한에 구속을 받지 않으며, 도시의 시정이라는 다소 불특정한 공간에서의 익명의 소비자들이 탄생한 것이다. 이는 음악의 소비가 신분관계만이 아니라 생산관계에 의한 소비구조를 갖게 된 것을 의미한다.

넷째, 음악의 전국적 유통이 가능해졌다는 것인데, 이는 음악 담당층이 이전처럼 철저하게 관에 매인 신분이 아닌 사적인 신분이었기 때문에 가능한 것이다. 물론 교통과 통신의 발달이 보다 근본적인 조건이었음은 당연하다. 음악 담당층이 악공이라는 공적인 신분 집단인 상황에서는 음악이 전국적으로 유통되는데 한계가 있지만, 19세기 가곡 담당층이나 잡가의 담당층은 그렇지 않았기 때문에 오히려 자연스럽게 전국적인 음악 유통이 가능해졌다.

다섯째, 상업적 목적에 의한 새로운 기층 음악 장르 탄생을 이야기할 수 있다. 전통적인 기층 음악인 민요나 무가와 달리 19세기의 다양한 기층 음악 장르들은 다분히 상품으로서의 존재를 그 생존방식으로 하는 것들이 상당 수 있었다. 선소리산타령, 걸립패 등의 유랑예인 집단의 음악, 산대놀이와 관련된 음악 등이 대표적이다. 이들 장르는 기층 음악이면서도 상품으로서 팔릴 것을 염두에 둔, 교환가치에 의한 소비를 기반으로 하는 음악이었다. 그리고 그 담당층은 자신들의 예능을 생존수단으로 했다는 점에서 여타의 기층 음악과는 성격이 달랐다. 이들 음악들의 탄생은 당시 상업발달의 상

황과 긴밀한 연관을 가지고 있다.

이상과 같은 모습은 한마디로 요약하면 음악을 지배하는 힘(권력)이 '신분'에서 '경제'로 옮아가고 있었다는 것을 말해 준다. 물론 이와 맞물리게 되는 현상은 20세기 이후 자본주의적 경제구조가 정착하면서 그 완전한 틀을 잡게 된다. 조선후기의 이런 현상은 음악이 철저하게 시장경제의 논리에 의해 생산된 것이 아니라는 점과 수용층의 요구가 음악 생산의 뒷받침이 되었다는 점에서 자생적 자본주의적 생산양식의 맹아로 보기는 어렵다. 자본주의적 생산구조는 익명의 소비자를 위해 음악이 생산되고, 음악생산이 수용층의 요구에 전적으로 의존하기보다는 생산자측에서 수용층의 요구를 만들어가는 현상이 강하기 때문이다. 예컨대 가곡과 같은 경우 익명의 소비자를 위해 대량 생산되지 않았으며, 가객들이 수용층의 요구와 수요를 창출했다고 보기 어려운 점이 있는 것이다.

그러나 조선후기의 이런 모습은 일제강점기를 거치면서 심하게 왜곡된다. 일본의 식민지로 편입되는 과정에서 음악 역시 식민지 초과이윤 수탈구조 속에 놓이게 되었다. 이는 당시의 하드웨어

음악, 삶의 역사와 만나다

기술 발달과 관련이 있는데, 유성기가 처음으로 등장하게 되면서 빅타, 오케이, 시에론, 폴리도르, 태평 등 일본 음반자본의 한국시장 진출은 자본주의 상품화와 식민지 지배구조 속에서 음악의 생존구조를 극명하게 보여준다. 1896년 미국에서 한국 노동자들이 취입한 에디슨 원통형 음반에 〈아리랑〉, 〈매화타령〉, 〈자장가〉, 〈달아달아〉, 〈애국가〉 등이 실린 이래, 1900년대 후반부터 본격적인 유성기 음반 시대가 열렸으며, 1910년 일제의 한국 강점 이후 일본 축음기 회사가 들어오면서 많은 경서도·남도민요 및 판소리가 음반에 취입되었다.

에디슨의 원통형 축음기

조선후기 도시발달·상품 화폐 경제발달의 구조 속에서 신분구조에서 경제구조로 서서히 음악토대가 변모해 갔던 역사적 상황은 이제 완전히 바뀌었다. 곧 일본 음반자본의 이윤에 의해 음악이 좌지우지되는 단계가 된 것이다. 다시 말하면, 일본 음반자본은 조선이라는 '시장'을 상대로 상품을 팔아서 그 이윤을 얻으려 했고, 이는 곧 음반자본의 입장에서 잘 팔릴 것으로 판단되는 음악은 음반을 통해서 살아 남고 그렇지 않은 음악은 그 음악의 역사성이나 예술성과 무관하게 도태되는 구조가 생겼다.

이렇게 해서 생겨난 이윤은 일본 자본을 살찌우는 거름이 되었으므로 조선의 음악은 원료생산과 상품시장을 통해 초과 이윤을 수탈하려는 전형적인 식민지 경영구조 속에 놓였다. 이 때 원료는 곧 팔릴 가능성이 큰 음악이 되는 것이고, 결과적으로 음반자본의 이윤 추구에 도움이 되는 음악이었던 통속민요와 신민요, 판소리는 어느 정도 성장도 하고 전국적인 규모의 인기도 누리게 되었지만, 가곡, 줄풍류, 잡가(가사)는 이윤추구의 논리에 의해 급속한 쇠퇴와 전승단

절의 위기를 겪게 되었다. 애석하게도 당시 인기를 모았던 유명 명창들의 소리가 음반에 실려 더 많이 팔릴수록 일본의 이윤은 극대화되고 조선 지배의 힘이 커졌던 것이 당시 상황이었다.

조선의 음악은 정상적인 경제 구조의 토대 위에 있지 않았기 때문에 조선의 음악을 지배하는 힘(권력)은 '경제적 조건' 그 자체가 아니라 식민지 지배권력이었다. 그로 인해 음악의 역사와 예술적 가치와 기존의 향유양상이 완전히 무시된 채 오로지 식민지 자본의 판단에 의해 생존이 규정되어 버리는 왜곡된 구조를 겪어야 했다. 결국 조선후기가 음악을 지배하는 권력이 '신분'에서 '경제'로 이동하는 시기였다면, 일제강점기는 온전한 경제구조가 아닌 식민지 수탈구조에 의해 음악이 규정되어 버린 시기이다. 이는 또한 음악을 규정하는 권력의 왜곡을 경험한 시기라고도 할 수 있다.

이후 20세기 후반기 들어서면서는 시장경제와 상품성의 논리에 의해 완벽하게 전통음악이 자리잡았다. 시장이라는 필터가 갖는 권력은 막강하며, 시장에서 살아 남기 위해 전통음악을 전공한 연주자들은 전통음악을 끊임 없이 변모시킬 것을 강요받고 있다. 대중음악이나 서양 클래식음악, 혹은 재즈 등과 접목하거나 이질적인 요소들을 혼합한 음악들이 관심을 끌면서 이제는 전통음악 그 자체만을 가지고 공연을 하는 것이 오히려 어색해진 상황이 되었다.

많은 전통음악 전공자들은 이런 하이브리드 음악들을 '창작'의 이름으로 '국악'의 범주에 넣어서 생각하며, 대중들 역시 이들과 같은 착각을 하고 있다. 이런 저런 이질적 요소를 혼합했으면서도 새로운 국악 혹은 창작국악이라고 부르는 것이다. 그리고 이들은 이 시대의 감성에 맞게 국악은 변해야 한다고 말한다. 이런 말들이 공통적으로 내포하고 있는 의미는 전통음악 그 자체만 가지고서는 더 이상 시장에서 생존을 보장받을 수 없기 때문이다. 시장에서 생존을 못하면 곧 도태되므로 오늘날 전통음악은 오히려 일제강점기나

20세기 중반 무렵보다 더 위기에 처해 있다. 이것은 시장이 지배하고 있는 막강한 영향력의 결과이다.

02.

무엇을 어떻게 보았나?

　　공연이 이루어지기 위한 두 축은 담당층인 연주자와 수용층인 감상자이다. 조선시대 이전에는 수용층은 주로 지배계급이자 지식인이었다. 그들은 그렇다면 자신의 눈앞에서 이루어지는 공연에 대해 무슨 생각을 했으며, 어떠한 관점에서 보았을까? 이는 비평의 문제와 연결된다. 20세기 이전에도 음악에 대한 비평은 존재했으며, 음악에 대한 가치판단 역시 다양한 문헌기록으로 남겨져 있다. 음악은 어떠해야 하는 것이며, 당대 음악에 대해 어떻게 판단해야 하는지 등에 대한 주장과 논쟁은 존재했다. 이러한 논의들 역시 시대에 따라 변화했으며, 가장 큰 변화는 역시 20세기 이후였다. 이런 변화의 궤적 속에서 당대 음악의 바람직한 방향을 모색하던 지식인들의 고심과 음악을 바라보며 보다 나은 세상을 지향하던 이들의 욕망을 살필 수 있다.

　　역사적으로 음악에 관한 기록은 조선시대에 집중된다. 따라서 본격적인 공연에 관한 관심이나 비평 역시 조선시대부터 시작된다. 하지만 비평을 전문적으로 하는 비평가가 있었던 것은 아니며, 대개 학자나 관료들이 음악에 관심을 갖고 비평적 시각에서 기록을

음악, 삶의 역사와 만나다

남기는 경우가 많았다. 즉 비평과 학문이 구분되지 않았으며, 음악 비평의 관점에서 이루어지는 기록들 중 상당수는 지식인들의 개인 문집에서도 '잡설雜說', '잡론雜論' 등과 같이 오늘날 개념의 '기타' 정도에 해당하는 부분에 속해 있는 경우가 많았다. 이는 음악에 대한 관심의 정도가 그만큼 낮았기 때문이라고 할 수 있다.

반면, 이념적으로는 음악이 치란治亂을 반영한다는 유교적 예악론에 경도되어 음악적 이상에 대해서는 매우 중시하는 경향도 강했다. 이는 아악으로 대표되는 바른 음악의 이상에 대한 추구와 현실 음악에 대한 관심이 괴리가 있었음을 말해 준다. 주로 '지금의 음악'으로 해석되는 '금악今樂'이라는 것이 아악의 이상과 멀어진 것이라는 인식이 팽배했었다. 흔히 유교에서는 고대를 이상사회로 간주하고 현실을 타락한 사회로 간주하는 인식이 지배적이었기 때문에 음악에서도 역시 마찬가지였다. 고악古樂은 아악의 이상이 실현되었던 시기였고 당대는 고악이 사라져 버린 타락한 시기로 간주하곤 했던 것이다. 그렇다보니 음악의 본질이나 이상에 대한 관심을 가지면서도 현실 음악에 대한 관심은 가지지 않는 경우가 많았고, 특히 성리학적 시각에서 바른 삶을 추구했던 지식인들이 이런 경우가 많았다.

이런 현상은 임진왜란을 겪은 이후 17세기부터는 조금씩 변화하기 시작했다. 고악과 '금악'을 이분법적으로 사고하지 않고 금악도 고악이 될 수 있다는 이념적 절충이 이루어졌다. 그리하여 중국의 음악뿐만 아니라 조선 고유의 음악도 '바른 음악'이 될 수 있다는 사고가 비로소 등장하게 되고, 조선 고유의 음악이 본격적으로 발전할 수 있는 길이 마련되었다. 그 결과 18~19세기 상품 화폐경제의 발달과 함께 음악 환경은 비약적인 풍성함을 맞게 된다. 이를 좀 더 구체적으로 살펴보도록 한다.

조선 건국 이후 음악을 잘 갖추어서 백성을 교화하고 통치를 효

과적으로 하기 위한 노력이 강화되었다. 조정에서부터 개별 집안에 이르기까지 악樂을 잘 갖추게 되면 교화가 이루어지고 풍속이 아름다워지는 '화행속미化行俗美'의 효과가 일어날 수 있다고 생각했다.

악樂이란 성정性情의 올바름에 근원하여 성문聲文을 갖추어서 표현되는 것이다. 종묘의 악樂은 조상의 훌륭한 덕을 찬미하기 위한 것이고, 조정의 악樂은 군신간의 존엄과 존경을 지극하게 하기 위한 것이다. 그러므로 향당鄕黨과 규문閨門에서까지도 각기 일에 따라서 악을 짓지 않음이 없었다. 따라서 그것이 그윽해지면 귀신이 강림하고[祖考格] 명확해지면 군신이 화합하며[君臣和], 이를 향당鄕黨과 방국邦國으로 확대하면 교화가 실현되고 풍속이 아름다워지는 것이니[化行俗美], 악의 효과[樂之效]는 이처럼 깊은 것이다.[1]

장악원, 『이원기로회도』 부분
1730년(영조 6) 궁중 음악을 관장한 장악원에서 열린 기로연을 기념하여 제작한 그림이다.

이런 생각을 바탕으로 음악을 관장하는 국가 기구가 여러 설립되고, 아악을 비롯한 여러 음악을 정비하고 새로운 음악을 만드는 작업이 이루어졌다.

세조 이후에는 이런 여러 기구가 장악원으로 통폐합되는데, 이 장악원이라는 이름은 전시대의 잘못된 음악을 바로잡고 올바른 음악을 만들어 이끌어 가기 위해 붙여진 이름이었다.

옛날 후기后夔가 전악典樂으로 당우唐虞의 치세를 함께 하고 『주례周禮』「대사악大司樂」에서 성균成均의 법도로 국자國子들을 가르친 것은 또한 육률, 오성, 팔음이 크게 합치되는 악으로 귀신에게 바치고[致鬼神] 만민을 조화시키고[諧萬民] 빈객을 편안하게 하고[安賓客] 멀리 있는 사람들을 기뻐하

음악, 삶의 역사와 만나다

게[悅遠人] 하기 위한 것이었다. 진·한秦漢시대까지는 악관樂官이 여럿이 있었는데, 태악서와 고취서가 있었고, 그 일은 영승令丞 협률랑協律郞이 맡았다. 당·송시대 이후에는 관제官制가 잘 갖추어졌지만, 의례의 문장이 너무나 번거로워서 태고의 원기를 깎아 내리는 것이었다. 신라와 고려대에는 각각 악을 관장하는 기관이 있었는데, 그 소리들은 모두 민간의 남녀상열지사男女相悅之詞이거나 천하고 음란한 소리이거나[流蕩而哇嗌] 슬프게 원망하고 질책하는 소리[哀怨而悲咤]였기 때문에 '상간복수지음桑間濮水之音'이나 '정위지음鄭衛之音'과 다름이 있었으니, 결국 상하군신간의 질서가 어지럽혀져서 나라가 망하게 되었다. 우리 세종대왕께서는 전대의 이런 좋지 않은 음악을 싫어하고 고악을 회복하고자 하여, 아악을 태상시太常寺에 속하게 하고 관습도감을 설치하여 향당지악鄕唐之樂을 가르쳤으며, 맹사성과 박연 등을 제조提調로 삼아서 악을 제정하는 임무를 위임하였다.[2]

성리학적 이념에 입각한 15세기 악에 대한 이러한 기대와 희망은, 그만큼 당시가 유교적 예악론에 대한 구현가능성에 대한 기대가 컸던 시기였음을 반증한다. 하지만 16세기가 되면 상황이 바뀌는데, 15세기적인 사회적 역동성이 사라지고 음악에 대한 관념 역시 다소의 매너리즘적인 경향이 생겨났다.

즉, 15세기적인 구체성과 희망이 사라지고 이상에 대한 막연한 동경과 공허한 이념적 지향만이 남게 된 것이다. 이로 인해 현실 음악에 대한 비판의 시각이 강해진다. 특히, 당시 사회가 15세기처럼 안정되지 못하고 정치도 다소 어수선한 상황이었기 때문에 불안정성의 원인으로 음악의 '음란함'이 지목되었다. 유교적 이념에서 "잘 다스려질 때의 음은 편안해서 즐겁고, 그 정치는 조화를 이루며, 어지러운 시대의 음은 원망스러워서 노엽고 그 정치는 어그러진다. 망한 나라의 음은 슬퍼서 구슬프고 그 백성은 곤경에 빠지니,

성음의 도리는 정치와 통하는 것이다."[3]는 신념은 곧 사회가 전 시대보다 혼란스럽고 안정화되지 않은 것은 음악이 잘못되었기 때문이라는 식의 해석을 낳았던 것이다.

이로 인해 16세기 지식인들은 당대 사회에 대한 불만을 현실 음악에 대한 불만으로 연결시켰으며, 이는 자연스럽게 중국 고대의 이상사회와 대비되어 조선 고유의 음악문화에 대한 폄하로 이어졌다. 현실은 고대에 비해 타락한 시대이고, 당대의 음악 역시 고대의 아악에 비해 타락한 음악으로 간주되었던 것이다. 따라서 조선 고유의 음악은 뚜렷한 이유 없이 타락하고 음란한 음악으로 간주되는 경향이 있었으며, 특히 사림파의 이상주의적 관점에서는 이런 모습이 더욱 강했다.

우리나라의 가곡은 대개 음란하여 말할 것이 없다. 〈한림별곡〉과 같은 것도 문인들의 입에서 나온 것이긴 하지만 긍호矜豪·방탕放蕩하면서도 속되고 게으르고 경박하니, 군자가 숭상할 것은 아니다. 최근에 이별李鼈의 육가六歌가 유행했는데, 이것은 좀 낫긴 하지만 안타깝게도 역시 세상을 조롱하면서 공경하지 않는 뜻을 지니고 있어서 온유하고 돈후敦厚한 뜻이 적다. 노인은 비록 음률에 정통하지는 않았지만, 세속의 노래들이 듣기 싫은 것임을 알고, 한가로이 거처하면서 틈을 내어 성정에 감응하는 것이 있으면 매번 시로 표현하였다. 하지만 지금의 시는 옛날 시와 달라서 읊을 수는 있어도 노래할 수는 없다. 만일 노래를 하고자 하면 반드시 세속의 말로 해야 하니, 나라의 풍속과 음절이 그럴 수밖에 없는 것이다.[4]

(평양)감사가 연회 자리를 펴고, 흰 과녁을 능라도에 걸고서 군관으로 하여금 짝을 지어 활을 쏘게 하였으며, 찬찬饌을 갖추어 상을 차렸는데, 포구抛毬, 향발響鈸, 무동舞童, 무고舞鼓의 기예가 요란하기가 어제보다 더욱 심하였다. 우리나라의 악은 가곡이 음란하고 성음이 애초哀楚하여 사람

음악, 삶의 역사와 만나다

의 마음을 슬프게 하며, 그 춤의 진퇴하는 절도가 경박하고 촉급하므로 똑바로 볼 수가 없는 데도, 세상 사람들은 바야흐로 또한 이를 즐겨보며 밤낮으로 싫증을 아니 내니 무슨 마음에서인가? 이와 같은 것으로 신과 인간을 조화시키고 상하의 질서가 이루어지기를 구하는 것은 또한 이상하지 않은가?[5]

평양감사향연도 제1폭 감사행영
작자 미상, 18세기 후반
미국 피바디 에섹스 박물관

위의 두 글들을 보면 음악을 바라보는 16세기 지식인들의 면모를 잘 살필 수 있다. 지식인들이 중국의 고대 이상 사회 음악을 강하게 지향할 수록 조선의 현실 음악에 대해서는 비판적일 수밖에 없다. 성리학적 이상에 대한 지향이 강할수록 조선 고유의 음악에 대해서는 폄하의 경향이 강했다.

이황은 바람직한 노래를 만들려는 노력을 하고 있고 허봉은 잘못된 현실에 대한 분노와 나라에 대한 충정을 바탕으로 한 비분강개의 모습을 보이고 있다. 하지만 그런 충정으로 인해 오히려 조선의 음악(중국의 음악이 아닌)은 음란한 음악으로 간주되어 비판의 대상이 되고 있다. 이런 모습은 15세기적인 역동성과 이상에 대한 구현 가능성의 기대가 사라지고 사회적 안정성도 떨어진 16세기적 현상이라고 할 수 있다. 이는 음악에 대한 관념과 기대 역시 사회적 상황과 긴밀하게 연관되어 있음을 보여준다.

임진왜란 이후에는 이런 상황이 또 다시 변화한다. 전대미문의 엄청난 전란을 겪고 난 이후 사람들은 조선전기에 가졌던 절대적 신념이 흔들리는 것을 경험한다. 즉 중국의 아악으로 대표되는 '바른 음악'을 잘 갖추면 이상적인 사회가 될 것이라고 믿었지만, 그런 믿음이 전란으로 인해 무너지게 된 것이다. 하지만 조선은 여전히 변함없는 유교적 이념이 지배하는 사회였다. 따라서 사람들은 이제 이념적 타협을 하기 시작한다. 중국의 아악만이 바른 음악이고 이

상적인 음악이 아니라, 그 동안 속된 음악이라고 배척했던 조선 고유의 음악 역시 바른 음악이 될 수 있다는 생각이 등장한 것이다.

이로 인해 '속악俗樂'으로 배척받았던 만대엽 이후 조선 고유의 음악들이 사회적으로 인정받으면서 공식적으로 발전할 수 있는 이념적 토대가 마련되었다. 따라서 18세기 이후 영산회상, 삭대엽(가곡) 등 많은 조선 고유의 음악들이 비약적으로 발전할 수 있게 되었다.

조선후기 사회에서 새롭게 꽃을 피운 조선 고유의 음악들은 이른바 '금악今樂'으로 불렸으며, 비록 여러 성리학자들이 '금악'은 고악古樂이 아니라는 이유로 비난을 하기도 했지만, 새로운 가치를 부여받으면서 화려하게 성장했다.

그대가 보내준 글에서 말하기를, 그대는 내가 거문고 만대엽을 즐겨탄다는 말을 듣고 이 곡의 음이 심히 느리고 산만하여 실로 정위지음鄭衛之音이라 하였네. 아! 내가 음률을 익히 알지 못하여 설파하기 어렵긴 하지만, 내 생각으로는 그렇지 않은 듯싶네. 무릇 거문고 악조에는 네 가지가 있는데, 평조, 낙시조, 계면조, 우조가 그것이네. 이것은 사시四時에 따른 만화萬化를 빗대는 것인데, 평조만대엽은 제곡諸曲의 조종祖宗으로 조용한 원從容閑遠, 자연평담自然平淡한 까닭에, 삼매三昧에 든 사람이 이것을 타면 부드럽기가 마치 봄 구름이 허공에 퍼지는 듯하고 넉넉하기가 마치 따뜻한 바람이 들판의 사람을 어루만지 듯하여, 천년 묵은 여룡驪龍이 여울 속에서 읊는 듯하고 반공半空의 생학笙鶴이 소나무 사이에서 우는 듯하니, 소위 사악함과 더러움을 씻고 찌꺼기와 앙금을 없애주는 것이 바로 이것이네. 이는 아득히 당우唐虞 삼대의 시절에 뜻을 두고 있는 것이니 망국지음亡國之音과는 전혀 비슷하지 않네.[6]

중국의 소위 가사歌詞는 고악부古樂府가 곧 신성新聲이며, 관현을 입

힌 것이 모두 그러하다. 그런데 우리나라는 음을 내는 것이 문장을 가지고 말과 조화시키는 것이다. 이것은 비록 중국과 다르긴 하지만, 그 정경情境을 함께 지니고 궁상宮商이 해화諧和하여 사람으로 하여금 편안하게 읊을 수 있게 하고 손과 발로 춤을 추게 할 수 있는 것으로 따진다면 다를 게 없다.[7]

만대엽은 임진왜란 직전부터 유행한 조선 고유의 음악이다. 이 음악은 조선 고유의 음악임에도 불구하고 속된 음악이 아니라 "사악함과 더러움을 씻고 찌꺼기와 앙금을 없애 주는" 음악이고 요순 시절의 이상적인 음악을 닮아있다고 주장한다. 이는 조선의 음악 역시 바른 음악이라는 생각에 기인한다. 또한 '정경情境을 함께 지니고 궁상宮商이 해화諧和'한 것이라면 조선의 음악이나 중국의 음악이나 다를 바 없다고 주장한다. 조선의 '금악'에 대한 가치평가가 크게 높아진 것을 알 수 있다.

하지만 성리학자들의 일반적인 관념 중 하나는 '옛 것은 위대한 것이고 올바른 것이며, 지금의 것은 타락한 것이다'라는 생각이다. 또한 일부 음악이 갖는 소비적이고 사치스러운 모습은 자연스럽게 학자들의 비난의 대상이 되기도 했다. 특히, 18세기에는 많은 새로운 음악들이 전례 없이 유행했는데, '신성新聲'이라고 불렸던 그 음악들에 대한 비난이 쏟아지기도 했다.

조선후기 '금악'과 '신성'은 같은 음악을 지칭하는 경우도 많았지만, 두 단어가 갖는 어감은 조금 달랐다. '금악'은 말 그대로 당대의 음악을 객관적으로 지칭하는 것이었고, 신성은 소비적이고 향락적인 음악문화를 지칭하는 어감이 강한 것이었다.

우리나라 세종 때 악률을 정하였는데 그 뜻은 진선진미盡善盡美하였으나, 지금은 그것을 찾을 수 없다. 전해지는 음악을 가지고 상상해보면 여

민락과 같은 음악은 마땅히 악보가 남아있고 보허자와 같은 음악은 화평한 소리를 방불케 한다. 임진왜란 전에는 민간에 〈둥둥곡鼟鼟曲〉이라는 것이 있었는데 번음촉절하여 어지럽고 떠들썩한 것이었다. 그후 아속악雅俗樂이 점점 촉급해져서 옛날의 뜻이 거의 없어졌다 …… 근년 이래로 중대엽 이하 음악들이 거의 사라졌고, 노인들도 모두 죽었으며 이야기하는 사람 역시 없어졌다. 세속에서 사용되는 음악은 〈둥둥곡〉보다 더욱 심한 것들이다. 중년 초동목수와 걸인행상들 사이에 수혼조隨魂調라는 것이 있는데 이것은 죽은 사람을 장례지내는 소리로 슬프고 처량하여 듣는 사람으로 하여그 비통함을 느끼게 한다. 또한 국가鞠歌라는 것이 있는데 그 소리는 머리를 흔들고 부채를 두드리는 것으로, 절주가 촉급하고 소리가 음란하여 올바른 청자[正聽者]들이 차마 들을 수가 없다. 지금 온 나라를 뒤흔드는 노래로는 입만 열면 이 외에 다른 노래가 없으며 상賞을 이야기하는 사람도 이 외에는 다른 음악이 없다. 그 소리와 춤에 의탁하는 사람들은 취한 듯 미친 듯하니 비록 축씨팔풍祝氏八風이라도 마땅히 이런 귀신과 같지 못할 것이다 …… 그 조잡함은 잠시라도 심성과 본분이 있는 자라면 차마 들을 수 없는 것이다. 하지만 사람들이 모두 아름답다고 칭찬하니 이는 여항의 어리석은 사람들이 책임이 있는 것이 아니라 관장官長이 그것을 따르고 장려하면서 전두纏頭에 돈을 아끼지 않기 때문이다. 아! 심하도다. 옛날 풍요를 채집하던 사람들이 이것을 보면 무어라 말하겠는가! 지금의 시부詩賦는 노래를 입히지 않았어도 그 근본은 음악이 생성된 것에 말미암는다. 대개 문체가 점점 오염되면 음악도 모두 그와 일치한다. 아! 누가 우리나라를 옛날로 돌려놓을 수 있을 것인가! 해변의 곤궁한 곳에서 한밤중의 감회를 이길 수 없도다.[8]

세속의 찌꺼기들과 속된 벼슬아치들이 온 세상에 넘치고, 경적經籍을 원수로 여겨서, 사람이 또한 이런 일 때문에 서로 기약할 수 없으니 어찌 감히 제작制作이 있겠는가? 생각건대, 예禮는 밖에서 나오고 악樂은 안에

음악, 삶의 역사와 만나다

서 나온다고 하고, 선생님(공자)의 가르침은 먼저 시詩를 하고 나서 예禮를 하라고 하였다. 나라의 풍속이 예학禮學에 심히 힘을 쓰고 있지만, 그릇된 유학자나 편협한 선비들[曲儒狹士]이 눈을 부릅뜨고서 따지고 들지 않음이 없어도 유독 악에 대해서만큼은 과연 뜻을 남긴 자가 있었던가? 나의 글에 대해서 비록 한 두 사람이 거론한 바가 있긴 하지만 역시 주선周旋과 음률에 관한 것일 뿐 도무지 마음으로 깨달은 자가 없으니, 방탕한 자들이 음란한 음악을 일삼아서 공당公堂에서조차 술병을 두드리며 노래하는 자들이 생겨나는 지경이다. 〈추강기秋江記〉에 이르기를 '우찬성이 타량무打凉舞를 잘한다'고 한 것 역시 이런 모습 중 하나이다. 〈악기〉에 이르기를 '악樂이 지나치게 되면 천박해지고, 예가 지나치면 각박해진다'고 했는데, 이것이 뜻하는 것은 방탕한 자들이 하는 음악은 반드시 음란한 음악이 지나친 것이고, 파벌을 이루어 화禍를 일으키는 것은 반드시 잘못된 예禮가 지나친 것이라는 것이다.[9]

관서지방은 본디 번화하고 강산누대江山樓臺의 경승지로 일컬어졌고, 술을 마시고 노는 것이 지나쳐서 족히 정사에 방해될 만한데, 거기에 여악이 보태졌으니, 이런 까닭으로 관서 고을에 나가는 자는 대부분 백성과 사직을 생각하지 않는다. 오직 사죽絲竹을 사치스럽게 하는 것에 힘써서, 백성의 기름을 짜내는데 힘이 부족할까 염려하는 듯하였다. 예컨대 하루아침 기생에게 주는 비용을 손 가는 대로 집어 흩어주며 적은 것을 수치스럽게 여기니, 기생들은 능라綾羅에 싫증이 나는 데도 백성들은 입을 옷이 온전치 못하고, 기생들은 좋은 음식과 고기에 싫증을 내는 데도 백성들은 술지게미와 쌀겨도 충분치 않다. 지금 민생이 한쪽은 가난하고 한쪽은 부유하여 균등하게 하지 못하고 있는 것이 시경의 뜻에 부끄러움이 있거늘, 오히려 저들을 수탈하고 이들을 즐겁게 하고 있다. 밝으신 임금께서 법을 만드시어 윤리를 돈독히 하고 교화를 중히 여기시니, 촌마을 여자 중에 음란하고 방자한 이들 역시 법으로 금지시켜야 함에도 오히려 그들을 인도하

여 음란한 데로 이끄니 금수와 크게 다르지 않다. 지금 마땅히 이 모든 것을 혁파하여 정절과 신의로 스스로 지켜갈 수 있도록 한다면 위로는 교화가 이루어지는 빛이 될 것이고 아래로는 고을의 폐단을 없애는 것이 될 것이니 어찌 번성하지 않겠는가?[10]

백성의 궁핍함에도 불구하고 화려함만을 일삼는 이들의 소비적 요구를 충족시키기 위한 '신성'은 이처럼 강렬한 비난의 화살을 맞고 있었다. 많은 학자들이 당대 음악에 대해 '초쇄噍殺'하다고 비판하였는데, 이는 빠르고 슬픈 음악의 모습을 지칭한다. 다시 말하면 망국지음의 표현이라고 할 수 있다. 조선후기의 이런 신성新聲에 대한 비판, 소비적 음악문화에 대한 비판 등은 비교적 현실의 음악문화에 대해 실질적이고 구체적인 접근을 한 바탕 위에서 이루어지고 있었다. 이는 비평이 이념이나 편견을 뛰어 넘어 현실적 측면에서 이루어진다는 점에서 이전 시기에 비해 적지 않은 발전의 모습이라고 하겠다.

하지만 20세기 들어서면서 더 이상 전통음악은 전체 음악문화의 중심에 서지 못했다. 20세기 전반은 국악에 있어서 식민지 경험과 서양 음악 유입으로 대표되는 엄혹한 시기였다. 서양 음악이 유입되면서 전통음악에 대한 주류 사회의 관심 자체가 희미해졌다. 조선시대는 학문과 비평이 분리되지 않았던 만큼 지식인들이 음악비평을 담당했고 실제 음악가들은 비평의 대상이었지 비평의 주체는 아니었다.

이는 20세기 들어서면서 변화하게 되는데, 지식인들 그룹의 비평적 관심이 국악 자체가 아니라 새로운 문명이었던 서양 음악의 유입에 집중되고 있었고, 비평 역시 국악 자체보다는 선진 문물로 간주되었던 서양 음악의 유입 속에서 어떻게 조선의 노래를 창출할 것인가 혹은 어떻게 서양 음악을 빨리 수용해서 '근대화'를 이룰 것

음악, 삶의 역사와 만나다

인가 등과 같은 문제로 관심이 모아지고 있었다. 따라서 전통적인 비평의 주체였던 지식인 집단뿐만 아니라 서양 음악을 학습한 이들이 주도적으로 서양 음악 중심의 음악비평을 활발하게 전개하였다.

반면, 비평의 주체를 확보하지 못한 국악은 일부 민족주의적 지식인이나 이왕직 아악부 관계자들의 단편적인 기록 외에는 비평의 공간에서 멀어지거나 잊혀지고 있었다. 전반적으로 국가의 쇠락으로 인해 자기 스스로의 고유한 것에 대한 가치평가가 제대로 이루어지지 못한 채 전통이 낡고 고루한 것으로 각인되던 시대였기 때문에, 그 속에서 전통음악 역시 낡은 이미지로 채색되고 있었다.

우에서도 말한 바와 같이 서양악은 입체적이요 동양악은 평면적이다. 다시 말하면 서양악은 마치 서양의 고층 건축과 같고 동양악은 평면적인 단층 건축과 같은 것이다. 비록 시대가 변천되었다고 한들 단층 건축물을 헐어서 고층 건축물로 개축한다는 것이 얼마나 가능한 일일까.[11]

홍난파의 이 글은 오늘날의 입장에서 보면 서구 우월주의와 동양에 대한 비하로 가득 차있고, 오리엔탈리즘을 내면화한 전형적인 내용이라고 할 수 있다. 하지만 이것이 바로 1930년대 당시 조선의 지식인들이 가지고 있었던 보편적인 생각이었다.

식민지 지식인들의 사고에서는, 정복 당한 자신들의 전통은 모조리 극복하고 타파해야 할 대상이 될 수밖에 없었다. 전통은 나라를 잃게 만든 나약하고 부끄러운 잔재였고, 정복자들의 문화와 문물은 앞선 것이면서 반드시 하루빨리 본받아야 할 것들이었다. 그것이 나중에 식민성을 심화시킬 수 있다는 것을 인식할 여유는 없었으며, 특히 일본을 통해 전해진 서구문물이야말로 가능한 빨리 우리가 소화해야 할 것으로 생각했다. 일제에 의한 식민지적 수탈이 가져올 역기능과 전통문화의 쇠퇴는 당장 떠올릴 수 있는 반작용은

아니었고, 힘을 길러서 식민통치를 벗어나야 한다는 단순한 생각이 지배하고 있었던 것이다.

물론 그것은 단순한 생각이라기보다는 일본 유학을 하고 돌아온 당시 지식인들이 조선의 피폐한 현실과 일본의 상황을 비교할 때 당연히 가질 수밖에 없었던 생각이었을 것이다. 이런 상황에서 일본에서 고등교육을 받은 음악인들이 조선에서 할 일은 전통을 하루빨리 극복하는 것과 일본에서 배운 것을 하루빨리 이식하는 것이 될 수밖에 없었다. 음악가들 역시 마찬가지였다. '우월한' 서양 음악으로 '열등한' 우리의 음악을 대체하는 것이 많은 엘리트 음악가들의 목표가 되었다.

이것은 분명 식민지 지식인들의 한계일 수밖에 없다. 하지만, 이처럼 타자의 것으로 자신의 것을 대체시키는 것이 당연하다는 인식은, 정도의 차이는 있지만 오늘날까지도 계속되고 있다. 현대 한국 사회에서 헤게모니를 쥐고 있는 음악은 타자의 것이다. 전통음악은 여전히 편견에 둘러싸여 있으며, 끊임 없이 타자의 것과 접목되면서 그 고유성이 벗겨질 것을 강요받고 있다.

.03

현장 돋보기1-조선시대

조선시대 공연이 이루어지는 몇 가지 장면들을 스케치하면서, 역사적 현장성을 토대로 음악문화의 유산을 되새겨 볼 수 있다. 오늘날과 같은 무대 공연 형태가 아니었기 때문에, 당시 공연은 그 성격에 따라서 크게 세 가지로 구분할 수 있다. 궁궐에서 이루어지는 공식적인 공연행사, 민간에서 이루어지는 사적인 공연행사, 직업예인들의 생존과 관련된 공연행사가 그것이다.

궁궐에서의 공식적인 공연

궁궐에서의 공연은 엄격한 형식과 절차에 따라 이루어진다. 궁중음악은 등가登歌와 헌가軒架의 두 악대로 이루어진다. 등가는 궁궐의 섬돌 위에 위치하며, 헌가는 그 아래 전정에 위치한다. 이런 악대배치는 음양의 조화에 기초한 것이며, 이런 배치법은 1116년 송나라로부터 고려에 아악이 전해지면서부터 시작되었다. 이어 조선시대를 거치면서 등가와 헌가의 악기배치 역시 조금씩 변천을 거쳤

는데, 예컨대 조선전기와 조선후기의 전정헌가 악대 배치는 다음과 같이 차이가 있었다.

다음 배치도를 보면 조선후기 들어서 헌가 악대에 거문고, 가야금 등의 현악기들이 빠져있다는 것을 알 수 있다. 조선후기 전정헌가는 현악기가 빠지고 관악합주 위주로 연주되었던 것을 보여주며, 이는 오늘날도 마찬가지다.

반면 조선후기 등가 악대는 아래와 같이 관현이 갖추어져있다.

이와 같은 등가와 헌가 악대가 연주하는 음악은 조선시대 세종 재위시절 중국계 아악으로 연주되도록 정비되었다. 백관과 종친들이 임금에게 하례하는 가장 큰 행사였던 조회, 조회에 이어 펼쳐진 공식적인 연회인 회례, 여러 제례행사에 모두 아악을 사용했다. 하지만 대부분의 아악은 세종 당시에만 사용되었고, 이후에는 사용되지 않았다. 아악은 이념적으로는 바른 음악의 대명사였지만, 중국계 음악이었기 때문에 조선의 궁궐에서 지속적으로 사용될 수 없었다. 다만 공자를 제사지내는 음악인 문묘제례악만은 아악을 계속 사용했으며, 오늘날까지 전승되고 있다. 공자는 중국인이기 때문에 그를 제사지낼 때 중국계 음악을 쓰는 것이 타당했다. 반면 조선왕

조선전기 『오례의』의 전정헌가 배치

鼓						건고	응고					
편종							편경					
		歌	歌	歌	어		축	歌	歌	歌		
편종	월금	가야금	당비파	당비파	방향		방향	당비파	당비파	현금	향비파	편경
	태평소	피리	피리	피리	장고		장고	피리	피리	피리	태평소	
	해금	훈	지	管	장고	진고	장고	管	지	훈	해금	
편경	화금	우	통소	당적	장고		장고	당적	통소	우	생	편종
	小笒	중금	대금	대금	장고	교방고	장고	대금	대금	중금	소금	

정조 당시 전정헌가 배치

삭고					건고	응고				
					박					
어	방향		편종			당비파		축		편경
	피리	피리	피리	당비파		당비파	대금	대금	대금	
편경	피리	피리	피리	생		笙	대금	대금	대금	편종
	空手	空手	空手	해금		해금	통소	당적	당적	
		空手	空手	장고		장고	空手	空手		

헌종 『무신진찬의궤』 등가 배치

해금	해금	갈고	양금	통소	당적	비파	아쟁	가야금	현금	방향	방향	현금	가야금	아쟁	비파	당적	통소	생	가	해금	해금
대금	대금	대금	대금	대금	피리	피리	피리	피리	장고	교방고	교방고	장고	피리	피리	피리	피리	대금	대금	대금	대금	대금

조의 역대 조상을 제사지내는 종묘제례악의 경우 세종 당시 제정한 아악을 폐기하고, 세조 때부터는 향악인 정대업과 보태평을 사용했다. 원래 정대업과 보태평은 회례연에 사용하기 위해 세종 때 만들었으나, 세조 때 종묘제례악으로 전용한 것이다.

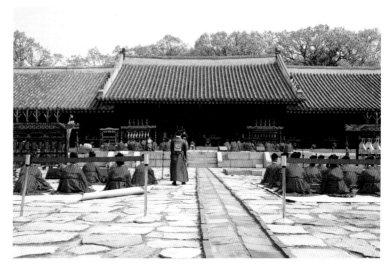

종묘제례
이씨 왕조의 역대 왕과 비, 추존된 왕과
왕비의 신주를 모신 종묘에서 행하는
의식으로 영령전에서 행하고 있다.

이들 등가와 헌가의 연주자들은 장악원 소속 악공들이었으며, 그
들의 처우는 매우 열악한 편이었다. 조선후기에는 장악원 악공의
정원을 채우지 못했으며, 자연스럽게 궁중음악의 전승 역시 활발하
게 이루어지지 못하였다.

조선말기 주요 궁중음악들의 쓰임을 보면, 조회·회례를 비롯한
많은 의식에서 임금의 출궁과 환궁에는 여민락 계통의 음악(여민
락 만과 령)을 사용했고, 19세기에는 〈정읍〉도 임금의 출궁에 사용되
었다. 백관과 종친들이 임금에게 절할 때는 〈낙양춘〉을 연주했고,
〈보허자〉의 경우는 예연禮宴의 여러 절차에서 무용반주로 사용되
었다. 무용(정재)은 무동과 여령이 담당했는데, 여령은 대부분 태의
원의 의녀들이었다. 장악원 악공과 의녀들은 이육회二六會라고 해
서, 장악원 앞에서 한 달에 여섯 번 공개된 연습을 했는데, 궁궐 밖
을 사는 이들의 귀한 볼거리였으며, 많은 이들이 운집해서 관람하
곤 했다.

음악, 삶의 역사와 만나다

민간에서의 사적인 공연

연회

궁궐 밖 민간에서 공연이 이루어지는 가장 보편적인 형태는 연회였다. 연회에서의 공연은 주로 연회의 주체인 양반 권력층이 전문 악사나 기녀들을 초빙해서 빈객들 앞에서 연주하는 형태로 이루어졌다.

다음 몇 가지 장면을 통해 당시의 그림을 그려볼 수 있다.

우리나라에 금사琴師 이마지라는 사람이 있었는데, 그 수법이 당대의 으뜸이었다. 장지로 제일궁을 짚어 줄을 튕김에 가볍고 무거운 억양이 무상히 변하니, 5음 6육률의 청탁고하와 가늘고 굵으며 성글고 잦은 소리가 모두 이에서 나왔다. 가락의 기이한 변화가 당시 악사들보다 출중하여 음악을 즐기는 인사들이 다투기까지 하며 맞이하려고 하였다. 매양 달밤이면 빈 대청에서 마음을 놓고 가락을 타면 바람이 일고 물이 소용돌이치는 듯하며, 차가운 하늘에서 나는 귀신의 휘파람소리와도 같아 듣는 이로 하여금 머리칼이 쭈뼛 서게 하였다. 어느 날, 자리에 앉은 이들이 모두 정승이거나 귀한 손님이었는데, 이마지가 정신을 가다듬고 한 곡조 타니 구름이 가듯 냇물이 흐르듯 끊어질 듯하면서 끊이지 않다가 갑자기 트이는가 하면 홀연히 닫히며, 펴지고 구부러지는 것이 변화무쌍하여 앉은 이들이 모두 맛을 잃어 술잔을 멈추고 귀를 기울여 정신을 빼앗기고 우두커니 앉아있었으니, 그 모습이 마치 우뚝 선 나무와 같았다. 갑자기 변하여 고운 소리를 내니 버들꽃이 나부끼듯 꽃이 어지럽게 떨어지듯 광경이 녹아날 듯이 고은 듯 자신도 모르게 마음이 취하고 사지가 노곤해졌다. 또 다시 높이 올려 웅장하고 빠른 가락이 되니 깃발은 쓰러지고 북은 울리는 듯, 백만 병사가 일제히 날뛰는 듯, 기운이 분발하고 정신이 번쩍 들며 몸

을 일으켜 춤추게 되는 것도 깨닫지 못하였다. 잠깐 멈추었다가 다시 상성商聲으로 일어나니 숲이 흔들리고 나무도 흔들리 듯하여 산과 골짜기가 다 우는 듯하고, 치조로 되니 잔나비가 수심에 차고 두견이 원망하 듯하여 나뭇잎이 우수수 지니, 진정 감개가 처량하여 자신도 모르게 눈물이 속눈썹을 적셨다. 다시 악기를 바로잡고 안족을 옮겨서 한 번 그으니 우레소리가 그친 듯, 메아리가 멀리 퍼지면서 창틈이 바르르 떨었다. 거문고를 무릎 아래 내려놓고 소매를 걷고 슬픈 얼굴로 하늘을 향해 탄식하기를 "인생 백년이 잠깐이요 부귀영화도 꿈꾸는 듯 순간인데 영웅호걸의 의기도 그가 죽고 나면 누가 알겠는가. 오직 문장에 능한 사람은 글을 남기고 글씨와 그림에 능한 사람은 그 자취를 남겨서 후세에 이르도록 이름을 전할 수 있으므로, 뒷사람이 그 자취를 비교하여 능력의 정도를 평가할 수 있으니, 천년 만년이 지나도 마찬가지다. 하지만 나 같은 이는 몸이 아침 이슬로 사라지면 연기가 사라지고 구름이 없어지듯 하리니 비록 이마지가 음률에 능했다 하나 뒷사람이 무엇을 근거로 그 품위를 알아주리오. 옛날 호파와 백아는 천하에 드러난 기술을 가졌으나 죽고 난 그날 저녁 이미 그 소리를 다시 들어볼 수 없었거늘, 하물며 천년이 지난 지금에 있어서랴" 하였다. 말을 마치고 긴 한숨을 쉬니 자리에 앉은 이들이 모두 눈물로 옷깃을 적시었다.[12]

이수남李壽男군이 말하기를 "나는 관청 일을 마친 뒤에 친구가 잔치하고 즐기는 곳을 찾아 기생을 끼고 앉아서 여러 가지로 희롱하다가 밤이 깊어서 먼저 나와 기생과 더불어 같이 돌아오되 혹은 기생의 집에서 같이 자고 혹은 아는 사람 집으로 가서 비록 이불과 베개가 없으나 둘이서 옷을 벗고 같이 누우면 그 즐거움이 얼마나 지극한고. 나날이 이와 같이 하되 항상 다른 사람으로 바꾸니, 불교의 법도로 말하면 원컨대 다음 생에 수컷말이 되어 수 십마리 암말을 거느리고 마음대로 놀고 희롱함이 나의 즐거워하는 바이다" 하였다. 이에 김자고金子固가 말하기를 "나는 친구를 방

음악, 삶의 역사와 만나다

문하려고 하지 않으니 내 집이 족히 손님을 모실만 하고, 나의 재산이 잔치를 차림에 충분하여, 항상 꽃 피는 아침 달 뜨는 저녁에 아름다운 손님과 좋은 친구를 맞아 술통을 열고 술자리를 베풀어, 이마지李亇之가 타는 거문고와 도선길都善吉의 당비파와 송전수宋田守의 향비파와 허오許吾의 대금과 가홍란駕鴻鸞과 경천금輕千金의 노래와 황효성黃孝誠의 지휘로, 혹은 독주하고 혹은 합주하며 손님과 더불어 술을 부어주고 마음껏 이야기하고 시를 짓는 것이 나의 즐거워하는 바이다"라고 하였다.[13]

송공이 그 어머니를 위하여 수연壽宴을 베풀었다. 이 때 서울에 있는 예쁜 기생과 노래하는 여자를 모두 불러모았으며 이웃 고을의 벼슬아치와 고관들이 모두 자리에 앉았으며, 붉게 분칠한 여인이 자리에 가득하고 비단옷 입은 사람들이 가득하였다. 이 때 진랑(황진이)은 얼굴에 화장도 하지 않고 담담한 차림으로 자리에 나오는데, 천연한 태도가 국색國色으로서 광채가 사람을 움직였다. 밤이 다하도록 계속되는 잔치 자리에서 모든 손들은 칭찬하지 않은 이가 없었다. …… 진랑은 얼굴을 가다듬어 노래를 부르는데, 맑고 고운 노래 소리가 끊어지지 않고 위로 하늘에 사무쳤으며 고음저음이 다 맑고 고와서 보통 곡조와는 현저히 달랐다. 이 때 송공은 무릎을 치면서 칭찬하기를 '천재로다'했다.[14]

이와 같이 주로 양반 지배층의 연회 장면에서 전문적인 음악가들이 동원되어 이루어지는 공연형태가 보편적이었으며, 전문적인 음악가 외에 자신들의 가기家妓들이 동원되기도 했다. 전문 음악가에는 유명 기악 연주자들뿐만 아니라 기녀들이 포함되었다.

유람 및 사냥

연회뿐만 아니라 양반층의 유람이나 사냥 같은 행사에도 음악가들이 동행해서 공연을 펼쳤다. 다음 장면들이 그 분위기를 그려볼

수 있게 한다.

동복同福은 호남에서 풍광이 아름다운 곳으로 손꼽히며, 기이하면서도 아주 뛰어난 최고의 명승지로는 적벽赤壁이 있다. 나(김성일)는 계미년(1583) 가을에 금성錦城 목사로 있었는데, 그 경치 좋은 곳을 지척에 두고 바라보기만 한 채 한 차례 유람하지도 못하였다. 병술년(1586) 가을에 동

음악, 삶의 역사와 만나다

복 현감으로 있던 돈서惇敍 김부륜金富倫이 편지를 보내 오기를, "가을이고 또 기망旣望인데, 바람과 달빛이 둘 다 맑으며, 강과 산은 예전과 같습니다. 만약 옛날의 고사를 이룰 수만 있다면 바로 소선蘇仙이 되는 것이니 한번 유람하지 않겠습니까?" 하였다. 15일에 말을 타고 남평南平으로 가서 경연景淵 이길李洁을 방문하고자 남계정사南溪精舍로 찾아가니, 시내와 산은 소슬하면서도 깨끗하였고, 달빛은 그림 같았다. 이에 거문고를 뜯으면서 술을 마시니 이미 티끌 세상을 벗어난 듯한 생각이 들었다. 다음 날 아침에 경연을 데리고 말머리를 나란히 하고서 길을 떠났는데, 금사琴師인 황복黃福이 우리를 따라 나섰다 …… 홀연히 동쪽편에서 맑은 기운이 자욱하게 끼인 가운데 마치 여름날에 뭉게구름이 피어나 기이한 산봉우리 모양새가 된 것 같은 것이 나타났다. 백성이 말하기를 "여기가 적벽입니다" 하였다. 이에 말을 채찍질해 앞으로 나아가 두 개의 시냇물을 건너 그 곳에 도착하니, 주인은 거창 군수를 지낸 중명仲明 양자징梁子澂과 그 고을 선비인 하대붕河大鵬, 정암수丁巖壽, 정형운丁亨運 등 몇 사람을 데리고 와 물가에다 자리를 펴 놓고서 기다리고 있었다 …… 주인이 이때 가자歌

조선시대 수렵 병풍
국립민속박물관

者에게 명하여 채릉가采菱歌와 백빈가白蘋歌를 노래하게 하니, 노래 소리가 교대로 일어났다. 이에 내가 말하기를, "그만 부르라. 오늘 같은 이런 밤에는 소동파蘇東坡의 적벽가赤壁歌가 아니면 귀만 시끄러울 뿐이다." 하니, 좌중에 있던 어떤 사람이 말하기를, "그렇기는 하지만 노래할 만한 사람이 없으니 어쩌겠습니까?" 하였다. 이에 내가 말하기를, "읊어서 노래하는 것은 남자들이 하는 것이다. 어찌 아녀자들의 입을 빌려 맑은 노래를 더럽히겠는가?" 하였다. 이에 조화우가 전적벽부前赤壁賦 한 장章을 노래하자 종자從者로 하여금 통소를 불어 화답하게 하였다. 금사琴師 황복이 이어서 아양곡峨洋曲으로 받았다. 노랫가락이 맑고 메아리 소리가 바위 골짜기 사이로 퍼져 나가니, 항아姮娥가 하늘 위에서 배회하고 어룡魚龍이 물 아래에서 춤을 추었으며, 좌중은 적막하고 강과 하늘은 아득하였다. 그리하여 마치 자진子晉이 부는 구산緱山의 통소 소리를 듣는 것만 같아 인간 세상에서는 있을 수 없는 일인 듯하였다.[15]

나는 전국의 경승지를 유람하고서 일찍이 안 가본 곳이 없다고 스스로 여겼는데, 입암笠巖 빙호氷湖의 수렵를 보지 못했다. 갑자년(1684) 늦겨울에 벼슬을 떠나 한가로이 있을 때 영릉 김중옥이 연말 전 6일에 그의 형님과 사촌동생 조석미, 사촌 자형 박군미에게 부탁하여 자애회煮艾會를 만들었는데, 나도 거기에 가게 되었다. 후에 중길과 문보 두 사람이 왔고, 송골매 두 마리와 8~9명의 사냥꾼을 데리고 갔다. 무사武士 윤익과 송골매 주인 임신林藎도 함께 해서 입암 고개를 올랐는데, 입암은 영릉 동쪽 기슭 외곽으로, 호수 가운데로 들어가기가 험하고 덤불과 물과 마주하고 있다. 호수는 상하 십리이고 길이와 깊이가 같은데, 얼음이 굳게 얼어 평지와 같고 눈이 쌓여서 은빛 세계를 이루었다. 덤불에서 뛰쳐나와 날거나 달리는 놈을 쫓으면 나무들 사이로 숨고 들어가도 그 자취를 찾기 어려웠다. 이 때 무리들이 10여 마리를 쫓았는데, 왼쪽, 오른쪽으로 달아나면서 도망을 갔다. 눈 앞에서 여기저기 흩어지고 있었지만 그물에 걸리지도 않고 매

에게 잡히지도 않아서 모두 도망가버렸다. 마지막으로 새 한 마리가 덤불로부터 호수 위로 날아올랐는데, 바위에 이르러 매를 만나 앞으로 떨어졌고, 다시 한 번 날아 오르다 매에게 잡히자 모두가 시끄럽게 소리치며 즐거워하였다. 내가 말하기를 "오늘 관렵觀獵은 이 정도면 족한 것 같다. 많이 잡을 필요 있겠는가"하였다. 함께 간 사람들을 정리하고 사슴 한 마리와 꿩 4마리를 얻고, 잡은 자에게 큰 잔을 상으로 주었다. 날이 저물어갈 무렵 이중뢰가 술을 가지고 왔다. …… 이중뢰는 〈고금보古琴譜〉를 해독해서 나를 위해 음악 한곡을 연주했는데, 그 음이 충화沖和하고 담백淡泊해서 마음에 깨달음이 있는 것 같았다. …… 무릇 사냥은 고제古制이고 금琴은 아악기인데, 문무의 일을 다스리는 것은 이것에 말미암아야 한다. 사냥이 황무지에 다다르고 금 연주가 음란한 데에 이르면 그것은 말류末流로 가는 길이다. 나는 대여섯 명 친구들과 함께 동호회를 이루어 산수에서 즐기다가 여기에서 해후했는데, 사냥으로 끝장을 보지 않고 금으로 지나치게 방탕한데 까지 가지 않았다. 비록 문무의 도를 논함이 부족하긴 했지만 또한 옛 사람들이 남긴 뜻에 거의 근접했다.[16]

사대부들의 경승지 유람이나 관렵觀獵은 단순히 유람이나 사냥 구경만이 아니라 음악 연주가 함께 했으며, 역시 음악가들이 여기에 동원되었다. 연회만이 아니라 이런 다양한 행사에 음악가들의 공연이 함께 했음을 알 수 있다.

시정에서 직업 예인들의 공연

시정에서의 직업예인들의 활동은 주로 조선후기 상업 및 도시발달을 계기로 발달한 음악과 관련이 있다. 대표적인 것이 판소리, 가면극 음악, 사당패나 대광대패, 솟대쟁이패 등과 같은 유랑예인집

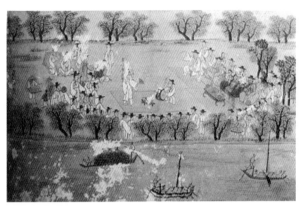
모흥갑 판소리 그림
서울대 박물관

단의 음악, 선소리 산타령 등이다. 이
들 음악의 공통점은 그 성장배경이
18세기부터 발달한 상업 및 도시경제
의 발달에 있다는 것이다.

판소리 성장의 가장 중요한 요건은
조선후기 상업발달 및 도시 발달에
있었다. 이는 판소리가 지극히 도시
적인 예술이자 도시인들을 향유층으
로 하는 음악임을 보여준다. 대략 18세기는 판소리가 태동한 시기
이면서 최초로 판소리가 문헌에 등장하는 시기이다. 판소리가 발달
하게 된 계기는 판소리 자체의 내적 역량에 의해서가 아니라 경제
적 발달이라는 외적 조건이 중요한 역할을 했다. 소리광대들은 변
화하는 사회를 살고 있는 시정의 다양한 계층 사람들의 요구에 따
라 자신을 적응시켜가야 했다.

판소리는 19세기 들어서 수용층의 확대와 통속성 증대, 다양한
악조의 등장, 진양조를 중심으로 한 심화된 예술성 확보 등과 같이
아주 다양하면서도 대조적인 면모들을 동시에 달성하는 독특한 면
모를 보였다. 이런 현상은 판소리 수용층이 신분적 기준으로 나눠
질 수 없는 상황임을 말해 준다. 판소리가 도시의 소비적 대중들 사
이에 적응하면서 내적 완성도를 기해 가는 모습이었던 것이다. 신
분적으로 하층에서 상층까지 포괄했던 판소리의 모습은 새로운 경
제력을 가진 도시의 소비적 문화향유계층이라는 새로운 수용층의
등장이 있었기에 가능하였다.

한편, 18세기 이후 대장시의 발달과 상품유통의 거점이 지역마
다 형성된 것은 가면극 또는 탈놀이(탈춤)라는 공연형태의 발달을
낳았다. 가면극은 상업이 발달된 도시를 중심으로 상인층의 지원을
받아 성립되었으며, 주로 장시에서 공연된 예술이다. 현재 가면극

〈탈놀이, 탈춤〉은 양주별산대놀이, 송파산대놀이, 봉산탈춤, 강령탈춤, 은율탈춤, 수영야류, 동래야류, 통영오광대, 고성오광대, 가산오광대 등이 있고, 이 가면극은 조선후기 장시의 발달과 상업도시의 형성을 경제적 기반으로 해서 생성된 것이다.

원래 본산대놀이 계통의 근원지는 조선 후기 상업 발달의 요지인 서울의 애오개와 사직골이었다. 애오개 본산대놀이의 근거지인 서소문 밖에는 외어물전이 있었고, 서울의 3대 시장의 하나인 칠패가 인접하고 있었다. 특히, 애오개는 서강西江으로 가는 길로서 곡물과 수레와 사람들로 번성했던 곳이었다. 애오개를 근거지로 한 본산대놀이의 배경에는 이런 외어물전 및 칠패 상인들의 후원이 있었다. 본산대놀이는 사람들이 모이는 여러 상업지역에서 공연활동을 벌였으며, 지방 상업도시에 초청을 받아 공연도 했다. 이 때문에 19세기 이후 가면극이 전국의 상업 중심지에 널리 보급되었다.

양주와 송파의 별산대놀이는 본산대놀이의 영향으로 생겨났다. 양주와 송파는 대장시를 기반으로 해서 18세기 이후 서울 근교에서 가장 두드러지게 상업이 발달한 지역이었다. 조선후기 서울의 시전상인의 독점권에 맞서면서 서울과 서울 근교의 상업 발달을 이

끌었던 사상도고가 활동하던 주요한 거점은 서울의 경강변 외에 송파와 양주의 누원점이다. 이들 지역은 지방의 생산품이나 물자가 서울로 반입되는 길목이면서도 시전상인이 금난전권을 행사할 수 없는 지역이었고, 서울과 비교적 가까워서 서울의 사상도고가 직접 상품을 매점하기에도 유리한 곳이었기 때문에 조선후기의 중요한 상업 거점이 되었다.[17]

양주와 송파에서 거부거상의 경제적 지원이 산대놀이를 발달시켰으며, 이는 상업적 번창을 도모하려는 상인들의 전략이 내재해 있었다. 상품유통의 거점인 시장은 활기를 띠게 될수록 사람들이 많이 운집하고, 사람들이 많이 운집하는 대장시일수록 그곳에서 얻게 되는 경제적 이익은 극대화된다. 장시의 활성화와 사람들의 운집은 단순히 다양한 상품의 진열만이 아니라 그를 위한 보조적 상업수단으로서의 각종 연희와 볼거리, 들을 거리가 폭넓게 갖춰져야 한다. 송파와 양주의 별산대놀이가 생성되고 나서, 전국 각지에 상업중심지들이 생성되면서 이들 지역에서 다투어 가면극(탈놀이)을 배워서 자신들의 지역에서 연행을 했다.

장시의 발달과 이를 통한 전국적 시장권의 형성은 유랑 예인 집

단의 생존 가능성을 높여주었다. 이 때문에 사당패나 대광대패, 솟대쟁이패 등이 장시를 중심으로 더욱 활발한 연행활동을 할 수 있었다. 이들 유랑 예인 집단은 천민이라는 신분적 조건과 유교적 관념에 의한 예능의 천시로 인해 자신들의 기예만을 가지고 생존하기는 쉽지가 않았지만, 장시와 같은 불특정 다수가 모이는 지역에서는 훨씬 안정적으로 생계를 유지할 수 있었다. 특히 영조, 정조 무렵에 장시와 관련해서 이들의 기사들이 많이 보이는데, 이는 이 시기에 그만큼 그들이 장시를 중심으로 활발한 활동을 했음을 나타내준다.

놀량으로 대표되는 현재 전승되고 있는 선소리 산타령은 경강변을 따라서 발달한 것이다. 경강상권의 테두리 안에서 발달한 선소리는 전문적인 선소리패가 따로 있었으며, 유명한 선소리패로는 뚝섬패·방아다리패·과천패·호조다리패·왕십리패·자하문밖패·성북동패·진고개패·삼개패·애우개패 등이 있었다. 그 중에 뚝섬 산타령패가 으뜸이고 과천패가 그 다음이었다고 한다.

뚝섬 산타령패나 동작강을 끼고 있는 과천패를 뛰어난 소리패로 치는 것은 이들 산타령패가 기본적으로 서울의 상업 발달지역과 경강변을 활동무대로 하고 있음을 보여 준다. 이들은 전문적이고 직업적인 소리꾼이었기 때문에 이들의 생존에는 이들의 노래를 향유할 수 있는 경제적 기반이 마련이 되어야 한다. 따라서 이들 선소리패는 상업발달 지역을 중심으로 활동할 수밖에 없었다.

이처럼 시정에서의 다양한 직업예인들의 공연활동이 활발하게 펼쳐질 수 있었던 것은, 조선후기가 엄격한 신분질서 속에서 공고한 통치력이 유지된 시대가 아니라, 상업경제와 도시의 발달이라는 새로운 시대적 흐름에 있었기 때문이었다. 정치적·신분적 지배력뿐만 아니라 경제적 헤게모니가 중요하게 부각된 시대였기 때문에 이런 다양한 직업예인의 활동이 가능했던 것이다.

04.

현장 돋보기2
-일제강점기 이후

　원래 전통음악 공연은 방안이나 마당에서 주로 연행되어 연주자와 관객이 엄격하게 구분되지는 않는다. 같은 공간에서 호흡하면서 상호작용이 가능하였다. 하지만 20세기 이후 서구식 무대공연 양식이 자리 잡으면서 연주자와 관객은 엄격히 분리되기 시작했다. 이런 예능이 연행되는 공간이 무대라고 하는 정형화된 공간이 되면서, 동시에 자본주의 논리가 예술의 주요한 규정력으로 작용했다. 서구적 양식의 공연이 이루어지면서 비평 역시 서구적 개념의 비평이 정립되었고, 서구의 양식이 표준으로 자리잡다보니 서구의 예술이 전통예술을 가치판단하는 기준처럼 인식되었다.

　그러나 20세기 전반기부터 연주 주체와 청중이 엄격하게 분리된 서구적 무대공연 양식이 표준이 됨과 동시에, 당시로서는 서구의 것이면 모두 앞선 문명으로 받아 들여졌던 시기였다. 이런 서구적 개념과 현상은 매우 세련되고 선진적인 문화의 모습으로 간주되었다. 이미 서양 음악 자체가 하나의 권력이었고 선망의 대상이었으므로 그 연주행위 역시도 대단히 엘리트적인 행위였다. 전통음악은 낡은 것으로 간주되었고 구시대의 것으로 치부되었기 때문에 엘

리트 지식인들과 계몽적 식자층은 상대적으로 관심을 많이 두지 않았다. 이때부터 국악과 양악이 마치 계급적 구분이 되는 것처럼 인식되었다.

20세기 공연예술의 가장 큰 특징인 서구식 무대공연 양식의 정착과 자본주의 시장논리의 지배는 전통음악을 연행하는 이들의 삶을 완전히 바꾸어 놓았다. 예술성보다는 상품성이 중요한 시대가 되었고, 특히 일제강점기 때는 일본 음반자본의 상업적 판단에 의해 음악의 가치판단이 이루어졌다. 판소리와 신민요처럼 상업적 가치가 있다고 판단되는 음악은 시장 속에서 명맥을 유지하고 인기예인까지 배출했지만, 가곡이나 영산회상처럼 예술성이 있어도 상품성이 없다고 판단되는 음악은 도태의 위기에 처하였다. 전통음악을 담당하는 음악가들의 삶은 전혀 다른 세상에 적응하여야 했고, 서구화된 무대에서 서구적 가치관에 조응할 것을 요구 받았다.

그 속에서 많은 예인들은 무대공연 양식에 적응하기 위해 예술단체를 만들어서 활동하기 시작했다. 그리고 개별적인 공연 활동보다는 단체 활동 속에서 활로를 찾았다. 한국전쟁 이전까지 활동했던 창극이 중심이 되는 공연 예술 단체들이 많았는데, 주로 '협률사'라 하였다. 협률사는 원래 극장을 지칭하는 말이었지만 이것이 공연단체를 지칭하는 말로 흔히 사용되었다. 예컨대 〈김창환 협률사〉, 〈임방울 협률사〉 등과 같은 형태로 불렸다. 일제강점기 당시 호남의 가장 유명한 협률사는 나주의 〈김창환 협률사〉와 남원의 〈송만갑 협률사〉였다. 따라서 '협률사 공연을 봤다'고 하면 전국을 다니면서 조립식 포장내지 천막을 치고서 창극을 비롯한 각종 공연예술을 연행했던 단체의 공연을 봤다는 말로 이해할 수 있다.

일제강점기 말기부터 한국전쟁 전까지 협률사 공연은 전국적으로 성행했었다. 심지어 경우에 따라서는 만주까지 공연을 갔다고 한다. 곧 총독이 만주 개척민 위문을 위해 공연단을 보냈는데, 이때

는 협률사 단체만이 아니라 만담꾼이나 대중음악 가수들까지 포함되어 있었다. 협률사 공연은 공연전 일단 공연 장소에서 공연이 있음을 알리는 행사로부터 시작된다. 당시 공연에 참여했던 사람들은 이를 일본어로 '마쯔마리'라고 불렀으며, 새납(태평소)과 타악을 앞세우면서 동네를 돌면서 선전을 하였다. 일반적인 공연 내용은 앞 과장에서 민요, 무용, 가야금병창, 판소리 등으로 뒷과장은 창극 형태의 토막극으로 짜여졌다. 토막극은 예컨대 〈어사와 나무꾼〉[18], 〈어사가 춘향집 찾아간 대목〉[19]처럼 재미와 해학이 집중되어 있는 내용으로 각색된 것이었다.

본 공연의 시작과 끝에는 징이 신호악기로 사용되었다. 공연은 가장 먼저 승무를 추면서 시작했다. 그 이유는 객석이 아직 정돈되지 않은 상태에서 웅성대는 소리가 있게 마련인데, 엎드린 자세로부터 시작하는 승무를 추게 되면 장내가 조용해지기 때문이다. 승무 도중에 법고를 두드릴 때는 두 사람이 서서 북을 들고 있어야 했고, 다 같이 남도잡가를 부를 때는 장구잽이가 서서 반주를 했다. 전체 공연시간은 약 2시간 가량이었고, 해방 이후에는 여기에 줄타기가 추가되기도 했다. 줄타기는 항상 있었던 것은 아니었지

만, 줄타기가 있을 경우는 대개 무대에서는 공간이 좁아서 줄타기를 하기 어렵기 때문에 관객들 머리 위로 앞뒤로 길게 가로질러서 줄을 탔다.

　공연활동은 연중 내내 하는 것은 아니고 평소에는 작자 흩어져 있다가 봄·가을에 약 3개월 정도 모여서 공연을 하곤 했다. 당시 공연을 보기 위해서는 대략 일반적인 밥 한 그릇 값의 두 배 정도의 입장료를 내야 했다. 청중들은 지역에 따라 숫자나 반응 정도가 달랐지만 보통 대략 200~400여 명 정도가 모였다고 한다. 당시에도 주로 중년층 이상이 많았고, 여자들보다는 남자들이 많았다. 극장 시설이 있는 경우에는 극장에서 공연을 했지만, 그렇지 않은 경우는 포장을 치고 공연을 하거나 동네 창고 같은 데서 하기도 했다. 한 지역에서 다른 지역으로 옮길 때는 트럭을 사용했지만 근거리의 경우는 리어커에 싣고 다니기도 했다. 천막으로 사용할 광목이나 악기는 직접 옮겼고, 천막을 칠 때 세우는 나무기둥이나 무대 제작용 판자 같은 것들은 옮기지 않고 현지에서 조달하기도 했다.

승무
흰 장삼에 붉은 가사를 어깨에 매고 흰 고깔을 쓰고 추는 민속춤.

　포장을 두르고 공연을 할 경우 무대는 50~60cm 정도 높이로 나무판자들로 마루처럼 짜고 그 위에는 가마니를 깔고 다시 천을 덮었다. 무대와 객석 사이에는 막을 설치하고, 징을 신호로 하여 징이 세 번 울리면 사람이 직접 막을 열었다. 객석 쪽에도 가마니를 깔아서 사람들이 앉을 수 있게 했다. 보통 낮에는 사람들이 일을 하기 때문에 공연은 저녁 때 해야 하는데, 날이 어두워지면 천막 내부 양쪽에 석유통을 하나씩 놓고 사람이 서서 솜 방망이에 석유를 먹여서 불을 붙여서 들고 장내를 밝혀 주었다.

　6·25전쟁 이후 1950년대 중반까지 이런 협률사 단체의 활동은

지속되긴 했지만, 많은 공연단체들은 해산되었다. 당시에는 전쟁 이후 피폐해진 사회 상황 때문에 대중들이 이런 공연예술에 대해 관심을 많이 가질 수 없었고, 그나마 모든 출연진을 여성들만으로 채운 여성국극만이 그 독특함 때문에 운영될 수 있었다. 하지만 여성국극 역시 1960년대 초반에 대부분 해체되고 와해되어 협률사의 단체활동 명맥은 급속도로 위축되어 갔다. 당시는 워낙 궁핍했던 시대였기 때문에 단원들의 일정한 급여는 없었고, 무용복 한 벌씩과 야참비라는 이름으로 식사 값 정도만 지급했다. 단원들은 공연이 끝나고 나면 수건을 뒤집어쓰고 여관으로 가서 잠을 잤는데, 얼굴에 진한 분장을 했기 때문에 수건으로 가릴 필요가 있었던 것이다.

그런데 당시 전통예술을 담당하던 공연단체의 활로를 가장 강력하게 방해한 것은 전쟁도 아니었고, 그로 인한 절대 빈곤의 사회상도 아니었다. 그것은 바로 영화와 텔레비전이라는 새로운 매체의 등장이었다. 영화의 경우는 일제강점기 때부터 이미 협률사 단체의 강력한 경쟁자였다. 1926년 나운규의 영화 〈아리랑〉을 비롯한 무성영화들과 1935년 최초의 발성영화 〈춘향전〉 이후 영화기술의 발달은 여전히 인력을 동원한 '재래식' 공연에 의존하고 있었던 협률사 공연활동에 적지 않은 타격을 주었다. 하지만 이는 6·25전쟁 이전까지는 그렇게 전면적이지는 않았다.

나운규 앨범

그러나 1950년대 이후는 달랐다. 이전 시대와는 차별화된 기술적 발전과 함께 한국영화의 발전은 두드러졌으며, 여기에 전쟁의 경험과 미국에 대한 군사적·정치적·경제적 종속 및 그에 따른 미국문화의 유입, 피폐한 사회의 재건과 그에 대한 반

음악, 삶의 역사와 만나다

작용으로서의 서구문물에 대한 동경 등의 시대상이 맞물려 있었다. 따라서 영화는 하드웨어적으로는 새로운 물질문명의 상징임과 동시에 그 내용에 있어서는 전쟁을 딛고 새로운 시대를 향해가는 희망을 내포하고 있었다. 이와 아울러 이른바 낡은 가치를 버리고 새로운 문명을 향한 재건과 자기반성의 지향을 담은 것이었다. 따라서 여전히 전통적인 콘텐츠를 가지고 재래적 공연방식으로 사회에서 생존하려고 했던 협률사 단체 활동은 1950년대 중후반 이후 영화의 막강한 위력 앞에 급속도로 자생력을 상실해 갈 수밖에 없었다. 영화가 갖고 있는 극적 긴장감과 재미, 스크린에서 움직이는 장면들이 주는 신기함, 대량 생산을 통한 대중적 파급력 등 모든 면에서 영화는 전통 공연 예술을 압도하고 있었다. 곧 영화와의 정면 승부는 전혀 승산이 없었던 것이다.

1956년도에는 최초로 흑백 TV방송이 시작되었다. 1957년 AFKN이 개국하고 미군 PX를 통해 흘러나온 텔레비전 수상기가 유통되기 시작했다. 이제 사람들은 자기 집 안방 혹은 친구 집이나 친척 집 마루에서 '현란한' 혹은 '신기한' 화면을 볼 수 있게 되었다. 1961년에는 정부차원에서 흑백 TV방송을 추진하여 국영 KBS TV가 개국했으며, 1964년 동양방송이 상용방송을 개시했고, 1969년에는 MBC가 개국했다. 1966년에는 최초 국내 진공관 흑백 TV가 생산되었다. 방안에서 전원만 키면 온갖 볼거리를 제공 받을 수 있는 시대가 된 것이다.

전통 공연 예술에 있어 TV의 등장은 영화보다 훨씬 더 강력한 충격일 수밖에 없었다. 집 밖을 나가지 않아도 볼거리가 눈앞에서 펼쳐지는 상황, 굳이 공연장을 찾지 않아도 음악과 공연예술을 감상할 수 있는 상황, 게다가 미국을 비롯한 서구 사회의 발달된 문명상이 화면을 통해 사람들의 시선을 사로잡는 상황, 그와 오버랩되는 우리 고유의 전승 예능에 드리워진 낡고 고루한 이미지 등은 전통

텔레비전의 등장
텔레비전의 보급이 귀해 여럿이 텔레비
전을 보고 있다.

공연예술의 생명력을 긴박하게 위협하고 있었다.

이렇게 협률사 단체의 활동이 쇠퇴할 무렵 한 국사회는 '조국근대화'라는 모토가 지배하고 있었다. 5.16 이후 민족주의 의식고양에 기초한 조국근대화 드라이브는 전통음악 역시 '근대화' 혹은 '현대화' 해야 한다는 당위를 불어놓고 있었다. 협률사 활동 같은 '재래식' 공연이 아니라 '근대화된' 혹은 '현대화된' 공연양식이 엘리트 음악가들이 서야 하는 공간으로 인식되고 있었다. 때마침 당시는 서울대학교 국악과가 막 졸업생을 배출하기 시작할 때였으며, 과거와 달리 최고 교육과정을 거친 엘리트주의 음악가들은 '재래식' 공연이 아니라 근대화된 새로운 무대공연을 지향하고 있었다. 그것은 독주회와 관현악으로 대표되는 서구식 연주회 양식이었다.

1964년은 국악에서의 기악독주회가 처음 등장한 해이면서 국악 관현악이라는 양식이 처음 선보인 해였다. 당시 서울대학교 국악과를 졸업한 이재숙의 첫 번째 독주회가 서울대학교 음악대학 국악연주실에서 열렸다. 그의 독주회는 당시 언론으로부터 큰 관심을 받았다. '과연 국악에서도 독주회라는 것이 가능했다'라는 내용이 주된 것이었다. 그만큼 국악독주회라는 것 자체가 대단히 신선한 충격이었던 시대였다. 이 연주회에서는 소위 정악곡과 김윤덕류의 산조 외에 정회갑, 황병기, 이성천 등의 창작곡들이 연주되었다.

당시 이러한 독주회를 할 수 있었던 상황은 기존의 전통음악 외에 새로운 창작곡들의 작곡과 연주가 가능해졌기 때문이다. 이재숙의 시도 이후 독주회는 '국악근대화'의 한 전형으로 받아들여졌고, 국악도 얼마든지 양악처럼 개인의 타이틀을 걸고 무대를 꾸밀 수 있다는 인식으로 자리 잡았다. 아울러 독주회라고 하면 으레 전통

음악, 삶의 역사와 만나다

이 재 숙

가 야 금 독 주 회

Lee, Chae-Suk

Kayagum Recital

때 : 1964, 10, 28 밤7시
곳 : 서울음대국악연주실

서울여자상업고교졸업.
서울대학교음악대학졸업.
서울대학교대학원재학.
황영기, 김윤덕, 홍원기
김병호, 성금연 선생예계사사

신진 이재숙양이 고전에서 현대에 이르
기 까지 다채로운 가야고의 레퍼토리를
가지고 독주회를 우리나라에서 처음으로
시도한 그뜻을 장하게 생각합니다.
이런 뜻깊은 음악회에 계속 노력이 가
하여짐으로 인하여 장래 국악이 더욱 발
전하기를 빌어마지 않습니다.

이 혜 구

음악과 창작음악의 레퍼토리 배합이 기본인 양 각인된 것도 이 첫
독주회에서 비롯된 듯하다.

　국악관현악은 1964년 9월 15일에 당시 국악예술학교에서 만든
국악관현악단이 서울 시민회관에서 첫 연주를 하면서 등장했다. 민
속음악의 명인 지영희는 1963년도에 처음으로 국악예술학교 학생
들을 모아서 서구식 관현악 편성을 시도했고, 그로부터 1년 후 공
식적인 첫 연주회를 가졌다. 당시 창단공연에서는 12개 레퍼토리
중에서 지영희와 이병우가 만든 두 개 만이 관현악이었고, 나머지
는 모두 무용과 민속악 계통의 음악이었는데, 그만큼 국악기만으로
이루어진 관현악단은 시기상조였다. 여기에는 국악근대화라는 조
급한 갈망과 함께 국악기로 서구 오케스트라를 흉내내고 싶은 욕망
및 양악에 대한 동경이 뿌리로 작용했다. 그러나 관현악 레퍼토리
나 운영 시스템, 재정적 기반, 악기 속성과 음향의 고려 등이 거의
되어있지 않은 상태에서 만들어지다 보니, 형태는 국악관현악이었
지만 실제 공연은 종합 국악공연의 성격이었다. 여기에 전시효과를
위해 사용하지도 않는 비파를 함께 편성했고, 그러다보니 '프로그

램이 잡다하고 혼잡한 속에서 관현악단 창립의 초점이 흐려졌다',
'실제 연주에의 배려 없이 여러 악기를 묶어 놓았을 뿐 아니라 사용
되지 않는 악기를 전시효과를 위해 내놓았다', '어떤 예술적인 의식
추구보다는 대중음악으로서의 개척에 더 주안점을 둔 것 같다'는
등의 혹평을 받았다.

결국 국악예술학교의 국악관현악단은 레퍼토리의 문제와 재정문
제로 인해 운영의 어려움을 겪게 되었고, 이듬해인 1965년 서울시
에서 이를 인수하여 서울시립 국악관현악단으로 재탄생하게 되었
다. 이날 서울시립 국악관현악단 창단연주회 역시 지영희의 국악관
현악곡을 제외하고는 김연수, 박초월, 김소희 등의 판소리, 승무, 가
야금병창 등의 레퍼토리로 꾸며진 종합공연이었다. 또한 사용하지
않는 비파와 월금을 함께 편성하여 전시효과를 증대시키려 했고,
이 때문에 '음악적 진실이 없다'는 평을 받기도 했다.

국악관현악단의 등장 역시 당시 이른바 '신국악'의 붐과 연결되
는데, 물론 신국악이 다양하게 등장한 바탕 위에서 국악관현악이
등장한 것은 아니며, 반대로 신국악의 붐이 기획한 것이 이 국악관

현악이라고 할 수 있다. 따라서 1960년대 전반 독주회 양식의 시도와 국악관현악의 태동은 모두 서양 음악 공연양식을 흉내 낸 것이었으며, 양악의 흉내는 곧 국악의 '근대화'로 통용될 수 있었다. 5. 16 이후 '근대화'란 곧 서양의 모방이었고, 하루빨리 모방을 성공적으로 하는 것이 시대적 임무로 여겨지고 있었다. 이런 점에서 국악관현악과 국악 독주회의 성립은 당시 조국근대화를 상징함과 아울러 동시에 국악의 양악에 대한 강박관념과 동경을 드러낸 것이라고 할 수 있다.

엘리트 음악가들이 앞장서서 이런 서구식 공연예술 양식을 선호하면서, 그 파급은 매우 빠른 속도로 이루어졌다. 얼마 지나지 않아 독주회와 국악관현악은 필수적인 공연양식으로 자리 잡았고, 대학 교육의 핵심으로 간주된 채 지금까지 이어오고 있다.

한편, 독주회나 국악관현악과 달리 실내악은 그 이후에 시작되었다. 1980년대는 소위 국악실내악단이라 불릴 수 있는 소규모 민간 악단들이 본격적으로 활동을 시작한 시기였다. 이 시기 국악실내악단은 두 부류로 나눌 수 있는데, 주류 국악계에서 활동을 하면서 소위 정악 계통의 곡이나 창작곡들을 특성화시켜서 소규모 단체를 만들어 활동을 했던 〈해경악회〉(1980), 〈율려악회〉(1981), 〈한국창작음악연구회〉(1982) 등과 같은 단체가 있었다. 또 다른 한편으로는 대중성을 표방하면서 과감하게 국악가요를 비롯한 대중화된 음악들을 선보였던 〈슬기둥〉(1985)과 같은 단체가 있었다.

전자의 경우는 동호인적 성격이 강한 단체였지만, 주류 국악계에서 활동한 젊은 연주자들의 모임이었던 까닭으로 당시 국악 원로들과 그 영향을 받고 있었던 일부 언론에 의해 꽤 주목을 받았다. 하지만 레퍼토리가 소위 '정악곡'에 한정되거나 '정악곡' 풍의 창작곡들에 집중되고 있었다.

한편, 〈슬기둥〉의 경우는 주류 국악계의 화려한 후원을 등에 업

은 것은 아니었지만, 일정 정도의 사회성 있는, 그러면서도 대중들이 쉽게 접근할 수 있는 작품들을 표방하면서 주로 방송 쪽으로부터 커다란 호응을 얻어 갔다. 〈슬기둥〉은 당시로서는 파격적인 시도를 보였는데, 신디사이저와 기타를 함께 편성해서 대중적 감각에 익숙하게 다가서려고 했고, 보다 쉽고 친숙한 소위 국악가요라는 장르를 가지고 출발했다. 〈슬기둥〉의 이런 작업은 이후 본격적으로 대중적 호흡을 염두에 두는 양상으로 국악의 흐름이 변화되게 된 첫 시발점이라는 면에서도 의의가 있다. 〈슬기둥〉의 성공은 이후 그를 따르려는 많은 실내악단의 탄생을 낳게 해서, 본격적인 국악 대중화 지향의 시대를 열어가는 서막이 되기도 했다.

〈슬기둥〉을 필두로 한 대중적 국악실내악단은 독주회나 국악관현악 양식과 달리 본격적으로 시장에서 생존하기 위한 연주자들의 자발적 의도에 기초하고 있었다. 단순히 서구적 양식의 모방이 아니라 한국사회에서 음악가들이 생존하기 위한 방안으로 결성하기 시작한 것이 국악실내악단이었고, 그러다보니 실내악단들은 1990년대 후반 이후 비약적으로 늘어났다. 이는 한국 사회의 자본주의가 첨예하게 발달함과 동시에 국악계의 청년실업이 본격적으로 대두되기 시작한 시점과 맞물려 있다. 자본주의 시장경제 속에서 생존하기 위한 연주자들의 자구책이자, 정규 악단의 인원이 포화상태에 이르면서 더 이상 갈 곳이 없어진 전통음악 전공자들의 어쩔 수 없는 선택이 바로 소규모 실내악단의 대량 생산으로 이어졌던 것이다.

.05

현대 국악공연의
쟁점과 경향

오늘날 국악공연장을 지배하는 화두를 크게 세 가지로 정리한다면, 현대화, 세계화, 그리고 혼종화(하이브리드 경향)라고 할 수 있다. 하지만 이 세 가지 화두는 거역할 수 없는 시대적 흐름인 것 같으면서도 모두 개념적 오류에 기초하고 있다는 문제가 있다.

국악 현대화

국악 현대화의 문제는 사실 1930년대부터 이미 논의되었던 화두이다. 사실 따지고 보면 국악을 어떻게 하면 현대화시킬 것인지는 이미 서양 음악이 유입되기 시작하던 때부터 존재했다고 볼 수 있다. 이미 일제강점기 당시 안기영이나 김관이 민요와 서양 음악의 조화를 화두로 논쟁을 하기도 했으며, 이는 전통음악 그 자체만으로는 시대적 한계가 있으니 시대에 맞게 현대화해야 한다는 당위에서 출발한 것이었다. 아울러 5·16 군사정변 이후 조국 근대화를 외치던 때에도 국악은 현대화되어야 한다는 주장이 강했다. 이런 현

국립국악원
전통 음악과 무용을 보존 전승하고, 발전
시키기 위해 설치하였다. 1987년 현 청
사로 이전하였다.
서울 서초

대화 주장은 지금도 계속되고 있다. 시대에 맞지 않는 국악을 현대
적 감각으로 변화시킨다는 식의 주장은 지금도 공연장에서 쉽게 들
어볼 수 있다.

역사적으로 음악을 현대화시키겠다는 주장은 조선시대 이전에는
존재한 적이 없었다. 어느 시대든 그 시대를 사는 사람들에게는 당
시의 시점이 '현대'이었겠지만, 유독 20세기 사람들에게만 현대화
의 당위가 존재하는 것이다. 음악은 시대에 따라서 자연스럽게 변
화하는 것이므로 군이 인위적인 의미가 들어가는 '현대화'라는 용
어를 써야 할 조건은 조선시대까지는 존재하지 않았다. 하지만 20
세기는 조선시대와 단절된 경험을 한 시기였다. 식민지 경험과 서
양 음악의 유입으로 인해 전통음악은 그 자체만으로는 한계가 있는
음악으로 전락했고, 현대화되어야 하는 음악으로 각인된 것이다.
즉 현대화라는 말 자체가 이미 전통과의 단절을 함의하고 있는 것
이다.

그런데 같은 고전음악이라고 해도 서양의 고전음악을 현대화해
야 한다고 말하는 사람은 없다. 서양 고전음악 자체로 의미가 있기
때문에, 작품의 해석 차이는 있을 수 있지만, 그것을 현대화한다는

음악, 삶의 역사와 만나다

것은 사뭇 우스꽝스러운 논리가 될 수 있다. 하지만 우리는 우리의 고전음악을 현대화해야 한다고 지난 1세기 동안 이야기해 왔고, 지금도 계속하고 있다. 과연 지난 1세기 동안 현대화를 그렇게 많이 외치고 현대화를 지향하는 작업들을 그렇게 많이 해왔음에도 불구하고 여전히 현재 진행형인 이유는 무엇일까? 더 나아가 과연 현대화라는 것이 끝을 볼 수 있는 것일까?

현대화는 해도해도 끝이 없는 작업으로 그 이유는 국악을 현대화하는 것이 실제로는 국악과 서양 음악을 섞는 작업이거나 국악을 서구화하는 작업이었기 때문이다. 이는 국악이 완전히 서구화해서 세상에서 사라지지 않는 한 현대화를 해야 한다는 주장은 없어지지 않을 것이라는 뜻이다. 이는 현대화가 전통 단절의 역사에서 비롯된 용어라는 점과 긴밀한 연관을 갖는다. 전통과의 단절이란 단순한 단절이 아니라 '서양'이라는 헤게모니에 의해 전통이 밀려나고 천대 받게 된 상황을 의미한다. 그렇게 소외되고 폄하된 음악이기에 현대화해야 한다는 이야기가 나오게 된 것이다.

하지만 그런 소외와 폄하는 국악이 문제가 있어서가 아니라 서양 음악의 유입과 식민지 경험으로 인한 우리의 콤플렉스에 의해서 만들어진 결과이다. 그러므로 현대화는 서양 음악과 대비되는 '낡은' 국악의 이미지를 탈피한다는 의미가 되는 것이고, 이는 국악의 이미지를 벗고 서양의 이미지를 덧씌우려는 노력이 될 수밖에 없다. 국악 현대화란 그런 의미에서 결국은 서구적 '표준'으로 국악을 재단하는 작업이 될 것이다. 마침내 현대화라는 말이 더 이상 필요하지 않게 되는 때가 있다면, 그 때 국악은 사라지고 서구화된 음악만 남아있는 시대일 것이다.

그러나 이런 식의 현대화를 가장한 서구 모방의 경향에 대해 대단히 관대한 것이 현실이며, 이는 국악이 기존의 모습에서 탈피하여 당대의 현실적 의미를 가지는 음악이 되어야 한다는 지향이 있

기 때문이다. 따라서 한편으로는 서구 모방의 경향을 비판하면서도 동시에 국악이 더 이상 정체되어서는 안된다는 당위성으로 인해 대단히 관대하거나 심지어는 적극적 후원을 자임하는 모습이 생길 수 밖에 없다.

국악의 세계화

국악을 세계화해야 한다는 당위 역시 오늘날 거역할 수 없는 시대적 흐름인 것처럼 이야기되고 있다. 실상 세계화의 궁극적 의미는 현재 벌어지고 있는 세계화 작업의 모습과는 좀 다른 듯하다. 국악을 세계에 알리고 세계 시장에서 국악의 상품가치를 높이는 것이 현재 국악 세계화의 방향이지만, 이 때 세계는 엄밀한 의미에서 세계가 아니라 미국과 유럽이다. 미국과 유럽이 지배하는 음악산업의 시장에서 국악이 비집고 들어갈 틈을 마련하고자 하는 것이다. 물론 이것이 필요한 작업이긴 하지만 주류 음악 자본이 집중되어 있는 '판'에 얼굴을 알리려는 이런 모습을 국악의 세계화라고 말하는 것은 합당하지 않다.

진정한 의미에서 국악이 세계화된다면 그것은 아마도 판소리와 산조를 배우기 위해서 세계 도처에서 음악가들이 서울을 찾는 상황이 될 것이다. 그리고 국악춘추사나 서울음반의 국악음반이 미국과 유럽의 음반산업 유통구조가 아닌 자신들의 유통망을 타고 전 세계로 팔려갈 수 있을 것이다. 마치 오늘날 영어를 배우기 위해 세계 도처에서 영어권 국가로 단기 유학을 가거나 클래식 음반이 대형 음반자본의 힘에 의해 세계 여러 나라로 팔리는 모습이 바로 진정한 세계화의 모습이다.

그런데 이런 세계화는 단지 음악만의 힘으로 결코 불가능하다.

기본적으로 우리의 정치·경제·군사력이 세계를 지배할 정도가 되지 않으면 결코 음악만으로는 이루어지지 않는 것이다. 영어나 클래식 음악이 오늘날처럼 '세계화'된 것은 그 언어와 음악의 힘이 아니라 제국주의 시대 서구의 힘의 팽창에 기인한 것이다. 역으로 말하면 우리의 정치·경제·군사력이 과거 영국이나 미국처럼 세계를 지배할 수 있으면 지금처럼 국악의 세계화를 애써 부르짖지 않아도 세계화는 가능하다.

오히려 현재의 세계화 지향은 다분히 식민성의 표출에 가까운 측면이 있다. 미국과 유럽의 자본주의 상품시장에 상당 부분 종속되어 있는 우리의 입장에서 미국과 유럽의 상품시장을 뚫기 위한 노력은 결국 그들 지배구조의 하위에 포섭되기 위한 노력일 수 있다. 특히, 세계화를 한다는 주장 하에 이루어지고 있는 음악 작업의 실질적인 모습은 더더욱 그렇다. 세계화의 이름하에 이루어지는 작업은 전통음악의 아주 일부 요소를 가지고 미국과 유럽인들의 입맛에 맞는 음악을 만드는 것이기 때문이다. 우리의 고유성이 어느 정도 들어가 있는 것 같으면서도 메이저 상품시장이 원하는 음악으로 변모시켜야만 그 유통시장에 진입할 수 있다. 이것이야 말로 문화적·경제적 종속의 또 다른 모습이며, 이는 현재 세계화 작업이란 식민성 표출일 수 있음을 보여주는 것이다.

이른바 국악을 월드뮤직화해야 한다는 주장 역시 같은 맥락이다. 획일화되어 있는 주류 음악문화에 대한 대안으로 월드뮤직을 상정하지만 사실 이 역시 미국과 유럽의 주류 음악문화를 중심에 두고 상정한 것이다. 미국과 유럽의 음악이 아닌 세계 여러 곳의 음악에 가치부여를 한 것처럼 월드뮤직이 홍보되었지만, 이는 음반 기획사의 마케팅 전략 중 하나라고 볼 수 있다. 월드뮤직의 시장 역시 미국과 유럽이며 그 시장을 장악하고 있는 세력 또한 미국과 유럽의 산업 자본이다. 전통음악에 '현대적인' 여러 요소를 가미한 음악이

라는 이름으로 유통되는 월드뮤직 음반들은 상품화를 위해서 미국과 유럽의 취향을 따를 수밖에 없고, 이 때 '현대적'이란 말은 '서구적'이란 말의 또 다른 표현이다. 구미 음악산업을 위한 상품으로서의 월드뮤직은 그것의 비서구 음악에 대한 가치부여가 이미 상업적 목적에 의해 이루어진 것이었고, 현실적 시장구조 역시 기존 주류 음악시장의 유통구조와 다르지 않다는 점에서, 국악의 월드뮤직화 역시 미국과 유럽 음반자본의 마케팅에 말려든 또 다른 식민성의 표출이라고 볼 수 있다.

오늘날 국악계뿐만 아니라 대중음악의 시각이나 문화산업의 맥락에서 국악의 향후 지향점으로 월드뮤직화를 말하는 경우가 매우 많다. 마치 현재는 월드뮤직만이 국악의 생존을 위한 출구인 것처럼 이야기되고 있는데, 그 속에서 자칫 빠질 수 있는 식민성의 문제는 미처 각인되지 못하고 있는 것이 아닌가 한다.

음악, 삶의 역사와 만나다

창작과 하이브리드

국악작곡의 결과물은 통상 창작국악이라고 불린다. 이는 창작된 국악이라는 말로 다시 말하면, 국악 작곡은 국악을 창작하는 행위이다. 이 말은 국악작곡의 결과물은 국악이어야 한다는 말이다. 그런데 역설적이게도 오늘날 국악작곡은 국악을 창작하지 않는다. 소위 국악작곡은 국악의 요소를 활용해서 국악 이외의 요소와 결합한 '작곡' 행위이다. 이 때 작곡은 전통적으로 국악을 만들어냈던 행위가 아니라 서구식 작곡행위를 말한다. 따라서 기존의 국악작곡은 국악과 국악 아닌 것의 이질적 요소의 결합이라는 측면에서, 그리고 곡의 창조 방식이 서구식 작곡 개념이라는 측면에서 국악을 만드는 행위와는 거리가 있다. 여기에는 반드시 국악이 아닌 요소가 들어가고, 반드시 서구 작곡 마인드가 들어가게 되어 있다. 흔히 이런 방식의 음악 만들기는 '퓨전음악' 혹은 '하이브리드음악' 만들기라고 불리는 것이 상식이다. 하지만 국악계의 셈법으로는 국악작곡이라고 간주된다.

이질적 요소들을 섞어 놓고 그것을 서구식 마인드와 방식으로 다시 정돈시켜놓은 결과물을 국악이라고 간주하는 사고방식은 지난 반세기 동안 국악의 서구화를 정당화시켜 주고 그것을 가속화하는 역할을 해왔다. '서구식 요소가 지배하는 하이브리드음악'을 '국악'이라고 간주해왔으므로 모든 서구적 방식과 요소들이 마치 국악의 결과물인 것처럼 오해되어 온 것이다. 결과를 국악이라고 여겼기 때문에 국악이 아닌 모든 행위들이 다 정당화되었다. 게다가 이런 작업을 국악작곡이라고 간주하다 보니, 정말로 전통적 양식으로 국악을 만드는 행위들은 시대착오적인 것으로 인식되었다. 전통음악 어법 그 자체만으로 창작된 음악들은 창작국악이라고 여겨지지

도 않았다.

반면 서구식 하이브리드음악 만들기 작업은 대단히 엘리트적이고 권위적인 음악행위로 간주되었다. 다시 말하면 국악을 만드는 행위는 낡고 주목받지 못한 행위였고 서구식 작곡행위(국악이 부분적으로 개입된)는 대단히 바람직하고 엘리트적인 행위였던 것이다. 국악계에서 국악을 만드는 행위를 폄하하고 국악 아닌 것을 만드는 행위를 선망했던 이런 황당한 관습이 만들어지게 된 이유는 앞서 말했듯이 개념상의 착각에 있다. 국악 아닌 것을 만드는 작업을 국악을 만드는 작업이라고 생각했기 때문인 것이다. 그렇다 보니 창작국악은 국악의 정체성 확보나 내적 역량 강화라는 취지와 상관없는 방향으로 진행되어 왔다.

창작국악이 활발해지고 양적으로 축적될 수록 작품들 속에서 국악의 모습은 약화되어 갔다. 이전 시대에 비해 서양 음악을 듣는 귀로 들으면 음악적 완성도는 높아졌지만, 그 속에서 '핵심'으로서의 국악의 위치는 심하게 흔들리고 있다. 작품의 완성도가 높아질수록 그 속에서 국악이 사라지고 있는 현실은 창작 국악의 활성화와 국악의 내적 역량 강화가 전혀 같은 길이 아님을 보여주고 있다.

이런 현상이 나타난 원인은 창작국악이라고 여태까지 생각해 왔던 음악이 실은 창작국악이 아니었기 때문이다. 그것들은 창작국악이 아니라 국악의 요소가 개입된 하이브리드음악이었으며, 작품의 완성도를 높이기 위해 작곡가들은 국악을 더 공부하는 것이 아니라 서양 음악을 더 많은 노력을 해왔다. 따라서 국악의 미래가 창작에 있다고 많은 이들이 여겨왔지만, 이제는 국악의 미래가 현재 개념의 창작국악과는 오히려 정반대의 길에 있음을 깨닫게 되었다.

한편, 오늘날 하이브리드음악은 국악을 대중화한다는 명목 하에 대중음악적 요소와 습합이 매우 광범위하게 일어나고 있다. 소위 '퓨전국악' 혹은 '실험적 음악'이라는 이름으로 대중적 감성에 호소

음악, 삶의 역사와 만나다

국악기 체험연수관
박연이 탄생한 충북 영동에 있는 국악기
체험 전수관이다.

하는 다양한 형태의 혼종적 경향이 공연장을 지배하고 있다. 그런
데 '퓨전국악'이든 '실험적 음악'이든 상관 없이, 그것이 국악 대중
화의 현상으로 이해되고 있는 것 역시 또 다른 개념적 혼란에 빠져
있는 것이다. 하이브리드음악은 말 그대로 이질적 요소가 섞여 있
는 음악이다. 국악과 비국악이 뒤섞인 음악이며, 그 안에서 국악은
한 부분에 불과하다. 그것을 통째로 국악이라고 여기는 관습은 개
념적 오류이지만, 현실적으로는 '퓨전국악'이라는 이름하에 이들이
국악의 범주에서 이해되고 있다.

사실 국악을 대중화한다는 명목 하에 이루어진 하이브리드의 역
사는 1980년대로 거슬러 올라간다. 그리고 이는 지금도 진행형이
다. 국악 대중화는 물론 필요하다. 그런데 국악 대중화의 이름으로
이루어지는 작업들은 주로 가벼운 하이브리드음악들이고, 상당 부
분은 대중음악화된 음악들이다. 그런데 그런 음악들이 국악을 대중
화시킨다는 것은 제대로 검증된 바가 없다. 국악을 대중화시킨다는
명목은 있지만, 그런 가벼운 음악들이 대중으로 하여금 국악 본연
의 장으로 끌어들일 수 있다는 것은 어디까지나 희망사항이지 실제
로 확인된 바가 없는 것이다. 오히려 대중들은 그런 가벼운 음악에

서 머물러 있을 뿐 자연스럽게 국악의 심화된 공간으로 들어온 건 예외적인 현상에 가깝다. 물론 그런 음악들이 대중들에게 국악기에 대해서 친숙하게 만들어주는 것은 일견 사실이지만, 거기까지일 뿐 대중들을 본격적인 국악으로 더 이끌지는 못한다는 것이다. 따라서 그런 가벼운 음악들이 국악을 대중화시킨다는 것은 검증된 바 없는 막연한 기대이자, 가벼움을 지향하는 음악가들의 희망사항일 뿐이다. 소위 대중적 감성에 호소하는 하이브리드음악들은 국악을 대중화시키지 못하고 있으며, 오히려 대중음악의 영역을 풍성하게 해주는 역할을 해왔다. 말하자면 대중음악을 더욱 대중화시키는 역할을 해왔지 국악을 대중화시키지는 않았던 것이다.

이상 현대화, 세계화, 혼종화의 세 가지 화두를 종합해 보면, 전통음악의 생존과 변형이라는 중차대한 문제가 첫 단추를 잘못 끼운 채 진행되고 있다는 지적을 하게 된다. 하지만 보다 근본적인 문제는 전통음악만으로는 현대 한국사회에서 자생력을 가질 수 없다는 점에 있다. 전통음악만으로는 음악가들이 생존할 수 없기 때문에, 개념적 혼란에도 불구하고 이런 화두들이 깊이 있는 반성이 되지 않은 채 현상적 지속이 이루어지고 있다. 오늘날 국악이 진정으로 활로를 찾기 위해서는 이런 화두의 반성과 함께, 음악가들의 생존을 위협하는 시장의 논리에 대한 대응책이 필요하다.

〈전지영〉

부 록

주석 및 참고문헌

찾아보기

제1장
음악의 근원

● 주석 ●

1 『說文解字』樂. "樂, 五聲八音總名, 象鼓鞞, 木虡也."

2 음악의 기원에 관한 설은 Hugh M. Miller(세광음악출판사 편집부 역) *History of Music*, 세광음악사, 1993과 Curt Sachs,(국민음악연구회 역) *The Rise of Music in the Ancient World East and West*, 국민음악연구회, 1976, 참조.

3 『禮記』禮運 "夫禮之初, 始諸飮食. 其燔黍捭豚, 汙尊而抔飮, 蕢桴而土鼓, 猶若可以致其敬於鬼神."

4 『說文解字』禮, "禮履也, 所以事神致福."

5 『說文解字』'示'.

6 陳暘, 『樂書』권4, 「禮記訓義」禮運.

7 『說文解字』巫, "巫, 祝也. 能事無形, 以舞降神者也, 象人兩袌舞形."

8 『爾雅』권4, "舞·號雩也."

9 장사훈, 『증보한국음악사』, 세광출판사, 1986, pp.18~19.

10 송방송, 『증보한국음악통사』, 민속원 2007, pp.29~30에서 재인용.

11 엠마누엘 아나티(이승재 옮김),『예술의 기원』, 바다출판사, 2008, p.449.

12 울산 반구대 암각화는 높이 3m, 너비 10m의 규모로서 'ㄱ'자 모양으로 꺾인 절벽의 암반에 새겨진 바위그림이다. 여기에는 동물의 그림, 사냥하는 그림, 음악과 춤을 연행하는 장면 등 75종 200여 점의 다양한 그림이 새겨져 있다.

13 『禮記』, 「樂記」, 樂本, "禮節民心, 樂和民聲, 政以行之, 刑以防之. 禮樂刑政, 四達而不悖, 則王道備矣."

14 『禮記』, 「樂記」, 樂本, "禮以道其志, 樂以和其聲, 政以一其行, 刑以防其姦. 禮樂刑政, 其極一也, 所以同民心而出治道也."

15 『禮記』, 「樂記」, 樂本. "樂者爲同, 禮者爲異. 同則相親, 異則相敬. 樂勝則流, 禮勝則離. 合情飾貌者, 禮樂之事也."

16 『禮記』, 「樂記」, 樂本, "樂也者, 情之不可變者也. 禮也者, 理之不可易者也. 樂統同, 禮辨異, 禮樂之說, 管乎人情矣."

17 六律과 六同. 12율 전체를 말함. 육률은 12율 중의 기수 위치에 있는 여섯 음의 陽律, 즉 黃鐘, 太簇, 姑洗, 蕤賓, 夷則音을 말하며 육동은 우수 위치에 있는 여섯 음의 陰呂, 즉 大呂, 夾鐘, 仲呂, 林鐘, 南呂의 여섯 음을 말함.

18 六舞: 黃帝의 〈雲門大卷〉, 唐堯의 〈大咸〉, 虞舜의 〈大韶〉, 夏禹의 〈大夏〉, 商湯의 〈大濩〉, 주나라의 〈大武〉의 여섯 악무를 말함.

19 『周禮』春官宗伯·大司樂, "大司樂掌成均之法, 以治建國之學政, 而合國之子弟焉. 凡有道者有德者, 使教焉, 死則以爲樂祖, 祭於瞽宗. 以樂德教國子中和祇庸孝友, 以樂語教國子興道諷誦言語, 以樂舞教國子舞雲門·大卷·大咸·大韶·大夏·大濩·大武, 以六律六同五聲八音六舞大合樂以致鬼神示以和邦國以諧萬民以安賓客以說遠人以作動物. 乃分樂而序之以祭以享以祀."

20 「樂記」樂本. "禮樂皆得, 謂之有德, 德者得也."

21 『樂記』樂本. "治世之音, 安以樂, 其政和. 亂世之音, 怨以怒, 其政乖. 亡國之音, 哀以思, 其民困. 聲音之道, 與政通矣."

22 『星湖僿說』권13,「人事門」國朝樂章. "上每迎詔于西郊, 樂自殿陛奏之, 至崇禮門方闋, 更奏至慕華館方訖. 宣祖初年, 樂漸促數, 自殿陛至廣通橋已闋. 知者深憂其噍殺, 未幾有壬辰之變."
송지원,「『星湖僿說』을 통해 본 성호 이익의 음악인식」,『韓國實學研究』4, pp.224~225 참조.

23 干戚羽旄란 일무를 출 때 손에 들고 추는 도구인데 여기서는 일무 자체를 가리킨다.

24 『樂記』樂本. "凡音之起, 由人心生也, 人心之動, 物使之然也. 感於物而動, 故形於聲, 聲相應, 故生變, 變成方, 謂之音. 比音而樂之, 及干戚羽旄, 謂之樂." 이하『樂記』의 번역은 조남권·김종수가 공역한『역주 악기』(민속원, 2000)를 참조하였다.

25 『樂記』樂本. "凡音者, 生於人心者也, 樂者通倫理者也. 是故, 知聲而不知音者, 禽獸是也, 知音而不知樂者, 衆庶是也, 唯君子, 爲能知樂. 是故, 審聲以知音, 審音以知樂, 審樂以知政, 而治道備矣. 是故, 不知聲者, 不可與言音, 不知音者, 不可與言樂, 知樂則幾於禮矣. 禮樂皆得, 謂之有德, 德者得也."

26 『樂記』樂本. "凡音者, 生人心者也. 情動於中, 故形於聲, 聲成文, 謂之音. 是故治世之音, 安以樂, 其政和. 亂世之音, 怨以怒, 其政乖. 亡國之音, 哀以思, 其民困. 聲音之道, 與政通矣."

27 『樂記』樂本. "樂者, 音之所由生也, 其本在人心之感於物也. 是故其哀心感者, 其聲噍以殺, 其樂心感者, 其聲嘽以緩, 其喜心感者, 其聲發以散, 其怒心感者, 其聲粗以厲, 其敬心感者, 其聲直以廉, 其愛心感者, 其聲和以柔, 六者非性也, 感於物而後動."

28 『樂記』樂本. "審聲以知音, 審音以知樂, 審樂以知政."

29 『樂記』樂本. "聲音之道, 與政通矣."

30 『書傳』「舜典」. "蓋所以蕩滌邪穢, 斟酌飽滿, 動蕩血脈, 流通精神, 養其中和之德, 而救其氣質之偏者也. …… 聖人作樂, 以養情性, 育人才, 事神祇, 和上下. 其體用功效, 廣大深切如此."

31 윤이흠,「종교와 의례」,『종교연구』16, pp. 2~3, 1998.
J. 해리슨(오병남·김현희 공역),『고대 예술과 제의』, 예전사, 1996, p.55.

32 전통사회에서 '법' 개념에 대한 시각에 대해서는 함재학,「동양에서의 변법과 개혁 : 경국대전이 조선의 헌법인가?」(『법철학연구』7, 한국법철학회, 2004)에서 제시된 바 있다. 이 논문에서는 법이라는 개념이 과거와 현재에 다르게 사용되었기 때문에 '조선시대 법 개념' 인식의 혼란이 파생되었다고 전제한 후 조선시대인들이 인식한 법의 함의는 무엇인지 고민하였다. 이어 조선시대의 법전으로『경국대전』만을 생각하는 것은 잘못이라는 점을 지적하여 예를 조문화시킨『국조오례의』도 국가가 제정한 법전으로 인식해야 한다는 점을 강조하였다.『경국대전』「예전」에서 이미『국조오례의』가 법전에 준하는 성격을 갖고 있다는 사실을 밝혔음에도 조선시대의 '예'를 '법'에 준하는 법전으로 인식해야 한다는 학계의 시각은 뒤늦은 감이 있다. 현재『국조오례의』로 대표되는 국가전례서와 거기에 수록된 국가전례에 대한 연구는 일부 한정된 소수의 학자에 의해서만 이루어지고 있으나 앞으로 보다 다양한 시각이 투영되어 다각적인 연구가 진행되어야 할 것으로 보인다.

33 이와 유사한 논의에 대해서는 궁정예법이 사회

와 지배형식을 구축할 때 매우 중요한 상징적 기능을 했다는 점에 대해 프랑스의 궁정사회를 대상으로 하여 상세한 분석을 가한 노르베르트 엘리아스의 관점이 도움이 된다.(노르베르트 엘리아스, 박여성 옮김,『궁정사회』, 한길사, 2003)

34 사전적 의미에서 경제행위(economic action)란 경제적 욕망을 충족하기 위하여 재화를 획득하고 사용하는 행위를 말한다. 소비자가 소득을 소비재에 지출하는 행위와 생산자가 자금을 생산요소에 할당하는 행위 모두가 경제행위에 해당한다. 연주자의 입장에서 음악 연주행위에 대한 보상을 얻고, 감상자의 입장에서 연주 행위에 대한 댓가를 지불했을 때 경제행위가 이루어진 것으로 간주할 수 있다.

35 송지원,「여성음악가 계섬」,『문헌과 해석』통권 23호, 문헌과 해석사, 2003.

36 朴晃,『판소리 二百年史』, 思想硏, 1987, p.70.

37 이 내용은 송만재의『관우희』제49수에 "長安盛說禹春大, 當世誰能善繼聲, 一曲樽前千段錦, 權三牟甲少年名"라는 기록에 보인다.

38 『Webster』사전 참조.

39 조선후기의 중인서리 집단의 참여와 후원에 의해 가곡의 쟝르적 발달이 이루어졌던 것이 이러한 유형에 속한다.

40 송만재의『관우희』제44수에는 "劇技湖南産最多, 自云吾輩亦觀科. 前科司馬後龍虎, 大比到頭休錯過.(광대군은 호남에서 제일 많이 배출하니, 우리도 스스로 과거보러 간다 이르네. 먼저는 司馬試요 나중은 무과시험, 과거철 다가오니 거르지 마세나)"라는 내용의 시가 전한다.

41 이혜구,「송만재의 관우희」,『한국음악연구』, 국민음악연구회, 1975.

42 헌종 때(1835~1849)부터 판소리 광대들이 御前에서 소리하여 御前名唱이라는 용어가 생겨났다.

43 박황, 앞의 책 참조.

● 참고 문헌 ●

『禮記』「樂記」

『樂掌謄錄』

『樂學軌範』

『朝鮮王朝實錄』

『增補文獻備考』「樂考」

金指南,『通文館志』

朴齊家,「白塔淸緣集序」

朴宗采 編,『過庭錄』

朴趾源,『燕巖集』

徐命膺,『詩樂和聲』

成大中,『靑城集』

송만재,『관우희』

宋申用 校註,『漢陽歌』, 正音社, 1948

沈載完 編,『歷代時調全書』, 世宗文化社

安玟英,『金玉叢部』

劉在建 等編,『風謠三選』

柳馨遠,『磻溪邃錄』

李德懋,『靑莊館全書』,『雅亭遺稿』

李 瀷,『星湖僿說』

正 祖,『弘齋全書』

洪大容,『湛軒集』

『靑丘野談』卷1(成大本·栖壁外史 海外蒐佚本)

「遊浿營風流盛事」

박종채 저, 박희병 역,『나의 아버지 박지원』, 돌베개, 1998.

박 황,『판소리 이백년사』, 思想硏, 1987.

송방송,『악장등록연구』, 영남대 민족문화연구소,

1980.

송지원, 『정조의 음악정책』, 태학사, 2007.

송지원, 『장악원, 우주의 선율을 담다』, 추수밭, 2010.

이혜구, 『한국음악연구』, 국민음악연구회, 1957.

鄭魯湜, 『朝鮮唱劇史』, 1940.

鄭玉子, 『朝鮮後期 文化運動史』, 一潮閣, 1988.

최남선, 『조선상식문답』, 동명사, 1947.

함화진, 『조선 음악 소고』, 1943.

Arnold Hauser, 『문학과 예술의 사회사』 근세 上, 백낙청·심성완 공역, 창작과 비평사. 근세 下, 염무웅·심성완 공역, 창작과 비평사, 1994.

Hogwood, C, "Music at Court" London: Gollancz, 1980.

Hugh M. Miller, (세광음악출판사 편집부 역) History of Music, 세광음악사, 1993

Curt Sachs, (국민음악연구회 역) The Rise of Music in the Ancient World East and West, 1976.

김흥규, 「19세기 전기 판소리의 演行環境과 사회적 기반」, 『어문논집』 30, 고려대, 1991.

송지원, 「朝鮮後期 中人音樂의 社會史的 硏究」, 서울대 석사학위논문, 1992.

송지원, 「조선후기 서울 음악인의 연주행위에 대한 보상체계 연구」, 『서울학연구』 19, 서울학연구소, 2002.

송지원, 「조선후기 음악의 문화담론 탐색」, 『무용예술학연구』 17, 한국무용예술학회, 2006.

이우성, 「18세기 서울의 도시적 양상」, 『향토서울』 17, 1963.

이혜구, 「李氏朝鮮 서울의 音樂文化」, 『향토서울』 2, 서울특별시사편찬위원회, 1958.

이혜구, 「송만재의 관우희」, 『한국음악연구』, 국민음악연구회, 1975.

임형택, 「18세기 藝術史의 視角」, 『李朝後期 漢文學의 再照明』, 창작과 비평사, 1983.

제2장
음악과 일상 생활

● 주석 ●

1 이용식, 『민속, 문화, 그리고 음악』, 집문당, 2006, pp.31~32.

2 최상일, 『우리의 소리를 찾아서』 1, 돌베개, 2002, pp.368~369. 글쓴이가 노랫말 일부를 바꾸었다.

3 『교육용 국악 표준악보-향토민요 100선』, 국립국악원, 2009.

4 명현, 「자장가의 지역적 분포에 따른 음악적 특징 연구」, 『한국민요학』 제16집, 2005. pp.81~83.

5 유명희, 「〈아기어르는소리〉 연구」, 『민요논집』 제5집 (1997), 1997, pp.331~349.

6 명현, 앞의 글, p.77.

7 최상일, 『우리의 소리를 찾아서』 1, p.374.

8 예를 들어 서울 지방 굿음악에서는 〈타령〉이라는 노래를 〈창부타령〉·〈중타령〉·〈대감타령〉 등으로 부르고, 정악에서는 대규모 편성의 〈관악영산회상〉과 삼현육각 편성의 〈삼현영산회상〉을 구분하기도 한다. 이에 대해서는 이용식, 『민속, 문화, 그리고 음악』, pp.118~119 참조.

9 최상일, 『우리의 소리를 찾아서』 2, p.197.

10 『옛글속에 담겨있는 우리 음악 3』, 국립민속국악원, 2008,

11 『퇴계전서』, 박균열, 「지리산 지역 출신 한학자의 한문 독서성」, 『옛글속에 담겨있는 우리 음악 3』, p.18.

12 호머 헐버트(Homer Hulbert), 『The Passing of Korea (대한제국멸망사, 1906)』

13 함경도 민요로 널리 알려진 〈돈돌날이〉도 창가풍의 노래로 만들어진 것이 민요화한 사례이다. (이용식, 「창가에서 민요로: 함경도 북청 민요 「돈돌날이」의 형성에 관한 연구」, 『한국민요학』 7, 한국민요학회, 1999, pp.199~224).

14 홍양자, 『빼앗긴 정서 빼앗긴 문화』, 도서출판 다림, 1997, p.18.

15 홍양자, 위의 책, p.19.

16 홍양자, 위의 책, pp.18~20.

17 '태평소(太平簫)'라는 악기 이름은 대개 궁중이나 관아에서 썼고, 민간에서는 새납, 호적, 날라리 등으로 불렀다. 새납은 이 악기의 원산지인 인도 북부나 중동에서 이 악기를 소나(sona), 세나이(senai), 셰나이(shenai), 주루나이(zurunai) 등으로 부르는 데서 비롯된 것이다. 이 악기가 중국에 전해지면서 소나(嗩吶)라 했고, 이 한자의 우리식 발음이 새납이다. 호적은 이 악기가 '오랑캐[胡]의 관악기[笛]'라고 해서 붙여진 이름이다. 날라리는 이 악기의 소리가 '날라 다닌다'는 의미이다.

18 국립문화재연구소, 『전남의 민요』, 국립문화재연구소, 2006.

19 이용식, 『민속, 문화, 그리고 음악』, p.41.

20 이용식, 위의 책, pp.39~40.

21 Homer Hulber, 앞의 책, 1906, p.320.

22 『금합자보琴合字譜』는 1572년에 안상(安常)이 편찬한 거문고 악보이다. 현재까지 전해지는 악보 중에서 가장 오래된 거문고 악보인 『금합자보』에는 당시 연주되었던 음악이 많이 실려 있는데, 〈만대엽〉은 지금 연주되는 가곡의 모태가 되는 곡이다.

23 음력 2월 6일에 묘성(卯星)의 빛깔과 달과의 거리를 살펴 그 해의 길흉을 점치는 놀이이다.

24 이용식, 위의 책, p.101.

25 피리는 대개 두 대로 편성된다. 두 대의 피리 중에서 주선율을 연주하는 피리를 목피리라 하고, 나머지를 곁피리라 한다.

26 이 글에서는 '大笒'이라는 악기명을 의도적으로 피한다. 그 이유는 '笒'자를 '금' 또는 '함'으로 읽는데, 악기명에 쓰기 위한 한자는 '속밴대[實中竹名]'라는 의미의 '함'자로 발음해야 맞을텐데 현재 우리 국악계에서는 '금'자로 발음하고 있어서 앞으로 이에 대한 논의가 필요하기 때문이다. 이에 대해 안확은 이 악기를 '大笒대함'이라 표기하고(「조선음악의 연구(1)」, 『조선』 149호, 1930), 북한에서도 '대함'이라고 부른다. 그렇기 때문에 민간에서 흔히 부르는 '젓대'라는 악기명을 쓰고자 한다. 이에 대한 자세한 논의는 이용식, 『한국음악의 뿌리 팔도 굿음악』, 서울대학교 출판부, 2009, pp.35~36 참조.

27 우에무라 유키오[植村幸生], 「조선후기 세악수의 형성과 전개」, 『한국음악사학보』 11, 1993, p.474.

28 『어영청초등록』 細樂手回灾年有闕勿補率.

29 우에무라 유키오[植村幸生], 「조선후기 세악수의 형성과 전개」, pp.474-476.
이숙희, 『조선 후기 군영악대』, 태학사, 2007, pp.206-210.

30 우에무라 유키오[植村幸生], 「조선후기 세악수의 형성과 전개」, p.474,

31 『숙종실록』 숙종 29년 2월 18일.

32 『조선시대 사찬읍지』 황해도 권3 (한국인문과

학원, 1989-1990), 이숙희, 『조선 후기 군영
악대』 p.203 재인용.

33 이보형, 『삼현육각(무형문화재 조사보고서 4)』,
문화재관리국, 1984.

34 이보형, 『삼현육각(무형문화재 조사보고서 4)』.

35 이보형, 『한국민속 종합조사보고서 14: 무의
식편』.

36 황루시, 『중요무형문화재 제72호 진도씻김굿』,
화산문화, 2001.

37 서연호, 『한국전승연희학개론』, 연극과 인간,
2004, p.94.

38 이두현, 『한국의 가면극』, 일지사, 1979.

39 박전열, 『봉산탈춤』, 화산문화, 2001.

40 깨끼춤은 '깎는다' '깎아 내린다' 혹은 '깍아 없
앤다' 등의 의미를 갖는다. 이 춤은 거드럼춤에
이어지는데, 매듭이 절도가 있고, 손짓 동작이
많은 것이 특징이다.

41 거드럼춤은 '거들먹거린다' 혹은 '거드름피운
다'는 뜻이다. 주로 팔을 벌리고 느린 염불장단
에 맞춰서 느린 동작으로 발을 벌리고 고개를
끄덕이면서 사방을 향해 추는 것이다. 거드럼춤
은 사방치기, 용트림, 합장 재배, 부채놀이 등으
로 다시 세분된다.

42 뚝제에는 악가무가 따랐는데, 초헌에는 납씨가
를 연주하고 간척무(干戚舞)를, 아헌에는 납씨
가를 연주하고 궁시무(弓矢舞)를, 종헌에는 납
씨가를 연주하고 창검무(槍劍舞)를, 철변두에
는 정동방곡을 연주했기도 한다.

제3장
조선시대 사람들의 춤

● 주석 ●

1 이 부분은 필자의 논문인 「조선, 춤추는 시대에
서 춤추지 않는 시대로: 왕의 춤을 중심으로」,
『한국음악사학보』40, 한국음악사학회, 2008,
pp.551-587의 내용을 바탕으로 하였음을 밝혀
둔다.

2 『예기』 「악기」 "悅之故言之. 言之不足, 故長言
之. 長言之不足, 故嗟歎之. 嗟歎之不足, 故.不知
手之舞之, 足之蹈之也."

3 김채현 옮김, 수잔 오 지음, 『서양 춤예술의 역
사』, 이론과 실천, 1990, p.16.

4 한영우, 『다시찾는 우리역사』, 경세원, 2004,
p.277.

5 『정종실록』 권1, 1399년(정종 1) 6월 1일(경자).

6 『정종실록』 권2, 1399년(정종 1) 10월 19일(을묘).

7 『정종실록』 권3, 1400년(정종 2) 3월 4일(기사).

8 『정종실록』 권5, 1400년(정종 2) 7월 1일(갑자).

9 『정종실록』 권5, 1400년(정종 2) 9월 8일(기사).

10 김경수, 『조선왕조사 전』, pp.51-52.

11 이성무, 『조선왕조사 1』, 동방미디어, 1998,
p.160.

12 한영우, 앞의 책, p.277.

13 『태종실록』, 태종 2년(1402) 1월 29일(임자);
태종 2년 8월 4일(을묘); 태종 3년 8월 7일(임
자); 태종 5년 12월 24일(병술)

14 『태종실록』, 태종 3년 6월 13일(기미); 태종 3
년 7월 25일(경자); 태종 11년 3월 28일(무
자); 태종 11년 6월 14일(계묘); 태종 윤12월
26일(임오); 태종 12년 2월 19일(갑술); 태종

12년 8월 15일(정묘); 태종 12년 10월 22일(갑술).

15 『태종실록』 권4, 1402년(태종 2) 8월 26일(정축).

16 『태종실록』 권6. 1403년(태종 3) 8월 1일(병오).

17 『한국민족문화대백과사전』〈이방의〉항목 참조.

18 한영우, 앞의 책, p.277.

19 위의 책, p.279.

20 『세종실록』 권4, 1419년(세종 1) 6월 16일(무자).

21 『세종실록』 권8, 1420년(세종 2) 5월 26일(계사).

22 김경수, 앞의 책, p.94.

23 『세종실록』 권2, 세종 즉위년(1418) 11월 8일(갑인)

24 『한국민족문화대백과사전』〈남재〉항목 참조.

25 『세종실록』 권2, 세종 즉위년(1418) 12월 27일(임인)

26 『세종실록』 권82, 세종 20년(1438) 9월 5일(병술).

25 세종대에는 악제 정비가 활발히 이루어졌는데, 춤과 관련한 것들을 제시하면 다음과 같다. 첫째, 중국과 관련된 의절에서 쓰이는 춤에 관해서이다.(『세종실록』, 세종 1년 1월 1일; 5년 1월 1일; 1년 1월 19일; 13년 8월 2일) 둘째, 국내의 각종 의례 절차에 쓰이는 춤에 관해서이다.(『세종실록』, 세종 원년, 11월 7일; 7년 1월 14일; 8년 4월 25일; 13년 10월 3일; 14년 7월 29일; 22년 6월 13일; 24년 11월 24일; 14년 9월 3일) 셋째, 춤을 담당하고 있는 재랑이나 무공의 선발과 처우에 관련된 내용이다.(『세종실록』, 세종 5년 2월 4일; 8년 3월 1

일; 7년 1월 20일; 13년 9월 23일; 13년 12월 25일; 12년 12월 15일) 넷째, 세종대에 와서 처음 실시되는 무동제도에 관한 것이다.(『세종실록』, 세종 14년 4월 25일).

28 『세조실록』 권2, 1455년(세조 1) 8월 16일(기미).

29 『성종실록』 권59, 1475년(성종 6) 9월 6일(임자).

30 『성종실록』 권71, 1476년(성종 7) 9월 12일(임자).

31 『성종실록』 권63, 1476년(성종 7) 1월 11일(병진).

32 『성종실록』 권179, 1485년(성종 16) 5월 20일(기사).

33 『성종실록』 권179, 1485년(성종 16) 5월 21일(경오).

34 김범, 「조선 성종대의 왕권과 정국운영」, 『사총』61, 역사학연구회, 2005, pp.55-59.

35 한영우, 앞의 책, pp.348-89.

36 『연산군일기』 권32, 1499년(연산군 5) 3월 8일(정묘).

37 『연산군일기』 권52, 1504년(연산군 10) 1월 10일(임신).

38 『연산군일기』 권46, 1502년(연산군 8) 10월 21일(경신).

39 『연산군일기』 권53, 1504년(연산군 10) 5월 22일(신해); 연산군 11년(1505) 11월 3일(갑신); 연산군 11년 4월 7일(임술).

40 『연산군일기』 권60, 1505년(연산군 11) 10월 9일(경신).

41 『연산군일기』 권55, 1504년(연산군 10) 9월 4일(신묘).

42 『연산군일기』 권59, 1505년(연산군 11) 9월 15일(병신).

43 『연산군일기』 권61, 1506년(연산군 12) 2월 4일(갑인).

44 『연산군일기』 권62, 1506년(연산군 12) 4월 12일(신유).

45 『연산군일기』 권63, 1506년(연산군 12) 8월 15일(임술).

46 김범, 「조선 연산군대의 왕권과 정국운영」, 『대동문화연구』53, 대동문화연구원, 2006, p.2.

47 『삼봉집』, 「조선경국전·예전」, 권13 '연향'

48 『삼봉집』, 권2 「악장」. 『악학궤범』에 실린 〈문덕곡〉은 정재의 형태로 이후에 재편성된 것이며, 이때 악장의 내용은 『삼봉집』에 실린 것과 일부 다르다.

49 『태조실록』 8권, 1395년(태조 4) 10월 30일(경신).

50 민현구, 「조선 태조대의 정국운영과 군신공치」, 『사총』61, 역사학연구회, 2005, p.28.

51 『삼봉집』, 「조선경국전·예전」, 권13의 '樂'

52 『세조실록』 권15, 1459년(세조 5) 3월 14일(병신).

53 『세조실록』 권29, 1462년(세조 8) 12월 13일(계유).

54 『한국민족문화대백과사전』〈어효첨〉 항목 참조.

55 『성종실록』 권269, 1492년(성종 23) 9월 14일(임오).

56 『성종실록』 권71, 1476년(성종 7) 9월 12일(임자).

57 『영조실록』 권125, 1775년(영조 51) 7월 29일(갑술).

58 『성종실록』 권102, 1479년(성종 10) 3월 19일(을해).

59 『세종실록』 권125, 1449년(세종 31) 8월 2일(기유).

60 『세조실록』 권39, 1466년(세조 12) 5월 16일

61 『성종실록』 권124, 1480년(성종 11) 12월 25일(경오).

62 『세조실록』 권40, 1466년(세조 12) 11월 25일(계사).

63 신병주, 「역사에서 길을 찾다: 〈7〉」, 『세계일보』 2008년 2월 27일.

64 성현, 『용재총화』 제4권 참고.

65 『중종실록』 권66, 1529년(중종 24)11월 4일(병신).

66 『태종실록』 권3, 1402년(태종 2) 2월 15일(무진).

67 『명종실록』 권14, 1553년(명종 8) 3월 30일(병오).

68 『숙종실록』 권3, 1675년(숙종 1) 5월 11일(기사).

69 『숙종실록』 권38, 1703년(숙종 29) 4월 28일(계묘).

70 『기묘당적보』, 「三足堂逸稿」 해제 참조.

71 『명종실록』, 1565년(명종 20) 8월 27일.

72 『선조수정실록』 권5, 1571년(선조 4) 7월 1일(신유).

73 이재영, 「조선시대 『효경』의 간행과 그 간본」, 『서지학연구』38, 2007, p.325.

74 『세종실록』 권57, 1432년(세종 14) 8월 14일(경자).

75 『세종실록』 권57, 1432년(세종 14) 8월 17일(계묘).

76 『세종실록』 권61, 1433년(세종 15) 윤8월 6일(병진).

77 『세종실록』 권90, 1440년(세종 22) 9월 6일(을사).

78 『영조실록』 권120, 1773년(영조 49) 윤3월 3일(임술).

79 『정조실록』 권42, 1795년(정조 19) 윤2월 14
일(병신).

80 『세종실록』 권90, 1440년(세종 22) 9월 12일
(신해).

81 『중종실록』 권63, 1528년(중종 23) 10월 15
일(계축).

82 『중종실록』 권63, 1528년(중종 23) 10월 14
일(임자).

83 『중종실록』 권63, 1528년(중종 23) 10월 15
일(계축).

84 『중종실록』 권63, 1528년(중종 23) 10월 16
일(갑인).

85 『중종실록』 권63, 1528년(중종 23) 10월 17
일(을묘).

86 『세조실록』 권7, 1457년(세조 3) 3월 29일
(임진).

87 『세조실록』 권12, 1458년(세조 4) 5월 4일
(경인).

88 『명종실록』 권32, 1566년(명종 21) 1월 25일
(정사).

89 『선조실록』 권15, 1581년(선조 14) 3월 22일
(을유).

90 『선조실록』 권66, 1595년(선조 28) 8월 23일
(계해).

91 『고종실록』 권2, 1865년(고종 2) 5월 27일
(신유).

92 이 부분은 필자의 『조선후기 의궤를 통해 본
정재 연구』(한국학중앙연구원 박사학위논문,
2009)의 내용을 바탕으로 정리하였음을 밝혀
둔다.

93 『세종실록』 권54, 1431년(세종 13) 12월 25
일(병진).

94 정병설, 『나는 기생이다: 「소수록」 읽기』, 문학
동네, 2007, p.22.

95 헌종 무신년 『진찬의궤』 권1.48a8-48b1.
1847년(헌종 13) 11월 21일. 「이문」. 한국예
술학과 음악사료강독회, 『국역 헌종 무신진찬
의궤』 권1, pp.221-249.

96 영조 갑자년 『진연의궤』 권1.25a9-26a8. 「계
사질」; 권2.11b3-11. 1744년(영조 20) 9월
15일. 「품목질」.

97 『승정원일기』, 원본29책, 탈초본2책. 1630년
(인조 8) 3월 7일(정해).

98 『영조실록』 권112, 1769년(영조 45) 2월 2일
(을묘).

99 헌종 무신년 『진찬의궤』 권1.4b2-8. 1848년
(헌종 14) 1월 16일. 「전교」. 한국예술학과 음
악사료강독회, 앞의 책, 권1, p.67.

100 헌종 무신년 『진찬의궤』 권3.39a12-40b7;
50b11-51b2. 「악기풍물」. 한국예술학
과 음악사료강독회, 위의 책, pp.173-177,
pp.211-214.

101 숙종 기해년 『진연의궤』 권1.51b3-7. 「요포
상하질」 송방송·박정련 외, 『국역 숙종조 기
해진연의궤』, p.163.

102 영조 갑자년 『진연의궤』 권1.38b1-40a1. 「미
포상하식」. 송방송·고방자 외, 『국역 영조조
갑자진연의궤』, pp.83-85; 卷2.30a12. 1744
년(영조 20) 9월 15일. 「품목질」.
송방송·고방자 외, p.138.

103 영조 을유년 『수작의궤』 권2. 22a7-11.
1719년 진연과 비교해 볼 때, 새우가 간고기
로 바뀐 것만 다르다.

104 정조 을묘년 『정리의궤』 권3.43b10-44a1.
1795년(정조 19) 2월 12일. 「이문」. 수원시,
『역주 원행을묘정리의궤』, p.284; 권4.51a2-3.
「반전」, p.456.

105 순조 기축년 『진찬의궤』 권1.28a4-40a8(한

국음악자료총서 권3, pp.165-171).

106 한재락 : 자는 鼎元, 호는 藕泉・藕舫・藕花 老人이다. 개성 사람으로 생몰연대는 정확하지 않다. 아버지 韓錫祜(1750~1808)는 문장으로 명성이 높았고, 두 형 중에 둘째 형은 『高麗古都徵』을 쓴 韓在濂(1775~1818)이다. 아버지와 바로 위의 둘째 형 한재렴의 생몰연대로 한재락의 태어난 해를 추정해 보면 대략 1776-1785년 사이였을 것 같다.

107 안대회, 「평양기생의 인생을 묘사한 소품서 녹파잡기 연구」(『한문학보』제14집, 우리한문학회, 2006) pp.273-308에서 처음으로 『녹파잡기』를 학계에 소개했다. 그에 따르면, 『녹파잡기』는 19세기 전기에 한재락이 저술한 소품으로 개성 명문가 출신의 실의한 문사가 그가 직접 보고 겪은 평양의 이름난 기생을 묘사한 문학서라고 한다. 한재락은 불행한 태생의 기생들이 보여주는 천박하고 화려한 외부를 걷어내고 그 이면에 도사린 슬픔과 아름다움을 포착하여 아름다운 산문으로 엮어냈으며, 평양의 기생을 정확하고 긍정적으로 묘사한 저술은 없기 때문에 기생 연구에 독보적인 위치를 점할 것이라 예측했다.

108 이가원・허경진 옮김, 한재락 지음, 『녹파잡기 : 개성 한량이 만난 평양 기생 66인의 풍류와 사랑』김영사, 2007, pp.59-60.

109 순조 기축년 『진찬의궤』 권3.6a9-7a12. 「공령」.

110 순조 기축년 『진찬의궤』 권3.6a9-7a12. 「공령」.

111 『녹파잡기』, p.124(원문은 p.179). "春心, 粉腮盈盈, 晧齒朗然, 含意顧笑, 綽有韶致."

112 순조 기축년 『진찬의궤』 권3.6a9-7a12. 「공령」.

113 김은자, 「조선후기 평양교방의 규모와 공연활동」, 『한국음악사학보』31, p.229.

114 순조 무자년 『진작의궤』 권1.11b4-27a2; 부편 5a6-7a11.

115 순조 무자년 『진작의궤』 권수 37a-48a; 부편. 1b6-5a4; 부편19a9-20a2.

116 연경당 진작에 나타난 23종목의 정재 중에서 무고・아박・포구락・향발을 제외한 19종목의 정재가 이 시기에 처음 등장하는 정재이다. 따라서 『무자진작의궤』의 「부편」 기록은 정재 사료로서 큰 의미를 지닌다. 19종목을 나열하면, 가인전목단무・경풍도무・고구려무・공막무・만수무・망선문무・무산향무・박접무・보상무・연화무・영지무・첩승무・춘광호무・춘대옥촉무・춘앵전무・최화무・침향춘무・헌천화무・향령무이다.

117 순조 무자년 『진작의궤』, 부편. 19a3-20a2.

118 무자년과 기축년 효명세자의 예제 정재에 대해서는 조경아, 「순조대 효명세자 예제 정재: '예제'의 범주 및 정재 창작시기와의 관련성을 중심으로」(『한국무용사학회 논문집』1, 한국무용사학회, 2003) pp.17-36 참조.

● 참고 문헌 ●

김경수, 『조선왕조사傳』, 수막새, 2007.

김 범, 「조선 성종대의 왕권과 정국운영」, 『사총』 61, 역사학연구회, 2005.

____, 「조선 연산군대의 왕권과 정국운영」, 『대동문화연구』53, 성대 대동문화연구원, 2006,

김은자, 「조선후기 평양교방의 규모와 공연활동」, 『한국음악사학보』31, 한국음악사학회,

2003.

김종수, 『조선시대 궁중연향과 여악 연구』, 민속원,
 2003.

김채현 옮김, 수잔 오 지음, 『서양춤예술의 역사』,
 이론과 실천, 1990.

민현구, 「조선 태조대의 정국운영과 군신공치」,
 『사총』61, 역사학연구회, 2005.

안대회, 「평양기생의 인생을 묘사한 소품서 녹파
 잡기 연구」, 『한문학보』14, 우리한문학회,
 2006.

이가원·허경진 옮김, 한재락 지음, 『녹파잡기』, 김
 영사, 2007.

이성무, 『조선왕조사』1·2, 동방미디어, 1998.

이재영, 「조선시대 『효경』의 간행과 그 간본」, 『서
 지학연구』38, 서지학회, 2007.

정병설, 『나는 기생이다: 「소수록」 읽기』, 문학동
 네, 2007.

조경아, 「순조대 효명세자 예제 정재」, 『한국무용
 사학회 논문집』1, 한국무용사학회, 2003.

_____, 「조선, 춤추는 시대에서 춤추지 않는 시대
 로」, 『한국음악사학보』40, 한국음악사학
 회, 2008.

_____, 『조선후기 의궤를 통해 본 정재 연구』, 한
 국학중앙연구원 박사학위 논문, 2009.

한국예술학과 음악사료강독회 역주, 『국역 헌종무
 신진찬의궤:1-3』, 한국예술종합학교 전통
 예술원, 2004-2006.

한영우, 『다시찾는 우리역사』, 경세원, 2004.

홍순민, 『우리 궁궐 이야기』, 청년사, 1999.

제4장
전환기의 삶과 음악

● 주석 ●

1 송방송, 『증보 한국음악통사』, 민속원, 2007,
 pp.527-533 참조.
2 노동은, 『한국근대음악사』, 한길사, 1995. pp.
 509-518 참조.
3 송혜진, 『청소년을 위한 한국음악사』, 두리미디
 어, 2007, pp.312-313 참조.
4 정창관 기획 제작, 『정창관 국악녹음집(10):
 1896년 7월24일 한민족 최초의 음원』 참조.
5 송혜진, 앞의 책, p.312.
6 배연형, 「한국 유성기음반 총목록 해제」, 『한국
 유성기음반총목록』(한국정신문화연구원 편), 민
 속원, 1998, p.12 참조.
7 송방송, 「일제전기의 음악사연구를 위한 시론-
 일본축음기 음반을 중심으로」, 『한국음반학』10,
 한국고음반연구회, 2000, pp.354-376 참조.
8 노동은, 앞의 책, pp.387-390 참조.
9 민경찬, 『청소년을 위한 한국음악사(양악편)』,
 두리미디어, 2006, p.36-39 참조.
10 민경찬, 위의 책, p.29-35 참조.
11 민경찬, 위의 책, p.52.
12 노동은, 앞의 책, p.598.
13 노동의, 위의 책, p.604.
14 이 곡은 일본 가가쿠(雅樂)음악가였던 오오노
 우메와카(多梅稚)가 오사카 사범학교 시절에
 작곡한 작품으로 1900년 5월『지리교육철도창
 가』제1집을 통하여 알려진 노래이다.
15 서양 장음계 중 제 4음과 7음이 빠진 장음계로
 서 음계의 구성음은 도-레-미-솔-라 이다.

16 민경찬, 앞의 책, pp.82-83.

17 한 예로 『대한매일신보(1904-1910)』에는 민요, 가사, 시조 등의 다양한 양식의 전래 시가가 많이 다루어져 있는데 '하늘이 ᄀᆞᄅᆞ치신 동요(童謠)'라는 제목아래 〈담바고타령〉이나 〈아르렁타령〉 등의 민요가 실려 있다.

18 한 예로 1923년12월호 『개벽』에 실린 「이달의 민요와 동요」나 1924년 4월호 『어린이』에 실린 「동요짓는법」은 어린이를 위한 노래를 가리킨다.

19 민경찬, 앞의 책, p.103.

20 기생명 花中仙의 「기생생활도 신성하다면 신성합니다」(『시사평론』, 1923년 3월호)에는 "개성을 전적으로 살리는 점으로 보아 육을 팔더라도 심을 파는 신사들보다 제가 훨씬 사람다운 살림을 산다고 생각합니다"라는 말로 결론이 맺어진다. 당시 '신사'로 대표되는 지배세력으로서의 남성에 대한 비판과 타자화된 기생이 자기를 상품으로 소유하는 남성을 오히려 조롱하고 대상화함으로써 전복을 꿈꾸는, 당시로서는 매우 도발적인 선언이 잘 나타나 있다.

21 일제 전시동원체제하에서 전방을 남성이 맡는다면 여성은 후방을 담당한다는 것으로 원래 총후부인은 전시체제하에 여성에게 사회적 역할을 배분한다는 미명하에 만들어진 것이었다. 기생들의 비행기 헌납 운동을 위한 자선모금 음악회 등은 다양한 기금 마련으로 전시체제에 동원되고 협력한 총후부인들의 일련의 움직임과 맥을 같이 하는 것이었다.

22 이하윤, 「조선사람 심금을 울리는 노래」, 『삼천리』, 1936년 2월호, p.122.

23 민효식, 「새로이 유행될 짜즈-반」, 『삼천리』, 1936년 2월호, p.128.

24 안기영, 「조선민요와 그 악보화」, 『동광』 제21호, 1931.5.

25 안기영, 위의 글.

26 『매일신보』, 1937.4.13.

27 『매일신보』, 1933.12.29.

28 1937년 3월에 나온 〈4월 신보〉에는 〈노들강변〉이 민요로 소개되고 있고 1938년 12월 28일자 『동아일보』의 '힛트 傑作盤' 소개에도 〈노들강변〉이 민요로 소개되어 있다.(한국정신문화연구원 편, 『한국유성기음반총목록』, p.757 참조). 이에 대해 단순히 신민요와 민요가 혼용된 사례로 보기보다는 〈노들강변〉이 지속적인 인기를 끌면서 1934년으로부터 3, 4년이 지나는 동안 창작 신민요로서 당대 유행가적인 정체성을 가진 것이 아니라 전통 민요권에 편입된 민요로 인식되고 있는 변화과정을 내포하고 있다고 보는 것이 타당하다.

29 최창호에 의하면 신민요의 생성기라 할 수 있는 1930년대 초반 이면상의 〈꽃을 잡고〉에 신민요라는 갈래명이 붙여지고 이 라벨명을 폴리돌 회사에서 마케팅 전략의 수단으로 삼으려 하였다. 그러나 당시 음단에서 '민요로서의 갖춤새나 예술적 품격, 완성미 등을 볼 때' 〈노들강변〉을 신민요의 첫작품으로 보아야 한다는 데 의견의 일치를 보았다고 한다. 이는 〈노들강변〉이 신민요에서 차지하는 역사적 위상이 어떠한가를 알 수 있게 해주는 일화이다. (최창호, 『민족수난기의 대중가요사』, p.33 참조)

● 참고 문헌 ●

1. 자료

『동광』

『동아일보』 1910-1940

『별건곤』

『사해공론』

『삼천리』

『조광』

『조선일보』 1910-1940

『학생』

김수현·이수정 엮음, 『한국 근대음악기사 자료집』, 민속원, 2009.

김선풍 편, 『조선미인보감』(1918), 민속원, 1984.

김점도 편, 『한국신민요대전』, 삼호출판사, 1995.

_____, 『유성기음반총람자료집』, 신나라레코드, 2000.

문화방송·한국음악저작권협회, 『한국가요편람』, 1992.

송방송·송상혁 외, 『경성방송국 국악방송곡 목록 색인』, 민속원, 2002.

이상준, 『新流行唱歌』, 삼성사, 1929.

_____, 『조선속곡집』, 삼성사, 1920.

민경찬, 『한국창가의 색인과 해제』, 한국예술종합 학교 한국예술연구원, 1997.

최동현·임명진 편, 『유성기음반 가사집』5·6, 민속 원, 2003.

한국고음반연구회, 『유성기음반가사집』3, 민속원, 1992.

_____, 『유성기음반가사집』1·2, 민속원, 1998.

_____, 『유성기음반가사집』4, 민속원, 1999.

한국음악학회, 『음·악·학』6-『매일신보』음 악의 기사:1930-1940, 한국음악학회, 1999.

한국정신문화연구원, 『경성방송국 국악방송곡 목 록』, 민속원, 2000.

_____, 『한국 유성기음반 총목록』, 민속원, 1998.

_____, 『신문잡지 국악기사 자료집』, 민속원, 2004.

2. 음반

『경서도소리 명창 김란홍: 빅터 유성기 원반 시리 즈 5』, SRCD-1108, 1993.

『민족의 노래 아리랑』, 신나라, SYC0001, 1991.

『30년대 만요(코믹송):빅터유성기원반시리즈-가 요 1』, 서울음반, SRCD-1225, 1994.

『30년대 신민요:빅터유성기원반시리즈-가요 2』, 서울음반, SRCD-1232, 1995.

『서도소리 선집(3) 김란홍·백운선 외:빅터유성기 원반시리즈 20』, 서울음반, SRCD-1202, 1994.』

『아리랑의 수수께끼』, 신나라, NSC-144. 2005.

『여명의 노래』, SKCD-C-0417.1991.

『유성기로 듣던 가요사 1-(1925-1945)』,신나라, SYNCD-0015-24, 1992.

『유성기로 듣던 일제시대 풍자·해학송』, 신나라, SYNCD-071. 1994.

『유성기로 듣던 불멸의 명가수』, 신나라, SYNCD-123-145 A, 1996.

『유성기로 듣던 무성영화모음』, 신나라, SYNCD-120-2, 1996.

『일본으로 간 아리랑』, 신나라뮤직, NSC-055, 2002.

『정창관 국악녹음집(10):1896년 7월24일 한민족 최초의 음원』

3. 연구 논저

가와무라 미나토(유재순 역), 『말하는 꽃 기생』, 소담출판사, 2002.

강등학, 『한국 구비문학의 이해』, 월인, 2000.

_____, 「19세기 이후 대중가요의 동향과 외래양식 이입의 문제」, 『인문과학』 31, 성균관대학교 인문과학연구소, 2001.

_____, 「형성기 대중가요의 전개와 아리랑의 존재양상」, 『한국음악사학보』 32, 한국음악사학회, 2004.

권도희, 「20세기 기생의 음악사회적 연구」, 『한국음악연구』, 한국국악학회, 2001, 제29집.

_____, 『한국 근대음악 사회사』, 민속원, 2004.

고정옥, 『조선민요연구』, 동문선, 1949.

김광해 외, 『일제강점기 대중가요 연구』, 박이정, 1999.

김혜정, 「민요의 개념과 범주에 대한 음악학적 논의」, 『한국민요학』 7, 한국민요학회, 1999.

김영운, 「한국 민요선법의 특징」, 『한국음악연구』 28, 한국국악학회, 2000.

김영준, 『한국가요사이야기』, 아름출판사, 1994.

김진송, 『서울에 딴스홀을 허하라』, 현실문화연구, 1999.

김창욱, 「홍난파 음악연구」, 『음악과 민족』 30, 민족음악학회, 2005.

김흥련, 「일제강점기에 나타난 아리랑의 확산과 그 의미변천」, 『음악과 민족』 31, 민족음악학회, 2006.

노동은, 『한국근대음악사(1)』, 한길사, 1996.

노재명, 「장일타홍의 유성기음반에 관한 연구」, 『한국음반학』 6, 고음반연구회, 1996.

민경찬, 『청소년을 위한 한국음악사(양악편)』, 두리미디어, 2006.

박찬호(안동림 옮김), 『한국가요사』, 현암사, 1992.

배연형, 「한국음악의 음반문헌학(Discography) 서설: 유성기음반의 문헌적 정리를 위하여」, 『한국음악사학보』 4, 한국음악사학회, 1990.

_____, 「빅타레코드의 한국음반연구」, 『한국음반학』 4, 한국고음반연구회, 1994.

_____, 「콜럼비아 레코드의 한국음반연구(1)」, 『한국음반학』 5, 한국고음반 연구회, 1995.

_____, 「콜럼비아 레코드의 한국음반연구(2)」, 『한국음반학』 6, 한국고음반 연구회, 1996.

서연호, 『한국 근대 지식인의 민족적 자아형성』, 삼화, 2004.

서우석, 『서양 음악의 수용과 발전』, 나남, 1988.

서지영, 「상실과 부재의 시공간: 1930년대 요리점과 기생」, 『정신문화연구』 116, 한국학중앙연구원, 2009.

송방송, 「음반:일제 전기의 음악사 연구를 위한 시론: 일축 유성기 음반을 중심으로」, 『한국음반학』 10, 한국고음반연구회, 2000.

_____, 「1930년대 유행가의 음악사회적 접근: 유성기 음반을 중심으로」, 『낭만음악』 51호(여름), 낭만음악사, 2001.

_____, 「근현대 음악사의 총체적 시각: 콜롬비아 음반자료를 중심으로」, 『한국학보』 103, 일지사, 2001.

_____, 「한국근대음악사의 한 양상: 유성기음반의 신민요를 중심으로」, 『음악학』 9, 한국음악학학회, 2002.

_____, 「신민요 가수의 음악사회적 조명: 권번 출신의 여가수를 중심으로」, 『낭만음악』 55, 낭만음악사, 2002.

_____, 「일제전기의 음악사연구를 위한 시론-일본축음기 음반을 중심으로」, 『한국음반학』 10, 한국고음반연구회, 2000.

_____, 『증보 한국음악통사』, 민속원, 2007.

송혜진, 『청소년을 위한 한국음악사(국악편)』, 두리미디어, 2007.

신명직, 『모던보이 경성을 거닐다』, 현실문화연구,

2003.

신현규, 『꽃을 잡고』, 덕경, 2005.

쓰가와 이즈미, 『JODK 사라진 호출 부호』, 김재홍 역, 커뮤니케이션 북스, 1999.

야마우치 후미타카, 「일본대중문화 수용의 사회사: 일제강점기 창가와 유행가를 중심으로」, 『낭만음악』49, 낭만음악사, 2000.

_____, 「1930년대 대중음악의 혼성화: 장르편성과 미시적 생산과정을 중심으로」106, 한국사회사학회 정례발표회 발표 원고, 서울대학교사회과학부, 2002.5.25.

_____, 「일제시대 음반제작에 참여한 일본인에 관한 시론- 콜럼비아 음반의 작곡·편곡 활동을 중심으로」, 『한국음악사학보』30, 한국음악사학회, 2003.

연세대학교 국학연구원, 『일제의 식민지배와 일상생활』, 혜안, 2004.

유민영, 『한국 근대극장 변천사』, 태학사, 1998.

유선영, 「식민지 대중가요의 잡종화」, 『언론과 사회』10권4호, 성곡언론문화재단(나남출판) 2002,

이경민, 『기생은 어떻게 만들어졌는가』, 사진아카이브연구소, 2005.

이노형, 『한국 전통 대중가요의 연구』, 울산대학교 출판부, 1994.

이동순, 「일제시대 '조국의 노래'를 지켜냈던 이철의 삶과 예술 그리고 조국」, 『월간조선』, 조선일보사, 2003.

이소영, 『일제강점기 신민요의 혼종성 연구』, 한국학중앙연구원 박사논문, 2007.

_____, 「식민지 근대의 잡가와 민요」, 『한국음악연구』46, 한국국악학회, 2009.12.

이영미, 『한국 대중가요사』, 시공사, 1998.

이준희, 「시에론(Chieron) 레코드 음반목록에 대한 보론」, 『한국음반학』13, 고음반연구회, 2003.

_____, 「1940년대 후반 한국음반산업의 개황」, 『한국음반학』14, 한국고음반연구회, 2004.

_____, 「가요극 〈춘향전〉의 음반사적 의미」, 『한국음반학』15, 한국고음반연구회, 2005.

_____, 「일제시대 말기 군국가요에 대한 개괄적 검토」, 『전통과 현대한국학의 제문제』9, 한국학중앙연구원 한국학대학원 제9회 학술세미나 자료집, 2005.

이진원, 「신민요 연구(I)」, 『한국음반학』7, 한국고음반연구회, 1997.

_____, 「신민요 연구(II)」, 『한국음반학』14, 한국고음반연구회, 2004.

이창배, 『한국가창대계』, 홍인문화사, 1976.

임경화 편, 『근대 한국과 일본의 민요 창출』, 소명출판, 2005.

임동권, 『한국민요사』, 한국학술정보, 1964.

장유정, 「1930년대 신민요에 대한 당대의 인식과 수용」, 『한국민요학』12, 한국민요학회, 2003.

_____, 『일제강점기 한국 대중가요 연구: 유성기음반 자료를 중심으로』, 서울대학교 대학원 박사학위논문, 2004.

_____, 「1930년대 기생의 음악 활동 일고찰」, 『민족문화논총』30, 영남대학교민족문화연구소, 2004.

_____, 「20세기 전반기 음반회사의 마케팅 전략에 대한 일고찰」, 『한국음반학』14, 한국고음반연구회, 2004.

전선아, 「일제 강점기 신민요 연구」, 강릉대대학원 석사학위논문, 1998.

전지영, 『근대성의 침략과 20세기 한국의 음악』, 북코리아, 2005.

정서은, 「일제강점기 신민요의 음악학적 고찰: 1930년대 악곡분석을 중심으로」, 한국예술종합학교 전문사 학위논문, 2003.

_____, 「일제강점기 신민요의 음악사회학적 접근: 작곡가 이면상을 중심으로」, 『한국음악사학보』30, 한국음악사학회, 2003.

정은진, 「일제감정기 신민요 명칭고」, 『한국음악사학보』31, 한국음악사학보, 2003.

조동일, 『한국민요의 전통과 시가율격』, 지식산업사, 1996.

조현범, 『문명과 야만, 타자의 시선으로 본 19세기 조선』, 책세상, 2002.

최경은, 「우리 대중가요의 전통성에 관한 고찰」, 숙명여대 교육대학원 석사학위논문, 1992.

최은숙, 「대한매일신보의 민요수록 양상과 특성」, 『한국민요학』11, 한국 민요학회, 2002.

최창호, 『민족수난기의 대중가요사』, 일월서각, 2000.

호사카 유우지, 『일본제국주의의 민족동화정책 분석』, J&C, 2002.

홍성애, 「통속민요의 성격과 전개양상연구」, 강릉대대학원 석사학위논문, 1999.

황문평, 『한국 대중 연예사』1 · 2, 부루칸모로, 1989.

_____, 「한양합주단의 선구자 이병우(1908-1971)」, 『예술세계』62, 한국예술문화단체총연합회, 1995.

_____, 「20세기 초부터 창가시대 시작」, 『예술세계』, 1999년 6월호, 한국예술문화단체총연합회.

_____, 『삶의 발자국』1 · 2, 도서출판 선, 2000.

_____, 「가요사의 증인들 -개화기 이후 가요 변천사 27」, 『예술세계』126, 한국예술문화단체총연합회, 2001.

_____, 「스카라계곡」, 『예술세계』, 2001년, 2월호. 한국예술문화단체총연합회.

제5장
전통음악 공연에 대한 역사적 엿보기

● 주석 ●

1 정도전, 『朝鮮徑國典』禮典摠序」

2 성현, 「掌樂院題名記」

3 『예기』「樂記」

4 이황, 「陶山十二曲跋」

5 허봉, 「荷谷朝天記」

6 이득윤, 「答鄭晉叟事書」

7 신흠, 「書芝峯朝天錄歌詞後」

8 위백규, 「格物說」

9 이형상, 「答李仲舒」

10 성해응, 「罷妓樂」

11 홍난파, 「동서음악의 비교」

12 김안로, 「國朝有琴師李馬智者」

13 성현, 『용재총화』

14 『국역 대동야승』

15 김성일, 「遊赤壁記」

16 이여, 「奉呈寧齋郎兼示九楊延村後浦僉同好」

17 유승주, 「상업, 수공업, 광업의 변모」, 『한국사 30-조선 중기의 정치와 경제』, 국사편찬위원회, 1998.

18 판소리 춘향가에서 이몽룡이 어사가 된 이후 남원에 내려가는데, 춘향이가 죽었다고 어사를 속여서 남의 묘역에서 어사를 울게 만드는 내용이다.

19 암행어사가 된 이몽룡이 남원으로 내려가서 춘

향모와 상봉하는 대목이다.

● 참고 문헌 ●

전지영, 『근대성의 침략과 20세기 한국의 음악』,
　　　　북코리아, 2005.
_____, 『조선시대 음악담론』, 민속원, 2008.
_____, 『조선시대 악론선집』, 민속원, 2008.
_____, 『다시보는 조선후기 음악사』, 북코리아,
　　　　2008.
_____, 『국악비평의 역사』, 북코리아, 2008.
_____, 『임방울-우리시대 최고의 소리광대』, 을유
　　　　문화사, 2010.
전통예술원, 『국역 헌종무신 진찬의궤』, 민속원,
　　　　2005.
『춘관통고』

찾아보기